시는
붉고

그림은
푸르네
_2

시는 붉고 그림은 푸르네 2

알수록 흥겨운 대화체 풀이 중국 명시·명화 100

책임편집/황위펑
옮긴이/서은숙
펴낸이/우찬규
펴낸곳/도서출판 학고재

초판 1쇄 발행일/2003년 3월 5일
초판 2쇄 발행일/2003년 9월 15일

등록/1991년 3월 4일(제 1-1179호)
주소/서울시 종로구 소격동 77
홈페이지/www.hakgojae.co.kr
전화/736-1713~4, 팩스/739-8592
주간/손철주
편집/김양이·천현주·문해순·김은정
관리·영업/김정곤·박영민·이창후·김미라

인쇄/독일P&P, 분해/에이스칼라

값 15,000원
ISBN 89-5625-009-X 04600
 89-5625-010-3(전2권)

※ 잘못된 책은 바꾸어 드립니다.

시는
붉고

그림은
푸르네
_2

알수록 흥겨운 대화체 풀이 중국 명시 · 명화 100

황위평 책임편집
서은숙 옮김

학고재
2003

가볍고 유쾌한 기분으로 감상하는 시와 회화

귀촨충(過傳忠)

흥미롭게도 내가 고전문학작품을 좋아하게 된 것은 강의나 책이 아니라 한번의 연극관람을 통해서였다. 고등학생 때로 기억되는데, 당시 나는 차오위(曹禺) 선생이 개작하고 영화배우극단이 연출한 화극(話劇) 〈집(家)〉을 관람했다. 줴후이(覺慧)와 밍펑(鳴鳳)이 서로 "밝은 달은 언제부터 있었나(明月幾時有)"라고 묻고 "술을 들어 푸른 하늘에 물어보네(把酒問靑天)"라고 대답하는 장면이 매우 인상적이었다. 이때부터 고전문학작품에 빠져 부지런히 읽고 찾아다니는 사이에 내 생활의 정취도 바뀌었다. 그리고 거기에 빠져들수록 많은 사람들과 함께 공유하고 싶어졌다.

지금, 그러한 나의 바람이 드디어 현실로 바뀌었다. '시정화의'가 방송된 이후 많은 사람들과 더불어 예술적 향유에 흠뻑 젖어들게 된 것이다. 그러나 동시에 어깨 위에 놓인 책임의 무게를 느낄수록 10분이라는 짧은 프로그램을 잘 하는 것이 말처럼 쉬운 일이 아님을 깨닫게 되었다.

학식 유무에 상관없이 누구나 시청할 수 있는 이 프로그램은 많은 시청자가 가볍고 유쾌한 기분으로 시와 회화를 감상하는 데에 주요 목적이 있다. 문학사와 예술사의 계보를 따지거나, 문예이론과 감상지식의 학술성을 중시하지 않았다. 기획자·원고집필자·진행자 모두가 자신이 이해하고 감상한 바를 시청자에게 전달하고, 그들이 예술을 좋아할 수 있도록 고취하는 데 주력했다.

원고집필과 방송과정에서 "쉬운 것은 깊이 있게, 어려운 것은 쉽게"라는 원칙을 정하고, 누구나 쉽게 이해하거나 알고 있는 시와 회화에 대해서는 그 내적인 의미를 중점적으로 밝히고 설명하여 시청자들이 좀더 선명하게 깨달을 수 있도록 했다. 반면에 이해하기 어려운 작품에 대해서는 되도록 번다한 설명을 줄이고, 핵심을 중심으로 맥락을 잡아 다른 것도 쉽게 이해해 짧은 시간 안에 조금이라도 얻는 바가 있도록 했다. 학계에서 논쟁이 있는 문제는 가능한 한 피하고, 피할 수 없는 경우에는 다양한 견해를 소개하는 동시에 우리들의 견해를 분명히 밝혀 결코 한 가지 관점만을 강요하지 않았다. 문화 수준이 높지 않은 사람들도 충분히 이해하고 흥미를 느끼는 가운데 차츰 심미적 감성을 기를 수 있도록 노력했다.

물론 시와 회화를 강의하면서 그와 관련된 지식, 가령 역사 · 정치 · 문학 · 예술에서 인문 · 지리 · 민속, 특히 고대 중국어와 미술기법까지 언급하지 않으면 안 되는 경우가 있다. 그러나 논의의 틀을 확대하거나 복잡한 고증이나 경전의 인용은 피했다. 이러한 강의는 무미건조해 시청자들이 지레 겁을 먹고 도망가기 때문이다. 우리가 취한 방법은 바로 '지식의 감화(感化)'이다. 단지 한번 보기만 해도 이해할 수 있고, 설령 이해하지 못하더라도 전편을 감상하는 데 아무런 지장이 없고, 시간이 흘러 여러 번 듣다보면 자연스럽게 이해되는 것이다.

우리는 옛사람들의 작품을 통해 우리와 멀리 떨어져 있는 그들과 내왕할 수 있기를 바란다. 그러나 지금의 많은 시청자들로 말하자면, 그러한 내왕이 쉬운 형편은 아니다. 그러한 시청자들을 끌어들이는 것이야말로 제일의 목표이다.

'시정화의' 프로그램이 이러한 목적을 달성할 수 있다면 우리도 더없이 만족스러울 것이다.

모두의 마음에 아로새겨질 귀인과 같은 존재

황위펑(黃玉峰)

사람들의 인생에는 귀인(貴人)의 도움이란 게 있다. 나는 청소년 시절에 그런 분들을 많이 만났다. 열 살 때 우리 이웃의 한 초가집에 나이든 노인 한 분이 살고 있었다. 평소에는 우체국 앞에서 편지를 대필하고, 설이면 은행 앞에 노점을 벌려 춘련(春聯)을 썼다. 그의 집에는 탁자 하나, 등 하나, 침대 하나, 상자 하나와 몇 권의 책 외에는 아무것도 없었다.

그러나 나는 그를 통해 시가(詩歌)와 고문(古文)에 흥미를 갖게 되었다. 나는 그의 초가집에서 "갈대 푸르건만 흰 이슬 서리가 되었네(蒹葭蒼蒼 白露爲霜)" "정백이 언 지역에서 단을 이기다(鄭伯克段于鄢)" "큰 강물 동쪽으로 흘러가네(大江東去)" "앵두나무 붉고 파초는 푸르네(紅了櫻桃 綠了芭蕉)" 등을 들었다.

그는 마치 오랫동안 음송에 주린 사람처럼 그 속에 흠뻑 빠져 격정적이 되더니 눈가에 눈물이 맺히고, 옆에 사람이 있다는 것도 의식하지 못했다. 아마도 그는 가슴에 오랫동안 쌓여 있던 고초를 토로했는지도 모르겠다. 초가집 서까래와 기둥에 수북이 앉아 있던 먼지도 그의 목소리에 놀라서 우수수 떨어져 내리곤 했다. 그는 겸손하고 강직한 군자 같았다. 비록 백발에 낡은 옷을 입고 있었지만 그 풍모는 평범하지 않았다. 나의 귓가에는 지금까지도 항상 그가 읊조리던 소리가 맴돌고 있다.

그는 문화대혁명 당시 사망했고, 나는 지금까지 그의 이름을 알지 못한다.

단지 성이 미(米)씨인 것만을 기억해 미 선생님이라고 불렀는데, 어머니 말에 의하면 해방되었을 때 그분이 문맹퇴치운동을 벌였다고 한다.

나의 또 다른 귀인은 천취안린(陳全霖)이라는 분이다. 중학교 때 저우후천(周虎臣) 붓 공방에서 우연히 알게 되었다. 그날 나는 마침 고개를 들고 마궁위(馬公愚) 선생이 쓴 "배움의 바다에서 공적을 세우자(呈功學海)"라는 예서(隸書) 편액을 보고 있었는데, 한 노인이 나에게 다가와 친근하게 말을 걸었다. 이때부터 나는 매주 토요일 저녁이면 그의 집으로 가서 한자를 배웠는데, 그분은 내게 돈 한푼 받지 않았다. 그는 당시 톈진로(天津路)에 있는 빌딩 2층 통로의 좁은 방에서 혼자 기거하고 있었다. 지금 보면 거의 판박이처럼 쓰여 있지만, 아주 세밀하고 깔끔한 과거용 서체인 관각체(館閣體)[1]를 잘 썼다. 그는 매우 성실하게 가르쳤고 나도 힘껏 배웠다. 지금 내가 동년배 중에서 그나마 소해(小楷)를 쓸 줄 아는 것은 모두 그분 덕분이다.

문화대혁명이 시작되자마자 그는 고향으로 보내졌고, 나도 그 재앙에 휩쓸려 '날조된' 죄명으로 인해 2년 반 동안 감옥에 갇혀 있었다. 출옥 후 그를 찾아보았지만 행방을 알 수 없었다. 나는 일찍이 그가 홍콩의 누군가와 왕래가 있다고 폭로한 적이 있는데 이에 대해 깊은 사죄의 마음을 안고 있다. 그는 청대 무과(武科)의 전시(殿試)에 급제했으므로 아직도 살아 있다면 대략 110살쯤 되었을 것이다.

나의 중국화 스승은 매우 선량하고 친절한 노인이다. 금테 안경을 끼고 있고, 외출할 때면 항상 의관을 갖췄다. 하지만 멋스러운 모습만으로 그를 충분히 설명할 수는 없다. 그는 정홍(鄭洪)이라는 분으로, 용과 호랑이를 그리기 좋아해 자신의 서재를 '풍운각(風雲閣)'이라 명명할 정도였다. 나에게 늘 연습지에 그림을 한 장씩 그려 주곤 했는데 이를 번거롭다 여기지 않았고, 또한 그림전시회가 있으면 빼놓지 않고 나를 데리고 다녔다. 해방 전에 그는 오래된 성황묘(城隍廟)에서 부채를 그

●1 관각은 송대 한림원(翰林院)의 또 다른 이름이고, 관각체는 한림풍으로 아름답게 쓴 문체나 서체를 말한다.

8

렀고 이후에 중학교 교사가 되었다. 생각해보니 올해가 마침 호랑이 해다. 그를 위해 그가 그린 호랑이 그림을 전집으로 내고 싶지만 아쉽게도 남아 있는 그림이 거의 없다. 나는 그때 열심히 배우지 않아 그림은 중도에 그만두었지만 그림에 대한 흥미는 사라지지 않아 지금도 그림전시가 있으면 어떻게든 가보곤 한다.

이 세 노인은 모두 일체의 명성도 없는 분이지만 나의 귀인들이다. 나는 그들의 도움으로 성장했다. 하지만 그들에게 감사의 마음을 전하거나 은혜를 갚을 방법이 없다. 이 작은 책이 그들을 기념하는 것이 될 수 있으면 좋겠다.

우리는 누군가의 도움이 필요하고, 우연히 그러한 귀인을 만나기도 한다. 성년이 된 후에도 많은 귀인을 만났고, 그들 모두 내 마음에 아로새겨져 있다. '시정화의' 프로그램도 우리 청소년들에게 '귀인'이 되기를 바란다.

대화체로 감상하는 중국 명시·명화 100편

인간의 전면적인 발전은 문학예술을 떠나 존재할 수 없고, 시나 회화와도 분리될 수 없다. 금전만 알고 시나 회화를 모르는 사람은 불쌍하기 그지없고, 경제의 발전만 알고 인문정신의 진보를 모르는 민족은 슬픈 민족이다. 중국은 일찍이 시의 나라였고, 시의 가르침을 중시한 나라였다.

그러나 안타깝게도 지금은 이러한 전통이 사라졌다. 인간의 욕망이 범람하는 경제라는 큰 파도와의 충돌에서 문학예술에 대한 추구는 이미 점점 시들해지고 소원해졌다. 비록 문학예술에 발을 담근 자들이라 하더라도 종종 이익을 따지는 데에만 급급해, 마침내 예술의 영역은 모조품과 불량품이 판을 치고, 물고기의 눈이 보석으로 간주되며, 분뇨 같은 허섭쓰레기가 대접받는 실정이 되었다. 따라서 청소년들에게 시와 회화를 소개하여 감상 수준을 높이는 것은 더 지체할 수 없는 시점에 이르렀다.

상하이 교육방송국은 이러한 문제점을 깊이 느끼고 특별히 '시정화의'라는 프로그램을 개설해 문학예술 계몽에 조금이라도 기여하고자 했다. 시와 회화를 고르고 감상할 때에는 현재의 시대적 특징과 연결하여 고금(古今)이 만나는 지점, 즉 고금이 서로 연결된 각도에서 작품을 발굴하고 해설·분석·평가하고자 했다. 이러한 방법을 통해 시청자들은 작품의 근본 내용을 진정으로 이해할 수 있을 뿐만 아니라, 옛것을 오늘날에 되살리는 참뜻을 새김으로써 정신적인 도야(陶冶)에 이를 것이다.

'시정화의'의 내용은 완벽하거나 체계적인 것보다 매번 시청자들이 얻는 바가 있도록 하는 데 중점을 두었다. 소개하는 시·사·곡·회화에 대해서 문자 그대로의 해석이나 필획에 대한 평면적 해설을 하기보다 가능한 한 단도직입적으로 정수를 파악하여 쉬운 언어에 깊은 의미를 담고자 했고, 또한 감상과정이 단지 옛것을 생각하는 것에 그치지 않도록 했다.

'시정화의'는 대화형식을 취하고 있는데, 진행자가 스승과 학생의 신분이 되어 서로 질문하고 배우고 탐구하는 과정에서 점점 높은 경지에 이르게 된다. 사실 대화체는 중국이나 해외에서 예로부터 널리 사용되어온 방법으로, 선진(先秦)시대 제자(諸子)의 문장이나 소크라테스와 플라톤의 변론은 거의 모두 대화체로 이루어져 있다. 대화체는 간명하고 직접적이고 질박한 문체이다. 이러한 방법으로 시와 회화를 분석하는 것은 하나의 실험이자 진정한 순수로 돌아가는 것이라 하겠다.

프로그램이 방영된 후 많은 시청자, 특히 청년 친구들이 환영과 애정을 보여준 것은 매우 고무적인 일이었다. 이번에 방송 300회를 맞아 특별히 원고의 일부를 출판하게 되었는데 앞으로도 '시정화의'가 시청자들의 지속적인 관심과 비판, 지지를 통해 더욱 훌륭한 프로그램으로 거듭나기를 진심으로 바란다.

편집자

51

백거이가 원진의
시만 읽은 이유

〈배에서 원구의 시를 읽다(舟中讀元九詩)〉
―백거이

선생 지난번에 원진(元稹)의 칠언절구 〈백낙천이 강주사마로 좌천되었다는 소식을 듣다〉를 읽으면서 절친한 벗 백거이에 대한 원진의 깊은 그리움과 진지한 우정을 소개했는데, 오늘은 백거이가 원진을 생각하며 지은 시를 보는 게 어떻겠니?

학생 좋아요.

선생 〈배에서 원구의 시를 읽다〉라는 시야.

> 그대의 시집 등불 아래서 읽었네 把君詩卷燈前讀
> 시 다 읽고 등불 가물거리나 날은 아직 어둡네. 詩盡燈殘天未明
> 눈이 아파 등불 끄고 여전히 어둠 속에 앉아 있네 眼痛滅燈猶暗坐
> 역풍에 파랑 일어 뱃전 치는 소리 들리네. 逆風吹浪打船聲

학생 선생님, 시의 제목에서 '배에서'라고 했는데, 당시 백거이는 배를 타고 어디로 가고 있었나요?

선생 질문 잘 했다. 이 시를 이해하려면 시인의 작시 배경과 이유를 이해해야 한단다. 그렇지 않으면 신 신고 발바닥을 긁는 것처럼 내용을 파악하기가 힘들거든. 지난번에 말했듯이, 당 헌종(憲宗) 원화(元和) 10년 즉 815년은

백거이와 원진 이 두 현실주의 시인에게는 정말로 특별히 불행한 해였어. 이 해 3월 원진이 당시 권문세족의 미움을 받아 통주(지금의 쓰촨 성 다 현)의 사마로 귀양을 갔어. 그리고 몇 개월 있지 않아 이번에는 백거이가 상소에서 한 말이 권문세족의 화를 불러 장안에서 쫓겨나 강주사마로 귀양을 가게 돼. 강주는 지금의 주장(九江) 시로 장안에서도 아주 멀기 때문에 이곳에 가려면 말도 타고 배도 타야 했어. 이 시는 바로 깊은 가을 한밤에 시인이 배를 타고 강주로 향하면서 지은 작품이야.

우정이야말로 장기간의 방황과 고통스럽고 처량한 심정을 위로한다

학생 선생님의 설명을 듣고 보니, 당시 시인의 심정을 헤아릴 수 있겠어요. 당연히 우울하고 아주 처량했을 것 같아요.

선생 바로 그렇단다. 시는 길이가 짧고, 시 속에 묘사된 것도 표면적으로 보면 항상 제한되어 보이지. 그래서 시를 읽을 때에는 반드시 행간의 의미를 잘 헤아려보아야 해. 시인은 왜 저것이 아닌 이것에 주목하고 있는가라고 말이야. 백거이는 장안에서 쫓겨날 때 만감이 교차했을 텐데 오로지 절친한 벗 원진의 시집만을 보는 이유가 무엇일까? 이것은 정신적인 우정이 시인의 장기간의 방황과 고통스럽고 처량한 심정을 위로할 수 있음을 설명해준단다.

학생 시인이 밤새도록 시집을 읽다가 등잔의 기름이 거의 다해서야 내려놓는 것도 하등 이상할 게 없군요.

선생 사실 날이 밝을 때까지 손에서 놓지를 않아. 제3구 "눈이 아파 등불 끄고 여전히 어둠 속에 앉아 있네"에서 시인은 눈이 아플 때까지 읽는다고 말하고 있거든. 등불도 '가물가물'하다가 '완전히 꺼지는', 바로 '여명 전의 어두운 시간'까지 말이야. 가을의 가장 쓸쓸하고 가장 견디기 어려운 시간에 시인은 오히려 "여전히 어둠 속에 앉아" 있어. 여기서 '여전히'라는 말이 매우 힘있게 쓰였구나. 이것은 뭔가 특별한 심정과 동작 즉 오래오래 암흑 속에

정좌하고 있는 모습을 묘사하고 있어.

학생 아마도 이때 시인은 벗이 지은 시의 정취에 깊이 빠져들었거나, 아니면 작품을 통해 벗을 떠올리고 벗과 자신의 동일한 인생행로와 불우한 처지를 생각했겠죠.

선생 시에 내포된 의미가 깊고 풍부하기 때문에 어떤 식으로든 상상할 수 있는 부분이지. 이제 새로운 문제는 계속해서 어떻게 쓰고 있느냐는 것이지. 만약 어둠 속에서 얼마나 고통스러운가, 얼마나 처량한가, 얼마나 외로운가 라고 했다면 어떠했을까?

학생 당연히 그럴 수도 있겠죠. 하지만 시의 맛이 떨어졌을 것 같아요. 결국 시에서도 얼마나 외로운가라는 말은 하지 않았어요.

선생 그는 각도를 바꾸고 어조를 낮추어 정돈되고 힘있는 결말을 써내었어. "역풍에 파랑 일어 뱃전 치는 소리 들리네"라고.

학생 이 구는 확실히 묘사 각도가 바뀌었어요. 원래 "어둠 속에 앉아 있다"가 시각적인 것이었다면, "뱃전 치는 소리"는 청각적인 입장에서 쓴 것이거든요. 그리고 처음에는 본인에 대해 썼는데 지금은 객관 경치와 사물에 대한 묘사로 바뀌었어요.

선생 이것은 실제 상황이기도 해. 어두운 곳에 혼자 앉아 있으니 아무것도 보이지 않고, 그래서 청각이 특별히 예민해진 결과이지. 동시에 상상이기도 한데, '역풍'과 '파랑'에는 열악한 처지와 예측할 수 없는 미래에 대한 상징적인 의미가 담겨 있거든. 여기서 벗에 대한 시인의 그리움, 친구의 시집을 읽으면서 드는 여러 생각들이 귓가에 쟁쟁한 풍랑소리와 한데 섞이고 있어. 이것이야말로 표리가 일치하고 사실과 상상이 결합된 좋은 시가 아니겠니?

51

생생한 필치

힘찬 발묵

〈발묵선인도(潑墨仙人圖)〉
발묵으로 그린 신선도

선생 오늘은 남송시대의 이름난 화가였던 양해(梁楷)[1]의 〈발묵선인도〉를 감상해보자.

학생 '발묵'이 무엇인가요?

선생 원래는 글자 그대로 먹을 종이 위에 뿌리고 그것이 자연스럽게 스며든 후 발묵 흔적을 따라 '형체를 그리는' 것이었어. 이후로는 호방한 필묵과 힘 있는 수묵으로 점을 찍거나 칠한 것은 모두 '발묵화'라고 부르게 되었단다.

학생 이 그림은 얼굴을 제외한 몸 전체를 큰 넓적 붓으로 휘갈겨 완성한 것 같아요.

선생 그렇단다. 이러한 화법이 보기에는 마음 내키는 대로 그린 것 같지만, 사실은 이미 마음속에서 구상을 한 다음 흥이 고조되는 시기를 틈타 '단숨에 완성'한 것이란다. 그야말로 번개같이 빠르게 조금도 지체해서는 안 된단다. 그림을 자세히 한번 보렴. 먹의 농담이나 건습이 교묘하게 들어맞고, 단지 몇 번의 붓질로 의복의 주름을 칠했을 뿐만 아니라 취한 신선의 자유자재로운 모습까지 보여주고 있잖니?

학생 그런데 신선의 얼굴이 너무 이상해요.

선생 하하하, 이래야 '신선'이라고 할 수 있겠지. 화가는 과장하고 변형하는 수법을 이용해 취한

●1 12세기 후반~13세기 초반. 송대의 화가. 인물·산수·도석·귀신 등을 잘 그렸다. 그가 영종의 금대를 거절한 행위는 바로 남송 화원화풍과의 결별을 의미한다.

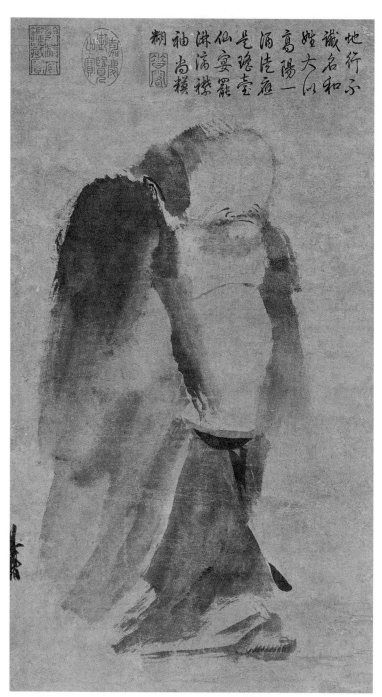

地行不
識名和
姓大
醒陽一
酒渴來
先語壺
仙宴罷
沐病禪
袖尚横
糊夢園

양해, 〈발묵선인도〉, 남송, 화권, 종이에 수묵, 48.7×27.7cm, 타이베이 고궁박물원.

신선의 코, 눈, 입, 눈썹을 거의 한 선으로 그려놓았어. 튀어나온 이마, 처진 눈썹, 가늘게 뜬 눈, 드러낸 가슴과 내민 배, 앞으로 기운 몸, 비틀거리는 걸음 등 거나하게 취한 신선의 천진난만한 모습이 부르면 걸어나올 것 같구나.

학생 사람들이 '풍격이 곧 그 사람'이라고 하잖아요? 그렇다면 이 그림의 풍격과 화가의 인격에도 일정한 관련이 있지 않나요?

거나하게 취한 신선의 천진난만한 모습이 부르면 걸어나올 것 같다

선생 일정한 관계가 있지. 양해는 남송 화원의 고급 화사(畫師)였고, 영종의 극찬을 받았어. 영종이 금대(金帶)를 하사했을 때도 그는 오히려 웃으며 그 금대를 정원에 걸어두고 가버렸고, 이 일로 사람들이 그를 '미치광이 양씨(梁瘋子)'라고 불렀다고 해. 이러한 일화에 비추어보면 취한 신선의 대범하고 거칠 것 없는 성격과 세속을 초탈한 모습이 바로 권문세가를 비웃는 고집스러운 양해 자신의 투영이 아니겠니? 청의 건륭제는 이 그림을 매우 좋아해 특별히 그림의 오른쪽 위에 시 한 수를 붙였단다.

학생 지상에 사는 신선, 이름도 성도 모르지만 地行不識名和姓
고양의 술꾼과 아주 닮았네. 大似高陽一酒徒
요대의 신선들 연회가 끝났을 텐데 應是瑤臺仙宴罷
풀어헤친 옷에 아직 술기운이 남아 있구나. 淋灘襟袖尚模糊

선생 '고양의 술꾼'은 한대 유방(劉邦)의 모사가였던 고양 사람 역식기(酈食其)를 가리킨단다. 처음에 유방이 일이 바쁘다는 핑계로 이 글선생을 만나려고 하지 않자, 역식기가 사신을 질타하며 "빨리 패공에게 가서 알리시오. 나는 글선생이 아니라 고양의 술꾼이오"라고 했다고 해.

학생 건륭제의 시는 취한 신선의 '형사(形似)'에 대해서만 썼을 뿐 그 정신은 언급하지 못한 것 같아요.

선생 두말할 나위 없이 이 그림은 형사와 정신이 구비된, 소위 불교에서 말

하는 '상승(上乘)'의 작품이란다. 사실 발묵법은 당대에 시작되었지만, 이 기법을 인물의 창작에 사용한 사람으로는 누구보다 양해를 꼽아야 할 거야. 후대에 그의 영향을 받지 않은 사람이 없을 정도였으니까.

52

쉽고 평이하나

모호한 시

〈은자를 방문했으나 만나지 못하다(尋隱者不遇)〉
—가도(賈島)[1]

선생 오늘은 저명한 당시 한 수를 감상해보자.

소나무 아래서 동자에게 물었더니	松下問童子
스승은 약초 캐러 갔다고 하네.	言師采藥去
이 산속에 있거늘	只在此山中
구름 깊어 그곳을 모른다네.	雲深不知處

학생 이 시는 저도 익히 알고 있어요. 고심해서 시를 짓는 것으로 유명한 시인 가도의 〈은자를 방문했으나 만나지 못하다〉라는 시예요. 가도는 다음의 두 구도 유명해요. "새는 못가 나무에 깃들이고 승려는 달빛 아래 절문을 미네.(鳥宿池邊樹 僧推月下門)"[2] 이 구를 지을 때 문을 민다로 할지 문을 두드린다로 할지를 아주 고심했다잖아요.

선생 그래, 네 말이 맞다. 가도로 말하자면, 대부분의 사람들은 그가 자구의 정돈과 연마에 쏟은 노력만을 기억하는데, 사실 그것만을 그의 시가 창작의 특징이라고 말할 수는 없어. 오늘 감

●1 779~843. 당 중기의 시인. 자는 낭선(浪仙). 출가하여 중이 되었다가 한유(韓愈)에게 시를 짓는 재주를 인정받아 환속한 후 여러 번 과거에 응시했으나 급제하지 못했다. 시구를 다듬는 데 심혈을 기울였으나 표현에 너무 치중해 사람의 마음을 감동시키는 시를 쓰지 못했다.
●2 〈이응의 외딴 집에 제하다(題李凝幽居)〉에 나오는 구절. 여기서 문장을 다듬는다는 '퇴고'라는 말이 유래했다.

상할 시는 오히려 붓 가는 대로 입에서 나오는 대로 써서 모든 구가 구어처럼 쉽고 평이해 퇴고하지 않은 것처럼 보이거든.

학생_ 그렇다면 이 시도 무슨 특색이 있나요?

선생_ 있고말고. 구어처럼 이해하기 쉬운 것이 바로 특색이지. 게다가 구어처럼 이해하기 쉬우면서도 또한 '말이 모호하거든'.

학생_ 아주 재미있는 평가인데요. 그렇지만 구어처럼 이해하기 쉬운 시가 어떻게 '말이 모호'할 수 있지요? 서로 모순되지 않나요?

선생_ 모순되지 않는단다. 구어처럼 이해하기 쉽다는 것은 표면에 드러난 의미이고, 모호하다는 것은 시가 전달하고자 하는 정취이니까. 이해하기 쉬운 말로 모호한 정취를 전달하는 것, 이것이 바로 시인이 이 시에서 심혈을 기울여 추구한 부분이야.

학생_ 그래요? 자세히 분석해주세요.

쉽고 평이한 표현이야말로 오히려 더욱 교묘한 퇴고가 필요하다

선생_ 전체 시 20자에 세 명의 인물 즉 방문자, 동자, 은자가 출현해. 시의 제목에서 알 수 있듯이 시의 주인공은 당연히 은자이지. 왜냐하면 그가 바로 '찾는' 대상이거든. 앞의 두 구는 시인과 동자의 일문일답을, 뒤의 두 구는 대답 속에 질문을 담고 있어. 네 구가 모두 주인공에 대한 일체의 명확한 설명이 없이 그의 신분 · 기질 · 품격 등을 화면 뒤에 깊숙이 숨겨놓았어.

학생_ 선생님의 분석을 들으니 시인은 '말을 모호'하게 했을 뿐만 아니라, 주인공에 대해서도 그야말로 한 자도 덧붙이지 않았어요.

선생_ 네 말은 틀렸다. 사실 자세히 관찰하면 주인공이 때로는 가까이 때로는 멀리, 숨었다 나타났다 하면서 그림 속 깊은 곳에서 활약하고 있음을 느끼게 될 거야. 시 속의 소나무, 구름, 산, 동자, 약초 모두가 주인공과 밀접한 관계가 있지 않니? 더 깊이 생각해보면, 그는 속세를 떠나 깊은 산속에 은거하

고, 청송과 벗하고, 약초를 캐며 세상사람들을 도와주며 살고 있어. 그의 평범치 않은 신분이나 탈속의 고상한 기질, 그리고 한적하고 고아한 품격이 아주 모호한 그림 속 깊은 곳에서 어렴풋하게 출현하고 있단다.

학생 선생님 말씀이 맞아요. 사람이 보이지 않는다고 쓰고 있지만 시의 행간에 잠깐식 출현하고 있어요. 단지 확실히 '말이 모호할' 뿐이에요.

선생 이 외에도 시의 작자는 스스로의 감정도 '모호하게' 말하고 있어.

학생 옛사람들이 "시는 뜻을 말하는 것이다(詩言志)"라고 했는데, 여기서 말하는 뜻은 바로 마음의 소리이죠. 그렇다면 시인 자신의 감정이 없는데도 시가 구성될 수 있나요?

선생 감정이 없다는 것이 아니라 어떻게 감정을 표현하는가가 문제란다. 일반적인 사람의 심리에 따르면 '찾다'가 '만나지 못하'는 것은 대부분 마음에 아주 많은 파란 즉 갈망, 실망, 격동, 실의 등을 야기해. 그런데 이 시는 담담하게 들어갔다가 담담하게 나오고 있기 때문에 마치 아무것도 자신과 관련이 없어 보이거든.

학생 제 생각도 같아요. 그렇다면 이 시는 결국 쉽고 평이하지 않은가요?

선생 사실 결코 쉽고 평이하지 않아. 그것은 시의 외피일 뿐이고, 시인의 내심은 결코 물이 마른 우물처럼 아무런 감정도 없는 상태가 아니야. "소나무 아래서 동자에게 물었더니"에서 '묻다'라는 글자를 통해 시인이 희망을 가득 안고 찾아왔음을 알 수 있어. 그리고 "스승은 약초 캐러 갔다"라는 예상 못한 대답에 한순간 실망으로 떨어지지. 그리고 "이 산속에 있다"는 말을 듣고 실망에서 다시 한 줄기 희망이 싹트게 돼. 이렇게 질문과 대답, 상승과 하강을 반복하면서 모호하게 썼지만 여운이 남게 되지. 시의 마지막에서 시인은 아주 모호한 이미지, "구름 깊어 그곳을 모른다네"를 배치함으로써, 찾고자 했으나 만나지 못한 실망감을 독자들이 망망한 운해 속에서 바라보고 탐색하고 음미하며 상상해보도록 하고 있어. 그리고 독자들은 이렇게 불확정적이고 유동적인 그림을 통해 자신의 느낌을 찾을 수 있게 되지. 얼마나 모호

하니? 하지만 동시에 얼마나 분명하니?

학생 알 것 같아요. 선생님의 분석을 들으니 이 시의 '모호하게 하기'라는 묘미를 알겠어요. 사람들이 늘 말하는 것처럼, 마음으로 이해하는 것이지 말로는 전할 수 없는 미감 말예요.

선생 바로 그렇단다. 말은 간략하지만 의미가 깊고 모호해야 여운이 있거든. 가도의 이 시가 천고에 걸쳐 전해지고 불린 데에는 다 그만한 이유가 있었던 거야.

52

봄비를 머금은

한 떨기 연꽃

〈출수부용도(出水芙蓉圖)〉
물에서 갓 피어난 연꽃

선생_ 오늘 감상할 작품은 〈출수부용도〉란다. 부용은 일반적으로 연꽃이라고 하지.

학생_ 와, 굉장히 아름다워요.

선생_ 연꽃이야 본래 아름답지만, 이 그림의 연꽃은 물에서 갓 나온 것이어서 더욱 감동적이구나.

학생_ 요염하다 할 정도로 활짝 핀 한 떨기 연꽃이 화면 전체를 거의 독점하고 있어요. 그 뒤를 선명하고 두터운 녹색 잎이 받치고 있어서 붉은 색과 녹색이 서로 어울려 더욱 눈에 띄어요.

선생_ 제대로 보았구나. 줄기 하나로 지탱하고 있는 활짝 핀 연꽃에서 여린 꽃잎은 마치 수면 위로 불어오는 미풍과 잎 아래에 맴도는 푸른 물결을 느끼는 것처럼 보이는구나.

학생_ 가슴을 반쯤 열어 연밥주머니를 드러내고 있고, 여린 꽃봉오리는 부드럽군요. 꽃잎이 성긴 곳에는 연잎이 여기저기 받치고 있는데 색이 아주 잘 어울려요.

선생_ 꽃잎에도 정면과 측면, 밝은 것과 어두운 것, 각진 것과 둥근 것, 오목한 것과 볼록한 것 등 다양하고 색감도 아주 풍부하구나.

학생_ 마치 뽀얀 피부에 화장을 한 듯 향기가 진동해요.

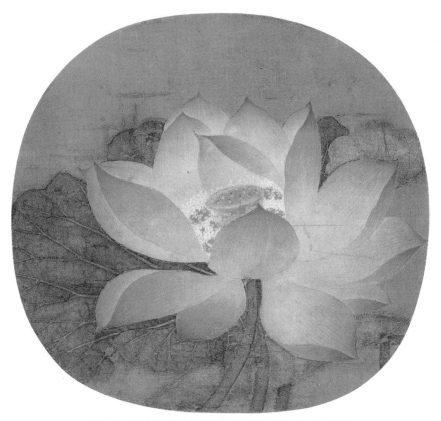

작자 미상, 〈출수부용도〉, 송, 선면, 비단에 채색, 23.8×25.1cm, 베이징 고궁박물원.

선생 나도 향기를 맡을 수 있을 것 같구나.

학생 그런데 이 연꽃은 어떻게 그려졌을까요?

선생 언젠가 화가에게 한번 물어보았지. 설명에 의하면, 먼저 분홍색으로 초안을 칠한 후에 조금 짙은 붉은 색으로 꽃잎의 명암 부분을 한층한층 그리고, 다시 붉은 안료로 무늬와 윤곽을 드러낸다고 하는구나.

●1 11세기 후반 북송대의 화론가. 북송의 귀족 신분으로 그림을 좋아하였고 회화이론에 밝았다. 당(唐) 회창(會昌) 원년(814)에서 송 희녕 (熙寧) 7년(1074)까지 생존한 화가들의 전기를 기술한 《도화견문지 (圖畫見聞誌)》를 남겼다.

학생 지난번에 몰골화법(沒骨畫法)에 대해 말씀하신 적이 있는데 이것도 몰골화에 속하나요?

선생 그렇단다. 송대 곽약허(郭若虛)●1의 말에

의하면, 송대 초의 "그림은 모두 필묵이 없고, 오로지 다섯 가지 색을 사용해 칠한다"라고 했는데, 이 〈출수부용도〉가 비로 몰골화법을 이용한 것이란다.

학생 작자는 얼굴을 내민 연꽃의 요염하되 속되지 않은 모습과 맑고 아름다운 자태를 아주 생생하게 묘사했어요. 이백이 좋은 문장을 칭찬할 때면 "맑은 물에서 나온 부용처럼 자연스럽고 일체의 조탁이 없다(淸水出芙蓉 天然去雕飾)"라고 한 것도 당연하네요.

선생 송대 주돈이(周敦頤)[2]는 〈연꽃 예찬(愛蓮說)〉이라는 명문장에서 "더러운 진흙 속에서 나왔지만 때묻지 않고, 맑은 물로 씻어도 화려하지 않네(出汚泥而不染 濯淸漣而不妖)"라고 했는데, 이 그림이 바로 그러한 의미와 정취를 형상적으로 표현한 것 같구나.

학생 그림에 그려진 것은 비록 꽃이지만 마치 어여쁘고 순결한 한 소녀를 만난 것 같아요.

선생 이것이야말로 송대 소품(小品)[3]의 특징이란다. 즉 생동적이고 원만하고 아름다운 시의와, 단순하고 화려하며 정밀하면서도 생생한 조형을 그 특징으로 들 수 있지. 종백화(宗白華)[4]가 《미학산보(美學散步)》에서 "언덕과 계곡 하나에서도, 한 떨기 꽃과 새 한 마리에서도 무한을 발견하고 무한을 체현한다"라고 한 것과도 같단다.

학생 그림을 보고 있으면 마음속 속된 기운이 모조리 씻겨나가는 것 같아요.

선생 그렇다면 너는 매일 봐야겠구나. 예술은 인격을 도야하는 좋은 도구이거든.

●2 1017~1073. 송대의 이학가. 호는 염계(濂溪). 《주역》을 깊이 연구하고 명리에 밝아 송명 이학에 많은 영향을 미쳤다. 《주염계선생전집(周濂溪先生全集)》이 전한다.

●3 불가에서 양본(樣本)을 '대품(大品)'이라고 하고 간본(簡本)을 '소품'이라고 한 데서 따온 말로, "지척의 거리에 천리의 모습을 담고자" 한 송대 회화의 특징을 보여주는 것이다. 유래에 대해서는 북송 휘종의 명으로 궁정화사들이 용덕궁(龍德宮) 양쪽 벽에 그린 그림, 병풍 위의 장식 그림, 혹은 창의 커튼 위에 그려진 장식 그림에서 연유했다는 주장들이 있다.

●4 1897~1986. 미학자·시인. 독일에서 수학했고, 1952년부터 베이징대학 철학과 교수로 재직하면서 중국 고대미학사와 독일 고전미학을 연구했다. 주요 저서로는 《삼엽집(三葉集)》과 《판단력비판(判斷力批判)》 등이 있다.

53

독특한 비유

기발한 상상

〈호초상인과 함께 경치를 보고 수도의
친지에게 편지를 띄우다(與浩初上人同
看寄京華親故)〉―유종원(柳宗元)[1]

선생 오늘은 유종원의 칠언절구 〈호초상인과 함께 경치를 보고 수도의 친지
에게 편지를 띄우다〉를 감상해보자.

학생 제목이 굉장히 기네요.

선생 좀 길기는 하지만 긴장할 필요가 없단다. 요점을 파악하면 금방 이해할
수 있거든. 일단 두 개의 동사 '보다(看)'와 '띄우다(寄)'를 중심으로 작자는
무엇을 보고, 이 시를 누구에게 부치려 하는지를 파악하면 돼. 즉 작자는 친구
와 함께 산을 '보고', 수도 장안에 있는 친지에게 이 시를 보내고자 하지. 그건
그렇고, 너는 산간지역에 가본 적이 있니? 그때에 느낀 인상을 기억하니?

학생 가본 적 있어요. 뭇산들이 계속 이어지고 있어서 끝까지 다 볼 수가 없
었어요. 산을 넘으면 또 산이 나오고, 다시 나오고…….

선생 유종원의 이 시에 나오는 '산'은 조금 다르단다. 한번 살펴볼까?

바닷가의 첨산 칼끝 같아 海畔尖山似劍芒
가을이 오니 곳곳에서 근심을 베는구나. 秋來處處割愁腸
몸이 천만 개로 변할 수 있다면 若爲化作身千億
산 정상에 하나씩 두고 고향을 바라보게 하리. 散向峰頭望故鄉

시인은 '첨(尖)'자를 사용해서 특별히 '첨산'이라는 점을 밝히고 있구나.

학생　음, '첨산'은 그 모습이 뾰족하다는 것 아닌가요?

선생　그렇지. 바로 광시(廣西) 성의 구이린(桂林)이나 류저우(柳州) 일대의 독특한 지리적 경관으로, 산과 산이 서로 이어져 있지 않고 하나씩 땅 위로 우뚝 솟아 하늘로 향해 곧게 뻗어 있는 모습을 말해.

칼끝 같은 봉우리로 자신의 근심을 베어내다

학생　시인이 '칼끝'이라고 비유한 것도 무리가 아니군요.

선생　그렇단다. 이것은 바로 독특한 지리적 경관이 시인의 시야로 들어온 후 '칼끝'이라는 독특한 비유로 변화한 것이라고 할 수 있어. 여기서 더 나아가 시인은 독특한 비유에 이어 더욱 기발한 상상을 해. 그는 칼끝 같은 산봉우리가 무심하게 자신의 근심을 베어내고 있다고 하는데, 상상력이 대단하지 않니?

학생　대단히 독특해요.

선생　그러면 시인의 '근심'이 무엇인지 알겠니?

학생　아마도 수도 장안이나 고향으로 돌아갈 수 없는 현실, 친지와 친구들을 만날 수 없는 처지, 그리고 자신의 포부를 펼치지 못하는 불우함 등이겠죠.

●1 773~819. 당대의 문학가 · 철학자. 자는 자후(子厚). 왕숙문의 정치혁신에 참여했다가 영주사마(永州司馬)로 폄적되었다. 10여 년에 걸친 영주에서의 귀양생활을 통해 사회와 민생의 고통에 관심을 기울이게 된다. 당대 고문(古文)운동의 창도자 가운데 한 사람으로 이론과 창작 모두에 힘을 쏟아 철학 · 정치 · 역사 방면에서 풍부한 논의를 진행했다. 또 짧은 산문격인 우언(寓言)을 중국문학사에서 독립적인 문학작품으로 쓴 최초의 작가라고 할 수 있다.

선생　그렇단다. 포부가 있는 한 사람이 아주 먼 광시 성의 류저우 일대로 귀양을 가게 되었어. 게다가 당시 그곳은 지금과 달리 매우 황량하고 궁벽한 곳이었으니 어떻게 가슴 가득 수심이 들끓지 않을 수가 있었겠니?

학생　그런 상황에서 시인은 어떻게 했나요?

선생　별다른 방법이 없었지. 어찌할 도리가 없

는 가운데 갑자기 기이한 생각을 감행해. 바로 다음과 같이 말이야. "몸이 천만 개로 변할 수 있다면, 산 정상에 하나씩 두고 고향을 바라보게 하리." 비록 고향에 갈 수 없다 하더라도 내 몸이 천만 개로 변해 저 많은 산 정상에 앉아서 고향을 바라볼 수 있다면 얼마나 좋겠냐는 의미이지.

학생 이런 상상은 강렬하면서도 동시에 처량하고 슬퍼요. 참으로 독특한 시예요.

선생 그렇지. 시인이 이렇게 독특한 비유와 상상을 하게 된 이유는, 결국 장기간에 걸친 귀양과 방황이라는 인생 역정과 불가분의 관계가 있어. 따라서 이 시는 독특한 지리적 경관과, 시인의 개인적 처지와 사상 및 감정이 서로 어우러져 작용한 결과란다.

질박하고 소박한

시골의 정취

〈두화청정도(豆花蜻蜓圖)〉[1]
콩꽃에 앉은 잠자리

선생_ 오늘은 송대 사람이 그린 〈두화청정도〉를 감상해보자.

학생_ 화면이 마치 영화의 클로즈업 장면 같아요.

선생_ 잘 말했다. 작자는 콩꽃의 가지 끝을 클로즈업해 옅은 자색 꽃과 녹색 잎, 그리고 아주 묵직하게 매달린 콩꼬투리를 부각시켰어.

학생_ 특히 방금 가지 끝에 내려앉은 왕잠자리의 치켜든 양 날개와 아래로 숙인 몸이 불안정한 느낌을 주는데요.

선생_ 먼 곳에서 날아와 아직 완전히 멈추지 못했는지 날개가 흔들리고 콩꼬투리도 움직이고 있구나.

학생_ 정말 재미있는 그림이에요.

선생_ 이 클로즈업된 화면은 평이하고 특별할 게 없어 보이지만, 콩밭의 꾸밈 없는 자연미와 질박하고 소박한 시골 정취를 표현하고 있어.

학생_ 이 그림을 통해 사람들은 자연스럽게 농촌의 풍물과 농촌에서의 경험을 연상하고, 즐거웠던 많은 아름다운 기억들을 떠올릴 것 같아요.

●1 그림에 낙관이 없고 '서희(徐熙)'라는 주인(朱印)이 있어 예전에는 서희의 작품으로 보기도 했다. 비록 서희의 것이 아니라고 해도 서희 일파의 화풍이 잘 드러난 작품이다.

선생_ 작자는 뛰어난 혜안을 가지고 기이하고 특별한 소재가 아니라 농가 어디서나 볼 수 있는 경물을 제재로 취함으로써 사람들의 아름다웠던 기억들을 되살려놓았어.

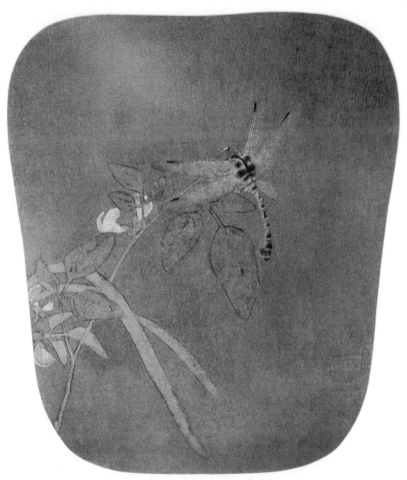

작자 미상, 〈두화청정도〉, 송, 선면, 비단에 채색, 27.1×21.5cm, 베이징 고궁박물원.

학생 이 그림은 기법에서도 특이해요. 자백색의 콩꽃, 청록색의 잎과 콩꼬투리가 서로 어울려 있고, 긴 꼬투리 두세 개는 묵직해 아래로 처져 있어요. 가지와 잎, 꼬투리는 모두 먹으로 윤곽을 그리고 붓질을 듬성듬성 했는데, 입 중간중간에 벌레 먹어 상한 자국이 아주 생생해요.

선생 잠자리도 얼마나 세밀하게 그렸는지 날개와 등이 거의 비칠 정도이구나.

학생 제백석(齊白石)이 그린 곤충이나 새도 이것과 비슷한 것 같아요.

선생_ 네 말도 일리가 있다만, 제백석은 채소나 과일, 곤충들을 아주 간략하
게 그렸단다.

학생_ 제가 보기에는 이 〈두화청정도〉가 더 진실하고 사실적인 것 같아요.

선생_ 사람마다 느낌이 다른 법이니 좋아하는 대로 감상하면 되겠지.

54

의혹으로 가득한 시

〈늙은 어부(漁翁)〉-유종원

선생_ 오늘 감상할 시는 유종원의 〈늙은 어부〉라는 작품이야. 매우 기이한 데다 논쟁이 분분해서 900년 동안 이 시에 대해 필전(筆戰)이 진행되고 있어.

늙은 어부 밤이면 서쪽 절벽 옆에 깃들이고	漁翁夜傍西巖宿
새벽엔 맑은 상수물 긷고 초죽을 지펴 밥짓는다.	曉汲淸湘燃楚竹
해가 떠오르고 연기 사라졌건만 사람 보이지 않고	日出烟消不見人
어기영차 노 젓는 소리에 산도 물도 푸르다.	欸乃一聲山水綠
하늘 끝을 돌아보며 중류로 내려가니	回看天際下中流
절벽 위의 무심한 구름만이 서로 좇고 있네.	巖上無心雲相逐

학생_ 첫 구에 의하면 한 늙은 어부가 저녁에 서쪽의 절벽에 기대어 잠이 들어요. 시간·장소·인물·동작을 평이하고 사실적으로 썼어요.

선생_ 제2구 "새벽엔 맑은 상수물 긷고 초죽을 지펴 밥짓는다"는 조금 기이해. 늙은 어부가 물을 긷고 불을 피워 밥을 짓는 일이야 아주 평범한 일이지. 그런데 물은 '맑은 상수의 물'이고 땔감은 '초죽'이니 이미 범속의 경지가 아니며, 주인공도 맑고 고아한 품격의 소유자라는 사실을 알 수가 있어.

학생_ 강가에 사는 평범한 늙은 어부가 아니라고 생각할 수 있겠어요.

선생 제3구와 4구에 오면 더욱 기이해지지. "해가 떠오르고 연기 사라졌건만 사람 보이지 않고, 어기영차 노 젓는 소리에 산도 물도 푸르다." 시인은 밥짓는 연기로 주인공의 형상을 부각시키는 듯하다가 갑자기 붓을 돌려 한 줄기 밥짓는 연기를 통해 주인공을 사라지게 했어. 이렇게 돌연 실(實)에서 허(虛)로 변환하는 표현방법은 돌발적이고 기이하고 이루 다 헤아릴 수 없는 막막함을 가져다주지. 연기도 사라지고 사람도 보이지 않고, 단지 태양이 빛나는 푸른 자연과 어디선가 들려오는 노 젓는 소리만이 있어.

학생 제가 보기에 늙은 어부는 자연에 동화된 것 같아요. 청록의 산수 곳곳에 그의 그림자가 있거든요.

선생 그렇지. 적막하고 맑고 깊은 자연과 시인의 쓸쓸하고 고아한 심경이 하나로 합쳐져 있어.

학생 선생님, 이어지는 두 구는 어떻게 된 것인가요? 6언시는 처음 보는데요.

선생 아마도 그럴거야. 이 시는 7언 6구의 고시라고 할 수 있어. 그런데 바로 이 두 구 때문에 천년 가까운 세월 동안 소위 마라톤 '소송'이 진행되고 있단다.

이 시 때문에 900년 동안 '소송'이 진행되었다

학생 누가 먼저 이 소송을 시작했나요?

선생 이 소송의 '원고'는 북송(北宋)의 대시인 소동파(蘇東坡)이고 그가 '기소'를 한 셈이지. 그는 3구와 4구에 기이한 맛이 있다고 생각했어. 즉 늙은 어부가 불을 피워 밥을 짓는데, 밥이 다 되어 연기가 사라질 무렵 오히려 사람은 보이지 않고 어기영차 노 젓는 소리만 들리며 청산은 더욱 푸르게 보인다고 풀이했지.

학생 청록의 대자연 속에서 노 젓는 소리를 들으면 자연이 더욱 푸르고 사랑

스럽게 보이겠어요. 이러한 풍경은 확실히 아주 독특해요.

선생 그래서 소동파는 여기에 의미가 무궁한 효과가 있기 때문에 뒤의 두 구를 빼도 된다고 여겼단다.

학생 일리가 있어요.

선생 사실, 소동파는 단지 자신의 느낌을 말했을 뿐이고 본래 정답이라고는 생각하지 않았어. 그도 후대인들이 이 문제를 그렇게까지 진지하게 고민하리라고는 생각지 못했을 거야. 남송(南宋)의 유진옹(劉辰翁)[1], 명대(明代)의 이동양(李東陽)[2]과 왕세정(王世貞)[3]은 마지막 두 구를 늙은 어부가 배의 노를 저어 강물을 따라가면서 머리를 돌려 구름이 흐르는 강물과 서로 좇고 있는 구름의 모습을 본다고 풀이했어. 이것은 맑은 바람이나 흰 구름 같은 시인의 고결한 품격을 드러내는 것이기 때문에 빼버리면 의미가 없다고 했어.

학생 지금은 이에 대한 논쟁이 없나요?

선생 왜 없겠니? 이곳 상하이만 해도 1983년에 출판된 《당시감상사전(唐詩鑑賞辭典)》에서 저우샤오톈(周嘯天) 선생은 비교적 평이한 이 두 구를 빼야 한다고 했어.

학생 그러면 두 구를 남겨둬야 한다고 보는 소위 '잔류파'는 없었나요?

선생 2년이 지난 후 마무위안(馬茂元)·자오창핑(趙昌平) 선생은 《당시삼백수신편(唐詩三百首新編)》에서 이 두 구를 화룡점정이라고 했어. '머리를 돌려 절벽 위의 구름을 보다(回看巖雲)'에는 유종원이 실의에 빠진 후 이를 초탈하고자 하는 심경과 유배를 당한 이후에 느낀 현실에 대한 깨달음이 담겨 있다고 여겼어. 즉 '잔류파'는 내용에 비추어 '생략파'를 부정한 셈이지.

●1 1232~1297. 송대 문인. 송이 패망한 뒤에 벼슬하지 않고 은거하다가 생을 마감했다. 시와 사에 모두 능했는데, 사는 소식과 신기질의 특징을 모두 아울렀다.
●2 명대 시인. 당시 문단에서 성당(盛唐)의 시풍을 추구하여 당시(唐詩) 부흥운동의 선구적 존재가 되었다. 《회덕당집(懷德堂集)》을 저술했다.
●3 명대 문인. 젊을 때부터 문학적으로 명성이 높았다. 중국 사대기서의 하나인 《금병매(金瓶梅)》가 그의 작품이라는 설이 있고, 희곡 《명봉기(鳴鳳記)》와 문학예술론에 대한 저작인 《예원치언(藝苑卮言)》이 유명하다.

다시 2년이 지난 후 시집존(施蟄存)[4] 선생은 《당시백화(唐詩白話)》에서, 유종원은 애초에 6구의 시를 잘 짓고 싶었으나 의도대로 되지 않아 결국 절구에 군더더기가 더해지고 말았다고 했어. 즉 '생략파'가 다시 시가의 구조형식에 비추어 '잔류파'를 부정했어.

학생 참 재미있는 논쟁이네요. 그러면 선생님은 어떻게 보세요?

선생 내가 보기에 '빼느냐' 아니면 '남겨두느냐'라는 문제를 푸는 관건은 시의 구조형식이 아니라 사상내용에 있다고 생각해. 구체적으로 말하면, '머리를 돌려 절벽 위의 구름을 보다'에 담긴 뜻이 있느냐의 문제라고 할 수 있어. 만약 경치를 일반적으로 묘사한 것이라면 저우 선생이 말한 것처럼 앞의 네 구로 충분하기 때문에 오히려 빼버리는 것이 훨씬 더 맛이 나지. 그런데 만약 담긴 뜻이 있다면 마 선생이나 자오 선생이 말한 것처럼 화룡점정이 되는 구이지.

학생 선생님은 절충파이시군요.

선생 그렇지 않아. 내 생각에 반드시 결론을 지어야 할 필요는 없을 것 같구나. 시의 해석은 감상자 자신의 이해와 필요에 따르면 되는 것이거든.

●4 1905~ . 현대 중국의 소설가이자 번역가. 소설은 소시민의 생활을 표현하고, 프로이트 학설의 영향을 받아 인물의 잠재의식을 드러낸 작품이 많다.

54

복잡한 내용에도 화면의

여백이 손상되지 않다

〈경확도(耕穫圖)〉 농경과 수확

선생_ 오늘은 송대 사람이 그린 〈경확도〉를 감상해보자.

학생_ 와, 아주 부산하고 바쁘게 일하는 장면이에요.

선생_ 농민들이 땅을 갈아 파종하는 모습과 수확하는 정경을 묘사한 작품이란다.

학생_ 장소는 장원(莊園) 같아 보여요.

선생_ 지주의 장원에서 짧은 상의에 상반신을 드러낸 농부 몇십 명이 바쁘게 일하고 있구나.

학생_ 화면의 상단에는 마침 농부가 밭을 갈고 있어요. 진흙에 두 다리를 담그고 소를 몰고 있는데 그 뒤로 이미 갈아엎은 넓은 땅이 보여요.

선생_ 아래는 밭을 써레질하는 모습이구나. 써레질이 다 끝난 곳은 밭이 아주 평평하고, 농부 한 사람이 써레 위에 앉아 있구나.

학생_ 이 쪽의 몇 사람은 모내기를 하는 것 같아요.

선생_ 아마도 모내기를 끝내고 김을 매고 있는 것 같구나.

학생_ 다시 아래쪽에 농부 네 사람이 수차를 이용해 밭에 물을 대고 있어요. 한 발 한 발씩 아래로 힘껏 밟을 때마다 강물이 못자리로 콸콸 쏟아져요.

선생_ 맨 아래쪽에 있는 밭에서는 농민들이 수확을 하고 있구나. 어떤 사람은 이미 수확한 농작물을 묶어 나르고 있어.

43

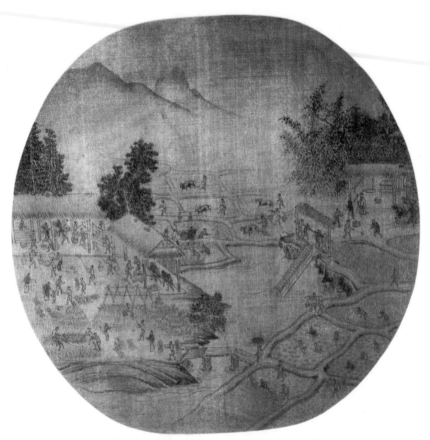

작자 미상, 〈경화도〉, 송, 화권, 비단에 채색, 24.8×25.7cm, 베이징 고궁박물원.

학생_ 그 사람은 벌써 다리를 건넜어요.

선생_ 이쪽에서는 탈곡을 하고 있구나. 탈곡할 때 쓰이는 도리깨는 몇 년 전만 해도 농촌에서 쉽게 볼 수 있었는데, 대나무 장대에 회전할 수 있는 나무판이나 대나무 판을 몇 개씩 묶어 낟알을 계속 털어내게 되어 있단다.

학생_ 낟알을 털어낸 볏짚을 차곡차곡 쌓는 모습도 보이네요.

선생_ 동그란 것도 있고, 집 모양으로 생긴 것도 있구나.

학생_ 이어서 체로 낟알을 거르는 사람들이 보여요. 낟알을 거르거나 잡초를 털어내 창고에 들일 준비를 해요. 그리고 맛을 보려고 정미를 하는 사람도 있

는 것 같아요.

선생_ 창고에 들이기 전에 무게를 다는 관문이 남아 있단다. 무게를 다느라고 바쁜 모습이 보이는데 이 일이 끝나면 통가리에 담는단다.

학생_ 밭을 갈고, 써레질하고, 물을 대고, 수확하고, 탈곡하고, 정미하고, 창고에 보관하고, 그리고 볏짚을 쌓아두는 경작과 수확의 전과정을 아주 질서정연하고 정확하게 묘사했어요.

경작과 수확의 전과정을 질서정연하게 묘사하다

선생_ 이 외에도 몇 사람이 더 있구나. 다리 근처의 차양 아래 서 있는 사람이 보이지? 함부로 사람을 부리는 모양새가 아마도 흔히 말하는 마름인가 본데 일을 감독하고 있는 것 같구나.

학생_ 이 길을 따라 노인과 소년이 걸어오는데, 노인이 짊어진 것은 물과 음식인 것 같아요

선생_ 오른쪽 위의 끝 부분에 기와집이 보이고, 문 앞에는 소매가 넓은 옷을 입은 사람이 서 있구나.

학생_ 이 장원의 주인인가 봐요. 머슴들이 일하는 모습을 보는 얼굴에 득의양양한 기색이 드러나 있어요.

선생_ 맞아. 힘들게 일하는 농부들과 의기양양한 지주와 마름의 모습이 강하게 대비되어 있구나. 이렇게 농민과 지주의 대립을 객관적으로 반영한 작품은 고대 작품에서는 매우 드물단다.

학생_ 게다가 이 모든 것을 한 화면에 담고 있으면서도 복잡하지 않으니 정말 대단한 솜씨예요.

선생_ 구도도 절묘하게 안배했구나. 화면 중앙에 못을 배치해 밭을 갈고 파종하는 장면과 수확하는 장면을 적절히 분리시켰어.

학생_ 이렇게 많은 인물과 농기구 및 소를 그리고도 집 앞뒤의 대숲과 오래된

해나무를 그릴 공간을 남겼어요.

선생 산등성이도 그린 데다 오른쪽 윗부분은 완전히 비워 광활하고 아득한 느낌을 주었단다.

학생 이 그림의 작자는 누군가요?

선생 송대 사람이라는 것 외에는 정확하게 알 길이 없구나. 중국의 많은 예술품들이 작자를 알 수 없다는 것은 아주 유감스러운 일이야. 비록 작자를 알 수 없지만, 〈경확도〉는 중국 회화사에 찬란한 한 페이지를 차지한단다.

55

비교를 통해 심리의

미묘한 변화를 드러내다

〈북쪽으로 다시 떠나다(旅次朔方)〉
─유조(劉皂)[1]

선생 사람의 감정은 복잡다단해서 항상 이러저러하게 변할 수가 있어. 가령 갑을 좋아하고 을을 싫어하지만 상대적으로 병에 대해 말하면 을이 더 나은 경우가 있거든. 훌륭한 고전시 중에는 이런 심리적 변화를 비교의 방법을 통해 생동적이고 세밀하게 드러낸 시가 있는데, 오늘 감상할 당대 시인 유조의 〈북쪽으로 다시 떠나다〉가 그 예라고 할 수 있어.

병주에서 객으로 지낸 지 이미 10년	客舍幷州已十霜
밤낮으로 함양으로 돌아갈 생각뿐.	歸心日夜憶咸陽
부득불 다시 상간하를 건너야 하니	無端更渡桑干水
이제 병주를 고향처럼 바라보네.	却望幷州是故鄉

학생 선생님, 제목이 어떻게 '북쪽으로 다시 떠나다'라고 번역이 되나요?

선생 '여(旅)'는 '떠난다'는 뜻이 있으니 '가다'로 보면 되고, '차(次)'는 '산다'는 뜻이고, '삭방(朔方)'은 당연히 북방을 말하지.

학생 시에 지명이 제법 나오는데 현재 시인이 있는 곳은 어디인가요?

●1 당대의 시인. 《전당시(全唐詩)》에 시 다섯 수가 남아 있는데 이 시들이 가도의 작품이라는 주장도 있으나, 최근에는 시 속의 행적과 가도의 생애가 맞지 않아 유조의 작품으로 고증되고 있다.

47

선생 좋은 질문이다. 사람은 특정한 공간과 시간 속에서 생활하고, 사람의 감정 변화도 공간의 변화와 불가분의 관계가 있어. 특히 유조의 이 작품은 시에 나오는 지명을 정확하게 이해해야 한단다. 먼저 제1구의 '병주(幷州)'는 현재 산시(山西) 성 타이위안(太原) 시야. 그러면 이 구는 어떻게 해석되겠니?

타향도 오래 살다 보면 고향처럼 느껴진다

학생 시인은 고향을 떠나 병주에 산 지 이미 10년이 되었다고 말하고 있어요.

선생 그렇지. 여기서 '사(舍)'는 동사로 풀이해야 하지. 다시 제2구에서 '함양(咸陽)'은 현재 산시(陝西) 성의 셴양(咸陽)이고 시안(西安) 부근에 있어. 음, 그러면 이 구도 해석이 되겠구나.

학생 10년 동안 밤낮으로 고향인 함양으로 가기를 희망했다는 뜻이에요.

선생 맞다. 사람은 항상 자신의 고향을 그리워하게 마련인데, 시인처럼 고향을 떠난 지 이미 10년이나 되었으면 그 마음이 어떻겠니? 하물며 병주에서 단지 '떠도는' 나그네 처지로 아무런 성취가 없다면 더 하겠지. 이 두 구를 보면 시인은 병주에 대해 그다지 미련이 없는 것 같지 않니?

학생 미련이 없어요.

선생 그래, 전혀 아쉬워하지 않아. 그런데 예상치 못하게 시인의 생활에 새로운 변화가 발생하게 되지. 바로 "부득불 다시 상간하를 건너야" 하지. 알다시피, 함양은 병주의 서남쪽에 있는 반면, 상간하는 병주의 동북쪽에 있고 예전에는 '변경' 지역에 속했던 곳이지. 시인이 고향으로 가고자 한다면 당연히 병주에서 서남쪽 방향으로 가야 옳은데, 결과적으로 무슨 운명의 장난인지 북쪽의 상간하를 건너 더욱 먼 곳으로 가게 되었어. 이때 과연 시인은 어떤 생각이 들었겠니?

학생 그것은 바로 시의 결말에 드러난 감정, "이제 병주를 고향처럼 바라보

네"예요. 시인은 갑자기 병주가 그리워지기 시작하는 거지요. 그곳의 풀 하나, 나무 하나가 모두 익숙하고 친근해져 바로 병주가 고향처럼 여겨지는 것이죠. 이 시를 읽다보니 저의 시선도 시인의 동선을 따라 움직이는 것 같아요. 처음에는 병주에서 함양으로, 그리고 병주에서 상간하로, 다시 상간하에서 자주 머리를 돌려 병주를 아득히 바라보죠.

선생_ 너의 그 시선이 바로 당시 시인에게는 실제로 고달픈 유랑의 경로였던 셈이지.

학생_ 선생님, 시인은 결말에서 왜 병주만을 거론하고 실제의 고향인 함양은 말하지 않나요?

선생_ 고향으로 돌아가는 것은 이미 이룰 수 없는 환상이 되었기 때문에 완전히 절망한 것이지. 바로 이러한 절망을 전제로 한 결과, 시인은 병주와 상간하 두 곳을 자신의 감정의 평행선에 올려놓고 비교한 끝에 병주가 더 친근하고 좋다는 결론에 도달하게 돼. 이 시는 비교의 수법을 아주 적절하게 운용해 심리의 미묘한 변화를 잘 포착해낸 작품이야.

학생_ 사실 평소에 우리가 느끼는 싫고 좋고 하는 감정도 종종 비교를 통해 생기는 것이 아닌가요?

선생_ 맞는 말이다. 그리고 이 시에 대해 마지막으로 짚고 가야 할 점이 있어. 혹자는 이 시의 작자를 가도라고 보기도 하는데, 학술적인 문제이기 때문에 여기서는 더 이상 언급하지 않는 게 좋겠다.

55

한 폭의 장식화

〈단풍유록도(丹楓呦鹿圖)〉
단풍나무와 사슴들

선생 오늘은 〈단풍유록도〉를 감상해보자.

학생 '단풍'은 붉게 물든 단풍나무임에 분명한데, '유록'은 무슨 뜻인가요?

선생 '유록'은 울고 있는 사슴이라는 뜻이야. 《시경》에서 "사슴들 음메음메 울며 들의 마름을 먹고, 나는 귀한 손님 있어 비파 타고 피리 부네(呦呦鹿鳴 食野之萍 我有嘉賓 鼓瑟吹笙)"●1라고 하며, 군신이 함께 연회를 즐기는 화기애애한 정경을 묘사했단다.

학생 화면의 색이 너무 선명해요. 서리가 내린 숲은 이미 붉게 물들고, 가지와 잎은 바람조차 통하지 않을 정도로 빽빽해요. 숲의 풀 위에는 한 떼의 사슴이 자유롭게 먹이를 찾거나 쉬고 있어요.

선생 그림을 자세히 살펴보면 지금까지 본 그림들과 달라 보이지 않니?

학생 전체적으로 여백이 없어서 마치 유화 같아요.

선생 위세가 등등하고 사방을 꽉 채운 구도와 기법, 강렬하고 화려한 분위기, 눈부시고 선명한 색조에 공필(工筆)로 거듭 칠한 장식미가 있구나. 사슴은 모두 몇 마리가 있니?

학생 모두 여덟 마리예요. 그 중에 뿔이 다섯 개인 사슴이 우두머리인가 봐요.

선생 맞아. 뿔이 다섯이면 다섯 살이고 우두머

●1 《시경》〈소아(小雅)〉'녹명(鹿鳴)'에 나오는 구절. 평화롭고 한가롭게 모여 풀을 뜯으며 무리를 부르는 사슴에 비유하여, 여러 신하와 빈객을 접대할 때 부르는 노래를 내용으로 한 작품이다.

50

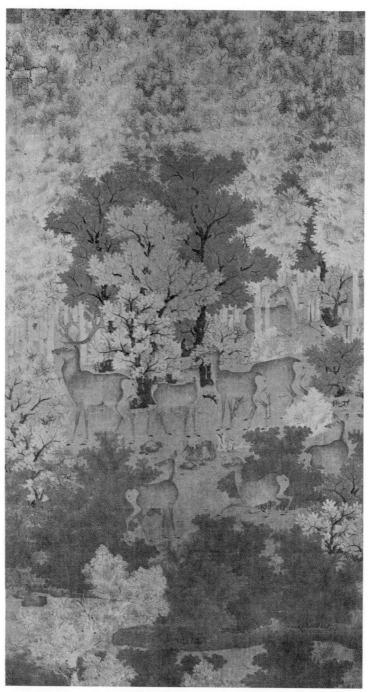

작자 미상, 〈단풍유록도〉, 요(遼), 비단에 채색, 118.5×64.5cm, 타이베이 고궁박물원.

리임에 틀림없어. 지금 머리를 들어 멀리 바라보는 모습에 웅건한 자태와 거만한 표정, 침범할 수 없는 늠름한 기개가 엿보이는구나. 그런데 이때 무슨 소리를 들은 것 같지 않니?

학생 나머지 일곱 마리 암사슴들도 갑자기 무슨 소리인가를 듣고 머리를 들어 귀를 세우고 주의 깊게 듣는 모습이 마치 놀라서 달아날 태세인데요.

선생 화면의 배경 처리도 여느 그림들과 다른데, 화가는 수목의 원근이나 소밀을 강조하기보다 전적으로 장식적인 수법을 사용했어.

학생 동물의 윤곽은 아주 정확해요. 하지만 선으로 조형하는 방법을 쓰지 않고 가장자리 선부터 훈염(暈染)하여 점차로 옅어지는 수법을 써서 제법 입체감이 있어 보여요. 이런 화법은 중국 미술사에서 상당히 드문 경우잖아요.

선생 이것과 관련된 이야기가 북송시대 곽약허의 《도화견문지》 권6에 기록되어 있단다. 송 왕조가 요나라와 외교관계를 맺자 요의 흥종(興宗, 耶律宗眞)[2]이 다섯 폭으로 된 비단 그림 〈천각록도(千角鹿圖)〉를 바쳤는데 그 중에 이 그림도 있었어. 인종(仁宗)이 연회를 연 자리에서 이 그림을 가져다가 신하들에게 구경시켰다고 해. 듣기로 여기에서 뿔이 다섯인 우두머리 사슴이 바로 황제(인종)를 대표하고, 나머지 일곱 마리는 신하들을 상징한다고 하는구나.

학생 군주가 양(陽)이고 신하는 음(陰)이라고 하듯이, 인종이 이 그림을 여러 사람들에게 보여준 것은 당연한 일이죠.

선생 그는 이 그림을 이용해 군신의 단결과 화해라는 정치선전을 한 셈이란다.

●2 1016~1055, 재위 1031~1054. 송 인종 때인 1041년에 사신으로 와 직접 〈천각록도〉를 그려 헌상했다. 인종은 이것을 태청루(太淸樓)에 걸어두고 신하들에게 보인 후 천장각(天章閣)에 보관하여 요와의 우호적인 외교관계의 상징으로 삼았다.

학생 그림 한 폭이 단결과 화해의 작용을 할 수 있다니 참 흥미로워요.

선생 중국의 역대 통치자들은 이런 수단을 자주 이용했단다.

56

인간의 보편 심리를
반영하다

〈가을 그리움(秋思)〉—장적(張籍)[1]

선생_ 네가 생각하기에 옛사람들의 편지쓰기와 현대인의 편지쓰기에 어떤 차이가 있는 것 같니?

학생_ 옛날에는 우표가 없었지요.

선생_ 그렇지. 요즈음은 우표 붙여서 우체통에 넣기만 하면 되지만 옛날에는 그렇게 간단하지 않았지. 그때는 편지를 인편에 부탁하는 등 꽤 공을 들여야 했지. 그래서 옛날 사람들은 편지 쓰는 일을 아주 중요하게 여겼고 시에서도 종종 이를 언급했는데, 오늘은 그런 시들 가운데 한 수를 감상해보는 것이 어떻겠니?

학생_ 좋아요.

선생_ 소개할 시는 당대 시인인 장적의 〈가을 그리움〉이라는 작품이야.

낙양성에 가을바람 보이고	洛陽城裏見秋風
고향집에 편지 쓰려 하니 생각이 만 갈래네.	欲作家書意萬重
허겁지겁 쓰느라 못다 한 말 있을까	復恐匆匆說不盡
행인이 떠나려 하는데 봉함 열고 다시 읽어보네.	行人臨發又開封

학생_ 선생님, 시에서는 이미 편지를 쓴다고 했는데 제목에는 이에 대한 언급

이 일절 없어요. '가을 그리움'이라는 제목을 단 이유가 있나요?

선생 이것은 시인의 복잡한 심리상황과 연결하여 이해해야 한단다. 시인의 원래 고향은 지금의 장쑤(江蘇) 성 쑤저우(蘇州) 일대인데 당시에 낙양에서 나그네로 지내고 있었어. 알다시피 가을바람이 불기 시작하면 꽃들은 시들고 잎들도 떨어지는 등 보기에도 일년이 곧 다 지나갈 것처럼 여겨지지. 이때가 되면 고향에 대한 그리움과 멀리 있는 가족에 대한 생각이 일어나기 쉽지. 그래서 시인은 '가을 그리움'이라는 제목을 달았어. 제목 하나에도 담긴 의미가 풍부하지 않니?

못다 한 말 있을까, 행인이 떠나려 하는데 봉함 열고 다시 읽어보네

학생 아, 그런 이유가 있었군요. 시는 "낙양성에 가을바람 보이고"로 시작하고 있어요. 그런데 선생님, 왜 '가을바람을 보다'라고 했나요? '가을바람이 일어나다'라고 하지 않구요?

선생 자세히도 보았구나. 일리 있는 질문이다. 만약 '가을바람이 일어나다'라고 했다면 그것은 객관적인 사실 묘사에 불과하겠지만, '가을바람을 보다'라고 하면 느낌이 달라진단다. 이치대로 말하자면 가을바람은 들을 수 있을 뿐이고 볼 수는 없는 대상이지. 하지만 가을바람이 지나간 후 대지를 가득 메운 낙엽, 앙상한 나뭇가지, 적막한 산수가 시시각각 시인의 눈에 비쳐들고 더 나아가 시인의 심령을 움직이게 되지. 그래서 '보다'라는 표현에는 시인의 감정흐름이 드러나 있어.

학생 제2구 "고향집에 편지 쓰려 하니 생각이 만 갈래네"는 쓰고 싶은 말은 많은데 어디서 시작해야 할지 몰라 하는 것이죠?

●1 768경~830. 자는 문창(文昌). 곤궁한 가정에서 태어나고 나라가 혼란한 시기를 살았기 때문에 사회 현실을 반영한 작품이 많다. 이 시는 인구에 회자되는 유명한 시이다.

선생 바로 그렇단다. 시인은 늘 고향을 그리워하고, 고향과 가족에 대한 안부 인사는 마음 깊숙이에서 수도 없이 많이 했을 거야. 그런데 일

단 붓을 들자 '생각이 만 갈래' 즉 천만 가지 말과 두서 없이 떠오르는 생각에 어디서부터 붓을 들어야 할지 몰라. 여기서 원시의 '욕(欲)'자가 아주 일반적인 것 같지만 시인의 마음 움직임을 아주 직접적으로 전달하는 것 같구나.

학생 확실히 그래요.

선생 더욱 세밀하고 미묘한 곳은 이어지는 두 구란다. "허겁지겁 쓰느라 못다 한 말 있을까, 행인이 떠나려 하는데 봉함 열고 다시 읽어보네." 시인은 이번처럼 인편에 편지를 부탁할 수 있는 기회가 좀처럼 많지 않다는 것을 알고 있어. 그래서 무어라 썼든지 간에 좀처럼 마음을 놓지 못하고 혹시 빠뜨린 부분이 없나 하고 걱정해. 이제 편지를 가져갈 사람이 막 떠나려고 하는데 결국은 참지 못하고 편지를 다시 열어보게 되지. 사실, 이것은 시인이 정말로 뭔가 빠뜨린 게 있어서가 아니라, 고향과 가족에 대한 그리움이 이미 자기 자신도 믿을 수 없는 지경에 이르렀음을 말해주지. 시인의 조바심이 충분히 느껴지지 않니?

학생 저도 비슷한 경험이 있어요. 편지를 막 우체통에 넣었을 때나 전화의 수화기를 방금 내려놓았을 때, 갑자기 못다 한 말이 있다고 생각되거나 어떤 말은 제대로 전하지 못했다는 느낌이 들곤 해요. 그럴 때에는 기분이 참 언짢아요.

선생 그런 마음은 예나 지금이나 마찬가지구나. 천여 년 전인 당대에 쓰인 이 시에 아직도 공감하는 사람이 있다는 것은, 바로 소박하고 진실한 언어로 인간의 보편적인 심리를 표현했기 때문이야.

학생 맞는 말씀이에요. 앞으로 〈가을의 그리움〉처럼 소박하고 진지하게 인간의 보편적인 심리를 표현한 시를 많이 읽을 수 있으면 좋겠어요.

웅건한 필치

담백한 색채

〈문희귀한도(文姬歸漢圖)〉
문희가 한나라로 돌아오다

선생 이 그림은 어떤 역사적 내용을 그린 것인지 아니?

학생 건륭제의 제시와 화면의 구도를 볼 때 '문희가 한나라로 돌아오다'라는 이야기인 것 같아요.

선생 그렇단다. 이 그림은 조조가 문학가 채옹(蔡邕)[1]의 문집을 정리하기 위해 사신을 흉노에 보내 그의 딸 채문희를 데려오는 역사적 사실을 내용으로 했어. 장우(張瑀)[2]는 원래 한족인데, 아마도 그의 선조가 남송의 화가였다가 금의 포로가 되었던 것 같아. 따라서 〈문희귀한도〉에는 고향에 대한 작

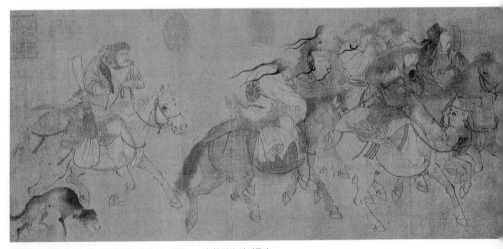

장우, 〈문희귀한도〉, 금, 권, 비단에 엷은 채색, 29×127cm, 지린(吉林) 성 박물관.

자의 그리움이 담겨 있단다.

학생 좀더 자세히 설명해주세요.

선생 화면의 앞부분에는 늙은 말을 탄 무사가 길을 인도하는데, 만월이 그려진 깃발을 어깨에 메고 등과 목을 잔뜩 움츠리고 바람을 맞으며 가고 있고, 작은 말 한 마리가 바짝 뒤따르고 있구나. 그 뒤에 두 명의 한족 마부가 입을 가려 바람을 막으며 주인공인 채문희가 탄 준마를 끌고 있어. 담비모자와 호복을 걸치고, 가죽 장화를 신고 말 위에 앉아 있는 채문희는 손으로 말안장을 잡고 전방을 주시하는데 뭔가를 생각하는 듯해. 단정하고 위엄 있고, 결연하고 활달한 모습 속에 채문희의 득의양양한 기색이 잘 드러나 있어. 그녀 뒤로 한나라와 흉노족 관리가 한 사람씩 말을 타고 가고 있어. 한족 관리는 두건을 쓰고 둥근 부채로 얼굴을 가려 모랫바람을 막고 있는데 아마도 조조가 문희를 데려오기 위해 흉노에 파견한 사신인 것 같구나. 흉노족 관리는 얼굴에 수심이 보이고 말의 고삐를 늦추며 망설이는 모습

●1 132~192. 후한의 학자 · 문인 · 서화가. 학문이 넓어 수학 · 천문 · 음악 등에 정통했을 뿐 아니라 문장 · 글씨 · 그림에도 능했다. 거문고를 잘 타고 인물화를 잘 그렸다.
●2 정확한 사적은 알 수 없다. 그림에 화가가 직접 쓴 "지응사의 장우가 그리다(祗應司張瑀畫)"라는 글이 보이는데, '우(瑀)'자는 희미하게 쓰여 있었으나 곽말약의 고증을 통해서 밝혀졌다. 지응사는 금 장종 때인 1201년에 설치된 내부(內府)의 기구이기 때문에 장우가 금대의 인물이라고 추정할 수 있다.

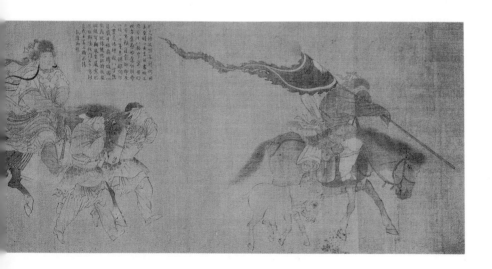

인데, 뭔가 복잡한 심정을 읽을 수가 있어. 그 뒤로 시종과 무사 다섯 사람이 보이는데, 무사들은 각기 짐을 안고, 등에는 행낭과 담요를 지고, 매와 개를 거느리고 빠르게 따라가고 있어. 이렇게 많은 인물이 출현하는데도 배치와 호응이 적절하고 아주 생동적으로 묘사되었어. 이를 통해 모랫바람 속에서도 고생스러운 기나긴 여정을 끝까지 계속하겠다는 의지와 급히 한나라로 돌아가려는 분위기를 매우 형상적으로 표현했단다.

결연하고 활달한 모습의 채문희가 위풍당당하게 한나라로 돌아오는 장면

학생 많은 화가들이 〈문희귀한도〉를 그렸는데 장우의 그림만이 가지는 화면 처리상의 특색이 있나요?

선생 역대로 화가들은 〈호가십팔박(胡笳十八拍)〉[3]이라는 시의 내용을 중심으로 단락을 나누어 묘사했는데, 장우는 이런 도해 방식을 취하지 않고 문희가 한나라로 돌아오는 순간을 포착해 대담하게 취사선택하고 구도에 신경을 써서 주제를 더욱 선명하게 나타냈단다.

학생 작자의 예술풍격과 표현기교에 대해 전반적으로 설명을 좀 해주세요.

선생 그러자꾸나. 장우가 이 그림에서 표현한 예술풍격과 기교는 당대 오도자(吳道子)의 "필치가 웅건하고 색채는 담백하다"와 일맥상통해. 그리고 당대와 송대에 말 그림으로 유명했던 한간과 이공린(李公麟)[4]의 훌륭한 전통을 계승해 인물·말·도구 들이 모두 정확하고 생동적으로 표현되어 있어. 그는 선의 굵기·전환·속도·허실 등의 변화를 통해 대상의 크기와 동세의 관계를 표현하고, 예술적인 전형성을 획득했어. 예를

●3 채문희가 자신의 처지를 토로한 비분시(悲憤詩). 이 시를 토대로 남송의 진거중, 금대의 장우가 그림을 그렸다. 명대 사람이 임모한 〈호가십팔박도〉는 현재 난징 박물원에 소장되어 있다.

●4 1049~1106. 송대의 화가, 미술품 감정가. 명문의 후예로 집안에 법서(法書)와 명화가 많이 수장되어 있어서 어려서부터 서화를 익혔으며 골동에 탐닉하기도 했다. 특히 인물과 말 그림에 뛰어나고, 백묘법(白描法)은 고금의 독보로 평가된다. 철종의 애마를 그린 〈오마도(五馬圖)〉가 대표작으로 전하는데, 이 그림은 2차대전 때 불에 타 현재는 사진만이 전해진다.

들어 준마를 그릴 때에는 필묵을 많이 쓰지 않고도 더부룩한 말갈기며 힘차게 달리는 허벅지를 아주 사실적으로 묘사했지. 그리고 인물이 입은 옷의 연결이나 무늬와 장식에도 심혈을 기울여 묘사하고 정확하게 표현함으로써 간략한 필치 속에 뜻을 충분히 전달하고 있어. 하물며 담비모자와 여우가죽옷의 거미줄 같은 털 하나하나도 빠짐없이 그렸어. 이를 통해 작자의 엄숙하고 진지한 창작태도와 높은 예술적 수준을 알 수 있단다.

57

칭찬 속에 풍자가

담겨 있다

〈집영대(集靈臺)〉—장호(張祜)●1

선생 오늘은 당대 시인 장호의 칠언절구 〈집영대〉를 감상해보자.

괵국부인 주상의 은총을 입어	虢國夫人承主恩
새벽에 말 타고 궁궐 문을 들어서네.	平明騎馬入宮門
화장으로 얼굴이 얼룩질까 봐	刻嫌脂粉汚顔色
눈썹 옅게 그리고 지존을 뵈알하네.	淡掃蛾眉朝至尊

혹시 무엇을 칠언절구라고 하는지 알고 있니?

학생 칠언절구는 칠언으로 된 구가 네 개인 시를 말해요. 제1·2·4구에 압운(押韻)을 해야 하는데, 이 시는 은(恩)·문(門)·존(尊)이 압운자예요. 일반적으로 제1구는 압운을 하지 않아도 무방해요.

선생 그렇지. 칠언절구는 모두 합쳐봐야 스물여덟 자이기 때문에 잘 쓰기가 쉽지 않단다. 그래서 작자는 대표적인 사건이나 생동적이고 중심 되는 부분을 선택해 가장 잘 정돈된 핵심적인 언어로 전달해야만 해. 그래야 작은 편폭에 깊은 내용을 담아 사람들이 깊이 생각하고 계속 음미하는 효과를 낼 수 있거든. 이 시

●1 당대의 시인. 영호초(令狐楚)가 그의 시를 높이 평가해 조정에 추천했으나 원진이 자구의 수식에 너무 힘쓴다고 평가함으로써 관직에 오르지 못했다. 집영대를 제목으로 지은 두 수 중 두번째 수이다.

는 칠언절구의 대표작이라고 할 수 있어.

학생 그런데 괵국부인이 누구예요?

선생 양귀비가 현종의 총애를 받으면서 그녀의 세 자매가 모두 유명해지는데 첫째가 한국부인(韓國夫人), 셋째가 괵국부인, 여덟째는 진국부인(秦國夫人)에 봉해진단다.[2]

학생 한 사람이 도를 깨치면 그가 기르던 닭이나 개까지도 승천한다더니 양귀비의 득세로 온 가족이 덕을 본 셈이군요.

괵국부인의 행동을 통해 당제국의 몰락을 읽어내다

선생 시의 제1구에서 '주상의 은총을 받다'라고 했는데, 왕비도 아닌 괵국부인이 이런 총애를 받았다면 뭔가 말로 설명하지 못한 이유가 숨어 있겠지. 그러면 괵국부인이 '주상의 은총을 받는' 장소가 어디인지 한번 살펴보자.

학생 "새벽에 말 타고 궁궐 문을 들어서네"라고 하는데, 이것이 사실인가요?

선생 그렇단다. 날이 밝으면 응당 황제는 조정의 일을 돌봐야 하는데도 현종은 국사를 내던지고 괵국부인을 만나기에 여념이 없었어. 이로써 그녀의 지위가 얼마나 대단했는지를 알 수 있지.

학생 게다가 괵국부인이 마음대로 말을 타고 궁궐 안으로 들어올 수 있었다니 그 위세가 가히 "뜨거워 손을 대지 못할 만큼 대단"했군요.

선생 이 두 구가 사실을 서술했다면 이어지는 두 구는 갑자기 방향을 전환해 마치 클로즈업 장면처럼 괵국부인의 용모를 중점적으로 묘사하고 있어. 이

●2 양옥환(楊玉環)이 27세에 정식으로 귀비로 책봉된 후 친척오빠 양국충(楊國忠)을 비롯해 많은 친척이 고관으로 발탁되고, 여러 친족이 황족과 통혼했다.

치대로 하자면 아침에 주상을 뵈알하는 만큼 머리 빗고, 몸을 단장해 예의를 다해야 하지. 그런데 괵국부인은 오히려 화장으로 얼굴에 얼룩이 질까 봐 눈썹만 옅게 그리고 '지존'을 만나러 가

는 거야. 작자는 왜 이렇게 썼을까?

학생 그녀의 미모를 과시하기 위해서가 아닌가요? 즉 화장하지 않은 평소의 모습도 아름답다고요.

선생 표면적으로 보면 네가 말한 것처럼 그녀의 미모를 치켜세우는 것 같지만 사실은 말에 뼈가 있단다. 만약 그녀가 주상의 총애를 믿고 오만해지지 않고서야 어떻게 이처럼 함부로 경망스러운 행동을 할 수가 있었겠니? 그녀가 어디에서 주상을 알현하는지를 한번 보렴.

학생 제목에서 분명히 밝히고 있듯이 바로 집영대예요. 매년 황제는 집영대에 가서 신선에게 제사를 지내죠.

선생 그렇지. 그런데 신선에게 제사 지내는 이렇게 신성한 장소에서 그녀는 화장도 하지 않은 채 마음내키는 대로 행동하고 있어. 그렇다면 단지 그녀의 미모만을 말하려고 한 것이 아니지 않을까?

학생 정말로 그래요, 확실히 말 속에 뼈가 있네요. 나라가 평안하면 교만과 사치가 생기기 쉽고, 교만과 사치가 생기면 나라가 위험하다고 한 당 태종의 말이 기억나네요. 이것은 바로 태평성대에서 존망의 위기로 접어드는 불길한 징조가 아닌가요?

선생 아주 일리가 있는 말이다. 하지만 시인은 차마 직접적으로 말하지 못하고 단지 함축적으로 묘사할 뿐이었지. 미모를 칭찬하는 듯하면서 당시 조정에 대한 풍자를 담은 것, 이것이 바로 이 시가 널리 사랑받는 이유란다.

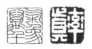

57

푸른 파도와 녹음 뒤로

말들이 목욕하다

〈욕마도(浴馬圖)〉 말을 씻기다

선생 오늘은 조맹부(趙孟頫)*¹의 〈욕마도〉를 감상해보자.

학생 조맹부는 원대의 사람이 아닌가요?

선생 그렇단다. 송말 원초의 사람이고, 송 왕조의 종실이었는데 원나라에서
도 벼슬을 했기 때문에 전해지는 평은 별로 좋지 않단다.

학생 그는 서법가이기도 하지요?

선생 그야말로 대가라고 할 수 있어. 각 서체에 모두 능통하고, 특히 행서와
해서에 정통했는데 사람들은 이를 조맹부체라고 부른단다. 물론 회화에서도
높은 성과를 거두었는데, 이 작품은 세로가 28.1cm이고 가로는 155.5cm이
며, 현재 베이징 고궁박물원에 소장되어 있어.

학생 그림에는 준마 열다섯 마리와 마부 아홉 명이 등장하는데 사람이나 말
이나 모두 건장하고, 동시에 모습이 제각기 달라
요. 가장 오른쪽의 흰말은 머리를 기울여 왼쪽을
바라보고, 왼쪽 끝에 있는 말과 사람은 오른쪽을
보고 있어요. 이렇게 왼쪽과 오른쪽을 연결시킴
으로써 사람의 시선을 화면의 중앙으로 모으고
있어요.

선생 그림을 전체적으로 잘 파악했다. 그러면

●1 1254~1322. 송·원대의 화
가·서예가. 자는 자앙(子昻), 호는
송설도인(松雪道人). 송 태조의 아
들인 조덕방(趙德芳)의 5대 손이고,
당시의 대표적인 유학자였다. 시·
서·화에 모두 뛰어났는데 그림은
당과 송의 전통을 계승해 원 그림의
새로운 경향을 배태시켰고, 서예에
서는 왕희지에 근본을 둔 송설체(松
雪體)라는 독특한 서체를 창안했다.

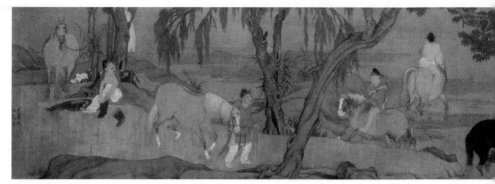

조맹부, 〈욕마도〉, 원, 권, 비단에 채색, 28.1×155.5cm, 베이징 고궁박물원.

지금부터 자세히 감상해보자. 얼룩말은 앞발을 물에 담그고 물을 마시는 데여념이 없구나.

학생 등을 돌리고 있는 반라의 마부는 여전히 손에 말채찍을 들고 있고, 그가 타고 있는 흑백이 섞인 말은 꼬리를 흔들며 앞으로 뛰어나가려고 해요. 포동포동한 엉덩이가 매우 튼실해 보여요.

선생 위쪽에 있는 한 무리의 말들은 색깔이 모두 다르지만 쉬고 있는 말, 물을 건너 앞으로 나가는 말, 물을 마시고 있는 말 등이 매우 조화롭구나. 한 마부는 마침 표주박으로 물을 끼얹어가며 말을 씻어주고 있고, 말이 감격한 양그를 바라보고 있구나. 다른 말 하나는 한가로이 수초를 찾고 있어.

학생 저 검은 말을 한번 보세요. 어린아이처럼 장난기가 가득해요. 말이 씻기를 싫어해 한 사람이 말의 머리를 잡은 상태에서 다른 사람이 몸뚱이를 닦고 있어요. 그런데도 말은 계속 버티며 머리를 들어올리며 울부짖고 있어요.

선생 다 씻은 뒤 강으로 들어가 놀려고 하는 말과, 다 씻고 충분히 놀았는지언덕으로 올라가는 말도 보이는구나.

학생 늙은 마부는 아마도 조장인가 봐요. 말을 끌어 물가로 가지만, 자신은신발을 벗지도 물 속으로 들어가지도 않아요.

선생 한 사람은 늦게 왔는지 서둘러 옷과 신발을 벗으며 히죽거리고 있구나.

학생 전체적으로 화면에 등장하는 사람과 말이 서로 호응하고, 동정(動靜)과

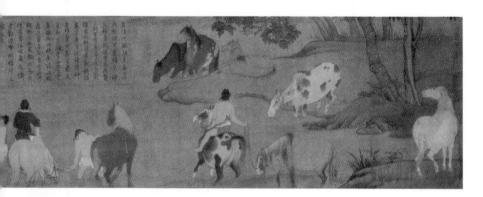

소밀이 아주 적절해 매우 생동감이 있어요.

선생 그림의 배경은 여름날의 풍경이구나. 바닥이 훤히 들여다보이는 맑은 시냇가, 우거진 버드나무와 오동나무가 녹음을 이룬 언덕이 아주 편안하고 맑고 그윽해 보이는구나.

말이 구르는 모습을 침대에서 직접 연습하며 그 움직임을 연구하다

학생 말과 사람의 움직임으로 인해 더욱 조용해 보여요.

선생 그림을 보고 있노라니 나도 뛰어들어 한바탕 씻고 싶어지는구나.

학생 조맹부는 어떻게 말을 이렇게 생동감 있게 그릴 수 있었나요?

선생 기록에 의하면, 그는 당대 화가 한간과 조패(曹霸)[2], 송대 화가 이공린의 전통을 계승했을 뿐만 아니라 굉장히 많은 노력을 기울였다고 해. 뿐만 아니라 매일 말의 동작과 표정을 자세히 관찰하고, 심지어 말이 구르는 모습을 침대에서 직접 연습하기도 했다고 해. 한번은 그의 아내가 소리를 듣고 창 밖에서 몰래 보다가 진짜로 말이 침대에서 굴러떨어지는 줄 알고 깜짝 놀랐다고 해.

학생 아주 재미있는 이야기네요.

선생 모름지기 예술적인 성과를 거두려면 고집과 뚝심이 없어서는 안 되는 법이란다.

●2 당대의 화가. 벼슬이 좌무위장군(左武衛將軍)에 올랐다. 두보의 시 〈그림을 노래하다(丹靑引)〉에서 언급했듯이 말 그림에 뛰어났다.

58

대비수법으로

곡절하게 감정을 전하다

〈사정에서 송별하다(謝亭送別)〉
—허혼(許渾)[1]

선생 오늘은 절구의 구조와 내부 관계를 분석해보자.

학생 절구 한 수는 모두 네 구가 아닌가요? 여기에 무슨 구조랄 게 있나요?

선생 네 구라고 우습게 보면 안돼. 결코 아무렇게나 한 자리에 모아둔 것이
아니니까. 먼저 하나 물어보자꾸나. 절구의 두번째 구 끝에 일반적으로 어떤
부호를 사용하니?

학생 당연히 쉼표지요.

선생 틀렸다. 일반적으로 마침표를 사용한단다. 이백의 〈새벽에 백제성을
떠나다〉나 왕한(王翰)의 〈양주의 노래(涼州詞)〉도 모두 그렇지. 이것은 무엇
을 뜻하는 것 같니? 바로 절구의 앞 두 구가 하나의 의미구조가 되고, 뒤의
두 구가 또 다른 의미구조가 된다는 것을 뜻해. 다시 말하면 한 수의 절구에
서 앞뒤 두 구는 어떤 진전이나 전환의 관계가 있다는 말이지. 허혼의 〈사정
에서 송별하다〉는 그 전형적인 예가 되는 작품이야.

송별의 노래 끝나자 배는 떠나	勞歌一曲解行舟
붉은 잎 푸른 산 사이로 물살을 헤치며 가네.	紅葉靑山水急流
날 저물고 술에서 깨니 사람은 멀리 떠나고	日暮酒醒人已遠
하늘 가득한 비바람 속에 서쪽 누대를 내려오네.	滿天風雨下西樓

학생 사정은 어디에 있나요?

선생 현재 안후이 성 쉬안청(宣城) 현 북쪽에 있는데 남제(南齊) 때 이곳의 태수였던 사조(謝脁)2가 이 정자를 짓고 이곳에서 친구를 송별한 이후로 송별장소로 유명해졌단다.

따뜻한 색조로 이별의 슬픔을 더욱 부각시키다

학생 선생님, 이 시의 앞 두 구는 무슨 의미를 전달하고 있나요?

선생 친구가 떠나는 정경을 묘사하고 있어. 송별의 노래가 끝나자 친구의 배는 앞으로 나아가기 시작해. 시인은 눈 닿는 데까지 멀어져가는 친구를 바라보는데, 양쪽 언덕의 푸른 산과 무성한 붉은 단풍잎과 파아란 강물 위로 친구의 배가 빠르게 달려가는 모습만 보이지.

학생 양쪽 언덕의 푸른 산, 무성한 붉은 단풍잎, 파아란 강물이 그야말로 색채 대비가 선명한 한 폭의 그림 같아요. 시인도 기분이 좋아졌을 것 같아요.

선생 그렇게 간단하게 보면 안 된단다. 사실 시인은 따뜻한 색조를 통해 이별에 대한 내면의 감정을 부각시켰어. 옛사람들이 "즐거운 경치로 슬픔을 말한다"라고 했듯이, 아름다운 경치는 마음속 감상을 더욱 강하게 부추기는 법이지. 그러므로 만약 이 두 구의 묘사에만 머무른다면 당시 시인의 쓸쓸한 심정을 알 수 없고, 또한 이렇게 묘사된 경치가 정반대의 작용을 한다는 결론을 간과할 수가 없게 돼. 시를 계속 읽어가면 또 다른 경치를 만날 수가 있단다.

●1 당대의 시인. 과거에 빗대어 당시 조정의 부패상을 비판하는 작품이 많다. 특히 율시에 능했는데 구법이 짜임새가 있고 원숙했다.
●2 464~499. 육조시대 제나라의 시인. 시의 풍격이 청신했고, 《사선성집(謝宣城集)》이 전해진다.

학생 "날 저물고 술에서 깨니 사람은 멀리 떠나고, 하늘 가득한 비바람 속에 서쪽 누대를 내려오네." 이것은 어떤 경치인가요?

선생 시인은 사정에서 송별연을 열어 친구를 보낸 후 마음도 그렇고 해서 술을 마셔 생각을 잊

어볼까 해. 그러다가 문득 잠이 들고, 깨어났을 때 하늘은 이미 어둑어둑하고 벗도 저 멀리 사라져 종적을 찾을 수가 없어. 언제쯤 친구를 다시 만나 옛 이야기를 나눌 수 있을까 생각하니 마음이 더욱 침울해지지. 시인이 사정을 내려와 돌아가려 할 때 서쪽 누각의 안팎으로 차가운 비바람이 몰려오면서 쓸쓸함이 더하게 되지.

학생 이때 시인은 차가운 색조를 사용하지 않았나요?

선생 잘 보았구나. 그때 경치는 앞 두 구의 경치와 선명한 대조를 이루지. "붉은 잎 푸른 산 사이로 물살을 헤치며 가네"가 눈을 사로잡았다면, "하늘 가득한 비바람 속에 서쪽 누대를 내려오네"는 얼마나 암담하고 처절하니? 앞의 경치가 오히려 이별을 부각시켰다면 뒤의 두 구는 이별의 정서를 정면으로 묘사했다고 할 수 있어.

학생 이제 알 것 같아요. 절구를 읽을 때에는 반드시 전후의 맥락에 주의해서 내부 구조를 분석해야겠네요.

선생 그렇지. 절구의 내부 구조와 관계는 매우 다양하고, 〈사정에서 송별하다〉에서 나타난 대비수법은 그 가운데 한 형식일 뿐이야. 이를 통해 시가예술이 얼마나 풍부하고 다채로운지를 충분히 알 수 있지. 그러므로 시를 감상할 때에는 반드시 특별히 주의해야 한단다.

학생 반드시 그렇게 하도록 할게요.

강산의 아름다움을

한껏 즐기다

〈부춘산거도(富春山居圖)〉
부춘산에 살다

학생 이 그림은 황공망(黃公望)●1의 〈부춘산거도〉가 아닌가요?

선생 그렇단다. 이제 제법 보는 눈이 생겼구나. 황공망은 원대 사대가 중의
한 사람이고, 저장(浙江)의 동향(桐鄉)에서 오랫동안 살았기 때문에 부춘강
(富春江) 일대의 산수에 대해 잘 알고 있었단다.

학생 〈부춘산거도〉는 타이완과 중국에 모두 소장본이 있다고 하는데 어떻게
된 연유인가요?

선생 여기에는 아주 재미있는 이야기가 전해진단다. 기록에 의하면 청 건륭
제 때 궁중에서 연이어 황공망의 〈부춘산거도〉를 소장하게 되었다고 해. 그
런데 사실 황공망은 하나만 그렸기 때문에 풍류
를 아는 황제가 직접 감정하여 위작에 제시(題
詩)를 남겼다고 해.

학생 진짜가 위조품이 되고 말았군요.

선생 그렇지. 가짜가 진짜가 되면 진짜가 가짜
가 된다고 하지 않니? 그래서 진품에는 건륭의
제자(題字)가 없단다.

학생 그림이 손상되는 것을 피할 수 있어서 다
행이에요. 그후 두 그림은 어떻게 되었나요?

●1 1269~1354. 원대의 화가. 자인
자구(子久)와 이름인 공망은 모두
그의 부친 "황공이 오랫동안 아들을
바라다가(黃公望子久矣)" 90세에
비로소 아들을 얻은 데서 연유했다
고 한다. 그는 시문·음률·사곡에
능하고, 도교를 신봉해 부춘산에 은
거했다. 50세 이후에 그림을 그리기
시작했고 동원과 거연의 기법을 계승
함과 동시에 변화시켜 파묵법(破墨
法)에 의한 천강산수(淺絳山水)를
완성시킴으로써 원말 사대가의 주
장이자, 중국 산수화의 대승으로
일컬어진다.

황공망, 〈부춘산거도〉(부분), 원, 권, 종이에 채색, 33×636.9cm, 타이베이 고궁박물원.

선생 이 두 그림은 현재 모두 타이베이에 있는데, 저장 성 박물관에 소장된 것이 진품의 일부분이야.

학생 이것은 또 어떻게 된 일이에요?

선생 그 사연은 그림이 청조의 궁궐로 들어가기 전까지 거슬러 올라가야 해. 원래 이 그림의 소장자는 의흥(宜興)의 오홍유(吳洪裕)였어. 1650년 오씨가 병이 위중해 임종하려 할 때 집안 식구들에게 〈부춘산거도〉를 태워 함께 묻으라고 명했어. 다행히도 그의 조카가 다른 것과 살짝 바꾸는 바람에 구하긴 했지만 앞부분의 일부는 이미 불에 타고 말았어. 남은 그림은 이후에 두 개로 나뉘었는데, 긴 것이 바로 건륭이 소장하게 된 그림이야. 짧은 것은 민간으로 흘러들었는데 길이가 겨우 30cm에 불과해 사람들이 '승산도(剩山圖)'라고 불렀단다. 이러한 역사적 사실을 알면 작품의 감정에 매우 유용하단다. 그러면 그림을 한번 볼까? 먼저 용필부터 살펴보자.

학생 산의 용필은 확실히 대범하고 평범하지 않아요. 길고 넓게 그려, 선이 넉넉하고 원만하며 강해 보여요. 용필이 느슨한 듯하면서도 꽉 차고, 교대로 윤곽을 주고 먹을 칠하며 강남 산세의 윤곽과 드러난 암석과 푸석푸석한 흙을 아주 적절하게 묘사했어요. 색을 칠하지 않고 선염도 적은데 이것이 아마도 황공망의 수묵 풍격인 것 같아요.

선생 그렇단다. 그는 용필이 느슨해 장피마준을 위주로 하면서 간혹 마른 붓으로 먹을 가했어. 그리고 색을 칠하지 않고 필묵의 농담과 건습에 의해 산의 다양한 변화와 질감을 표현했어. 이러한 화법은 마치 서법처럼 한번은 중봉을 쓰고 또 한번은 측봉을 쓴단다.

학생 간혹 몽당붓이나 뾰족한 붓을 섞어 쓴 것 같아요.

선생 자세히 보면 화폭 중간의 완만한 구릉은 가로선의 장피마준을 쓰고 있고, 모래톱은 비교적 건조하고 옅은 필선으로 드러내고 있어서 질감이 아주 강렬해. 산비탈의 초목과 식물은 마른 붓으로 세로점을 찍고 농담을 섞어서 마치 건조한 듯 젖은 듯해 성기면서도 윤기가 있어. 먼 산은 아주 옅은 색으로 넓게 그려내 중경과의 거리감을 더욱 부각시켰어. 한 화면 속에 높은 산과 큰 호수, 먼 산과 강, 무성한 초목 등 강남의 아름다운 경치를 모두 그림으로써 중국 산수화의 필묵에 대한 깊은 탐구를 보여주는 작품이란다.

학생 이 그림은 시작에서 완성까지 7년이 걸렸다고 하는데 사실인가요?

선생 그런 말이 전해지지. 오늘 본 일부분을 통해서도 〈부춘산거도〉의 전모를 충분히 알 수 있을 것 같지 않니?

시도 있고 그림도 있다

⟨남원(南園)⟩—이하(李賀)●1

선생 이하는 당대의 걸출한 시인 가운데 한 사람이야. 오늘은 그의 ⟨남원⟩이
라는 시 중 한 수를 감상해보자.

아침의 오솔길	小樹開朝徑
이슬에 젖은 여린 풀.	長茸濕夜烟
버들개지 깔린 눈 같은 포구	柳花驚雪浦
불어난 보리밭과 논두렁.	麥雨漲溪田
고찰의 드문드문한 종소리	古利疏鐘度
밤 안개와 떠오르는 달.	搖嵐破月懸
석화를 피우는 강가	沙頭敲石火
어선을 밝히는 대나무 횃불.	燒竹照漁船

학생 시를 읽으니 마치 여러 폭의 풍경화를 보는 것 같아요. 산수, 초목의 소
리와 빛이 모두 실제처럼 그려져 매우 아름다워요. 그런데 이 화면들을 관통
하는 실마리나 분명한 전개 순서가 없어서 마치 흩어진 진주 같아 보여요.
선생 글쎄, 정확하게 본 것 같지 않구나. 이 장면은 결코 산만하지 않단다.
자세히 음미해보면 실마리나 순서 모두 포착하기가 어렵지 않거든.

학생 그런가요? 분석을 좀 해주세요.

선생 먼저 도입부의 두 구를 보자. "아침의 오솔길, 이슬에 젖은 여린 풀." 밤 안개가 점차 사라지지만 길가의 여린 풀은 아직도 이슬에 젖어 있고, 구불구불한 오솔길을 따라 안개가 걷히고 날이 밝아오면서 숲이 점차 드러나기 시작해. 시에서 순서대로 묘사된 '오솔길' '이슬' '여린 풀'은 모두 새벽녘 숲속 오솔길의 모습이야. 이 두 구는 시인이 마침 새벽에 숲의 오솔길을 따라 나섰음을 독자에게 암시하고 있어.

장면 하나하나가 몽타주처럼 연결돼 청신하고 심오한 풍경의 영화 같다

학생 아! 새벽 풍경을 묘사한 것이군요. 그런데 이어지는 제3·4구 "버들개지 깔린 눈 같은 포구, 불어난 보리밭과 논두렁"은 새벽 풍경이 아닌 것 같아요. 갑자기 비약한 느낌이에요.

선생 그렇지. 비약이라고 할 수 있어. 하지만 단지 화면의 비약일 뿐이고, 시 속의 실마리는 끊어지지 않고 장면도 본래의 순서대로 전개되고 있단다. 버드나무 숲에 봄바람이 스쳐 버들개지가 눈처럼 날려 강가의 모래톱을 가득 메우고, 봄비가 잠깐 내리자 논두렁에 물이 가득 차오르지. 녹색의 보리밭과 눈같이 흰 버들개지가 아주 선명한 대비를 이루고 있어. 시에서 사람 감정의 흐름을 분명히 볼 수 있는 글자가 있는데 찾을 수 있겠니?

학생 '경(驚)'자예요.

선생 그렇단다. 작자는 '경'자를 통해 버들개지가 눈꽃처럼 제방언덕에 깔려 있는 모습이 아주 경이롭다는 사실을 나타냈어. 시에서 비약하고 있는 부분은 오솔길에서 광활한 강가 모래톱으로 이르는 과정이지. 하지만 동시에 농촌의 다채

●1 791~817. 당대의 시인. 자는 장길(長吉). 몰락한 귀족 가문 출신으로 어려서부터 총명하고 시가를 좋아했다. 한유가 그의 시를 높이 평가함으로써 이름을 떨치게 되었으나 봉례랑(奉禮郎)이라는 9품의 말단관직을 지내다가 27세의 나이로 요절했다. 현재 240여 수의 시가 전해지는데, 매일 이른 새벽 병든 말을 타고 돌아다니며 시가 떠오를 때면 대강 기록해 종의 금낭 속에 던져넣고, 저녁에 집으로 돌아온 뒤 시구를 가다듬어 한 편의 시를 지었다는 이야기가 전해진다.

로운 낮 풍경을 독자 앞에 보여주고 있어.

학생 선생님의 분석을 들으니까 시가 이해가 돼요. 산책하러 밖으로 나간 것이 시의 실마리이고 시간이 흐르는 순서이군요. 그렇다면 바로 이어지는 네 구 "고찰의 드문드문한 종소리, 밤 안개와 떠오르는 달. 석화를 피우는 강가, 어선을 밝히는 대나무 횃불"은 바로 저녁 풍경으로 전환한 것이에요.

선생 그래 바로 그거야. 시간의 흐름에 따라 화면에 또 다른 풍경이 출현하지. 먼 산에 안개가 피어오르고, 오래된 사찰에서 종소리가 드문드문 들려오고, 가느다란 그믐달이 떠올라. 그리고 강가에서는 어부들이 돌을 부딪쳐 불을 지피고, 대나무 가지를 묶어 횃불을 피우고, 그물을 펼쳐 고기 잡을 준비를 하고 있어. 이것은 바로 시인이 강가를 거닐면서 본 밤 풍경이 아니겠니?

학생 본래 하나하나의 장면이 몽타주처럼 연결되어 있었군요. 장면이 각각 독립적으로 보이지만 사실은 그 속에 사람이 움직이고 있어요. 시는 바로 아침에서 저녁까지 '남원' 일대의 풍경을 묘사하고 있어요. 시인은 밖으로 나가는 과정을 의도적으로 생략하고 눈앞의 경치만으로 독자를 시적인 정취와 회화적 상징 속으로 이끌고 있어요. 마치 한 편의 청신하고 심오한 풍경의 영화를 보는 것처럼요.

선생 이것이 바로 이동하면서 장면을 바꾸는 기법의 묘미란다.

59

간략한 필치로 가슴속의

뜻을 직접 토로하다

〈육군자도(六君子圖)〉 여섯 군자

선생 원대 사대가가 누구인지 알고 있니?

학생 그럼요. 황공망, 왕몽(王蒙), 오진(吳鎭)*¹ 그리고 예찬(倪瓚)*²이에요.

선생 그렇단다. 예찬은 예운림이라고도 하고, 사대가 중에서 독자적인 풍격을 이룬 사람이라고 할 수 있지. 그 스스로 자신의 그림은 가슴속의 일기(逸氣)를 잠시 토로한 것일 뿐이라고 했어.

학생 '일기'가 무엇인가요?

선생 한두 마디로 정확히 설명할 수는 없단다. 대체적으로 말해 회화의 기능이나 작용을 배척하고, 스스로 즐기는 것을 목적으로 삼고, 가슴속의 뜻을 직접적으로 토로하며, 개인의 정취를 추구하는 것이라고 할 수 있어. 그의 명작 〈육군자도〉를 감상하면서 좀더 깊이 이해해보자.

학생 이 그림을 왜 '육군자도'라고 하는가요?

선생 황공망의 제시를 읽어보면 알 수 있단다.

●1 1280~1354. 원대의 화가. 평생 벼슬하지 않은 채 청빈하게 살아 다른 원대 사대가에 비하면 불우한 편이었다. 시·서·화에 두루 능했고, 특히 묵죽화에 뛰어났다.
●2 1306~1374 혹은 1301~1374. 원대의 화가. 자는 원진(元鎭), 호는 운림(雲林). 특히 산수와 묵죽을 잘 그렸는데, 산수에는 속기가 한 점도 없는 소원하고 텅 빈 공간을 많이 표현했다. 성품이 고결하고 타인과 어울리는 것을 싫어해 탈속한 삶을 살았다.

멀리 가을 호수 뒤로 구름 낀 산 보이고
遠望雲山隔秋水
가까이 자갈 언덕 위에는 고목이 보인다.

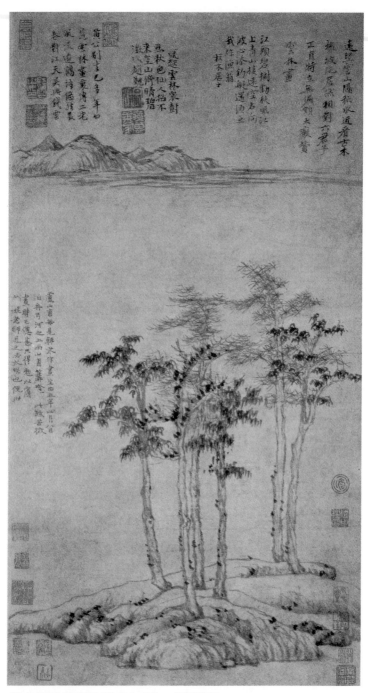

예찬, 〈육군자도〉, 원, 종이에 수묵, 61.9×33.3cm, 상하이 박물관.

近看古木擁坡陁

문득 육군자를 대하니　　　　　　居然相對六君子

곧고 굳은 마음에 편협함이 사라진다.　正直特立無偏頗

선생　'육군자'라는 명칭은 여기서 유래한 것이야. 실제로는 소나무·잣나무·느릅나무·회화나무·녹나무·장목(樟木) 등의 여섯 나무를 가리킨단다.

학생　화면의 나무의 형태로는 명확하게 구분되지 않는데요.

선생　그것은 아마도 예운림이 직접 말한 것과 관련이 있을 거야. 그는 그림은 단지 "일필(逸筆)로 간략히 그리고, 형사(形似)를 추구하기보다 잠시 스스로 즐길 뿐"이면 그만이라고 했거든.

학생　"일필로 간략히 그린다"는 무슨 말인가요?

욕심 없고 강직하며, 고독하고 침잠하며, 고상하고 기개 높은 문인의 형상

선생　용필이 간략하고, 마음내키는 대로 그리고, 사실 묘사를 중시하지 않고, 오히려 솔직담백하고 스스로 만족하는 것이라고 풀이할 수 있어. 그러나 예운림이 '형사'를 추구하지 않는다고 했지만 '형사'를 아예 무시했다고는 할 수 없어. 화면의 나무 여섯 그루를 보면, 곧게 뻗은 가지는 성김과 빽빽함이나 장단이 적절하고, 앞의 네 그루와 뒤의 두 그루는 구도상 알맞게 안배되어 있어. 계속해서 산석의 화법을 보자. 어떤 준법을 쓰고 있는지 알겠니?

학생　피마준법이 아닌가요?

선생　그래, 그는 일찍이 오대 화가 동원의 피마준법을 계승했단다. 하지만 또 다른 특징도 보이지 않니?

학생　어떻게요?

선생 예운림은 지금의 우시(無錫) 사람으로 일생동안 태호(太湖)의 경치를 실컷 보았고, 특히 만년에 이르러서는 원말의 혼란스러운 사회 상황을 피해 가산을 팔아 태호 일대를 유랑하며 은거생활을 했어. 그래서 그는 태호 지역의 퇴적암 산세의 특징을 더욱 잘 표현하기 위해 '절대준법(折帶皴法)'을 창조했단다.

학생 '절대준법'은 어떤 것인가요?

선생 암석이 끊어지고 꺾이는 부분을 그릴 때 가로를 세로보다 먼저 그리고, 가로는 가늘게 세로는 굵게 그린단다. 용필은 마치 허리띠가 꺾어지는 듯 네모지고 딱딱해 피마준처럼 선이 가늘거나 부드럽지 않아. 이 그림도 두 가지 준법을 섞어 사용했는데, 이를 통해 그가 '형사'를 추구하지 않은 것이 아니라 '형사'로만 만족하지 않았다는 사실을 알 수 있어. 그가 추구한 것은 바로 일종의 의경(意境)이야.

학생 바로 가슴속의 '일기'를 표현하는 것이 아닌가요?

선생 그렇단다. 그러면 이 그림의 구도에는 어떤 특징이 있는 것 같니?

학생 묘사된 경치가 아주 간단해 보여요. 근경에 큰 나무 몇 그루와 원경에 옅게 그려진 산구릉이 있어요. 그 가운데 넓은 공백은 광활한 호수의 수면 같아요.

선생 이것이 전형적인 예운림의 '삼단식(三段式)' 평원법 구도란다. 보고 있으면 어떤 느낌이 드니?

학생 산뜻한 수목과 광활하고 아득한 수면이 맑고 한적하고 담박한 느낌을 주어요.

선생 그렇단다. 예운림의 용필은 더 이상 간략할 수 없을 정도로 간략하지. 호수의 파문조차 그리지 않았어. 파도는 전혀 일지 않고, 주위는 조용하고, 고깃배마저 보이지 않는 풍경이야. 언덕에도 사람의 그림자 하나 보이지 않아 정말로 고요하기 그지없어.

학생 화면 너머 한 사람이 보여요.

선생_ 음? 누가?

학생_ 세상에 아무 욕심 없고 정직하며, 동시에 고독하고 침잠하며, 고상하고 기개 높은 문인이죠. 바로 예운림이에요.

선생_ '일기'에 대한 나름대로의 해석이구나. '일기'는 예운림 회화의 영혼이고, '일필'은 그가 일기를 묘사하는 표현형식이야. 당시에 강남의 내로라하는 학자 집안들은 예운림 그림의 소장 여부로 품격의 정도를 비교했다고 하니, 이를 통해서도 그의 영향력과 지고한 인품 및 그림의 높은 품격을 충분히 알 수 있단다.

60

시에는 말이 없고

시 밖에 뜻이 있다

〈가을 밤(秋夕)〉―두목(杜牧)[*1]

선생 오늘은 두목의 궁원시(宮怨詩) 〈가을 밤〉을 감상해보자.

학생 궁원이라면 궁중 여자들이 자신들의 운명에 대해 탄식하는 것이군요.

선생 그렇단다.

학생 가을날의 촛불 그림병풍을 어슴푸레 비추고 　　　　銀燭秋光冷畫屛

가벼운 비단부채로 반딧불이 쫓아본다. 　　　　　　　輕羅小扇撲流螢

달빛에 젖은 궁궐 계단은 물처럼 차갑고 　　　　　　天階夜色凉如水

누워서 견우직녀성을 바라본다. 　　　　　　　　　臥看牽牛織女星

선생님, 일반적으로 궁원시라면 항상 슬프다, 원망스럽다, 한스럽다, 근심스럽다 등의 표현이 많은데, 이 시에는 원망하는 기색이 조금도 없어요.

● 1803~852. 당대의 시인. 자는 목지(牧之). 사회적 모순이 극도에 달한 만당 시기에 살면서 당 제국이 과거의 번성을 회복하기를 바라며 전쟁이나 치란(治亂) 방면에 관한 많은 글을 남겼다. 그의 시에는 부패한 현실생활을 반영한 작품과 귀족 출신으로 벼슬길에서 뜻을 펴지 못한 불우함이 감상적 정조로 남아 있는 작품이 공존하고 있다. 인구에 회자되는 명구로 "서리 내린 잎이 봄 꽃보다 붉다(霜葉紅於二月花)"가 있다.

선생 그렇다면 네가 잘못 본 것이야. 이 시는 바로 원망이 극도에 달해 있단다.

학생 그래요? 설명해주세요.

선생 이 시를 단막 무언극으로 각색을 해보면 어떨까? 시간은 가을 밤, 장소는 후궁, 인물은 궁녀로 말이야.

학생_ 특이하고 재미있겠어요.

선생_ 막이 올라가면서 그윽하고 조용한 침궁(寢宮)이 보여. 무대의 한쪽으로 추워 보이는 어둠침침한 촛불이 탁자 위에서 흔들리며 사방을 희미한 빛으로 물들이고, 차가운 불빛 가까이의 그림병풍만이 어렴풋하게 보이고 있어.

학생_ 이것이 바로 "가을날의 촛불 그림병풍을 어슴푸레 비추고"의 의미이군요.

어느 궁녀의 운명에 대한 단막 무언극

선생_ 한 궁녀가 창에 기대어 뭔가를 생각하는 듯이 정원을 바라보고 있어. 정원의 정자와 누각, 초목들은 달빛 아래 윤곽만이 희미하게 보여.

학생_ 갑자기 그녀는 뭔가를 발견하고 곧 비단으로 만든 둥근 부채를 쥐고 정원으로 내려가요. 위로 아래로 혹은 동으로 서로 날아다니는 반딧불이를 쫓고 털어내요.

선생_ 이 장면이 바로 "가벼운 비단부채로 반딧불이 쫓아본다"의 의미란다.

학생_ "달빛에 젖은 궁궐 계단은 물처럼 차갑고" 달의 그림자가 천천히 이동하면서 그녀는 조금 피곤하기도 하고 무료하고 재미없다고 느껴 다시 힘없이 방으로 들어와요. 밤은 이미 깊어, 달빛이 궁궐 문 앞의 돌계단을 비추고 있는 모습에서 물처럼 차가운 느낌을 받게 돼요.

선생_ "누워서 견우직녀성을 바라본다." 그녀는 침궁으로 돌아와 창가의 침대에 비스듬히 누워보지만 잠이 쉬 들지 않아. 창 밖의 별이 뜬 하늘을 아련히 쳐다보다가 은하수 양쪽의 견우직녀성을 응시하기에 이르지. 바라보고 생각하고, 생각하고 바라보고 하는 사이에 눈물이 그녀의 뺨 위로 조용히 흘러내리지. 이때 무대의 조명은 차츰 어두워지고 막이 천천히 내려오고…….

학생_ 아, 선생님의 묘사가 정말 감동적이에요. 주인공의 불행한 처지와 비참한 운명을 어렴풋하게나마 이해할 것 같아요.

선생_ 한번 말해보렴.

학생_ 주인공은 견우와 직녀도 일년에 한번 만나는데 나는 왜 임을 만날 수가 없는가라고 생각했을 거예요.

선생_ 일반적으로 견우와 직녀의 저지를 동정하는 시가 대부분인 데 반해, 이 시는 오히려 그들을 부러워하고 있으니 확실히 색다른 감동을 주는구나. 한 소녀의 청춘이 이렇게 점차 시들어가고 있어. 어떠니? 원망하고 있는 시가 틀림없지?

학생_ 그렇군요. 아주 극도의 원망인걸요.

바람 한점 통하지 않게 빽빽이

말이 달릴 정도로 느슨히

〈청변은거도(靑卞隱居圖)〉
푸른 변산에 은거하다

선생 지난번에 원대 사대가에 속하는 예운림의 〈육군자도〉를 보았는데, 오늘
도 그 가운데 한 사람인 왕몽(王蒙)●¹의 〈청변은거도〉를 감상해보자.

학생 왕몽이라면 원의 대화가 조맹부의 외손자가 아닌가요?

선생 그렇단다. 왕몽은 명문 출신이고 가학(家學)이 깊었단다. 그의 회화 수
준은 어려서부터 받은 외조부의 예술적 가르침과 불가분의 관계가 있다고 할
수 있어.

학생 화면의 오른쪽 위에 "지정 26년 4월 황학산인 왕숙명이 청변은거도를
그리다(至正二六年四月黃鶴山人王叔明畫靑卞隱居圖)"라는 자제(自題)가 보
이는데, 왕몽은 왜 스스로를 '황학산의 나무꾼(黃學山樵)'이라고 불렀나요?

선생 왕몽은 자가 숙명(叔明)이고, 일찍이 원말의 동란을 피해 저장 성 위야
오(余姚)의 황학산에 은거하다가 명대 홍무(洪武) 연간에 비로소 산에서 내
려와 타이안(泰安)으로 가서 말단 관직을 맡았
어. 그래서 스스로를 '황학산의 나무꾼'이라고 불
렀지. 이 그림은 그의 나이 65세 때 작품이란다.

학생 변산(卞山)은 어디에 있나요?

선생 변산은 왕몽의 고향인 저장 성 우싱의 서
북쪽에 있고, 풍광이 좋아 은거하기에 이상적인

●1 ?~1385. 원대 사대가의 한 사
람. 자는 숙명(叔明), 호는 황학산초
(黃鶴山樵). 조맹부의 화법을 계승
하는 한편, 왕유·동원·거연의 화
법을 가미하였다. 평생 비단을 쓰지
않고 종이에만 그렸기 때문에 특히
초묵준찰법(焦墨皴擦法)이 많이 사
용되었다.

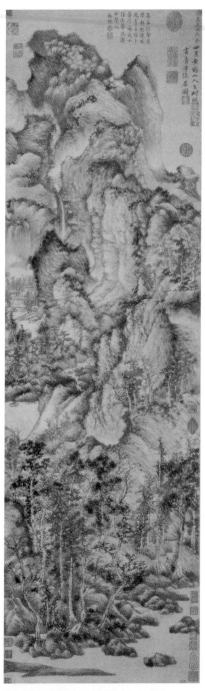

왕몽, 〈청변은거도〉, 원, 종이에 수묵, 140.6×42.2cm,
상하이 박물관.

장소였어.

학생_ 산간의 평지에 초가집 몇 채가 보이고, 집 안에는 한 은사가 침상에 기대어 무릎을 안고 있는데 기색이 편안해 보여요. 바로 이 그림의 주제를 설명하는 것 같아요.

선생_ 그렇단다. 혹시 왕몽의 그림과 예운림의 그림에 어떤 차이가 있는지 말할 수 있겠니?

학생_ 예운림 그림의 특징은 '성기다'라고 한다면, 왕몽은 '번다(繁多)하다'고 할 수 있어요.

선생_ 잘 정리했다. 그림을 가지고 구체적으로 말해볼까?

학생_ 화면의 위아래로 기이한 산봉우리와 기암절벽이 가득 그려져 있는데, 거듭 중첩한 데다 세밀하고 촘촘해서 산중턱의 운무조차 그려져 있지 않고, 그야말로 조금의 여백도 남기지 않았어요.

선생_ 이것이 왕몽 산수화의 큰 특색이란다. 일반화가들이 이 같은 구도를 구사했다면 아마도 반드시 상투적으로 그렸겠지. 하지만 이 그림은 전혀 그런 느낌은 주지 않는데 그 이유가 뭐라고 생각하니?

학생_ 높은 절벽에서 떨어지는 폭포 때문이 아닐까요? 한 줄기 폭포는 곧게 아래로 떨어져 산중턱의 초가집을 지나고, 다시 오른쪽으로 꺾여 암석과 수목 속으로 숨었다가 갑자기 왼쪽 돌 틈 사이로 흘러나와 못의 물이 돼죠. 다시 기암괴석 사이로 구불구불 보일 듯 말 듯 흘러 산기슭에 이르러 조용한 시냇물과 함께 섞여요. 이로써 화폭 전체가 위에서 아래로 혈맥이 관통하고, 가득한 가운데 빈 곳이 있어서 신비한 기운을 드러내고 있어요.

선생_ 꽤 안목이 있구나. 이 외에도 왕몽은 농묵과 초묵으로 산 정상에 넓게 이끼들을 찍고, 나뭇잎도 초묵으로 빽빽이 찍었어. 아울러 건습(乾濕)을 두루 사용해 수목의 울창하고 아득한 느낌을 드러내고, 산수자연의 살아 움직이는 기상을 표현하여 가득 차 있지만 답답한 느낌이 없단다.

학생_ 그림의 구도가 이렇게 복잡함에도 불구하고 답답한 느낌이 없는 데에

는 또 다른 이유가 있는 것 같아요.

선생_ 무엇이니?

학생_ 왕몽의 필묵 기법이 여러 차례 변하고 있기 때문이에요.

선생_ 이것도 왕몽 회화의 한 특징이란다. 한번 설명해보렴.

학생_ 산 정상은 대부분 백반석(白礬石)이고 산석은 피마준법을 쓰고 있는데, 이것은 오대 동원이나 북송시대 거연의 화풍과 비슷해요. 그리고 기암절벽은 곽희의 산수화와 비슷하구요.

선생_ 제대로 보았다. 왕몽은 여러 사람들의 장점을 두루 섭렵했을 뿐만 아니라 독창적인 경지로 발전시켰어. 이 그림에서 산석은 가는 붓을 말아 그리는 화법을 상호 교차해 기복이 불안정한 산세를 생동적으로 표현했어. 이것을 '해삭준(解索皴)'이라고 부르는데 실제로 '피마준'을 변화하고 발전시킨 것이야.

학생_ 산석과 산석 사이는 북송 범관의 그림처럼 짧은 막대기를 가득 그렸어요.

선생_ 자세히 보면 조금 다르단다. 범관의 막대기가 볏짚 비슷하고 필법이 곧다면, 왕몽의 것은 마른 붓으로 칠해 촘촘하고도 가늘고 부드러워 산속 식물의 특징을 아주 잘 표현했는데, 이것을 '우모준(牛毛皴)'이라고 한단다. 바로 이렇게 왕몽은 대가들의 여러 기법을 한데 융합해 자신만의 독창성을 새롭게 만들어냈기 때문에 오래도록 보아도 답답하거나 상투적이라는 느낌이 조금도 없는 거야. 명대 동기창은 이 그림을 '천하 제일'이라고 칭찬했는데, 그 명성이 그저 생긴 게 아니라는 사실을 충분히 알 수 있겠지?

학생_ 아쉽게도 왕몽은 세속을 초탈한 은사의 생활을 추구했지만 결국 세속의 미련을 떨쳐내지 못했나 봐요. 결국 노년에 호유용(胡惟庸) 사건●2에 휘말려 감옥에서 굴욕스럽게 생을 마감함으로써 사람들을 안타깝게 했어요.

●2 1385년 승상 호유용이 반란을 꾀하다가 주살된 사건. 이때 왕몽도 그의 집에 머물면서 그림을 그린 적이 있다는 이유로 체포되어 옥사했다.

86

61

시의 매력

음악의 매력

〈청명절(淸明)〉—두목

선생 오늘은 두목의 〈청명절〉이라는 시를 감상해보자.

좋은 시절 청명에 가랑비 보슬보슬 내려 　　　　淸明時節雨紛紛

길가는 행인의 애를 끊는다. 　　　　　　　　路上行人欲斷魂

묻노니 주막이 어디인가 　　　　　　　　　借問酒家何處有

목동은 멀리 살구꽃 핀 마을을 가리킨다. 　　牧童遙指杏花村

학생 제가 어렸을 때 부모님이 이 시를 가르쳐주셨는데 아주 좋아했어요.

선생 왜 좋아했던 것 같니?

학생 낭송하면 듣기가 좋구요. 그리고 읽을 때 마치 눈앞에 가랑비가 보슬보슬 내리는 장면이 떠오르는 것 같아요.

선생 이 시의 두 가지 매력을 제대로 파악하고 있었구나.

학생 그래요?

선생 그렇단다. 이 시의 첫번째 특징이 음률의 아름다움이고, 두번째 특징은 정취의 아름다움이라고 할 수 있어.

학생 이 시의 정취의 아름다움은 쉽게 이해가 돼요. 보슬보슬 가랑비가 내리는 가운데 사람들이 봄날의 정취를 한껏 즐기죠. 한 행인이 근처 어디에 주

막이 있냐고 물어보고, 소 등에 앉아 한가로이 오던 어린 목동이 보일 듯 말 듯 살구꽃으로 둘러싸인 작은 마을을 가리키고 있어요.

선생 이 장면을 영화로 찍으면 아주 아름다울 거야.

학생 선생님 말씀이 맞아요. 그런데 음률의 아름다움은 잘 모르겠어요.

중국 고대 격률시는 음률의 아름다움에 특별히 신경을 쓴다

선생 중국 고대의 격률시(格律詩)는 음절에 특별히 신경을 쓰는데 이것을 바로 절주(節奏)라고 해. 아주 복잡한 문제이나 예를 들어 간단히 설명해보마. 네 박자 춤의 절주는 쿵짝 · 쿵짝 · 쿵짝 · 쿵짝이고 두 글자가 또한 하나의 음절이라고 보면 되는데, 격률시의 절주점은 바로 두번째 · 네번째 · 여섯번째 글자에 있어.

학생 격률시에 대한 것 중에 "1 · 3 · 5는 논하지 않고 2 · 4 · 6은 분명해야한다"라는 말을 들은 적이 있는데 같은 의미가 아닌가요?

선생 그렇단다. 고인들은 모든 글자의 성조를 평성(平聲)과 측성(仄聲) 두 가지로 나누었는데, 평성은 음이 길고 높고 측성은 짧게 끝나고 낮아. 2 · 4 · 6이 분명해야 한다는 것은 매 구의 두번째 · 네번째 · 여섯번째의 세 절주점에 평측에 대한 엄격한 규정이 있다는 말이야.

학생 어떤 규정인가요?

선생 두번째가 평성이면 네번째는 측성이고 여섯번째는 평성이어야 해.

학생 즉 평성과 측성을 서로 엇갈리게 해야 하는군요.

선생 그렇지. 매 구에서만이 아니라, 제1구와 제2구의 절주점의 음조도 엇갈려야 한단다.

학생 너무 복잡해요. 그렇다면 제3구와 제2구도 다르게 해야 하나요?

선생 아니야. 정반대로 2 · 3구의 절주점은 평측이 같아야 해. 이렇게 한편으로는 엇갈리고 한편으로는 동일하게 하면 낭송할 때 고저의 변화가 있어

서 특히 듣기가 좋단다. 이 시를 가지고 설명을 해보마. 제1구에서 두번째 자인 '명(明)'은 평성이고, 네번째 자인 '절(節)'은 측성이고, 여섯번째 자인 '분(紛)'이 평성이야. 그러니까 평―측―평이 되는 것이지.

학생 제2구에서는 '상(上)'이 측성, '인(人)'이 평성, '단(斷)'이 측성이니까 측―평―측이 되네요.

선생 제1구와 서로 엇갈려 있지?

학생 그래서 이 두 구를 낭송하면 듣기가 좋은 것이군요.

선생 제3구에서 '문(問)'이 측성, '가(家)'가 평성, '처(處)'가 측성이니 측― 평―측으로 제2구와 같아.

학생 그러면 제4구는요? '동(童)'은 평성이고 '지(指)'는 측성이고, '화(花)'는 평성이니 앞 구와 또 다르군요.

선생 이렇게 해서 다시 제1구의 음절로 돌아가게 돼. 율시는 바로 계속 서로 엇갈리는 동시에 반복하고, 여기에 압운 등이 더해지면서 낭송할 때 더욱 듣기 좋아진단다.

학생 만약 이를 어기면 격률시는 어떻게 되나요?

선생 한 가지 이야기를 해주마. 이 시를 아주 간략하게 줄일 수 있다고 주장한 사람이 있었어. 가령 청명 때는 늘 비가 보슬보슬 내리니까 '분분(紛紛)'을 생략할 수 있고, 행인은 길에서 걸어가는 사람이니까 '노상(路上)'를 빼야 한다고 말이야.

학생 아주 일리가 있는데요.

선생 그리고 제3구에서 '하처유(何處有)'가 질문이라면 굳이 '차문(借問)'이라는 두 글자를 쓸 필요가 없다는 것이지. 마지막 구에서는 반드시 '목동'이어야 할 필요가 없고 다른 사람도 가능하니 차라리 '목동'을 빼버려도 된다고 했어. 이렇게 해서 결국 오언시를 만들었어.

학생 훌륭한데요.

선생 훌륭한지 한번 낭송해보렴.

학생 청명시절우 행인욕단혼 주가하처유 요지행화촌.(淸明時節雨 行人欲斷
魂 酒家何處有 遙指杏花村)

선생 어떠니?

학생 원래 시보다 못한 것 같아요.

선생 당연하고말고. 시적인 분위기와 화면, 특히 시의 음악미를 파괴하고,
율시의 평측 규칙을 파괴했으니 듣기에 좋지 않을 수밖에.

학생 이 시를 통해 고시에 대해 어느 정도 이해하게 되었어요.

정교한 묘사와

수묵의 결합

〈기거평안도(起居平安圖)〉 기거의 평안

선생 오늘은 변노(邊魯)*1의 〈기거평안도〉를 감상해보자.

학생 변노라는 화가는 처음 들어보는데요.

선생 그럴 거야. 변노는 원말의 화가라고 알려졌을 뿐이고 생졸년조차 고증할 길이 없단다. 그는 일생동안 이 한 폭만을 남겼는데, 1981년 장씨 성을 가진 사람이 톈진 시 예술박물관에 기증했단다.

학생 알고 보니 아주 귀중한 그림이군요.

선생 호수에 커다란 암석 하나가 언덕에 기대 서 있고, 그 암석 앞뒤로 대나무 가지, 구기자, 띠풀이 보이는구나.

학생 암석 꼭대기에서 몸을 굽히고 수면을 향해 울어대는 꿩 한 마리가 있어요. 주둥이를 벌리고 눈을 크게 뜨고 뭔가를 발견했는지 온 정신을 집중하고 있어요.

선생 꿩의 형상이 정확하고 자태도 우아하구나. 크게 벌린 입, 콧구멍 주위의 잔털, 눈의 표정, 등의 깃털, 긴 꼬리가 아주 세밀하게 그려졌어.

학생 대나무 잎과 가지도 아주 정교해요. 그리고 구기자나 띠풀도 공을 들여 세밀하게 묘사했어요.

선생 이에 반해 암석은 다르게 표현되었구나.

●1 14세기 중기 원대의 화가. 고악부시와 서예에 뛰어나고, 목죽(木竹)과 화조화를 잘 그렸으나 전하는 작품이 극히 적다.

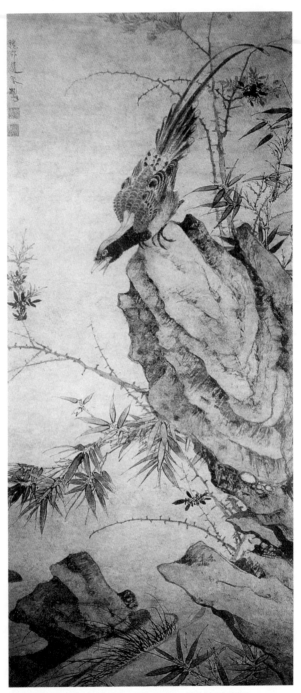

변노, 〈기거평안도〉, 원, 종이에 수묵, 118.5×49.6cm, 톈진 시 예술박물관.

수묵의 준염에 정교한 윤곽 처리가 더해 화선지의 효과가 충분히 살아 먹빛에 농담과 건습의 변화가 풍부해.

학생 암석의 변화나 입체감도 아주 잘 표현되었어요. 게다가 구도도 참신하고 새로운 맛이 있어요.

선생 설명을 해보렴.

변노는 일생동안 오직 이 한 폭만을 남겼다

학생 주체인 꿩을 아주 높은 위치에 두어 아래를 내려다보게 하는 것만으로도 자연스럽게 시점이 중심을 잡았어요. 다른 경치나 사물들도 적절하게 배치하고, 왼쪽 윗부분이 지나치게 비어 있는 것을 막기 위해 작가의 이름을 제했어요.

선생 "위군의 변노가 그리다(魏郡邊魯制)"라고 쓰여 있고, '변노'와 '변씨노생(邊氏魯生)'이라는 두 개의 방인(方印)이 있구나.

학생 게다가 화면 전체에 채색을 조금도 하지 않고 먹만 사용했기 때문에 전체적으로 조화롭고 고아하고 담담해서 오래 보아도 질리지가 않아요. 그런데 이 그림을 왜 '기거평안도'라고 하나요?

선생 설명하기 어렵구나. 어떤 책에서는 이 작품을 〈화죽금계도(花竹錦鷄圖)〉라고 하는데, 처음부터 제목이 있는 시나 문장과 달리, 중국화에서는 제목이 나중에 붙여지기 때문에 종종 동일한 그림에 여러 제목이 있는 경우가 있단다. 내 생각에 대나무는 평안을 상징하고, 구기자에서 '기(杞)'자는 '기(起)'자와 비슷한 음이기 때문에 이런 이름이 붙지 않았나 싶구나.

62

이별의 슬픔을

소리로 들려주다

〈무제(無題)〉―이상은(李商隱)●1

선생 너는 이별을 해본 경험이 있니?

학생 물론이죠. 가족과의 헤어짐, 친구나 급우와의 헤어짐 등 이별할 때에는
늘 감상적이 되는 것 같아요.

선생 그렇지. 인생에서 생사이별은 사람의 심경을 울리기 쉽고, 그래서 항상
문학가나 시인들의 작품의 주제가 되었어. 오늘은 당대 시인 이상은이 이별
의 감정을 어떻게 표현하고 있는지 보도록 하자.

만나기도 어렵지만 이별 또한 어렵고	相見時難別亦難
봄바람이 잠잠하니 온갖 꽃 시드누나.	東風無力百花殘
봄누에는 죽을 때 실을 다 토해내고	春蠶到死絲方盡
촛불은 재가 되어야 눈물이 마른다.	蠟炬成灰淚始干
새벽 거울에 검은 머리 살피시오	曉鏡但愁雲鬢改
밤새 공부할 때는 달빛도 차갑지요.	夜吟應覺月光寒
봉래산으로 가는 길 그닥 멀지 않으니	蓬山此去無多路
파랑새가 부지런히 안부를 전하리.	靑鳥殷勤爲探看

학생 선생님, 이상은은 지금 누구를 배웅하고 있나요?

서로 부탁하고, 묻고 대답하는 가운데 연인을 가슴에 새겨둔다

선생 굳이 이상은이 누군가를 배웅한다고 볼 필요는 없단다. 대략 한 쌍의 연인이나 사랑하는 부부가 이별할 때의 정경으로 보아도 무방하지 않겠니? 제1구를 보자. "만나기도 어렵지만 이별 또한 어렵고"는 감정을 직접적으로 서술해 마치 갑자기 폭죽이 터지듯이 주위를 환기시키는 효과가 있어.

학생 '이별 또한 어려운' 이유는 바로 만남이 어렵기 때문이에요. '만나기도 어려우니' 헤어지기가 더욱 힘든 것이죠.

선생 사람과 사람 사이는 친밀의 정도에 관계없이 항상 이별의 시간은 길고 만남의 시간은 짧게 느껴지는 법이야. 오늘 이렇게 헤어지면 언제 다시 만날지 알 수 없는 데다, 열렬히 사랑하는 사이라면 헤어지기가 더욱 힘들지.

학생 "봄바람이 잠잠하니 온갖 꽃 시드누나"는 절기를 설명해주고 있어요. 늦봄, 이제 봄바람도 잠잠하고 갖가지 꽃들도 시들기 시작해요.

선생 이런 시절은 이별하는 사람의 정서를 더욱 부추기지.

●1 812경~858. 당말의 시인. 우이(牛李)당쟁의 소용돌이에서 우당 소속인 영호초(令狐楚)와 영호도(令狐綯)의 천거로 관직에 나섰으나, 이후 이당 소속 왕무원(王茂元)의 사위가 됨으로써 우당 집권 기간에 줄곧 냉대를 받았고, 장기간 외직으로 돌다가 형양(滎陽)에서 객사했다. 대표작 〈무제〉 연작은 섬세한 상상과 중의적 어휘와 비유로 그만의 독특한 시세계를 보여주는 작품이다.

●2 한자에서 음이 같거나 비슷한 것, 혹은 음을 맞추는 것을 말하는데, 이런 방법으로 중의적인 의미를 담아낸다. 가령 본문의 '실 사(絲)'자와 '생각 사(思)'처럼 그리움이 영원하다는 의미를 담아내거나, 동양화에서 물고기 그림이 풍요와 윤택의 상징('魚'와 '餘'의 중국어 음이 같다)으로 이용되는 것이 그 예이다.

학생 "봄누에는 죽을 때 실을 다 토해내고, 촛불은 재가 되어야 눈물이 마른다. 새벽 거울에 검은 머리 살피시오, 밤새 공부할 때는 달빛도 차갑지요." 그런데 왜 갑자기 봄누에 · 촛불 · 거울 보기 · 공부로 화제가 바뀌나요?

선생 이상은의 시는 비약이 풍부하지만 그의 특징을 알고 나면 이해하기가 어렵지 않단다. 이 네 구는 사실 남녀가 이별할 때 하는 말이야. 이 대화를 녹음 편집해서 한번 들어보자꾸나.

학생 "봄누에는 죽을 때 실을 다 토해내고"에서 '실(絲)'은 '그리워하다(相思)'의 '사(思)'와 해음(諧音)●2자예요. 여자가 "영원히 당신을 생각

할 거예요. 누에가 실을 토하다가 죽은 후에야 그치듯이 말이죠"라고 하지요.

선생 "촛불은 재가 되어야 눈물이 마른다, 새벽 겨울에 검은 머리 살피시오." 남자가 "나도 당신을 영원히 기억하겠소. 당신으로 인해 기쁘고 눈물 흘리리. 몸을 다 태운 후에야 눈물이 마르는 붉은 촛불처럼. 그리고 건강히 잘 지내야 하오"라고 하지.

학생 "밤새 공부할 때는 달빛도 차갑지요." 여자가 "내 걱정 하지 말아요. 나는 잘 지낼 거예요. 오히려 당신이 더 걱정이에요. 너무 늦게까지 책 보지 말고 감기에 항상 주의하세요"라고 하는군요.

선생 이렇게 주고받는 대화 속에 감정이 얼마나 친밀하고 진실하게 가슴에 다가오는지 몰라. 하늘에 대한 맹세보다도 더욱 강렬하게 들리지.

학생 마지막 두 구 "봉래산으로 가는 길 그닥 멀지 않으니, 파랑새가 부지런히 안부를 전하리"는 무슨 뜻인가요?

선생 '봉산(蓬山)'은 '봉래산의 선경(仙境)'이고 '파랑새(靑鳥)'는 서왕모(西王母)에게 소식을 전해주는 전설상의 신비한 새이지.

학생 여기서 왜 봉래산의 선경이 나오나요?

선생 실제의 선경이라기보다 비유라고 할 수 있어. 남녀 각자가 보기에 상대방이 있는 곳이 바로 그들에게는 '가장 행복한 봉래산의 선경'이거든.

학생 이 두 구는 서로에 대한 위안이군요. 비록 헤어졌지만 그다지 멀지 않으니 항상 편지를 주고받으며 마음을 전할 수 있을 거라구요.

선생 그리움의 척도로 재자면 멀어도 가까운 법이지.

학생 그리고 '부지런히'라는 표현이 아주 적절한 것 같아요. 그들은 헤어진 후에도 매일같이 편지를 쓰기 때문에 파랑새가 부지런히 왔다갔다 해야 할 거예요.

선생 만약 매일 전화를 하거나 팩스를 보내거나 한다면 더욱 좋을 테지.

학생 하하하, 참 재미있는 말씀이네요.

62

방덕의 위무당당한 기세를
사실적으로 묘사하다

〈관우금장도(關羽擒將圖)〉
관우가 대장군을 생포하다

선생_ 오늘은 〈관우금장도〉를 보자.

학생_ 그림의 중심 인물은 《삼국연의》에 나오는 관공(關公)과 관평(關平), 그리고 주창(周倉)이 아닌가요?

선생_ 맞단다. 〈관우금장도〉는 명대의 궁정화가 상희(商喜)[1]가 그린 것으로, 관우가 번성(樊城)에서 조조와 싸워 칠군(七軍)을 수몰시키고 조조의 대장군인 방덕(龐德)을 생포해 참수하는 역사적 고사를 묘사한 작품이란다.

학생_ 아! 정말로 생동감이 있어요. 전체적으로 웅장한 화면과 짙고 선명한 색채가 벽화예술의 특징을 보여주고 있어요.

선생_ 상희는 명대에 벽화로 뛰어났고, 〈관우금장도〉에는 그런 그의 예술적 특징이 반영되어 있기 때문에 벽화 창작에서 이루어낸 예술적 조예를 엿볼 수 있단다.

학생_ 이 그림의 가장 뛰어난 점은 인물의 정신적인 면모를 부각시켰다는 것이에요.

●1 15세기경 명대의 궁정화가. 산수 · 인물 · 화훼 · 영모화 등에서 송대의 기법과 정신을 계승했고, 역사화를 특히 잘 그렸다.

선생_ 네 말처럼 인물의 형상이 아주 생생하단다. 화면 전체에 여섯 명이 등장하는데 그 가운데 관우와 방덕이 중심 인물이야. 방덕은 맨발로 상체를 드러낸 채 머리를 들고 눈을 부릅뜨고 이를 악

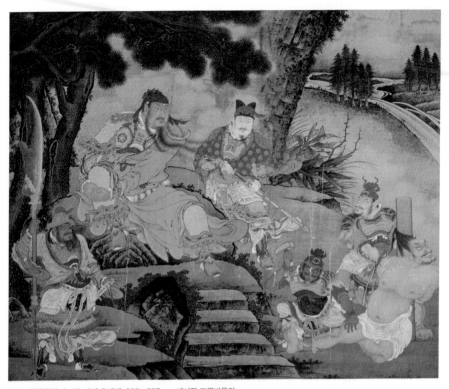

상희, 〈관우금장도〉, 명, 비단에 채색, 200×237cm, 베이징 고궁박물원.

물며 조금도 두려워하는 기색 없이 결단코 항복하지 않겠다는 태도이구나.

학생 두 명의 비장(裨將) 중에서 한 사람은 말뚝을 박고, 다른 한 사람은 방덕의 몸을 손으로 눌러 그의 포효를 제지하고, 게다가 방덕의 머리를 비틀어 돌리려고 하고 있어요. 비장 두 사람의 팽팽한 근육을 통해 강제로 받는 심판에서 방덕이 항복하지 않는다는 것을 알 수 있어요.

선생 옆에 있는 관평은 칼집에서 칼을 뽑아 적의 장수를 베려 하고, 주창은 청룡언월도(靑龍偃月刀)를 들고 두 눈을 크게 뜨고 고함치며 성을 참지 못하는 모습인데, 취조 장면이 곧 끊어질 것 같은 팽팽한 긴장선에 도달해 있음을 알 수 있지.

학생 관우는 높은 대에 비스듬히 앉아 있어요. 남색 두건을 쓰고 갑옷 위에 녹

98

색 도포를 걸치고, 붉은 얼굴에 봉황 눈매를 하고, 긴 수염을 날리며 꼿꼿하게 앉아 깊이 생각하는 모습이에요. 얼굴 표정을 보면 방덕을 애석해하고, 항복을 거부하는 비굴하지 않은 태도와 당당한 그의 기개에 감동한 것 같아요.

선생 특히 관우의 위엄 있는 표정과 비범한 기질을 통해 대장군으로서의 그의 풍모와 영웅적인 기개가 아주 잘 그려져 충성과 의리 그리고 용맹이라는 작품의 주제를 잘 반영하고 있지.

사나이들의 충성과 의리, 용맹을 찬미하다

학생 그런데 《삼국연의》와 《삼국지》에는 방덕이 말뚝 박힌 채 취조받는 장면이 없지 않나요?

선생 그렇단다. 이 부분은 작자 상희가 예술적 과장을 통해 죽음에도 굴하지 않는 방덕의 굳은 의지와, 위엄있고 침착한 기개를 지닌 관우의 모습을 서로 부각시켜 화면의 긴장과 갈등을 고조시킨 것이란다.

학생 인물들간의 호응도 긴밀해서 화면이 극적인 긴장감으로 충만해 있어요.

선생 작자는 방덕을 취조하는 순간을 그림으로써 칠군을 수몰시킨 역사적 고사를 개괄하고, 충성과 의리 그리고 용맹이라는 정신을 찬미했어.

학생 배경으로 그려진 샘물과 바위에는 작자가 남송 원체화의 전통을 계승한 흔적이 보여요.

선생 그렇단다. 작자는 대부벽준과 마원과 하규(夏珪)●2의 수목적 기법과 정신을 운용했는데, 표현된 수목과 산석과 시내의 붓놀림이 곧고 도끼로 찍은 듯이 힘이 있어 화면의 전체 분위기와 잘 부합한단다.

●2 12세기 후반~13세기 초 송대의 화가. 처음에 이당을 배우다가 범관과 미씨(米氏) 부자의 화법을 가미하여 이당 이후 최고의 화가로 일컬어졌다. 특히 힘차고 간결한 필치로 당시 화원의 유약하고 화려한 풍격을 일소하는 데 공이 컸다.

이해하기 어렵지만

절묘한 시

〈아름다운 비파(錦瑟)〉—이상은

선생 오늘은 이상은의 〈아름다운 비파〉를 감상해보자.

학생 아름다운 비파는 무단히 오십 줄이라 錦瑟無端五十弦
현 하나 기둥 하나마다 젊은 시절 생각케 하네. 一弦一柱思華年
장주는 꿈에서 깨어 나비인가 의심하고 莊生曉夢迷蝴蝶
망제는 춘심을 두견새에게 기탁했지. 望帝春心托杜鵑
달빛이 내리는 창해에서 진주는 눈물 흘리고 滄海月明珠有漏
남전에 햇빛이 비치면 옥에서 빛 발하네. 藍田日暖玉生烟
이러한 정은 추억이 되어야 만날 수 있으니 此情可待成追憶
당시에도 이미 망연했던 것을. 只是當時已惘然

선생님, 이상은의 시는 이해하기가 아주 어려워요.

선생 그렇단다. 이상은의 시는 상상과 연상이 특이하고, 사용한 언어나 역사적 일화도 매우 강렬하고 특별하기 때문에 종종 이해하기가 힘들지. 그런데다 이 시는 중국 고대 시가 중에서 가장 이해하기 힘든 시이거든. 당대 이후 많은 사람들이 갖가지 지혜를 동원해 자신들의 이해가 정확하다는 것을 증명하기 위해 논쟁을 벌여왔지만, 지금까지 이 논쟁에는 정론이 없어.

학생 대체로 어떤 관점들이 있나요?

선생 죽은 아내를 추모하기 위해 지은 것이라고도 하고, 음악의 어떤 경지를 표현한 것이라고도 하고, 시가 창작에 대해 쓴 것이라고도 하고, 자신의 신세를 한탄한 시라고도 하지. 그런가 하면 아무것도 말하지 않고 단지 심령에 대한 느낌을 적고 있을 뿐이라는 사람도 있어.

학생 정말로 흥미로운데요.

중국 고대 시가 중에서 가장 이해하기 힘든 몽롱시

선생 특이한 점은, 어느 관점이든 간에 모두 이 시가 훌륭한 시이며 고도의 예술적 매력을 지니고 있다는 것에 동의한다는 사실이야.

학생 참 이상하군요. 이해할 수 없는데도 좋은 시라고 하는 것은 말이 안 되지 않나요?

선생 그렇지 않아. 당연히 일리가 있고말고. 이것은 음양팔괘(陰陽八卦)와 같은데, 최초에 두 개의 부호만 있을 때에는 그것의 함축된 의미를 진정으로 이해하지 못한다 해도 누구든지 무슨 일을 만나면 그 속에서 문제를 해결하는 방법을 찾아낼 수가 있거든.

학생 시가도 그런 기능이 있나요?

선생 비슷하게 설명할 수 있어. 좋은 시는 마치 빈 광주리처럼 감정을 그 안에 넣으면 깊은 공명과 만족을 얻을 수가 있어. 비유하자면 〈아름다운 비파〉라는 이 시가 바로 하나의 빈 광주리이고, 사람들은 자신들의 다양한 느낌을 그 속에 채워나갈 수 있다고 말할 수 있어. 그러면 도입부의 두 구와 마지막 두 구를 한번 읽어보렴.

학생 "아름다운 비파는 무단히 오십 줄이랴. 현 하나 기둥 하나마다 젊은 시절 생각케 하네.""이러한 정은 추억이 되어야 만날 수 있으니, 당시에도 이미 망연했던 것을."

선생 이 네 구를 통해 작자가 무엇을 쓰고 있는지 알 수 있겠니?

학생 무언가를 회상하고 있는 것 같아요.

선생 그렇단다. '젊은 시절을 생각나게 하다'와 '추억이 되다' 및 '당시'를 통해 작자가 뭔가를 추억하고 있다고 추론할 수 있어. 시작과 결말의 네 구가 하나의 광주리를 만들고 광주리 안이 바로 추억의 내용인 셈이지.

학생 그런데 그는 무엇을 추억하고 있나요?

선생 알 수 없는 수수께끼야. 하지만 그 수수께끼가 하나하나 대상을 말해주고 있어. 그러면 중간의 몇 구를 살펴보자.

학생 "장주는 꿈에서 깨어 나비인가 의심하고"는 장자와 관련된 역사적 일화예요. 장자가 어느 날 자신이 나비로 변하는 꿈을 꾸었어요. 그런데 깨어난 후 자신이 장자임을 발견하고 스스로에게 질문했어요. 결국 장자가 나비로 변한 것인가 아니면 나비가 장자로 변한 것인가 하고요.

선생 그가 말하고자 한 것은 인생은 꿈과 같고, 꿈이 인생이라는 것이지. 그렇다면 이 두 구는 '꿈'으로 개괄할 수 있겠구나.

학생 "망제는 춘심을 두견새에게 기탁했지." 이 구의 의미는 잘 모르겠어요.

선생 이것도 역사적 일화를 빌리고 있어. 전설에 의하면 주나라 말기에 이름이 두우(杜宇)이고 망제(望帝)라고 불린 좋은 임금이 있었는데, 이후에 국가도 멸망하고 그도 피살되었어. 하지만 그는 차마 조국을 떠날 수 없어서 죽은 후에 두견새로 변해 매년 늦봄이면 슬프게, 목에서 피가 나올 때까지 울었다고 해.

학생 망제가 차마 조국을 떠나지 못하는 마음을 두견새에 기탁했다는 것이군요.

선생 그렇단다. 여기서의 관건은 바로 '기탁'에 있어. 앞의 '나비가 되는 꿈을 꾸다'에서 '꿈을 꾸다'가 비의지적인 행위라면, 이것은 집착에 의한 추구라고 할 수 있어. 그러면 이 두 구는 '기탁'으로 개괄할 수가 있겠구나.

학생 "달빛이 내리는 창해에서 진주는 눈물 흘리고"는 어떻게 이해해야 하나요?

선생 이곳에는 창해·달빛·진주·눈물이라는 네 개의 이미지가 출현하는데, 이 이미지들은 모두 무한한 연상을 불러일으키고 아름다운 전설을 가지고 있어. 그러나 가장 중요한 것은 '눈물'이야. 드넓은 바다에 밝은 달이 비치는 가운데 진주 같은 눈물이 빛나고 있어.

학생 아름답지만 너무나 슬퍼요.

선생 이러한 슬픔은 실의로 인해 생겨난 것이라고 추측할 수 있겠지.

학생 어떠한 슬픔이든 간에 모두 즐겁지 않기 때문에 생기죠.

선생 여기서 이 구는 '실의'라고 개괄할 수 있겠구나.

학생 이어지는 "남전에 햇빛이 비치면 옥에서 빛 발하네"는 어떤 의미가 있나요?

선생 남전은 지금의 산시(陝西) 성에 있는데 옥의 생산지로 유명해. 이 구는 옥이 햇빛을 받아 빛을 아스라이 내뿜으며 반짝이는 아름다운 광경을 묘사하고 있어.

학생 아주 아름답게 옥을 묘사했군요.

선생 절묘한 묘사라고 할 수 있지.

학생 그런데 작자는 무슨 이유로 옥에 대해 쓴 것인가요? 여기에는 어떤 의미가 담겨 있나요?

선생 아름다운 옥은 참으로 고요해. 그것은 뭔가를 애써 추구하지 않아도 자연스럽게 빛을 발하고 있거든. 작자는 이러한 경물을 통해 말로 표현하기 어려운 하나의 생각 즉 '무위(無爲)'를 말하려는 것이 아니었을까?

학생 노자와 장자가 말하는 '무위지치(無爲之治)'의 '무위' 말인가요?

선생 그렇단다. 행함이 없어도 행하지 않음이 없는 것이지. 이제 앞서 살펴본 네 구를 네 개의 추상적인 의미로 개괄할 수 있겠구나.

학생 꿈―기탁―실의―무위.

선생 여기서 꿈, 기탁, 실의, 무위는 단계적으로 진행되는 관계라고 할 수 있어. 꿈이 없으면 나머지 세 가지는 불가능해. 기탁은 단지 꿈에서 깨어난 후

의 자아추구일 뿐으로 꿈속의 바람을 어떤 현실적인 자아행위에 기탁하는 것이지. 같은 이치로 기탁이 있고 추구가 있어야 비로소 슬픔과 실망이 생기게 돼. 단지 꿈이 사라졌다고 슬픔이나 실의에 빠지는 것은 아니거든. 추구한 것이 사라져야 슬픔과 실망이 생기고, 의지의 좌절로 인한 고통이 있게 되지.

학생 그렇다면 '무위'는 앞의 것들과 무슨 관계가 있나요?

선생 한 사람이 '무위'의 경지에 도달하는 것은 결코 쉬운 일이 아니야. 의지가 좌절된 후 사람들은 종종 모든 생각을 잊게 되는데, 이러한 좌절의 고통조차 사라졌을 때 바로 노자가 말한 심기가 평화로운, 소위 '무위'의 경지로 진입하게 되지.

학생 '무위'는 아무것도 하지 않는 것이 아닌가요?

선생 반드시 그렇다고 할 수는 없어. 그것은 세계에 대해 철저히 이해하는 경지이고, 자연에 순응하는 행위야. 이러한 무위의 경지는 직접적으로 생길 수가 없고, 꿈이 사라진다고 해서 바로 기탁과 추구가 출현하지도 않아. 그것은 반드시 고통이 가라앉은 후 생겨나는 법이야.

학생 이제 조금 이해하겠어요. 시인이 쓰고자 한 것은 인생에 대한 어떤 깨달음이군요. 이러한 깨달음을 추상해내면 개인의 다양한 생각이나 경험을 그것과 연결시킬 수 있어요.

선생 사랑을 예로 들어보자. 소년시절 성애를 알거나 이성에 대한 애정이 막 싹트기 시작할 때에 사랑은 몽환적인 색깔을 띤단다. 이어서 대상화의 정도가 커짐에 따라 몽환은 점차 사라지고 애정은 점점 구체적인 하나의 대상으로 집중하게 되는데, 이것이 바로 결사적인 열렬한 '추구'를 낳게 되지. 상대방에게 자신의 감정과 바람을 드러내지만 결국 실연하거나 혹은 이별이나 죽음으로 인한 상대방의 부재로 인해 희망이 사라지고 비극이 발생해. 이것이 바로 '실의'이지. 이후 고통이 점차 사라지고 심리적으로 편안해지면 노자가 말한 '마음이 타버린 재'와 같은 단계가 되지. 어떠니? 일리가 있니?

학생 정말 그럴 듯해요.

선생 소년에서 청년으로, 청년에서 중년으로, 다시 노년으로 이르는 인생의 과정은 종종 이렇게 꿈에서 추구로, 추구에서 실의로, 실의에서 무위로 가는 단계를 지나게 되지.

학생 아마도 인류 전체의 문명사나 지구의 발전사가 모두 이와 같을 거예요. 과학자들에 의하면 현재의 지구는 장년단계에 있고 최후에는 사라지게 될 거라고 해요.

선생 사물의 발전은 거의 모두가 이와 유사한 단계를 거치지만 '옥이 빛을 발하는' 단계에 도달하기란 쉽지 않단다. 끝으로 마지막의 두 구를 살펴보자. "이러한 정은 추억이 되어야 만날 수 있으니, 당시에도 이미 망연했던 것을." 이 두 구는 더욱 오묘하구나.

학생 얼마나 오묘하게 쓰였는지 설명해주세요.

선생 네가 먼저 머리를 굴려 생각해보렴.

학생 표면적인 뜻은 이러한 일들이 지금은 단지 추억으로 남아 있지만, 당시에도 이미 이해할 수 없었다 뭐 그런 의미 같아요. 사실 잘 모르겠어요.

선생 여기에는 심오한 의미가 담겨 있어. 무슨 일이든 그것을 하고 있는 순간에는 자신도 이해할 수 없고 어렴풋하고 맹목적이기 쉽지. 어쩌면 지금의 결사적인 추구도 사실은 한바탕의 꿈일지도 몰라. 그러나 그 일이 지나간 후 추억할 때는 오히려 분명해지지.

학생 아, 이제 알겠어요.

선생 그래? 그럼 하나 물어보마. 이 시가 결국 무엇을 말하는지 알 수 있겠니?

학생 역시 말로는 정확히 표현하지 못하겠어요.

선생 그렇다면 좋은 시인 것 같기는 하니?

학생 아주 좋아요. 정말로 아주 좋은 시예요.

63

가을바람이 불면

─────────

버림받는 신세

─────────

〈추풍환선도(秋風紈扇圖)〉
가을의 비단부채

선생　당인(唐寅)●¹에 대해 들어본 적이 있니?

학생　그럼요. 바로 당백호(唐伯虎)잖아요. 〈당백호가 추향을 만나다(唐伯虎點秋香)〉●²라는 영화를 본 적 있는데, 그는 소위 풍류재자(風流才子)이던데요.

선생　일반 사람들은 그를 풍류스럽고 대범하며 세상을 업신여긴 인물로 알고 있지만, 사실 그것은 겉으로 드러난 모습일 뿐이야. 그는 재주가 많아 시 · 문 · 서 · 화 모두에 뛰어났을 뿐만 아니라, 사람됨도 매우 강직했단다.

학생　그런데 왜 스스로를 '강남 제일의 풍류재자'라고 했나요?

선생　그것은 바로 지식인의 일반적인 폐단, 즉 문자 유희와 자아도취를 즐긴다는 점이야. 하지만 '풍류'라는 말 자체는 마치 바람이 불고 물이 흐르듯 영향과 작용 및 명성이 크다고 해석할 수도 있겠지. 모택동(毛澤東)●³의 시에도 "걸출한 인물을 꼽으려면 지금 세상에서 찾아야 하리(數風流人物還看今朝)"라는 구절이 있지 않니?

학생　그렇다면 당백호는 과연 어떤 사람이었나요?

●1 1470~1523. 명대의 의학자 · 화가 · 시인. 자는 백호(伯虎), 호는 육여거사(六如居士). 재주가 뛰어나고 성품이 호탕한, 자칭 강남 제일의 풍류재자였다. 주신(周臣)에게 그림을 배웠는데 산수 · 인물 · 화조 등에 두루 능했다. 주신이 가끔 그에게 대신 그리게 했으나 보통 사람들은 구별하지 못했다고 한다.
●2 리리츠(李力持) 감독, 저우싱츠(周星馳) 주연. 처첩을 여덟 명이나 거느린 강남의 풍류재자 당백호가 추향을 우연히 만나면서 벌어지는 해프닝을 내용으로 한 영화.
●3 1893~1976. 현대 중국의 정치 지도자. 중국공산당의 설립자로서 대장정(大長征)을 이끌고 항일전쟁을 지도했다.

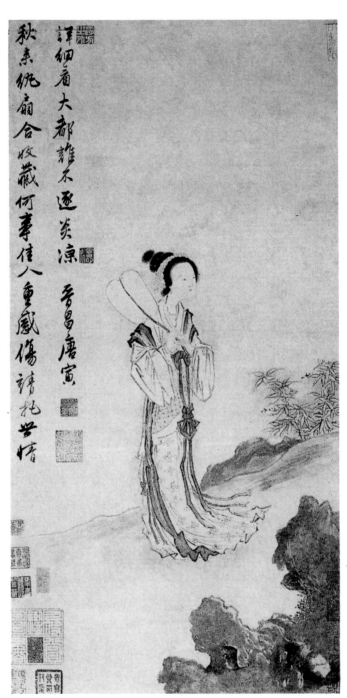

당인, 〈추풍환선도〉, 명, 종이에 수묵, 77.1×39.3cm, 상하이 박물관.

선생 그림을 보면서 이야기해보자.

학생 그림에 한 여자가 부채를 들고 있는데, 그녀는 지금 무엇을 하고 있나요?

선생 세태에 대해 한탄하고 있단다. 제화시를 보려무나.

학생 가을바람 불면 비단부채 모두 치워지거늘 秋來紈扇合收藏

미인은 무슨 일로 그리 슬퍼하오? 何事佳人重感傷

청컨대 인정세태를 자세히 보세요 請把世情詳細看

부귀권세를 좇지 않는 자가 있던가요? 大都誰不逐炎凉

선생 시의 표면적인 의미는 이해하기가 쉽구나. 가을이 되면 부채는 당연히 치워 보관하는데 왜 그녀는 아직도 부채를 들고 있을까? 그녀는 애초에 세태의 변덕을 깊이 알고 있었던 거야. 그래서 붙잡을 수 없는 청춘과 세태에 대한 두려움에 생각이 미치자 슬픔을 금하지 못하고 있어.

세태의 변덕과 냉정함을 맛본 자만이 버림받은 자의 심정을 안다

학생 부채도 여자의 신세와 같아요. 쓸모가 있을 때에는 쓰이다가 가을바람이 불기 시작하면 한쪽으로 치워지잖아요.

선생 네 말이 맞다.

학생 여자의 얼굴 표정이 얼마나 우울한지 마치 말 못할 괴로움이 있는 것 같아요.

선생 흩날리는 옷깃이 '가을바람'이 이미 불기 시작했다는 사실을 교묘하게 알려주고 있구나. 배경은 한 모서리만 그린 언덕의 돌이나 윤곽선만으로 성기게 그린 세죽(細竹) 등 아주 간단해. 이로써 전체적으로 광활하고 소슬하며 쓸쓸하고 적막한 느낌을 주어 '가을바람이 불자 버림을 받다'라는 주제를 부각시켰어.

학생 처량한 느낌마저 들어요.

선생 그러면 다시 화제를 당인에게 돌려보자. 《사우재총설(四友齋叢說)》의

108

기록에 의하면, 당백호는 명대 홍치(弘治) 무술년(戊午年)에 과거에 응시해 남경의 해시(解試)에서 장원으로 합격했다고 해. 한번은 황제의 친척 중 한 사람이 그를 끌어들여 사리사욕을 채울 목적에 값비싼 물건을 들고 와 부탁을 했는데, 그가 일부러 바지를 벗어 사자를 놀리고 나무랐어. 이후 사자는 "누가 당인을 똑똑하다고 했습니까? 단지 미치광이일 뿐입니다"라고 보고했다고 해. 물론 다시 그를 찾아오는 일은 없었지.

학생_ 원래 기개가 있었던 사람이군요.

선생_ 그런데 소문이 퍼진 다음부터는 풍류가라는 이름만 남았어. 이후에 성이 서씨인 돈 많은 사람과 같은 배를 타고 회시(會試)에 참가하러 가게 되었어. 당백호의 문재가 뛰어나니까 그에게 글이나 그림, 시문을 구하는 사람이 길을 가득 메웠어. 그러자 그 사람이 질투심이 생긴 거야.

학생_ 재주 있는 사람은 종종 사람들의 질투를 받죠.

선생_ 그런데 생각지도 못한 일이 발생했단다. 그 사람이 돈으로 당백호의 글들을 모두 매수해 고시장에서 부정행위를 한 거야. 게다가 당백호도 평소 조심성 없이 함부로 말을 하는 바람에 결국 연루되어 합격자 명단에서 지워지고 감옥살이를 하게 되었단다.

학생_ 정말로 뜻밖의 재난을 당한 셈이군요.

선생_ 이 일이 있은 후 그에게 글이며 그림이며 구하던 사람들이 그를 낯선 사람 보듯 하고, 친척들도 멀어지고, 부부가 반목하며, 심지어 집안의 어린 하인조차도 그에게 무례하게 굴었어. 그가 친구 문징명(文徵明)[4]에게 보낸 편지에서 "상황의 이해 여부를 떠나 모두 나를 손가락질하고 침을 뱉으니 내가 받는 모욕은 이루 말할 수가 없네"라고 썼다고 해.

●4 1470~1559. 명대의 화가·서예가·학자. 시·서·화에 모두 능했는데, 시문은 오관(吳寬)에게, 글씨는 이응정(李應禎)에게, 그림은 심주(沈周)에게 배웠다. 흔히 심주·당인·구영(仇英)과 함께 명대 사대가로 불린다.

학생_ 이제 알겠어요. 그가 세태의 변덕과 냉담함을 실컷 맛보았기 때문에 버림받은 자에 대해 동정과 연민이 그만큼 컸군요. 이 그림은 바로 그러한 감정의 토로인 셈이구요.

64 한 폭의 '파산야우도'

〈비 내리는 밤 친구에게 띄우다(夜雨寄北)〉
―이상은

선생 비슷한 경험이 있는지 모르겠구나. 가령 친한 친구와 헤어져 각자 다른 곳에 있는데도 시간이 지날수록 우정이 더욱 깊어지는 경험 말이다.

학생 느껴본 적 있어요. 작년 여름방학 때 시골 친척집에서 한 달 정도 있었는데 한 친구가 무척 보고 싶었어요. 그런데 정말 신기하게도 그때 마침 그 친구가 편지를 보내와 언제 돌아올 거냐고 물었어요.

선생 너는 뭐라고 답장을 했니?

학생 너무 조급해하지 말아라. 곧 갈 거다. 가면 함께 공부도 하고 놀기도 하자고 답장을 했죠.

선생 잘 썼구나. 그러면 옛 사람들은 비슷한 감정을 어떻게 토로했는지 같이 살펴볼까?

학생 좋아요.

선생 소개할 작품은 당대 시인 이상은의 〈비 내리는 밤 친구에게 띄우다〉라는 시다.

그대는 돌아올 날 묻지만 아직 기약이 없고	君問歸期未有期
지금 파산에는 밤비 내려 가을 연못이 넘친다오.	巴山夜雨漲秋池
언제쯤 서쪽 창가에 함께 앉아 촛불 심지 자르며	何當共剪西窗燭

파산의 밤비 오는 이날을 얘기할까? 却話巴山夜雨時

학생 선생님, 제목에서 '북(北)'자는 무슨 의미인가요?

선생 당시에 이상은은 쓰촨(四川)의 파산(巴山) 근처에, 그의 친구는 수도 장안(長安)에 있었어. 장안이 쓰촨의 북쪽이니까 '북'자로 친구를 대신해서 표현했다고 할 수 있어.

학생 시의 첫째 구는 장안에 있는 친구가 시인에게 언제 돌아올 거냐고 묻고, 시인은 다소 마음이 심란한 채 돌아갈 기약을 하기 힘들다고 말하고 있어요.

시간과 공간의 왕복과 반복을 통해 진한 그리움의 정서를 전달하다

선생 제1구에서는 이처럼 친구와 자신을 연결시키고 있어. 그런데 여기서 주의할 점이 있단다. 본래 절구는 글자 수가 적기 때문에 일반적으로 글자의 중복을 피해야 해. 그런데도 작자가 '기(期)'자를 중복해서 쓴 이유는 무엇일까?

학생 아마도 강조하기 위해서가 아닐까요?

선생 그렇단다. 친구가 보낸 편지에는 당연히 많은 말들이 있겠지만 가장 중요한 것은 '돌아올 날'이겠지. 마찬가지로 시인도 답장에서 아주 많은 말들을 했겠지만 역시 '돌아갈 날'이 가장 중요하지. 이 '기(期)'자의 중복된 출현은 바로 두 사람의 깊은 우정이 같은 생각을 불러일으켰음을 말해주고 있어.

학생 "지금 파산에는 밤비 내려 가을 연못이 넘친다오." 이 구는 파산 일대에 가을비가 추적추적 내려 호수의 물이 불어나고 있다는 것인데, 이것과 시인이 말하고자 하는 우정과 무슨 관계가 있나요?

선생 관계가 있고말고. 이 구는 표면적으로는 경치의 묘사이지만 사실은 감

111

정에 대한 서술이라고 보아야 해. 인적이 끊어진 파산의 깊은 밤에 줄기차게 내리는 가을비는 바로 시인의 친구에 대한 끝없는 그리움이 아닐까? 호수 물이 불어나면 그에 따라 시인의 친구에 대한 생각도 불어나지 않겠니?

학생 아, 그런 뜻이었군요.

선생 더욱 교묘한 점은, 이 한 폭의 '파산야우도(巴山夜雨圖)'가 눈 깜짝할 사이에 지나가버리는 것이 아니라 시의 후반부에서 다시 출현한다는 것이 야. "언제쯤 서쪽 창가에 함께 앉아 촛불 심지 자르며, 파산의 밤비 오는 이 날을 얘기할까?" 즉 언제쯤이면 돌아가서 너와 함께 서쪽 창가에 앉아서 촛 불을 태우며 밤새 지금 비 내리는 파산의 밤 풍경을 얘기할 수 있을까, 그럴 수 있다면 얼마나 좋을까라는 의미이지.

학생 시인은 현재의 시점에서 미래를 상상하고, 또 미래의 시점에서 현재를 회상하고 있는 거군요.

선생 네가 말한 것은 시간의 순환이고, 공간상으로도 파산에서 장안, 다시 장안에서 파산으로 순환하고 있어. 그래서 이 시의 중요한 특색이 바로 시간 과 공간의 왕복과 반복을 통해 진한 그리움의 정서를 전달했다는 점이란다.

학생 제가 친구에게 그냥 곧 돌아갈 거라고만 말한 것보다 훨씬 좋은데요.

선생 그렇지. 어떤 점에서는 고대 시인들이 확실히 현대인보다 뛰어난 감수 성을 지녔어. 끝으로 이 시에 대해 하나 더 보충한다면, 혹자는 이 시의 제목 을 〈야우기내(夜雨寄內)〉라고 본다는 점이야.

학생 '내(內)'라면 '내인(內人)', 즉 아내이군요.

선생 그렇지. 시인이 집에 남아 있는 아내를 그리워하며 지은 시라는 것이 야. 만약 이렇게 본다면 이 시는 또한 부부간의 정을 표현한 감동적인 작품 이 되겠지.

64

창작에서

정신적 위로를 찾다

〈묵포도도(墨葡萄圖)〉

선생 서위(徐渭)[1]라는 사람에 대해 들어본 적이 있니?

학생 그럼요. 서문장(徐文長)이라고도 하는데, 지난번에 사오싱(紹興)으로 여행갔을 때 그의 청등서옥(靑藤書屋)을 구경했어요. 몹시 오만하고 괴상하며 남들이 싫어하는 일을 하기 좋아했다고 하던데요.

선생 그렇지 않단다. 거기에는 그에 대한 민간의 의도적인 폄하가 깔려 있기 때문이야. 확실히 그는 분방하고 어디에 얽매이는 성격이 아니었어. 시·서·화·희극을 막론하고 그의 작품들은 지금 보아도 기이한 솜씨임이 분명해. 그는 훌륭한 인재를 박해하는 당시 현실에 대한 불만을 수많은 반항적인 작품에 토로했어. 이러한 그의 태도가 당시의 권력가는 말할 것도 없고, 많은 사람들의 이해를 얻지 못했으니 그를 비난하는 이야기가 꾸며졌겠지.

학생 그는 도대체 어떤 사람이었나요?

선생 그는 1521년에 출생했고, 아주 어려서 고아가 되었지만 몹시 총명해 아홉 살에 혼자서 문장을 지었다고 해. 하지만 시속에 영합하지 않았기 때문에 향시에 여덟 번이나 낙방했어. 중년이

●1 1521~1593. 명대의 화가. 자는 문장(文長). 성품이 기이한 것을 좋아하고 호탕하여 매이기를 싫어했고 시·서·화에 뛰어났다. 시문이 뛰어났으나 향시에 여러 차례 낙방했다. 자기 머리를 도끼로 찍어 자살을 기도하고 귀에 못을 박는 등 극도의 광기 상태에서 자신의 처를 죽이고 투옥되어 다시 자살을 기도하기도 했다. 감옥에서 나온 후 금릉(金陵)을 유랑하며 시·서·화로 생계를 삼으며 곤궁하게 지냈다. 글씨는 미불(米芾)을 배워 특히 행초(行草)에 뛰어났고, 그림은 산수·인물·화조·죽석 등에 두루 능했다.

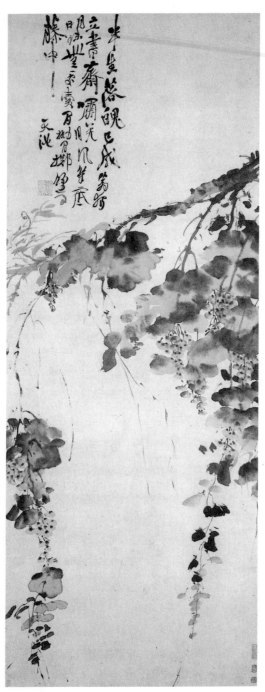

서위, 〈묵포도도〉, 명, 종이에 수묵, 166.3×64.5cm, 베이징 고궁박물원.

되어서는 절민총독부(浙閩總督府) 호종헌(胡宗憲)의 막료가 되어 왜구(倭寇)를 공격하는 군사활동에 참가해 많은 기지를 발휘했어.

학생 이후에는 어떻게 되었어요?

선생 호종헌이 어떤 사건으로 투옥되는 바람에 그도 연루되어 박해를 받았어. 한때는 미쳐 아홉 번이나 자살을 시도했지만 성공하지 못했어.

학생 너무 비통한 일이네요.

선생 미친 상태에서 아내를 죽여 7년 동안 감옥살이를 했지.

학생 인생역정이 참으로 불우하였군요.

선생 만년에는 더욱 비참해지지. 기록에 의하면, 10여 년 동안 곡기를 끊고 개하고만 지냈다고 해. 그의 불우한 인생역정이나 비참한 신세, 정신적인 고통은 역사에서도 보기 드문 경우라고 할 수 있어.

학생 그렇게 고통스러운 가운데서도 창작을 했단 말인가요?

한 불안한 영혼이 종횡으로 먹을 휘둘러대다

선생 물론이지. 창작이야말로 그의 최대의 정신적인 안식처였고, 그는 이러한 작품들을 통해서 내면의 고통과 불만을 토로했어. 니체가 고통은 인생의 가치를 증폭시키는 흥분제라고 했듯이, 고통이 있어야 미적인 환상으로 위로를 삼고, 고통이 크면 클수록 미적인 힘도 더욱 강해지는 법이거든. 그럼, 그의 〈묵포도도〉를 볼까? 이것은 그의 나이 오십 세 때의 작품이야.

학생 화폭에 기백이 넘쳐나고 있어요.

선생 안료는 전혀 쓰지 않고 오로지 수묵만을 사용했구나. 포도 넝쿨을 한번 보렴. 얼마나 분방하고 힘이 있니? 마치 초서(草書)를 쓴 것 같구나.

학생 곧게 뻗은 가지는 일체의 구부러짐도 없어요.

선생 잎들은 마치 까마귀를 마음대로 그린 것 같구나.

학생 그림 속의 포도는 둥글게 한 줄씩 규칙적으로 잇는 일반적인 화법과 달

115

리 마음 내키는 대로 찍어낸 것 같아요.

선생 농담과 건습을 적절히 운용하고 종횡으로 먹을 휘둘러 종이 가득 급히 펼쳐냈어. 비록 화초를 그린 것이나 전혀 평범하지 않아. 이 속에서도 그의 개성을 엿볼 수 있지 않니?

학생 정말로 불안한 영혼이군요.

선생 그러면 제화시를 보자꾸나.

학생 불우한 반평생 끝에 이미 늙은이 되어 半生落魄已成翁
 서재에 홀로 서서 저녁풍경을 읊조려본다. 獨立書齋嘯晩風
 그린 명주는 팔 곳이 없어 筆底明珠無處賣
 내키는 대로 덤불 속에 던져진다. 閑抛閑擲野藤中

선생 그림으로도 충분히 본인의 마음을 투영했건만, 그래도 부족할까 봐 결국에는 시를 통해 마음속 깊은 곳의 불만을 쏟아내었구나.

학생 바로 자기 자신에 대한 말이군요?

선생 그렇지. 명주 같은 그를 알아주는 사람이 없어 덤불 속에 함부로 버려지는 자신의 신세를 말한 것이란다.

학생 너무 감동적이에요. 정섭(鄭燮)과 제백석이 모두 그를 흠모하여 스스로 인장에 '청등 문하의 주구(靑藤門下走狗)'라고 새긴 것도 당연한 일이었군요.

선생 그는 같은 내용으로 여러 폭을 그렸지만 매 폭이 각기 다르단다. 다른 그림도 한번 보렴.

학생 마치 먹이 뿌려진 것 같아요. 하지만 드러난 그의 개성은 한결 같아요.

선생 그림을 감상한다는 것은 바로 그림을 통해 작자의 당시 처지와 심경을 경험하는 것이란다.

116

65

옛일에 빗대어
신랄하게 풍자하다

〈요지(瑤池)〉-이상은

선생 오늘은 당대 시인 이상은의 〈요지〉를 감상해보자.

요지의 서왕모 비단 주발 걷어올리고	瑤池阿母綺窗開
황죽가 소리 천하에 슬프게 울리네.	黃竹歌聲動地哀
여덟 준마 하루에 삼만 리를 가건만	八駿日行三萬里
목왕은 무슨 일로 다시 못 오시나?	穆王何事不重來

이 작품은 이상은의 아주 유명한 풍자시인데, 시에서 말하는 것이 무슨 의미
인지 알겠니?

학생 서왕모와 주 목왕이 3년 후에 다시 요지에서 만나기로 약속하지만 결국
은 만나지 못한 신화적 이야기를 쓰고 있어요.

선생 이 시는 신선사상에 심취하고 장생불로의 망상에 사로잡힌 당시의 제
왕들을 아주 준엄하고 신랄하게 풍자하고 있어.

학생 그래요? 그런 느낌이 전혀 없었는데요. 단지 시인의 언어구사가 완곡
하다는 느낌만 받았는데, 완곡한 말로도 그처럼 신랄한 의미를 전달할 수 있
나요?

선생 언어가 완곡하다는 것은 표면적인 인상일 뿐이고 그 속에 담긴 내용은

아주 비판적이고 신랄해. 그러면 시를 한번 볼까? 시는 서왕모가 목왕을 그리워하는 것으로부터 시작하고 있어. 서왕모는 화려한 비단 주발을 걷어올리고 창문을 열어 멀리 내다보고 있구나.

학생 3년 후 다시 만나기로 약속한 목왕은 어쩐 일인지 그림자조차 보이지 않고, 귀기울여 들어보니 창 밖으로 사람들의 애도하는 노랫소리가 간간이 들려와요. 그런데 '황죽가'는 무엇인가요?

서왕모도 목왕을 기사회생시킬 수 없었다

선생 '황죽가'는 목왕이 남쪽 지방을 순시할 때 백성들이 동사(凍死)한 모습에 탄식하며 지은 비가란다.

학생 그렇다면 선생님이 말씀하신 풍자적인 의미는 어떻게 이해해야 하나요?

선생 내 생각에 여기에는 최소한 두 가지의 의미가 담겨 있는 것 같구나. 하나는 사람들 사이에 '황죽가'의 노랫소리만 남아 있다고 함으로써 노래를 지은 사람이 이미 세상을 떠났음을 은유하고, 이로써 신선을 찾고 믿는 것이 허망한 일이라는 사실을 명확히 밝힌다는 점이야. 또 다른 하나는 '황죽가'의 내용을 통해 추위와 고통에 시달리는 백성들과 장생불로의 망상에 사로잡혀 영원히 환락하고자 하는 통치자를 대비함으로써 시인의 강한 비난을 담은 것이지.

학생 그렇게 깊은 뜻이 숨어 있으리라고는 생각지 못했어요. 자세히 살펴보니 완곡한 표현 뒤에 숨어 있는 풍자가 결코 가볍지 않은데요.

선생 그렇지. 시를 이해하려면 시구에 숨어 있는 의미를 잘 파악해야 한단다. 이어지는 두 구와 연결해보면 시인의 손끝에서 풍자의 의미가 더욱 강하고 날카로워진다는 것을 알게 될 거야.

학생 "여덟 준마 하루에 삼만 리를 가건만"은 목왕에게 하루에 삼만 리를 달

릴 수 있는 준마가 여덟 마리나 있기 때문에 요지로 오려고 마음만 먹으면 손바닥을 뒤집듯 쉬운 일이라는 뜻이 아닌가요?

선생_ 그러나 목왕은 결국 다시 돌아올 수가 없어. 시인은 서왕모의 입을 빌려 "목왕은 무슨 일로 다시 못 오시나?"라고 한탄하고 있어. 표면적으로는 서왕모의 마음속 의문을 쓴 것 같지만, 실제로는 자신의 반문을 드러내었다고 할 수 있지. 즉 서왕모가 신선인데도 그녀가 그리워하는 목왕을 기사회생시킬 수 없거늘 하물며 너희들 같은 평범하고 어리석은 사람들이야 말할 것도 없다는 뜻이지.

학생_ 선생님이 방금 말씀하신 평범하고 어리석은 무리는 누구를 가리키나요?

선생_ 바로 신선사상에 심취하고 장생불로의 망상에 사로잡혀 있던 당시의 제왕들이지.

학생_ 아, 그렇게 이해하니까 이 시가 풍자하고 있는 내용이 일목요연해져요.

선생_ 네가 보기에도 이 시는 표현의 완곡함과 내용의 신랄함이 교묘하게 통일된 것 같지 않니? 당시에 이상은은 〈가생(賈生)〉[1]이라는 시에서 제왕들이 "백성들 돌보지 않고 귀신만 찾는다(不問蒼生問鬼神)"라고 직접적으로 비판했는데, 그에 비하면 이 시가 더욱 함축적이고 심오하다고 할 수 있어.

학생_ 이제야 시에서 함축의 중요성을 알 것 같아요.

●1 가생은 한대의 정치가 가의(賈誼)를 말하는데, 이 시는 한 문제(文帝)가 가의 등 인재를 중용하여 명망을 얻었지만 백성들의 삶은 전혀 돌보지 않았음을 비판한 작품이다.

65

불합리한 현실을

개탄하다

〈황갑도(黃甲圖)〉 연꽃과 게

선생_ 중국의 문인화를 그린 인물 가운데 가장 개성적인 필치를 보인 사람으로는 단연 명대의 서위를 손꼽아야 할 거야.

학생_ 능력이 있음에도 불구하고 등용되지 못한 것이나, 세상의 불합리에 대한 분개와 증오라든가, 대자연에 대한 애정을 표현한 것뿐만 아니라, 어떤 그림이나 구도와 용필 및 용묵, 그리고 시의 배합에서 강렬한 개성을 드러냈기 때문에 한번 보면 곧 그의 그림이라는 것을 알 수가 있어요. 다른 사람들은 결코 따라잡기 힘든 경지예요. 당대(當代)의 대화가 제백석이 서위의 서재 이름인 청등서옥을 따서 '청등 문하의 주구'가 되기를 진심으로 원했던 것도 하등 이상할 것이 없어요.

선생_ 오늘 감상할 작품은 서위의 걸작인 〈황갑도〉란다.

학생_ 특이하게도 긴 조폭(條幅)에 큰 마른 연잎 두 장이 한가운데를 차지하고 있어요. 그 중의 하나는 잎맥이 우리를 향해 방사형으로 펼쳐져 있어서 일일이 셀 수 있을 정도로 선명해요.

선생_ 그 주위의 농담이 일정하지 않은 잎사귀는 심하게 부서진 정도나 두께의 차이가 아주 생생하게 그려졌구나.

학생_ 가을 비바람에 꺾이고 부러진 연잎을 연상하게 해요.

선생_ 잎사귀는 부서졌지만 입맥이 아주 힘있게 그려졌기 때문에 마치 활을

힘껏 당긴 것 같구나. 이것은 비록 "시들
어 진흙이 되고 부서져 흙으로 돌아갈 것"
이지만 여전히 불요불굴의 성격을 말해주
는 것 같다.

학생_ 위쪽에 하늘을 향해 고개를 뒤로 젖
힌 연잎은 세속의 속박에 굴하지 않고 "나
스스로 머리를 숙여 하늘을 향해 비웃네"
라는 작자의 개성을 한층 더 나타내고 있
어요.

선생_ 연잎들 아래에는 옆으로 가고 있는
게 한 마리가 아주 생동적으로 그려져 있
구나. 몇 번의 붓질로도 농(濃)·담(淡)·
구(勾)·점(點)·말(抹) 등의 다양한 필
법을 구사하고, 질감·형상·모습을 거의
그대로 묘사했어. 사람을 찌를 듯한 게의
날카로운 다리를 그야말로 그대로 느낄
수가 있어.

학생_ 실제의 게보다 훨씬 더 진짜 같아요.

선생_ 이것이 바로 예술적 진실이 현실보
다 더 진실할 수 있다는 것을 보여주는 거
란다. 제시를 한번 볼까?

학생_ 기세등등하구나, 권세를 믿고 날뛰
는 자들

元然有物氣豪粗

세상에 인재 있는지 묻지 마오.

莫問年來珠有無

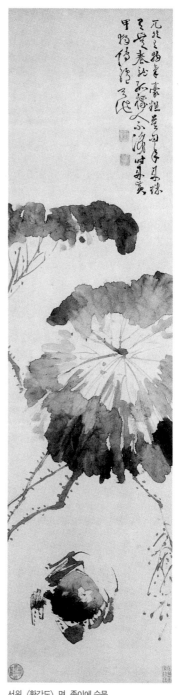

서위, 〈황갑도〉, 명, 종이에 수묵,
114.6×29.7cm, 베이징 고궁박물원.

훌륭한 인재를 알아보지 못하니　　　養就孤標人不識

시간이 가면 황갑의 이름만 전해지리라.　　時來黃甲獨傳臚

선생　제1구는 게가 힘을 믿고 날뛰는 것을 말해. 제2구는 세상에 흑백과 시비가 있는지, 상층부의 사람 중에 인재를 보는 안목이 있는지를 묻지 말라는 뜻이야. 제3구와 4구는 훌륭한 인재가 제대로 평가받지 못하고 경솔하고 무지한 사람들이 관리가 되는 현실을 말하고 있구나. '전려(傳臚)'는 과거에서 가장 높은 단계의 시험인 전시가 끝난 후 선발된 사람의 명단을 알리는 것을 말해.

분노가 화가를 만든다

학생　이제 의미를 알 것 같아요. 게 같은 인물이 오히려 관리가 되고, 반면에 진흙 속에서도 때묻지 않는 연꽃같이 뛰어난 인재가 제대로 대접받지 못하는 불합리한 사회현실을 한탄하고, 내심의 불만을 토로한 작품이에요.

선생　그렇단다.

학생　그런데 서위는 도대체 게를 어떻게 그렸길래 이렇게 사실적인가요?

선생　내가 비밀을 하나 알려주마. 서문장은 먹에 풀을 섞어 쓰기를 좋아했는데, 이렇게 하면 먹이 화선지에 스며들지 않아 다양한 농담과 건습의 변화를 나타낼 수 있단다. 하지만 명쾌하고 민첩하게 마치 천만의 군대를 섬멸하는 듯한 필력이 없으면, 오히려 잔재주를 피우다 일을 망치게 되는 것처럼 이같은 효과를 거둘 수가 없지.

66

방초는 정이 있는 듯
말을 붙잡는다

〈면곡으로 돌아와 채씨 형제에게 편지를
쓰다(綿谷回寄蔡氏昆仲)〉—나은(羅隱)[1]

선생 모름지기 시인들은 감정과 상상력이 풍부한 사람들이지. 만약 감정이
결핍되면 모든 사물들을 냉담하게 대하고, 또한 상상력이 부족하면 객관대상
을 있는 그대로 묘사할 뿐 더 이상의 발전을 기대할 수가 없어. 이러한 사람
들은 결코 시인이 될 수 없고, 시인이라면 이들과 뭔가 다르지. 즉 그들의 감
정이 미치는 곳, 눈길이 닿는 곳이면 심지어 꽃과 풀, 새들까지도 시인의 감
정색채를 띠게 된단다.

학생 시가 창작에서 말하는 '의인법'이 바로 이렇게 해서 만들어지지 않나요?

선생 소위 '의인'이라는 것은 사물을 사람에 빗대는 것이지. 여기서 말하는
사물에는 동식물뿐만 아니라 생명이 없는 산봉우리나 하천 등이 모두 포함된
단다. 오늘은 당대 시인 나은의 칠언율시 〈면곡으로 돌아와 채씨 형제에게
편지를 쓰다〉를 읽으면서 시인이 의인법을 어떻게 운용하는지 한번 살펴보도
록 하자.

학생

일년에 두 번 금강으로 유람갔지	一年兩度錦江游
한번은 봄바람 부는 날, 또 한번은 가을.	前值東風後值秋
방초는 정이 있는 듯 말을 붙잡고	芳草有情皆碍馬
어여쁜 구름은 곳곳에서 누대를 가로막았지.	好雲無處不遮樓
산은 이별의 슬픔으로 애간장이 녹고	山牽別恨和腸斷

물은 이별의 정을 안고 꿈속으로 흘러들었네.　　水帶離聲入夢流

오늘 그대로 인해 다시 돌아보니　　　　　　　今日因君試回首

옅은 안개와 높은 나무에 면주가 가렸네.　　淡烟喬木隔綿州

선생　시인은 일찍이 채씨 형제와 금강으로 두 번 놀러 간 적이 있었어. 한번은 봄바람이 얼굴에 나부끼는 봄이었고, 또 한번은 하늘 높고 공기 맑은 가을이었으니 모두 유람하기에 좋은 계절이었지. 그래서 시의 도입부에서 "일년에 두 번 금강으로 유람갔지, 한번은 봄바람 부는 날, 또 한번은 가을"이라고 했어.

산은 애간장이 녹고 물은 꿈속으로 흘러들었네

학생　금강은 쓰촨 성 청두(成都) 시의 남쪽에 있는 걸로 알고 있는데 시의 제목에서 말하는 '면곡'은 어디인가요? 그리고 시의 끝 구 "옅은 안개와 높은 나무에 면주가 가렸네"에서의 '면주'는 또 어디인가요?

선생　그래, 하나씩 보도록 하자. 면주는 현재 쓰촨 성 몐양(綿陽) 현으로 청두에서 동북쪽으로 대략 이백여 리 되는 곳이야. 면곡은 몐양의 동북쪽에서 대략 삼백여 리 떨어진 곳으로, 지금의 광위안(廣元) 현이고 청두에서 보면 더 먼 곳이지. 시인은 청두의 금강에서 채씨 형제와 함께 유람하면서 즐거운 한때를 보냈는데, 지금은 청두를 떠나 동북쪽으로 가니 그들과 더욱 멀어지게 되었어. 이 시는 시인이 면곡에 도착한 후 지난 일을 추억하면서 청두의 채씨 형제에게 보내는 서정시인 셈이야.

학생　시의 중간 부분은 대부분 시인과 채씨 형제의 유람에서 이별에 이르는 정경을 쓴 것이군요?

선생　그렇단다. "방초는 정이 있는 듯 말을 붙잡고, 어여쁜 구름은 곳곳에서 누대를 가로막았지." 이 두 구는 정말 아름답게 묘사되었구나. 시

●1833~909. 당말의 시인. 자는 소간(昭諫), 원래 이름은 횡(橫). 당말의 사회적 모순과 자신의 실의 및 백성들의 고통을 폭로하고 풍자하는 작품을 남겼다. 특히 산문에서 대표작으로 거론되는 〈참서(讒書)〉는 노신이 〈소품문의 위기〉에서 "나은의 〈참서〉는 거의 모두가 항쟁과 분노의 이야기이다"라고 평한 작품이다.

인은 교묘하게도 자신과 친구들이 말을 타고 함께 유람하느라 돌아가는 것을 잊었다고 쓰지 않고, 도리어 방초가 일부러 시인과 채씨 형제의 말발굽을 붙잡으며 더 있다가 가라 한다고 표현했어. 그리고 먼 곳에 우뚝 솟은 누대가 그들의 발을 묶어 바라보게 한다고 하지 않고, 흰구름이 흩어졌다 모였다 한다고 함으로써 마치 시인의 심정을 이해하는 것처럼 묘사했어. 특히 여기서 누대를 미화시킴으로써 전체적으로 분위기가 더 살아나고 있어. 이것이 바로 의인법이 아니겠니?

학생 의인법을 운용해서인지 시를 읽고 나면 방초와 흰구름이 더욱 사랑스럽고 친근하게 느껴져요.

선생 그러나 똑같은 의인법이라고 해도 고저, 상하의 구별이 있다는 점을 잊지 말아라. 가령 이 두 구를 가지고 설명해보면, 수준이 높지 않거나 상상력이 부족한 작자였다면 방초가 말발굽을 붙잡고 흰구름이 누대를 가린다고 하지 않았을 거야. 아마도 '방초가 마음이 있는 듯' 혹은 '흰구름이 감정이 있는 듯'이라고 해버렸겠지. 물론 이것도 의인법을 운용한 것이지만 선명하고 동태적인 표현이 부족하기 때문에 효과가 줄어들고 말아. 음, 이어지는 두 구는 네가 분석해볼래?

학생 "산은 이별의 슬픔으로 애간장이 녹고, 물은 이별의 정을 안고 꿈속으로 흘러들었네." 시인이 채씨 형제와 헤어지려 할 때 눈앞에 있는 금강의 산봉우리가 마치 이별의 슬픔을 둘러싸고 있는 것 같고, 금강의 물도 마치 이별의 정을 안고 꿈속으로 흘러드는 것 같다고 했어요.

선생 이것 역시 시인과 채씨 형제의 충만한 감정과 헤어지기 힘든 마음을 직접 말하지 않고 금강의 산수에 감정을 담은 표현이지. 이같은 의인법이 참으로 훌륭하지 않니?

학생 아주 훌륭해요. 시를 다 읽고 나면 푸른 방초, 흰구름, 높은 산봉우리, 구불구불 흘러가는 강물이 모두 정면에서 다가오는 것 같아요. 그 속에 소리와 색, 형태와 정신을 모두 갖추고 무한한 감정을 쏟아내고 있어요.

66 불안한 영혼의 반영

〈증용옹부자산수(贈龍翁夫子山水)〉
용옹에게 드리는 그림

선생 지난번에 서위의 〈묵포도도〉를 소개했는데 제화시의 내용을 기억하겠니?

학생 그럼요, 기억하죠.

불우한 반평생 끝에 이미 늙은이 되어	半生落魄已成翁
서재에 홀로 서서 저녁풍경을 읊조려본다.	獨立書齋嘯晚風
그린 명주는 팔 곳이 없어	筆底明珠無處賣
내키는 대로 덤불 속에 던져진다.	閑拋閑擲野藤中

선생 시와 그림이 모두 서위의 도도하고 고독한 품성과 나라에 중용되지 못하는 현실에 대한 비통한 심경을 표현했어.

학생 그는 결단코 세상에 야합하지 않으려고 했어요.

선생 하지만 남들이 관직에 나설 수밖에 없는 처지도 십분 이해했단다.

학생 예를 들어 설명해주세요.

선생 서위의 스승은 '용옹'이라는 이름높은 도사였어. 그런데 스승이 병중에도 불구하고 자식의 생계를 위해 부득불 관부의 어떤 일을 맡게 되었어. 서위는 스승의 고충을 십분 이해한다는 뜻으로 그림을 그리고 시를 써서 보냈는데, 오늘 감상할 바로 이 그림이야.

학생 이 그림은 다른 그림들과 아주 다른데요.

선생 그렇단다. 화면 중앙에 절벽이 우뚝 솟아 있고, 왼쪽으로 가파른 준령이 보이고, 오른쪽으로 검푸르고 굳센 소나무가 있구나. 절벽 아래는 구름과 숲이 둘러싸고 있어.

학생 절벽 위에 한 사람이 앉아 있는 것 같아요.

선생 그의 스승이 꼿꼿한 자세로 앉아 있구나. 바로 여기에 작품의 주제가 숨어 있단다. 비록 세상사를 겪더라도 시속에 영합하지 말라는 것이 제자가 스승에게 바라는 점이야.

학생 스승이 관직에 오르더라도 세상의 흐름에 귀기울이지 말라는 것이군요.

선생 봉건사회에서는 일반적으로 제자가 스승을 비평하거나 권계할 수 없는 법이지만, 그는 이런 일반적인 상식에서 벗어

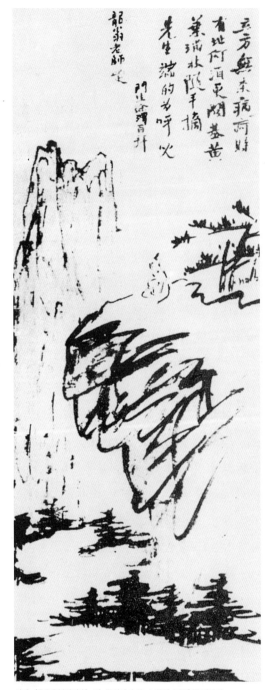

서위, 〈증옹옹부자산수〉, 명, 종이에 수묵, 스웨덴 스톡홀름 박물관.

나 스승에 대한 애정과 진심에서 아주 완곡하게 말하고 있어.

학생 여기서도 그의 직선적인 성격이 여실히 드러나고 있군요.

선생 하지만 그림의 많은 부분은 스승에 대한 찬사를 나타내고 있어. 화면은 전체적으로 기세가 곧고, 필력이 침착하고, 신이 단순하고도 힘이 있어. 이로써 감동이 큰 예술적 형식으로 스승의 맑고 고고한 기개와 인품을 칭송하고, 그런 스승에 대한 제자의 존경과 흠모를 드러내고 있어.

저는 스승을 존경하지만, 진리를 더 존중합니다

학생 절벽은 용필이 특히 강렬해서 마치 한 획으로 완성한 것 같아요.

선생 네 말이 맞다. 이것이 바로 유명한 '일필화(一筆畫)'라는 것이란다. 굵고 힘찬 선을 화면의 공간에서 가장 빠른 속도로 꺾고 돌리고 겹치거나 교차시키지. 그때 붓이 지나가는 자리는 구(勾)나 준(皴) 혹은 말(抹)이나 찰(擦)을 운용함으로써 과감한 붓질과 과단성 있는 먹빛으로 스승이 앉아 있는 절벽의 네모난 부분과 갈라진 틈과 무늬를 단숨에 막힘 없이 그렸어.

학생 선의 움직임을 통해 작자 마음속 격정을 읽을 수 있어요.

선생 절벽 외에 준령이나 단단한 소나무, 근처의 수목에도 같은 형식을 사용하고 있어. 하지만 선의 움직임과 방향이 달라서 절벽이 비스듬하다면 준령은 곧게 올라가다가 떨어지고, 소나무는 들쑥날쑥하고 수목은 평평하게 전개되어 있어. 이 네 곳의 일필화가 다양한 선을 호응시키고 어울리게 함으로써 화면의 단조로움을 깨뜨리고 있어.

학생 통일 속에 변화를 줌으로써 더 높은 예술적 경지를 창조했어요.

선생 이미 작고한 푸단대 교수 우리푸(伍蠡甫) 선생의 말처럼, 매우 진지한 감정을 빠른 속도에 실음으로써 붓에 힘이 있고 그런 가운데 뜻을 담았지. 이로써 내용과 형식이 결합하고 마음과 손이 상응하고 있어. 이 그림은 중국 회화사에서도 보기 드물고, 서위 평생의 창작활동에서도 유일무이한 작품이야.

67

어린 소나무는 본래

하늘을 찌르는 기세가 있었네

〈키 작은 소나무(小松)〉 — 두순학(杜荀鶴) **[1]

선생_ 어려서는 풀더미에서 머리를 내밀더니 自小刺頭深草裏

지금은 점차 알겠구나, 쑥보다 더 큰 것을. 而今漸覺出蓬蒿

사람들은 하늘을 찌를 기개를 알지 못하고 時人不識凌雲志

구름을 뚫고 나서야 높다고 말하는구나. 直待凌雲始道高

학생_ 이 시는 어린 소나무를 예찬한 시예요.

선생_ 그렇단다. 하지만 작자는 소나무를 통해 사람에 대해 쓰고 있어. 즉 사물에 빗대어 풍자하고, 사물을 통해 감정을 표현하고 있어.

학생_ 제1구는 "어려서는 풀더미에서 머리를 내밀더니"이군요.

선생_ '머리를 내밀다'라는 표현은 솔잎이 가득 자란 어린 소나무가 곧고 굳게 그리고 힘있게 위로 뚫고 나오는 모습을 그린 것이야. 이 구의 전체적인 의미는 어린 소나무가 막 흙을 뚫고 나올 때는 몹시 여리고 작아서 길가의 들풀이 훨씬 커 보인다는 뜻이야.

● 1 846~907. 당말의 시인. 젊어서 여러 번 과거에 응시했으나 실패하고 46세가 되어서야 진사가 되었다. 당시 정치현실에 대한 불만과 백성들의 고통에 대한 이해와 동정을 주제로 한 시를 남겼다.

학생_ 여기서 '내민다(刺)'라는 표현이 그야말로 큰 역할을 하는 것 같아요. 어린 소나무의 외형적 특징을 정확하게 그려냈을 뿐만 아니라, 곧고 단단하며 굽히지 않는 성격과 무서운 힘도 두려워하지 않는 정신을 아주 생기 있게 묘사했어요.

선생 그렇단다. 이 표현은 또한 어린 소나무의 강인한 생명력도 나타내고 있어. 어리고 약한 것은 잠시일 뿐이고 하루하루 성장해 점차 훌륭한 모습을 드러내게 되지.

학생 제2구 "지금은 점차 알겠구나, 쑥보다 디 큰 것을"에서 '더 크다(出)'는 앞 구의 '내민다'와 호응하고 있을 뿐만 아니라 바로 이어지는 '하늘을 찌르다(凌雲)'의 전주가 되고 있어요.

얼마나 많은 동량과 천리마들이 강호에서 쓸쓸히 죽어가는가

선생 너는 이 구에서 '점차 알다'에 주의를 기울이지 않았구나. 이것은 소나무가 자라는 것을 점차 알게 된다는 뜻이지. 자란 과정을 볼 수는 없지만 '점차 알게' 된 사람이 있어. 그 사람이 누구겠니?

학생 당연히 어린 소나무에 관심을 기울이고 사랑하는 사람이겠지요. 항상 관찰해야 비로소 '점차 알게' 되거든요. 소나무에게 냉담하고 관심이 없는 사람이라면 이렇게 말할 수가 없어요.

선생 그래서 작자는 계속해서 깊이 감탄하고 있어. "사람들은 하늘을 찌를 기개를 알지 못하고, 구름을 뚫고 나서야 높다고 말하는구나"라고. 보통의 사람들은 이 어린 소나무에게 하늘을 찌를 기세가 있을 거라고 생각을 못하다가 '높이 구름을 넘어야' 비로소 소나무가 높다고 칭송하지.

학생 그래요. 이미 큰 나무가 된 이후에 크다고 칭송하는 것이 무슨 의미가 있겠어요?

선생 작자는 어린 소나무에게 관심을 기울이지 않는 사람들에 대한 탄식을 통해 인간세상의 일반적인 세태를 풍자했어.

학생 재능과 개성이 있는 사람들도 젊었을 때에는 종종 제대로 평가를 받지 못하고, 심지어 길가의 들풀보다 못한 박해를 받다가 사라지죠. 이 때문에 얼마나 많은 동량과 천리마들이 강호에서 쓸쓸히 죽어가는 비참한 최후를

맞이했는지 몰라요.

선생_ 작자 두순학도 젊어서 재주가 뛰어났지만 결국 알아주는 사람이 없었어. 과거에도 누차 낙방해 나라에 보답할 길을 찾지 못하고 일생동안 영락하다가 풀이 우거진 어린 소나무 곁에 묻혔어.

학생_ 그러고 보니 이 시는 바로 작자의 자아가 투영된 것이군요.

선생_ 그렇단다. 작자는 이 시를 통해 사람들에게 다음과 같은 사실을 알리고 있지. 제대로 인정을 받는 것이 얼마나 중요하며, 인재를 박해하는 것이 얼마나 큰 손실인지를.

동양의 심미관을

그림으로 완성하다

〈취수단풍도(翠岫丹楓圖)〉
비취빛 산봉우리의 단풍

선생_ 동기창(董其昌)[1]에 대해 들어본 적이 있니?

학생_ 명대에 서화에 뛰어났던 대관(大官)이고, 송강(松江) 사람이라고 들었어요.

선생_ 그의 〈취수단풍도〉를 감상하면서 그의 화풍에 대해 이야기해보자.

학생_ 와, 너무 아름다워요. 비취빛의 산, 맑고 투명한 물, 구불구불한 산길, 무성한 숲, 그리고 산과 물을 끼고 있는 작은 마을까지 그야말로 부드럽고 온화함이 넘치는 풍광이에요.

선생_ 확실히 아름다운 풍경이야. 화면의 구도도 복잡하지 않은데, 단지 전후의 두 경치와 그것을 가르는 중간의 넓은 강물이 광활하고 심원하며, 지척이 천리 같은 효과를 만들어냈단다.

학생_ 이 그림은 아름다울 뿐만 아니라 여백이 많고 매우 조용해요.

선생_ 고대의 산수화는 정적인 경치와 정취, 무성(無聲) 속의 유성(有聲)을 강구해, 조용함 속의 생기발랄함을 표현했어.

학생_ 중국 산수화는 왜 항상 필묵을 더하지 않은 여백을 통해 산이나 구름, 천지 공간을 표현

●1 1555~1636. 명대의 화가 · 서예가 · 화론가. 자는 현재(玄宰), 호는 사백(思白). 글씨는 왕희지와 미불을 배워 스스로 일가를 이루었고, 그림은 동원과 황공망을 배워 독자적인 화풍을 이룩했다. 특히 그는 동원 · 거연 · 미불 · 원대 사대가로 이어지는 강남산수가 문인산수화의 정통임을 주장하고, 아울러 이러한 이상적 양식을 전승하는 이론과 실천 모두에 앞장섰다. 저서 《화선실수필(畫禪室隨筆)》《용대집(容臺集)》《화지(畫旨)》 등이 전해진다.

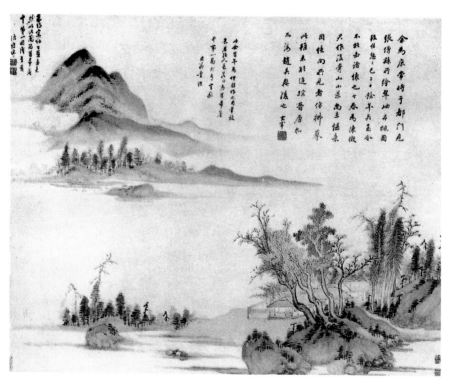

동기창, 〈취수단풍도〉, 명.

하나요? 그럼에도 불구하고 아무 것도 없이 텅 비어 있다기보다 실제로 뭔가가 있다는 느낌을 주는 것은 왜 그렇지요?

선생_ 그것은 중국화의 회화이론과 관련된 문제란다. 중국화의 구도는 허실(虛實)의 대비를 강조하기 때문에 빽빽하기는 바람조차 통하지 않아야 하고, 성긴 것은 말이 달릴 정도가 되어야 해. 그리고 흰색으로 검은 색을 대신해 붓을 가하지 않고도 붓을 댄 것보다 더 나은 경지를 표현하지. 그래서 그림 속의 여백은 아무 것도 없는 것과는 다르단다. 화가는 그것에 산속의 운무나 안개, 하늘과 같은 여백을 부여해 감상자의 상상에 맡겨버린단다.

학생_ 중국 문학과 희곡 예술에도 이러한 심미적 정신이나 이상이 있지 않나요?

선생 그렇고말고. 중국시는 여백에 많은 신경을 쓴단다. 가령 "빈 산에 방금 비 그친 후(空山新雨後)" "빈 산에 인적 없고, 흐르는 물에 꽃이 떨어지네(空山無人 水流花謝)" "들판 나루터에 사람은 보이지 않고 배만 홀로 누워 있네(野渡無人舟自橫)" 등의 유명한 구들이 모두 그렇단다. 그리고 희곡은 무대에서 말을 타거나, 문을 열고 높이 오르거나, 꽃을 꺾거나 하는 동작을 모두 허구적으로 표현하지. 이 그림에서도 여백으로 처리된 강물, 산의 운무, 하늘 등이 화면의 2/3를 차지하고 있어.

학생 중국의 예술 장르에 이러한 특징이 반영되는 다른 이유가 있나요?

선생 동양인의 심미관이 천성적으로 독특하달까, 즉 연상을 통해 화면의 공간 속에서 자유롭게 비상하기를 원하기 때문이지.

광활한 하늘과 강물, 날리는 운무, 청아하고 향기로운 강남의 아름다운 풍경을 펼쳐 보이다

학생 하지만 동시에 사실 묘사도 중시하지 않았나요?

선생 물론이야. 뿐만 아니라 장식미도 중시했단다. 이 그림에서도 청록으로 거듭 칠해진 산은 아주 선명하고 아름다워 옅은 홍갈색의 산비탈이나 돌부리와 강렬하게 대비를 이루고 있어. 그리고 테두리만 그려진 고목의 둥근 점과, 산꼭대기나 돌 사이에 농묵으로 처리한 가로 점은 돌의 녹색과 대비될 뿐만 아니라, 청록을 안정시켜 들뜨지 않게 하는 작용을 함으로써 산석은 더욱 짙고 두텁게 묘사되었어. 작자는 확실히 그림의 고수라고 할 수 있어.

학생 동기창은 그림의 낙관에다 이름을 쓰지 않고 현재(玄宰)나 사옹(思翁)과 같은 자나 호를 주로 썼다고 하는데 사실인가요?

선생 그렇단다. 어떤 화가들은 이름보다 자나 호를 더 아꼈는데, 이것은 대체로 문인들의 습관이라고 할 수 있어.

68

경치로 인해 감정이 일고
사물을 빌려 감흥을 토로하다

〈기러기(雁)〉 — 나업(羅鄴) [1]

선생 중국의 고전 시사에는 '촉경생정(觸景生情)'과 '탁물기흥(托物起興)'이라는 표현수법이 있는데 이에 대해 알고 있니?

학생 '촉경생정'은 어떤 특정한 대상을 보고 감정이 일어나는 것이고, '탁물기흥'은 어떤 특정한 대상을 빌려 자신의 생각을 토로하는 것이에요.

선생 네 말이 맞다. 그러면 중국 고대 시인들에게 기러기를 제재로 한 시가 참 많은데 그 이유는 무엇이라고 생각하니?

학생 기러기가 철새이기 때문이 아닌가요?

선생 확실히 그러하지. 기러기는 정기적으로 오고 가는 철새이기 때문에 봄이 되면 북쪽으로 날아갔다가 가을이 되면 남쪽으로 돌아오지. 고대 시인들은 항상 고향을 등지고 여러 곳을 떠돌아다녀 친지나 벗과 만날 기약을 할 수 없었으니 당연히 기러기에 대해 특별한 감회나 흠모의 정이 있었을 거야. 그러면 오늘은 당대 시인 나업의 칠언절구 〈기러기〉를 보도록 하자.

저물녘 새 기러기 물가에서 날아오르고	暮天新雁起汀洲
붉은 여화꽃은 떨어지고 강촌에 가을이 왔구나.	紅蓼花疏水國秋
생각해보니 오늘 밤 정원의 저 달을 보며	想得故園今夜月
강가 정자에서 멀리 떠난 이를 생각하겠지.	幾人相憶在江樓

학생 시의 도입부 두 구에서 시인은 기러기만 등장시키고 자신의 감정은 전혀 서술하지 않았어요.

선생 그렇지 않단다. 자세히 살펴보면서 얘기해보자. 두 구는 어떤 계절과 시점에 대해 쓰고 있니?

학생 저물 무렵이고, 가을이에요.

선생 그래 맞다. 가을이 되면 날씨가 점차 차가워지고, 한 해도 얼마 남지 않았다고 여겨지며 향수가 일기 쉽지. 그리고 저녁 무렵은 온 가족이 함께 모여 식사를 하는 시간이니 가족에 대한 그리움을 더하는 때이지 않겠니?

기러기는 물가의 붉은 여화꽃 속에서 날아오르지만, 시인은 집으로 돌아갈 기약이 없다

학생 이제 이해하겠어요. 시인의 감정이 이러한 풍경 뒤에 숨어 있었군요.

선생 그렇단다. 그런데 왜 '새 기러기'라고 했을까?

학생 이제 방금 멀리서 날아왔기 때문이에요.

선생 그렇지. 새로 날아온 기러기를 보자 시인은 타향에 체류하고 있는 자신을 돌아보게 되고, 그래서 참기 어려울 정도로 서글퍼지지. 하지만 이것은 오히려 괜찮은 편이야. 기러기는 물가의 붉은 여화꽃 사이에서 날아오르지만, 돌아갈 날을 기약할 수 없는 자신의 처지에 시인은 더욱 착잡하지.

학생 아, 알 것 같아요. 이 두 구는 표면적으로는 풍경에 대해 쓰고 있지만 사실은 감정을 토로한 것이군요. 이것이 바로······.

선생 바로 '촉경생정'이라는 것이지.

학생 그러면 '탁물기흥'은 어디에 표현되었나요?

선생 강촌의 가을 저녁 풍경(景)을 대하자 고향을 그리워하는 마음(情)이 생기고, 남쪽에서 방

●1 ?~87.7경. 당말의 시인. 부유한 집안 출신이나 과거에 급제하지 못해 불우한 생을 보냈다. 나은(羅隱)·나규(羅虬)와 함께 '삼나(三羅)'로 불렸다.

금 돌아온 기러기(物)를 통해 가족에 대한 그리움(興)을 말하고 있어. 앞 두 구의 감정이 비교적 함축적이라면 뒤 두 구의 바탕에 깔려 있는 감정은 더욱 강렬하다고 할 수 있어. 시인은 자신이 고향의 가족을 표현하지 않고, 고향의 가족들이 강가의 정자에 앉아 달을 바라보며 멀리 있는 자신을 생각할 것이라고 말했어. 이렇게 함으로써 정취가 더욱 깊고 풍부해졌어.

학생 정말로 감동적인 한 폭의 '강루망월도(江樓望月圖)'이군요.

선생 하지만 주의해야 할 점이 있단다. 이 '강루망월도'는 앞의 '수향망안도(水鄕望雁圖)'와 불가분의 관계가 있고, 그 기러기와도 뗄래야 뗄 수 없다는 점이야. 그래서 시인은 이 시의 제목을 달리 부르지 않고 '기러기'라고 한 것이지.

학생 아, 그렇군요.

68

맑고 아름다운 기운이

저절로 일어나다

〈방북원산수(倣北苑山水)〉
북원 산수화를 임모하다

선생 청대 화단에는 아주 유명한 '사왕(四王)'이 있었는데 누군인지 알고 있니?

학생 '사왕'은 다름 아닌 왕시민(王時敏)[1], 왕감(王鑒), 왕휘(王翬)[2], 왕원기(王原祁)[3]예요. 듣기로 '사왕'으로 대표되는 화파가 청대에 가장 영향력이 있었다고 하던데요.

선생 그렇단다. 청대 산수화에서 '사왕'의 세력은 거의 200년 동안 화단에 영향을 미칠 정도로 컸어. '사왕'은 교유관계가 넓고 문하생도 많은 데다 그들의 화풍이 당시 궁정의 애호를 받았기 때문이었어. 따라서 이 화파의 산수화는 당시에 '정통파'로 간주되었단다.

학생 '사왕'의 산수화는 어떤 특징을 가지고 있나요?

선생 '사왕' 산수화의 전체적인 경향은 옛 작품의 임모라고 할 수 있어. 그들은 전통 화법을 깊이 연구하고 송원 시기의 화풍을 계승해 사실적으로 모사하는 데 공력을 많이 기울였단다. 오늘

●1 1592~1680. 청대의 화가. 명 말에 진사로 급제했으나 청이 들어서자 향리에 은거한 채 시문과 서화로 자적했다. 일찍이 동기창과 진계유(陳繼儒)에게서 그림을 배웠으며, 집에 많은 고서화를 수장하고 있어서 고전을 즐겨 임모했다. 특히 황공망을 많이 배웠다.
●2 1632~1717. 청대의 화가. 그림에 뛰어난 재주가 있었는데, 왕감이 우산(虞山)을 유람하다가 그의 부채 그림을 보고는 감탄하여 문하에 두고 서화를 가르쳤다.
●3 1642~1715. 청대의 화가. 왕시민의 손자. 동기창과 왕시민의 정통파 화법을 계승했고, 서화보관총재(書畵館總裁)로 있으면서 내부(內府)의 서화를 감정하고, 《흠정패문재서화보(欽定佩文齋書畵譜)》의 편찬을 주관하는 등 청대 화단에 많은 영향을 끼쳤다.

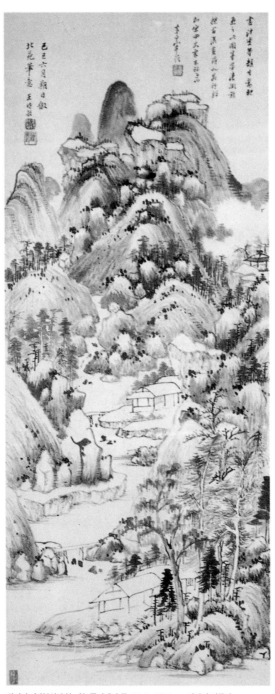

왕시민, 〈방북원산수〉, 청, 종이에 수묵, 91.8×37.1cm, 상하이 박물관.

옛사람들의 작품을 한 권으로 축소모사해 몸에 지니고 다니며 그 기법을 체득하다

감상할 〈방북원산수〉도 '사왕' 중의 한 사람인 왕시민의 작품이야.

학생 _ 정말로 맑고 아름답고 빼어난 산수화예요.

선생 _ 이 그림은 왕시민이 동원의 기법과 정신을 모방해 준령과 시내를 끼고 있는 산촌을 묘사한 작품이야. 구도의 성김과 빽빽함이 적절해 맑고 시원하고 심원한 느낌이 들지 않니?

학생 _ 멀리 우뚝 솟은 산봉우리, 가까이 굽이굽이 흐르는 시냇물, 먼 곳에서 가까이로 오면서 점점 넓어지고 평탄해지는 지세, 언덕 주변에 드문드문한 촌락의 집들이 조용하고 한적한 느낌을 주어요.

선생 _ 작자는 중봉으로 바위를 그리고 수묵으로 옅게 칠해 강남 산수의 울창한 느낌을 표현했어. 그리고 수목도 습윤한 필묵으로 표현해 더욱 생기발랄하게 보이는구나. 나뭇잎은 동원의 독특한 먹점을 이용해 묘사함으로써 더욱 윤이 나고, 소박하고 무성하며 온후하고 분방한 느낌을 주는구나.

학생 _ 화면에서 산봉우리에 있는 공백은 어떻게 된 것인가요?

선생 _ 이것은 중국 수묵화에서 말하는 '여백을 남기다(留白)'라는 기법이야. 작자가 산봉우리에 여백을 남긴 것은 그림 전체에 숨쉴 구멍을 주고자 한 것이란다. 이렇게 하면 독자들은 네 말처럼 맑고 아름답고 빼어나면서도 고아한 기운이 저절로 일어나는 느낌을 받게 된단다.

학생 _ 선인들의 화풍을 이렇게 똑같이 모사하는 것도 쉽지는 않았을 것 같아요.

선생 _ 왕시민은 지금의 장쑤(江蘇) 성 타이창(太倉) 사람이고, 명말에 관리를 지낸 문인 가정에서 출생했는데 그의 조부인 왕석작(王錫爵)과 부친인 왕형(王衡)은 모두 고관을 지냈어. 그는 어려서부터 여러 분야에 흥취를 보였는데, 시와 글씨에 모두 능하고 그림을 특히 좋아했어. 집에 수장 작품이 많았

음에도 매번 유명한 작품을 얻을 때마다 반복해서 보고 감상하며 깊은 생각에 빠져 말도 하지 않았고, 일단 뭔가 깨달은 바가 있으면 즐거워 침상을 돌며 박수를 쳤다고 해. 그리고 항상 옛사람들의 대표적인 작품 스물네 폭을 한 권으로 축소 모사해 만들어 몸에 지니고 다니며 그들의 붓과 먹 표현기법을 반복해서 체득하고자 했어.

학생_ 참으로 근면한 화가였군요. 이렇게 훌륭한 성과를 거둔 것도 어쩌면 당연한 일이겠어요. 그런데 이렇게 선인들의 화풍을 모방하다보면 자신만의 풍격이 없지 않았을까요?

선생_ 물론 독창성이 조금 부족하지만, 그렇다고 아예 없다고 할 수는 없어. 옛사람들을 배운다고 해서 완전히 판박이를 만드는 것이 아니기 때문에 나름대로 변화를 주게 마련이거든. 그는 '누동파(婁東派)'●4 산수를 개창했는데, 누강(婁江)은 유하(瀏河)이고 동쪽으로 흘러가면서 타이창을 지나기 때문에 '누동파'라 했다고 해. 게다가 '사왕' 중에서 두 왕, 즉 그의 손자인 왕원기와 왕휘가 모두 왕시민의 전수를 받았으니 그의 그림에도 독창적인 부분이 있다는 것을 알 수 있지.

●4 일명 태창파(太倉派)라고도 한다. 조부 왕시민의 기법을 계승하고 황공망의 화법을 모방하여 강희(1661~1722) 연간에 명성을 날린 왕원기를 중심으로 모인 화가들을 일컫는다.

기이하고도 기이한

그러나 훌륭한 시

〈용양현의 청초호에 제하다(題龍陽縣靑草湖)〉
―당온여(唐溫如)

선생_ 오늘 감상할 작품은 당온여의 절구 〈용양현의 청초호에 제하다〉라는 시란다.

서풍에 동정호의 물결 늙어가고	西風吹老洞庭波
하룻밤 사이에 상군은 백발이 무성하구나.	一夜湘君白髮多
취해보니 물이 아니라 하늘에 떠 있는가	醉後不知天在水
배에 가득한 푸른 꿈이 은하수를 누른다.	滿船淸夢壓星河

학생_ 이름이 아주 귀에 선데 당온여라는 사람에 대해 조금 구체적으로 설명을 해주세요.

선생_ 소개하고 싶지 않아서가 아니라 실제로 소개할 방법이 없단다. 사료상으로도 당온여에 대한 기록이 남아 있지 않은 데다 《전당시(全唐詩)》[*1]의 잔권본에 겨우 이 시 한 수만이 수록되어 있거든. 하지만 그다지 걱정할 필요는 없을 것 같다. 이 시가 어떤 의미에서는 그의 자화상이라고 할 수 있으니까. 시를 다 읽고 나면 술 마시기 좋아하고, 호방하고, 어디에도 매이기를 싫어하며, 상상력이 풍부한 시인을 만나볼 수 있을 게다.

●1 청대에 편찬된 당시 전집. 2200여 명의 48만 9000여 수 시가 수록되어 있다.

학생　제 생각에 중요한 것은 그가 좋은 작품을 남겼냐는 점이에요. 좋은 작품을 썼다면 작품의 수가 적거나, 사적이 전해지지 않더라도 문학사에서 그에 상응하는 지위를 차지할 수 있잖아요.

선생　네 말이 맞다. 그럼 먼저 제목부터 보자. '용양현'은 지금의 후난 성 한소우(漢壽) 현이고, 청초호는 동정호의 남쪽에 있는데 두 호수가 서로 통하고 있기 때문에 예로부터 함께 불렸어. 시의 제목에서는 '청초호'라고 했지만 시에서 거론되는 것은 '동정호'란다. 이 시의 뛰어난 점은 바로 '기이한 세 가지'를 지니고 있다는 것인데, 먼저 제1구 "서풍에 동정호의 물결 늙어가고"부터 보자꾸나. 옛사람들은 가을을 묘사하거나 노래할 때 일반적으로 어떤 수법을 썼니?

꿈이 배 안을 가득 채우고, 그 무게가 은하수를 누른다

학생　옛사람들은 항상 자연의 변화로부터 시를 시작하곤 했는데, 예를 들면 가을이 왔다, 나뭇잎이 시들어 떨어진다, 기러기가 남쪽으로 날아간다 등등이에요.

선생　네 말이 맞다. 자연은 계절의 변화에 따라 변하기 때문에 꽃·나무·새·곤충 등의 변화를 통해 가을의 느낌이나 분위기를 드러낼 수 있지. 그런데 이 시는 기러기며 가을벌레, 국화 등을 쓰지 않고, 오히려 계절 변화를 덜 보이는 호수를 묘사해 가을의 서풍이 동정호에 불어와 '늙게' 한다고 했어.

학생　호수면 호수이지, 어떻게 '늙은' 호수와 '늙지 않은 호수'가 있나요?

선생　이 구에서 갑작스럽고도 힘있는 뭔가가 느껴지지 않니? 마치 한 줄기 가을바람이 아주 세차게 불어 호수의 파도마저 '늙게' 한 것 같거든. 이것이 바로 이 시의 '첫번째 기이한 점'이란다.

학생　제2구는 "하룻밤 사이에 상군은 백발이 무성하구나"예요.

선생　상군은 상수(湘水)의 여신으로, 여신인 만큼 당연히 장생불로하고 영

원히 젊겠지. 그런데 시인은 오히려 이 쓸쓸하고 강한 가을바람에 상군도 마음이 심란해지고, 이러한 수심 때문에 하룻밤 사이에 백발이 무성하게 자랐다고 표현했어.

학생 　이것이 아마도 두번째 기이한 점일 것 같은데요.

선생 　그렇단다. 더욱 기이한 것은 이 시의 마지막 두 구란다. "취해보니 물이 아니라 하늘에 떠 있는가, 배에 가득한 푸른 꿈이 은하수를 누른다." 시인은 배에 앉아 낮부터 저녁까지 계속 술을 마시고 있어. 수면은 아주 넓고, 호수에 비친 하늘의 구름도 매우 선명하지. 시인은 약간의 취기에 젖어 자신이 타고 있는 배가 마치 물 속이 아니라 하늘에 떠 있는 것처럼 느끼는 거야.

학생 　이러한 느낌은 저도 경험한 적이 있어요. 언젠가 항저우(杭州)의 서호(西湖)에서 배를 타는데 호수 주변의 산봉우리와 수목들이 물에 비치는데, 마치 제가 탄 배가 산봉우리의 나무 사이를 뚫고 지나가는 느낌이었어요.

선생 　여기서 더 기이한 것은 바로 '꿈'이라는 글자에 있어. 대부분의 사람들이 '꿈'은 형태와 부피가 없다고 생각하는데, 시인은 오히려 '꿈'이 선실을 가득 채운다고 했거든. 그리고 이어서 무게를 잴 수 없는 '꿈'이 은하수를 누른다고 표현했으니 그 꿈의 무게를 짐작할 수가 있지. 이 네번째 구를 통해 원래 허무하고 어렴풋한 꿈이 직접 보고 만질 수 있는 대상으로 변하고, 가없이 넓은 하늘과 호수가 하나로 융합한단다. 네가 보기에도 표현이 특이하지 않니?

학생 　아주 특이해요.

선생 　이 시를 통해 작자가 어떤 사람인지도 알 수 있겠지.

학생 　그럼요. 이런 기이한 묘사를 읽다보면 마치 제가 마음껏 술을 마시고 경치를 실컷 구경하다가 술에 취해 꿈속에서 온갖 상상을 하는 시인의 모습과 심정을 보는 것 같아요. 그는 아마도 자연을 사랑하고 마음이 넓은 지식인이었을 거예요.

선생 　제대로 이해했구나.

144

69

옛것을 계승하여
새롭게 일가를 이루다

〈방황자구산수도(倣黃子久山水圖)〉
황자구의 산수화를 임모하다

학생 '사왕(四王)'은 옛 작품의 임모로 유명하고, 청대에 이들의 화풍이 성행했다고 들었어요. 하지만 창조적인 기법과 정신이 없는 모방은 일종의 후퇴라고 보아야 하지 않을까요?

선생 비록 옛것을 모방한 폐단은 있지만 그들이 생생하게 임모하고자 기울인 실제적인 노력을 과소평가할 수는 없단다. 그리고 임모 과정에서 앞 사람들의 경험과 표현기법을 망라했기 때문에 회화 유산의 정리와 연구에 공헌이 전혀 없다고도 말할 수 없어. 오늘 감상할 〈방황자구산수도〉는 임모작 중에서도 훌륭한 작품이란다.

학생 황자구라면 원대 사대가의 중심 인물인 황공망이고, 주로 드넓고 간략하면서도 기세가 웅장하고 빼어난 그림을 많이 그렸어요.

선생 왕감(王鑑)●¹이 모방한 이 그림에도 황공망의 화풍이 많이 있단다.

●1 1598~1677. 청대의 화가. 중년에 관직에서 물러난 이후 시문과 서화로 자적했다. 집안에 많은 고서화를 수장하여 역대의 고전을 두루 섭렵했는데, 특히 원대 사대가를 많이 배워 왕시민과 함께 거론된다.
●2 엷은 적갈색과 남색을 주로 하고 엷은 먹을 섞어서 그리는 산수화의 기법.

학생 천강법(淺絳法)●²으로 마른 나뭇가지와 푸른 소나무, 시냇가와 평평한 언덕, 암석과 초가집, 물가의 초가정자를 그렸어요. 화면의 왼쪽에는 절벽에서 폭포가 마치 흰 비단처럼 떨어져 놀란 구슬과도 같은 물방울이 튀고, 흰 물살은 녹색의 못에서 요동치며 비친 그림자를 에돌고 있

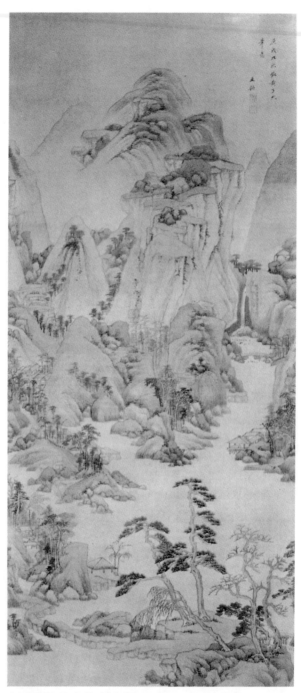

왕감, 〈방황자구산수도〉, 청, 비단에 채색, 151×66cm, 랴오닝 성 박물관.

어요.

선생 그 맞은편에는 암석이 겹겹이 쌓인 위에 다시 높이 솟은 산과 기암절벽이 보이는구나. 전체적으로 화면의 기세가 장관이라 일종의 승화감(昇華感)을 주는 것 같구나.

학생 여기에 한 도사가 나무 정자에 단정히 앉아 주위의 경치를 살펴보고 있어요.

선생 이 그림은 구도가 복잡한 듯해도 막힌 데가 없고, 묘사된 것이 많아도 혼란스러운 느낌을 주지 않는구나. 그리고 용필이 넓고 활달한 데다, 묵법은 깊고 윤기가 있고, 채색은 청담하고 고아해. 그래서 어떤 사람은 왕감의 그림에 대해 "서권기(書卷氣)가 종이와 먹 사이에 가득하다" "필법이 일반적인 부류를 뛰어넘어 옛 성현을 직접 본받고 있다"라고 평가했단다.

학생 왕감도 왕시민처럼 명문가 출신이라고 들었는데 조정에서 벼슬을 했나요?

임모는 판에 박은 모방이 아니라 새롭게 재창조하는 것이다

선생 거인(擧人)에 급제해 염주지부(廉州知府)를 지냈지만, 그림을 더 좋아해 몇 년 후에는 사직하고 고향으로 돌아온단다. 그의 그림 중에 〈몽경도(夢境圖)〉가 있는데, 이것은 그가 꿈속에서 남종화(南宗畫)의 창시자인 왕유의 〈망천도(輞川圖)〉와 동기창의 화폭을 보게 되는 이야기를 담은 작품이야. 이를 통해 그가 자나깨나 항상 그림만을 생각하며 온 정신을 거기에 쏟았다는 것을 알 수 있어.

학생 정말로 노력하는 화가였군요.

선생 그렇단다. 특히 예술 분야에서 성공하려면 노력 외에도 자신만의 풍격이 있어야 한단다. 왕감이 주로 옛 그림을 임모했다고 하지만, "송·원의 화가들의 화법을 계승하면서도 자신의 필법으로 변화시켜 일가를 이루었다"는

평가가 말해주듯이 그에게도 그만의 독특한 풍격이 있었음을 알 수 있어. 그는 또한 청대 산수화파 가운데 '누동파'의 중심인물이었고, '사왕'의 일원인 왕휘와 청대의 또 다른 유명 화가 오력(吳歷)●³도 이름이 나기 전에 모두 그에게서 가르침을 받았다고 해.

학생 계승과 창조는 어느 하나라도 없어서는 안 되는 것이군요.

●3 1632~1718. 청대의 화가. 왕휘와 함께 왕시민에게 그림을 배워 역대의 고전을 두루 섭렵했다. 처음에는 불교를 믿었으나, 중년의 나이에 천주교로 개종한 뒤 서만(西滿)이라는 이름으로 선교활동을 했다고 전해진다.

70

구절마다 애절함이
글자마다 피가 맺혀 있다

〈봄꽃과 가을달(虞美人)〉
—이욱(李煜) ●1

선생 너는 사(詞)●2 작가들 중에 누구를 좋아하니?

학생 남당 이후주인 이욱의 사를 좋아해요.

선생 특별한 이유라도 있니?

●1 937~978. 남당(南唐)의 황제로 세칭 이후주(李後主)라고 한다. 즉위 후 국세가 기울어가는데도 매일 연회를 베푸는 등 방탕한 생활을 하다가 975년 송에게 항복했다. 서화와 시문에 뛰어났으며 특히 사에 능했다. 전기의 사에서는 주로 궁중의 향락생활을 묘사하고 후기의 사에서는 망국의 슬픔과 과거의 삶을 돌아보는 심정을 토로했다.

●2 민간가요에서 발전한 중국 운문의 한 형식으로 각 구절의 길이가 일정치 않다. 당대에 시작되어 오대를 거쳐 송대에 꽃을 피웠다. 제왕에서 기녀에 이르기까지 수많은 사람이 사를 지었는데 《전송사(全宋詞)》라는 책에 1100여 작가의 작품이 수록되어 있다. 사의 제목에서 '우미인(虞美人)' '완계사(浣溪沙)' '생사자(生査子)' 등은 사 곡조의 명칭 즉 사패(詞牌)이다. 여러 사 작가들이 동일한 사패로 다른 작품을 창작했기 때문에 번역사에는 작품의 첫 구절을 제목으로 삼는다.

학생 그의 사는 감정이 진실하고 눈물과 피로 써내려간 것 같아요.

선생 그렇지. 하지만 그의 초기 사는 그렇지 않단다. 초기 사는 대부분 궁정의 호화로운 생활에 대한 미련과 집착을 쓰고 있어서 다소 경박한 느낌이 있어.

학생 소황제(小皇帝)라는 보좌를 잃고 난 뒤에야 그의 사 창작도 한 단계 비약하게 되었군요.

선생 국왕의 신분에서 포로이자 죄수가 된 인생역정은 그야말로 천당과 지옥의 차이였지. 이로써 그는 취생몽사(醉生夢死)의 생활에서 깨어나 잔혹한 현실을 직면하게 되고, 사 작품에도 자신의 뼈아픈 고통을 토로하게 되었어. 오늘 감상할 사는 그의 〈봄꽃과 가을달〉이라는 작품

이란다.

<table>
<tr><td>학생</td><td>봄꽃과 가을달도 언젠가 지겠지</td><td>春花秋月何時了</td></tr>
<tr><td></td><td>지난 일을 아는 이가 얼마나 될까?</td><td>往事知多少</td></tr>
<tr><td></td><td>작은 누대에 어젯밤 또 동풍이 불었지만</td><td>小樓昨夜又東風</td></tr>
<tr><td></td><td>밝은 달 아래 차마 고국을 돌아볼 수 없네.</td><td>故國不堪回首月明中</td></tr>
<tr><td></td><td>붉은 난간 옥 섬돌이야 여전하겠지만</td><td>雕欄玉砌應猶在</td></tr>
<tr><td></td><td>다만 미인의 얼굴이 달라졌지.</td><td>只是朱顔改</td></tr>
<tr><td></td><td>그대에게 묻노니 얼마나 더 슬픔이 있으려나</td><td>問君能有幾多愁</td></tr>
<tr><td></td><td>마치 봄 강물이 동쪽으로 흘러가는 것과 같네.</td><td>恰似一江春水向東流</td></tr>
</table>

선생 정말로 구마다 애절하고 글자마다 피가 맺힌 것 같구나.

학생 차마 계속 읽어나갈 수 없을 것 같아요.

선생 "봄꽃과 가을달도 언젠가 지겠지, 지난 일을 아는 이가 얼마나 될까?" 봄꽃이 피고 가을달이 밝은 좋은 시절을 대하니 얼마나 지난 일들과 추억들이 떠오르겠니? 하지만 이 모두는 이제 다시 돌아올 수 없는 세월이 되었지.

그는 제왕으로서는 실패했지만 사의 작가로서는 성공했다

학생 "작은 누대에 어젯밤 또 동풍이 불었지만, 밝은 달 아래 차마 고국을 돌아볼 수"가 없어요.

선생 이 네 구는 사의 전반부로 좋은 경치를 눈앞에 대하고 지난 일을 회상하고 있는 자신에 대해 쓰고 있어.

학생 후반부는 상상을 통해 자신의 고통스런 심정을 한층 더 진행시키고 있어요. "붉은 난간 옥 섬돌이야 여전하겠지만, 다만 미인의 얼굴이 달라졌지."

선생 '붉은 난간과 옥 섬돌'은 일찍이 그가 거주했던 궁전이야. 난간마다 꽃이 새겨지고, 계단들이 백옥(白玉)으로 만들어진 화려한 궁정이었어. 이 모

든 것은 여전히 남아 있겠지?

학생_ 하지만 이미 다른 사람의 것이 되었어요. '주안(朱顔)'은 붉은 누대와 푸른 기와를 말하는 것이 아닌가요?

선생_ 그렇게 말할 수도 있지만, 여기에서는 선명한 색을 말하고 사람에 대한 묘사로 썼어. 정자와 누대는 예전과 같은데 사람은 오히려 초췌해지고 늙었어. 혹자는 그 궁궐의 주인이 바뀌었다고도 하지.

선생_ "그대에게 묻노니 얼마나 더 슬픔이 있으려나, 마치 봄 강물이 동쪽으로 흘러가는 것과 같네." 이것은 사람들 사이에 회자되는 유명한 구란다.

학생_ 스스로 묻고 대답하는 내용이 너무 슬퍼요. 강물이 동쪽으로 흘러가듯이 그의 근심도 끊이지 않는다는 묘사가 아주 적절하고 형상적이에요. 정말로 너무 슬프고 가슴 아파요.

선생_ 더 슬프고 아픈 이야기가 있단다. 이 작품이 결국 그의 절명사(絶命詞)가 되고 말았다는 사실을 알고 있니?

학생_ 왜요? 이 사를 쓴 다음 자살이라도 했나요?

선생_ 아니야. 이 사를 쓴 날은 그의 생일이었어. 978년 칠석날이었지. 이날 저녁 그는 고위 포로 신분이었기 때문에 가기(歌妓)들을 불러 연회를 열 수 있었어. 술이 오른 후 고국에 대한 생각으로 이 사를 짓고 여기에 곡을 붙여 부르게 하는데, 부를수록 더욱 격앙되고 슬퍼졌어. 이렇게 슬픈 노랫소리가 한밤중에 울려퍼지고, 송 태종이 이 노래를 듣게 되었어. 태종은 불길한 노래라고 여기고 결국 그를 독살하게 되지.

학생_ 한 시대의 제왕이 결국은 불행하게 역사의 무대에서 사라졌군요. 그래서 이 사를 그의 절명사라고 하는군요.

선생_ 그렇지. 그는 제왕으로서는 역할을 다 못했지만, 사 작가로서는 성공한 셈이지.

70

그림에 향기와 색을

모두 담다

〈세한삼우도(歲寒三友圖)〉
겨울철의 세 가지 벗

선생___ 혹시 '세한삼우'가 무엇인지 알고 있니?

학생___ 세한삼우라면 소나무, 대나무, 매화가 아닌가요?

선생___ 그래. 화가들은 주로 소나무, 대나무, 매화로 〈세한삼우도〉를 그리지.

학생___ 그런데 번기(樊圻)●1가 그린 세한삼우는 여느 것과 달라 보이는데요.

선생___ 그래. 아래쪽 돌부리 근처에 있는 것이 수선화이고, 중간의 붉은 색은 동백꽃이고, 뒤쪽으로 오래된 매화 한 그루가 있구나. 마치 한 폭의 조춘도 (早春圖) 같지 않니?

학생___ 이 세 꽃이 어떻게 세한삼우로 칭해지게 되었나요?

선생___ 공현(龔賢)●2의 제시를 보자꾸나.

<div style="margin-left:2em;">

여기 또 다른 세한삼우가 있으니　　別有歲寒友

그림에 향기와 색을 모두 담았네.　丹鉛香色分

산속 비록 적막하나　　　　　　　山中雖寂寞

오로지 이 세 군자에 의지하네.　　獨賴此三君

</div>

●1 1616~?. 청대의 화가로, 산수 · 인물 · 화훼 등에 뛰어났다.
●2 1618~1689. 청대의 화가. 산수화를 잘 그렸는데, 동원과 오진(吳鎭)의 화법을 본받아 사생을 중시했다. 〈무죽청천도(茂竹靑泉圖)〉 〈천암만학도(千巖萬壑圖)〉 등의 작품이 전해진다.

시에서 그림 속의 세한삼우가 일반적으로 말하는 세한삼우와 다른 이유를 밝히고 있구나. 만물

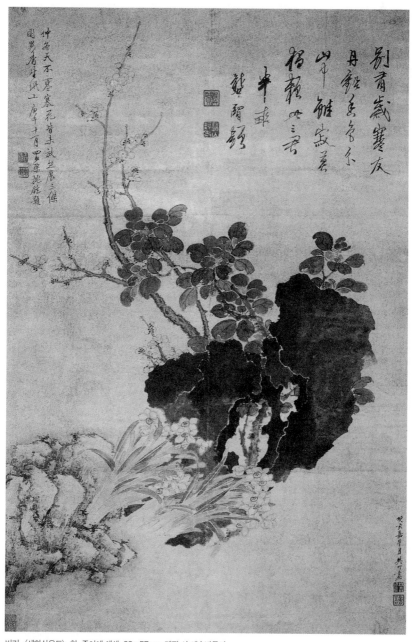

번기, 〈세한삼우도〉, 청, 종이에 채색, 88×57cm, 톈진 시 예술박물관.

이 조락하는 겨울, 향기를 띤 붉고 흰 꽃잎들이 산속의 적막을 깨뜨리며 다가올 봄의 소식을 알려준다는 것이란다.

학생 선택한 제재가 평범하지 않은 만큼 운용한 기법이나 수법에도 특징이 있겠어요.

선생 그렇단다. 먼저 수선화를 보자꾸나. 정교한 필치로 세밀하게 그려진 꽃잎은 아주 경쾌하고 깨끗해서 미인의 가벼운 걸음걸이라는 수선화의 별명을 그대로 살려냈어. 그리고 몰골기법으로 그린 줄기나 잎은 생기발랄하고 소박해 꽃과 선명한 대비를 이루고 있구나.

산속이 적막해도 세 군자 덕분에 외롭지 않다

학생 두 곳에 있는 돌을 그린 화법도 매우 흥미로워요. 왼쪽 아래에 쌓여 있는 돌은 산수화의 기법으로 그리고 많은 여백을 남겨 수선화와 호응하고 있어요. 동시에 중간의 태호석(太湖石)은 거친 필치의 수묵으로 구멍이 뚫리고 기괴한 모습을 묘사함으로써 수선화의 우아하고 깨끗한 모습을 더욱 부각시키고 있어요.

선생 붉은 동백꽃은 녹색 잎 때문에 더욱 환하게 빛을 발하는데 마치 봄에 취한 처녀처럼 자태가 아름답고 사랑스럽고, 붉은 꽃과 검은 돌이 미녀와 추녀의 대비와도 같은 효과가 있구나.

학생 그림에서 가장 눈에 띄는 것은 동백꽃 같아요. 전체적으로 소박하고 고아해서 아주 태평스러워 보이는 화면에 짙고 선명한 붉은 빛의 동백꽃 몇 떨기가 교묘하게 안배되어 화면에 장식적인 효과를 만들어내고 있거든요.

선생 그렇단다. 이 〈세한삼우도〉는 다양한 수법과 기교를 이용해 아주 참신하게 주제를 표현했을 뿐만 아니라 조화와 통일이라는 이상적인 효과도 거둔 작품이란다.

71

어찌할 수 없구나

꽃이 져서 떨어지는 것을

〈장사승과 왕교감에게 보내다
(示張寺丞王校勘)〉- 안수(晏殊)●1

선생 너는 안수의 시를 읽어본 적이 있니?

학생 송대의 유명한 사인이라고 알고 있는데 시는 아직 읽어본 적이 없어요.

선생 안수는 사도 좋지만 시 역시 훌륭하고 맛이 있단다. 그의 칠언율시〈장사승과 왕교감에게 보내다〉를 함께 읽어보자.

상사와 청명●2이건만 쉴 틈이 없어	元巳淸明假未開
뜰의 오솔길을 홀로 배회하네.	小園幽徑獨徘徊
꽃샘추위에 알록달록 꽃비 내리고	春寒不定斑斑雨
밤새 술을 마셨어도 아쉬움에 술잔이 출렁인다.	宿醉難禁灩灩杯
어찌할 수 없구나 꽃이 져서 떨어지는 것을	無可奈何花落去
얼굴이 익은 제비는 돌아오건만.	似曾相識燕歸來
양원의 시인묵객들 풍미가 제각각이었으니	游梁賦客多風味
인재를 선발하는 데 만금이라도 아끼지 않으리.	莫惜靑錢萬選才

학생 선생님, 장사승과 왕교감은 누구인가요?

선생 장사승과 왕교감은 바로 장선(張先)●3과 왕기(王琪)●4란다. 이들은 안수와 절친한 친구 사이였고, 안수가 항상 술자리를 열어 초대하곤 했지. 이

155

시는 경치를 대하고 감흥을 토로하고 있는 작품이지.

선생 "상사와 청명이건만 쉴 틈이 없어"에서는 시절을 알 수 있구나. 전체적인 의미는 청명이 되었지만 한가한 틈이나 쉬는 날이 없다는 말이야. 그는 재상의 신분이었으니 항상 바빴겠지.

학생 "뜰의 오솔길을 홀로 배회하네." 교외로 나가 산책할 기회가 없어서 할 수 없이 집의 정원에서 혼자 거닐며 구경하고 있어요.

선생 '배회'라는 말에 상춘(賞春)하러 나갈 수 없는 서운한 정서가 드러나 있구나.

학생 "꽃샘추위에 알록달록 꽃비 내리고, 밤새 술을 마셨어도 아쉬움에 술잔이 출렁인다." 선생님, 여기서 '알록달록 꽃비'는 무슨 뜻인가요? 예로부터 봄비에 대한 묘사는 가볍다 가늘다 촘촘하다 부드럽다 등의 표현을 썼는데, 시인은 왜 '알록달록 꽃비'라고 한 것인가요?

●1 991~1055. 북송(北宋) 때의 문인. 신동으로 14살에 과거에 응시해 진사가 된 이후 줄곧 벼슬길이 순조로웠다. 시보다 사로 더 유명한데, 주로 아름다운 경치에 대한 감탄이나 한적함을 토로한 내용들이다.
●2 상사는 음력 3월 상순의 이일(巳日)을 가리키는데, 삼국시대 위나라 이후 3월 3일로 고정되었다. 이날 물가에 가서 몸을 씻어 상서롭지 못한 기운을 떨쳐버린다는 '수계(修禊)'의 풍속이 있었다. 청명은 한식 후 하루 또는 이틀 뒤의 날로 양력 4월 5, 6일경이다. 이때가 되면 날씨가 따뜻하고 초목이 소생하므로 성묘하러 교외로 나간 김에 들놀이를 하거나 연을 날리며 봄빛을 즐겼다.
●3 990~1078. 북송의 사인(詞人). 사 작품은 대부분 남녀간의 사랑과 즐거움을 묘사하고, 자구를 세밀하게 다듬었다.
●4 북송 때의 시인. 기이한 시구를 자주 쓴 것으로 유명하다.

선생 이것은 일찌감치 핀 꽃들이 봄비와 함께 떨어지는 것을 묘사한 것이란다. 마치 꽃비가 내리는 한 폭의 풍경화 같구나.

학생 '술잔이 출렁이다'는 무슨 뜻인가요? 술잔을 어떻게 사용했길래 출렁인다는 표현을 썼나요?

선생 '염염(灩灩)'이라는 글자는 본래 호수가 출렁이는 모습을 형용하지만, 여기에서는 술잔 속의 술이 가득한 것을 말해. '출렁이다'와 '알록달록하다'는 표현이 서로 어울려 아주 참신하고 특이하지.

학생 그리고 밤새 술을 마셨음에도 그만두고 싶지 않아요. 이것은 그들 사이의 우정의 깊이를 알 수 있는 대목이에요.

선생 이런 것을 두고 "친구를 만나면 술이 천 잔이라도 부족하다"라고 한단다.

학생 떨어지는 꽃을 보고 좋은 술을 마시며 이런저런 얘기를 나누다가 작자는 돌연히 알 수 없는 번뇌를 느끼게 되죠.

짧은 봄날에 대한 슬픔과 아쉬움

선생 "어찌할 수 없구나 꽃이 져서 떨어지는 것을, 얼굴이 익은 제비는 돌아오건만." 꽃은 저절로 피었다가 지지만 봄이 가고 가을이 오면 더 늙을 테고, 제비는 또 돌아오지만 인간사는 그렇지 않지.

학생 작자는 생명의 유한성을 깊이 이해하고 있기 때문에 짧은 봄날에 대한 슬픔과 아쉬움이 자연스럽게 솟아나고 있어요. 선생님, "어찌할 수 없구나 꽃이 져서 떨어지는 것을"은 어디선가 본 적이 있는 것 같아요.

선생 그렇단다. 안수가 쓴 사 작품 〈새로운 곡 한 곡에 술이 한 잔(浣溪沙)〉에도 나온 적이 있지. 안수가 여기서 다시 한번 더 인용한 걸로 봐서 이 구를 무척 좋아했나 보다.

학생 "양원의 시인묵객들 풍미가 제각각이었으니, 인재를 선발하는 데 만금이라도 아끼지 않으리." 이것은 무슨 뜻인가요?

선생 여기에는 역사적 일화가 있단다. 한대의 양(梁) 효왕(孝王)은 평소에 인재를 중시하고, 양원(梁園)에서 시를 지어 인재를 선발하는 데 돈을 아끼지 않았다고 해.

학생 이렇게 시는 앞의 구들과 연결이 되는군요. 작자는 자신이 늙어가는 것을 보면서 이후의 후배들에게 희망을 걸고, 장선과 왕기를 중용하고자 하는 뜻을 말하고 있어요.

선생 여기에는 재상의 신분이었던 안수가 인재를 사랑하고 아끼는 기개와 마음이 드러나 있단다.

나라는 패망해도 자연은

긴 세월 동안 변함이 없다

〈하화수조도(荷花水鳥圖)〉 연꽃과 물새

선생　오늘은 청대 팔대산인(八大山人)의 〈하화수조도〉를 감상해보자.

학생　팔대산인은 이름이 주답(朱耷)●¹이고, 명 왕조의 종실이었어요. 명이 망한 후에는 출가해 화상(和尙)이 되고, 중년에는 다시 도사(道士)가 되었어요.

선생　몰락한 귀족이었던 그는 패망한 명조를 그리워하며 이자성(李自成)의 농민봉기를 증오하고, 청 조정에 대해서도 소극적인 반항을 했단다. 그는 항상 그림 위에 '삼월십구일(三月十九日)'이라고 썼다고 해.

학생　이날이 무슨 날인가요?

선생　명의 숭정제(崇禎帝)가 매산(煤山)에서 스스로 목을 매어 죽은 날이란다. 그래서인지 그의 서명도 이상하게 보이는구나. '팔대산인'이라는 글자들이 마치 어떤 글자처럼 보이지 않니?

●1 1626~1705. 청대의 화가. 일명 팔대산인으로 더 유명하다. 과거 준비를 했으나 1644년 명이 망하자 승려가 되었으나, 이후에는 승려직을 버리고 환속하여 남창에 청운보도원(靑雲譜道院)을 건립하고 도사가 되었다. 이때부터 저항정신과 비분강개로 얼룩진 그림을 그리기 시작했는데, 특히 산수와 화조에 몰두했다.

학생　'곡지(哭之)' 혹은 '소지(笑之)'처럼 보여요.

선생　그렇단다. 이것은 바로 명조의 멸망에 대한 그의 울분과, 절개도 없이 청 조정에 투항해 관직에 오른 명대의 지식인에 대한 조소가 아니겠니? 이러한 심정은 그의 그림에도 고스란히

반영돼 그만의 독특한 풍격을 이루었
단다. 그러면 그림을 살펴보자꾸나.

학생_ 그림이 너무 괴이해요.

선생_ 시들어 마른 연꽃, 부서진 연잎,
높고 도도한 줄기가 보이는구나. 그 아
래에 있는 돌도 이상해.

학생_ 작은 새도 아주 괴상해요. 목을
움츠리고 눈의 흰자위를 번뜩이며 외
롭게 서 있어요. 아래쪽에 풀들도 드문
드문 있는데 뿌리는 모두 곧아요.

선생_ 이것이 바로 "나라는 패망해도
자연은 길고 긴 세월 동안 변함이 없
다"라는 의미란다.

학생_ 마치 세상의 끝이 도래한 것 같아
요.

선생_ 이 그림 속에 팔대산인의 도도함
과 고독, 냉담함과 증오가 보이지 않
니?

학생_ 느낄 수 있을 것 같아요.

선생_ 이렇듯이 팔대산인은 세계에 대
한 자신의 주관적인 감정을 모든 그림
속에 투영했단다. 그의 강렬한 개성은
천편일률적인 공식이 성행하던 청대
회화에 충격을 안겨주었고, 문인화의
특색도 강화되었단다. 이 그림 외에도
비슷한 제재의 그림을 많이 그렸지.

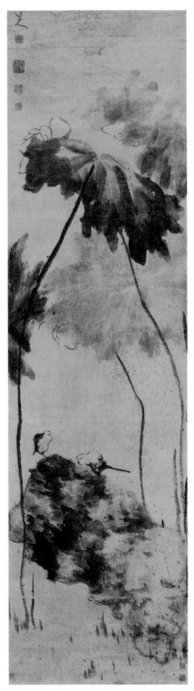

주답, 〈하화수조도〉, 청, 난징 박물원.

그의 그림은 모두 황량하고 황폐한, 반 동강 난 국토이다

학생_ 그의 산수화도 아주 독특하다고 들었어요.

선생_ 그렇단다. 그가 그린 몇 폭의 산수화는 모두 반 동강 난 국토를 황량하고 황폐하게 묘사함으로써 일반적인 전통화법과 다른 새로운 기풍을 열었어. 그리고 양주화파(揚州畵派)의 작품처럼 후대의 문인화도 대부분 그의 영향을 받았단다. 뿐만 아니라 중국화의 대가 제백석이 그의 장점을 깊이 전수받았고, 유명한 영화표현예술가 자오단(趙丹)도 그에게 아주 경도되었다고 해.

중국 시의

———————

의경을 밝히다

———————

〈동쪽 시내(東溪)〉—매요신(梅堯臣)●1

선생_ 오늘은 시가의 의경(意境)을 이해하는 문제에 대해 이야기해보자.

학생_ 제 손에 마침 송대 매요신의 시 〈동쪽 시내〉가 있는데 이 시부터 시작

해보는 것이 어떨까요?

선생_ 좋지. 먼저 시를 한번 읽어보자.

동쪽 시내로 와 물구경 하느라 行到東溪看水時

작은 섬에 앉아 배의 출발도 잊었네. 坐臨孤嶼發船遲

오리는 언덕에서 늘어지게 자고 野鳧眠岸有閑意

고목에도 꽃이 피고 가지는 생생하네. 老樹着花無醜枝

짧은 풀들은 일부러 가지런히 자른 듯하고 短短蒲茸齊似剪

평평한 자갈은 체로 거른 것 같다. 平平沙石淨于篩

구경해도 물리지 않지만 계속 있을 수는 없고 情雖不厭住不得

초저녁 돌아가는 길에 수레와 말이 지치는구나. 薄暮歸來車馬疲

●1 1002~1060. 북송 때의 시인.
당시의 시단이 시의 내용보다 형식
을 중시하는 것에 반대하고, 백성들 학생_ 시가의 의경이란 무엇인가요?
의 고초나 관리들의 횡포를 폭로하
는 내용을 평이하고 질박한 언어로 선생_ '경(境)'은 생활의 형상이 시가에 객관적
표현했다.
 으로 반영된 것이고, '의(意)'는 시인의 마음속

감정이나 생각이 시가에 자연스럽게 드러나는 것을 말한단다. 의경은 바로 이 두 가지의 통일, '감정과 객관 사물의 융합'과 '형식과 정신의 겸비'의 예술적 경지라고 할 수 있어. 그러면 이 시의 표면적인 뜻부터 먼저 살펴보도록 하자. '물을 구경하러' 동쪽 시내까지 왔어. 아수 삭은 외딴 섬을 바라보며 돌아갈 생각도 잊고 '배를 출발'시키지 않아. 왜 이렇게 돌아갈 생각을 잊었을까?

학생 눈앞의 경치에 깊이 감동을 받아서예요.

선생 오리가 마침 언덕에서 늘어지게 자고 있고, 꽃이 새로 핀 고목은 사람을 감동시킬 정도로 아름답지.

학생 강가의 짧은 풀들은 마치 머리를 가지런히 자른 것 같고, 모래톱의 자갈은 깨끗하고 반듯반듯해 마치 체로 곱게 거른 것 같아요.

세상살이에 마차와 말도 지치다

선생 마지막 두 구가 가장 재미있구나. 계속 앉아 있는 동안 어느새 날은 저물었지만 차마 떠나지 못해. 여기서 '물리다'라는 말은 실제로 질린 것이 아니라 만족한다는 의미로 보아야 해. 즉 '돌아가는' 것이 썩 마음에 내키지 않는다는 것을 알 수 있지. 이것은 자연산수의 아름다움을 보고 또 보아도 싫증나지 않는다는 것을 말해줄 뿐만 아니라, 시인의 '한가로움'을 한층 더 분명히 전달하고 있어. 늘어지게 자는 오리에 대한 부러움을 통해 자신이 이곳에 온 것은 마치 고목에 꽃이 새로 피는 것처럼 생활에 대한 애정을 새롭게 불러일으켰다고 말하고 있어. 그런데 마지막 구에서 '수레와 말이 지친다'는 주의해서 살펴보아야 한단다.

학생 무슨 뜻인가요? 그도 노느라 피곤하고, 심지어 수레와 말조차 지쳤다는 뜻이 아닌가요?

선생 아니란다. 그것은 노느라고 지친 것을 말하는 것이 아니라, 공명에 집

착하고 권세에 빌붙는 당시의 세상살이에 대한 경멸을 표현한 것이야. 들판의 시내가 비록 좋다고 하지만 '계속 있을 수는 없고' 부득불 성으로 돌아와 '마차와 말이 피곤한' 현실을 직면해야 하지. 이러한 어쩔 수 없는 상황이 동쪽 시내의 한적한 정경에 대한 아쉬움과 미련을 더욱 부각시키지.

학생_ 이렇게 보니까 중간의 네 구에서 바로 '사물'과 '마음'이 서로 융합하고 있군요.

선생_ 그렇단다. 이 네 구는 감정(情)·경물(景)·뜻(意)이 하나로 융합한 훌륭한 구절이지. 작자는 '오리가 언덕에 늘어지게 자는' 봄날만의 독특한 장면을 보고 상상력을 통해 주관적인 정감을 토로했어. 즉 '오리'의 '한가로움'에 대한 감탄을 통해 시인 자신의 '한가로운 삶에 대한 애정과 부러움'의 심경을 전달하고 있어. 그리고 "고목에도 꽃이 피고 가지는 생생하네"도 실은 작자 자신의 '마음이 늙어가는 것에 대한 비탄'을 담고 있어. 1, 2구는 맑고 담담하고 평원하면서도 생기발랄한 자연 풍경 속에서 평안하고 자적하며 노익장을 과시하는 작자의 심정이 드러나 있어. 그리고 5, 6구는 경치의 묘사에 지역이나 계절적 특징이 선명하게 형상화되어 봄날의 모습과 시인의 유쾌한 심정이 잘 묘사되어 있어. 이렇게 감정과 객관 사물이 융합해 아름다운 의경이 만들어졌어.

학생_ 이 시는 참신하고 교묘할 뿐만 아니라 의경이 사람을 감동시켜요.

학생_ 그렇단다. 이 작품은 의경이 참신하고 언어구사가 정교한 사경시(寫景詩)로, 자연계의 객관 사물과 인간세상의 일 그리고 시인의 심경이 혼연일체가 되어 의경의 아름다움을 창조해내었어. 이러한 의경을 이해하려면 일이나 경치를 묘사하는 언어로부터 시인의 정서와 심정 그리고 정취를 잘 이해해야만 해. 시를 읽으려면 시가의 의경을 파악하는 훈련이 필요하단다.

72

옛 문인들의

정취 어린 모임

〈서원아집도(西園雅集圖)〉
문인들 서원에 모이다

학생 제목의 '서원아집' 네 글자는 어떻게 이해해야 하나요?

선생 '서원'은 당연히 지명이고 '아집'은 문인이나 학사들의 모임을 말하는데, 이것은 옛 문사들이 자신들만의 학습방법을 교류하던 좋은 전통이었단다. 가장 최초의 〈서원아집도〉는 북송시대 화가 이공린이 그린 것으로, 당시의 문인학사인 소식·황정견·미불(米芾)[1]·진관(秦觀)[2] 및 이공린 본인을 포함한 열여섯 명이 왕선(王詵)[3]의 집에 모여 글씨를 쓰고, 그림을 그리고, 시를 짓고, 음악을 듣고, 선에 대해 담론하던 생동적인 정경을 묘사한 작품이란다.

학생 당시의 내로라하는 문인들이 한자리에 모였으니 아주 유쾌하고 즐거웠겠어요.

선생 물론이지. 당시에 미불이 〈서원아집도기(西園雅集圖記)〉라는 문장을 써서 이 일을 기록했는데, 그림 왼쪽에 그대로 옮겨져 있구나.

학생 글씨가 아주 반듯해요.

선생 석도(石濤)[4]가 미불의 문장에 근거해 일일이 쓴 것이야. 이 그림은 가로가 36.5cm에 세로가 328cm인 두루마리로, 주인과 객 열여섯 명

●1 1051~1107. 송대의 학자·시인·서예가·화가. 시·서·화에 모두 뛰어났을 뿐만 아니라 서화의 감식과 수장에도 일가견이 있었다. 명화를 빌려다가 모사하여 진품과 모사한 것을 바꿔 수장가의 감식안과 자신의 솜씨를 시험하였는데, 이렇게 모은 작품이 1000여 점 이상이었다고 한다.
●2 1049~1100. 북송 때 사(詞)의 대가. 어려서 소식에게 문재(文才)를 인정받아 그의 추천으로 관직에 올랐다.
●3 1048~1104. 송대의 화가. 소식과 친교가 깊었기 때문에 당쟁에 휩쓸려 귀양가 죽었다. 시·서·화에 두루 능하고, 보회당(寶繪堂)에 많은 고서화를 수장한 것으로 유명하다.

석도, 〈서원아집도〉(부분), 청, 종이에 채색, 36.5×328cm, 상하이 박물관.

에 하인 여덟 명을 더해 모두 스물네 사람이 그려져 있구나. 그림은 전체적으로 세 단락으로 나뉘어 있는데, 각 단락은 몇 개의 암석, 울창한 소나무와 잣나무, 작은 시내, 무지개 다리 등과 같은 여러 경치와 사물을 이용해 화면이 아주 풍부하고 다채롭게 보이면서도 동시에 분리되어 있어서 전혀 혼잡하다는 느낌이 없어. 그러면 첫번째 부분부터 보도록 하자.

●4 1641~1720경. 청대의 화가·회화이론가. 자는 석도, 법명은 도제(道濟) 또는 원제(原濟). 1645년 부친 주형가(朱亨嘉)가 명 왕조의 조치에 불만을 품고 반란을 일으켰다가 체포·처형되자 내관의 도움으로 겨우 생명을 보존하여 승려가 되었다. 시·서·화에 모두 뛰어나고, 그림은 산수·인물·화과(花果)·난죽(蘭竹)의 모든 장르에서 두각을 나타냈다. 그림이란 '일획(一劃)'의 근본원리에 따라 이루어진다는 철학적 회화이론을 완성함으로써 청초의 개성주의 미학을 정립했다.

학생_ 비스듬한 암석들, 우뚝 서 있는 푸른 소나무, 씨름하는 듯한 샘터 주위의 바위, 무성한 초목과 대나무가 주변 환경을 그윽하고 아름답게 만들고 있어요.

선생_ 정원 안의 무성한 풀들 사이로 큰 탁자 하나가 놓여 있구나. 정면에 오각건을 쓰고 있는 사람이 바로 소식이란다. 마침 붓을 들고 뭔가를

구상하고 있는 모습이 조만간 한 편의 훌륭한 문장을 거침없이 써내려갈 것 같구나.

학생 오른쪽에 앉아 있는 사람이 주인인 왕선이군요. 그를 향해 걸어오고 있는 어린 계집 종을 응시하고 있어요.

선생 주위에 당시의 유명한 인사가 두 명 더 있구나. 바로 채조(蔡肇)[5]와 이지의(李之儀)[6]란다.

학생 뒤쪽에 여종 한 명이 부채를 들고 주인이 부르기를 기다리고 있어요. 그 쪽으로 동복 몇 명이 걸어오고 있는데 장난을 치는 아이도 있고, 다기를 받쳐들고 오는 아이도 있어요.

시와 그림과 음악과 담론이 모두 한자리에 있다

선생 전체적으로 소동파와 주인 왕선의 조용하고 한적한 심경이 부각되어 있구나. 두번째 부분은 다소 시끌벅적한 모습이구나. 오른쪽에 두 사람이 마주 앉아 있는데 한 사람은 황정견이고, 두루마리를 들고 있는 사람은 소식의 동생인 소철(蘇轍)[7]이야. 마침 문장 한 편을 두고 한 사람은 집중해 읽고 있고, 다른 한 사람은 정신이 나간 것처럼 그것에 빠져 있구나.

학생 화면 한가운데 큰 탁자를 사람들이 둘러싸고 있는데, 그림을 그리는 사람은 누구인가요?

선생 북송시대의 대화가 이공린으로, 그는 지금 〈도연명귀거래도(陶淵明歸去來圖)〉를 그리고 있어. 그림에 희미하게 작은 배가 보이지 않니? 아마도 "배는 흔들흔들 가볍게 움직이고, 바람은 살랑살랑 옷을 날린다(舟搖搖以輕颺 風飄飄以吹衣)"라는 대목을 그리고 있나보다.

학생 이 쪽에 있는 사람들은 누구인가요?

선생 바위 위에 무릎을 꿇고 앉아 있는 사람은

●5 시가·산수인물화에 뛰어났고 《단양집(丹陽集)》이 전해진다.
●6 1048~?. 저서에 《고계전후집(姑溪前後集)》이 있다.
●7 1039~1112. 당송팔대가의 한 사람. 자는 자유(子由). 저서로 《난성집(欒城集)》이 전해진다.

장뢰(張耒)[8]인 것 같은데 모습이 아주 재미있구나. 그리고 그의 어깨를 잡고 있는 사람은 조보지(晁補之)[9]로 역시 유명한 화가이고, 무릎을 만지며 높은 곳에 단정히 앉아 아래를 내려다보는 사람은 정정로(鄭靖老)[10]란다. 하인 하나가 장수 지팡이를 들고 한쪽에 서서 시중을 들고 있구나.

학생　미불의 문장에 근거하면, 큰 나무 뒤에 자리를 마주하고 앉은 사람은 진경원(陳景元)[11]과 진관일 것 같아요. 그들은 뭔가를 토론하고 있어요.

선생　왼쪽 암석 아래로 몇 사람이 시를 제하고 있구나. 붓을 들고 쓰고 있는 사람은 당연히 미불이고, 왕흠신(王欽臣)[12]은 팔짱을 끼고 보고 있고, 그 옆에 한 하인이 벼루를 들고 서 있어.

학생　두번째 부분은 문사들이 흥이 올랐을 때의 모습을 집중적으로 보여준 것 같아요. 책을 보는 사람, 그림에 시를 제하는 사람, 도에 대해 담론하는 사람들이 마치 뭇 별들이 달을 에워싸듯 정중앙에 있는 이공린을 부각시키고 있어요.

선생　그러면 세번째 부분을 보자. 여기에는 부들방석에 앉아 있는 두 사람만 보이는구나. 가사(袈裟)를 입은 이가 송대의 고승 원통대사(圓通大師)인데, 그는 지금 유경(劉涇)[13]에게 '무생론(無生論)'에 대해 강의하고 있어.

학생　이 두 사람 주위는 특히 조용하고 고아해요. 주변의 바위나 수목은 한결같이 오래된 것들이고, 옆으로는 시냇물이 졸졸 흐르고 있어요.

선생　석도는 이렇게 교묘하게 공간의 분할과 연속을 통해 〈서원아집도기〉의 시적 정취와 회화적 세계를 재현했단다.

학생　인물과 경물이 매우 잘 어울리고 주관과 객관이 교융하고 있어요.

선생　그림의 전체적인 구도가 아주 질서정연하고 구성도 훌륭해. 인물의 안배도 성김과 빽빽함

●8 시문에 뛰어났고, 《완구집(宛丘集)》이 전해진다.
●9 1053~1110. 송대의 화가 · 문인. 시문과 글씨, 그림에 모두 뛰어났다. 소식에게 문재를 인정받아 소문 사학사(蘇門四學士)가 되었다. 시문집 《계륵집(鷄肋集)》이 있다.
●10 《소식문집》 권56에 소식이 그에게 보낸 편지가 있다.
●11 송대의 도사. 도교경전에 대한 주해를 많이 달았다.
●12 집에 책을 많이 소장한 것으로 알려져 있다.
●13 왕안석의 추천으로 벼슬에 올랐다.

이 적절하고, 오솔길이나 샘물 및 동굴의 입구 등도 변화 가운데 통일을 꾀했단다.

학생 사람과 사람, 나무와 나무, 돌과 돌이 모두 호응하고 있어요.

선생 암석, 소나무와 잣나무, 파초도 힝싱이 정밀해 사람을 감동시키는 맛이 있구나.

학생 그윽하고 예스럽고 소박한 색채가 전체적으로 통일되어 있어요.

선생 인물의 복식은 모두 엷은 회색으로 표현함으로써 푸른 소나무나 암석 및 풀들 사이에서 더욱 편안하고 안정된 느낌을 주도록 했어.

학생 이 모든 것이 당시 문인들의 모임에 대한 귀한 자료를 제공하고 있으니 정말로 얻기 힘든 좋은 작품이네요.

73

비극으로 끝난 약속

〈정월 대보름날(生査子)〉─구양수(歐陽修)**1

학생_ 선생님은 화가 천이페이(陳逸飛)*2가 감독한 〈황혼의 약속(人約黃昏)〉
이라는 영화에 대해 들은 적이 있으세요?

선생_ 들었다 뿐이니, 직접 보았다. 이삼십대 영혼들의 사랑 이야기를 담은
애정영화이지.

학생_ 영화가 매우 시적이어서 영화를 본 후에 어떤 사람이 영화 제목이 어
느 시에서 나온 말인지를 물었는데, 그때는 순간적으로 생각이 안 났어요.

선생_ 그것은 송대 구양수의 〈정월 대보름날〉이라
는 사에 나오는 구절이란다.

●1 1007~1072. 북송 때의 시인 ·
사학자 · 정치가. 자는 영숙(永叔),
자호는 취옹(醉翁). 북송 시문혁신
운동의 영수로 당대 한유를 본보기
로 삼아 고문 제창에 힘쓰고 스스로
한유의 문장을 교정해 간행했다. 후
진 양성에도 힘써 지공거(知貢擧)의
지위를 빌려 소식 · 증공(曾鞏) · 왕
안석(王安石) 등 고문에 능한 인재
를 널리 등용했다.
●2 1946~ . 상하이 미술대학을 졸
업하고 뉴욕에서 미술대학원을 마
치고 여러 차례 개인전을 연 화가.
화가로서의 경험을 영화에 반영해
회화적 이미지가 강한 작품을 제작
했다. 〈황혼의 약속〉은 1995년 작품
이다.

작년 정월 대보름날	去年元夜時
꽃등 걸린 시내는 대낮 같았네.	花市燈如晝
달이 버드나무 가지 끝에 걸리면	月上柳梢頭
황혼이 진 후 만나자 했지.	人約黃昏後
올해도 정월 대보름날	今年元夜時
달과 등불은 여전하건만	月與燈依舊
작년의 그 사람 보이지 않고	不見去年人
눈물이 봄옷을 적시는구나.	淚濕春衫袖

선생 영화 제목은 바로 네번째 구에 나오는구나.

학생 이 작품은 한 쌍의 청춘 남녀가 꽃등놀이를 보는 장면을 쓴 것이 아닌 가요?

선생 물론 청춘 남녀 한 쌍이 꽃등놀이를 보는 정경을 묘사한 작품이지. 하지만 전적으로 그것만을 거론하고 있지는 않아. 그러면 자세히 살펴보며 이야기해보자. 먼저 첫 구의 '원야(元夜)'는 정월 대보름날을 말해. 당대 이후로 중국에서는 정월 대보름날 등불놀이를 하는 풍속이 있어. 1, 2구는 작년 정월 대보름날 꽃등이 가득 밝혀져 대낮처럼 환하다는 의미이지.

청춘 남녀가 세간의 눈을 피해 정월 대보름에 만나기로 약속하다

학생 "달이 버드나무 가지 끝에 걸리면, 황혼이 진 후 만나자 했지."

선생 황혼이 지난 후 막 떠오른 달이 버드나무 가지 끝에 매달린 것처럼 보이면, 바로 그때 그녀는 연인과 그곳에서 만나기로 약속을 했어. 다른 사람들이 등불놀이에 빠져 있는 동안 만나기로 한 것이지.

학생 올해도 정월 대보름날이 어김없이 찾아왔어요. 달은 예전처럼 버드나무 가지 끝에 걸리고, 꽃등도 여전히 환하게 불을 밝히고 있구요.

선생 그렇지. 눈앞의 경치는 예전의 그 달과 꽃등인데 내 마음속의 연인은 어디로 갔을까? 찾아봐도 보이지 않고, 눈물이 쉴새없이 흘러내려 결국에는 옷을 적시고 말아.

학생 그러고 보니 이 작품도 애정사이군요.

선생 그렇단다. 오랫동안 회자된 훌륭한 작품이지. 전체적인 의미는 한 여자가 봉건 예교의 속박에도 불구하고 정월 대보름날 사랑하는 사람과 만나 자유로운 연애와 결혼을 약속한다는 내용이야.

학생 그런데 결국 연인과 뜻을 이루지 못해요. 너무 안타까운 이야기예요.

선생 이 작품을 읽는 동안 음미할 내용이 무척 많지 않았니?

학생　선생님이 먼저 말씀해보세요.

선생　'대보름날' '꽃등이 대낮처럼 밝혀져 있지만', 사랑하는 미혼 남녀는 등불구경으로 시끌벅적한 사람들을 뒤로 하고 사람들의 이목을 피해 사랑을 속삭일 수 있는 으슥하고 조용한 곳으로 왔어.

학생　아 알겠어요. 정월 대보름날은 여자가 등불구경을 핑계로 외출할 수 있는 절호의 기회이기 때문에 교외에서 연인과 만나기로 약속을 했어요. 등불구경은 핑계일 뿐이고 사랑을 속삭이는 것이 주요 목적이군요.

선생　사의 전반부는 작년 정월 대보름날 휘황찬란했던 등불과 연인들의 행복한 밀회의 약속을 쓰고 있는데, 아주 짧은 두 구로도 독자들에게 상상의 여지를 많이 남겨주고 있어. 가령 등불이 밝혀진 시내는 과연 얼마나 아름다울까? 그들은 어떻게 약속을 했을까? 누가 먼저 만나자고 약속을 했을까? 어떻게 사람들의 눈을 피해 교외의 버드나무 숲 아래에서 '손을 잡고 마주 보며' 사랑을 속삭였을까? 이 모두가 설명되어 있지 않지만, 굳이 설명할 필요가 없기도 하지.

학생　이어지는 후반부도 생각할 거리가 무척 많아요. 올해도 정월 대보름날이 찾아왔고 "달과 등불은 여전"해요. 하지만 사랑하는 연인이 왜 오지 않는지 알 수가 없어요. 혹시 마음이 변해 다른 상대가 생긴 것인지, 아니면 중매쟁이 말에 승복하고 만 것인지 등등. "작년의 그 사람 보이지 않고"가 많은 추측을 불러일으켜요.

선생　독자의 상상이 어찌 "작년의 그 사람 보이지 않고"로만 그치겠니? 구양수는 "달과 등불은 여전하건만"에서 '달'과 '등불'만을 거론하고 있지만, 실제로는 전반부에 등장한 꽃등, 버드나무, 달 그리고 등놀이를 구경하는 떠들썩한 분위기 등 이 모든 것들이 작년 그대로임을 말하고 있어. 즉 주변의 모습들은 예전처럼 변함이 없다는 것이지.

학생　사물은 그대로인데 사람은 간 곳이 없어요. 그러니 사랑에 빠진 여자가 봄옷이 젖도록 눈물을 흘리지 않을 수가 있겠어요?

선생_ 가혹한 봉건윤리에 갇힌 한 쌍의 연인이 세상의 눈을 피해 정월 대보름 날 만나자고 약속하지만, 결국 사랑을 이룰 수 없는 비극적인 이야기가 사람의 마음을 애잔하게 하는구나. 작품이 비록 아주 짧지만 특정한 시대와 특정한 정경으로 독자를 이끌어 미처 아주 비극적 이야기를 들려주는 것 같지. 이것이야말로 소위 말은 다 했어도 뜻은 끝나지 않는다는 것이란다.

학생_ 그래요. 말은 이미 끝났는데 여운이 길게 남아요.

73

한 폭의 생동적인

귀신행렬도

〈종규가매도(鍾馗嫁妹圖)〉
종규가 여동생을 시집보내다

선생 양주팔괴(揚州八怪)[1]가 누구인지 알고 있니?

학생 화암(華嵒)[2], 황신(黃愼), 김농(金農), 이선(李鱓), 이방응(李方膺), 왕사신(汪士愼), 정섭(鄭燮), 나빙(羅聘)이에요.

선생 그들의 작품 가운데 먼저 화암의 〈종규가매도〉부터 감상해보자. 당송대 이후로 단오날이나 섣달 그믐날 밤이면 사람들은 악귀를 쫓고 복을 가져다주는 상징으로 종규의 초상을 걸어두기를 좋아했단다. 그런데 종규가 어떤 사람인지 알고 있니?

학생 전문적으로 귀신을 때려잡는 사람이라고 들었어요.

선생 명대 왕운정(汪雲程)의 《일사수기(逸史搜奇)》[3]를 보면 종규가 동생을 시집보낸 이야기가 기록되어 있단다. 종규는 본래 당대에 문무로 이름을 날린 똑똑한 서생이었어. 그런데 동향의 수재(秀才)인 두평(杜平)과 수도 장안으로 과거시험을 보러 가던 중에 불행히도 귀신굴에 잘못 들어가 귀신들의 농간으로 하룻밤 사이에 더할 수 없이 추한 용모로 변해버렸다고 해.

●1 청 건륭 연간에 강소의 양주를 중심으로 활동한 개성적인 화가들을 말한다. 혹자는 화암 대신 고상(高翔;1688~1754)을 포함시키는 등 양주팔괴의 구성원에 대해서는 의견이 분분하기 때문에 팔괴를 산술적인 의미로 파악하기보다 규범에 얽매이지 않고 시·서·화를 결합시켜 독창적으로 작품을 창조한 일군의 화가들로 보는 것이 대세이다.
●2 1682~1756. 일찍이 제지 공장에서 일하다가 그림 그리기를 좋아해 화가가 되었다. 시·서·화에 두루 뛰어나고 인물·산수·화조·조충 등을 분방한 필치로 그렸으며 특히 동물을 잘 그렸다.
●3 왕운정은 《일사수기》 외에 《축국도보(蹴鞠圖譜)》의 저자로 알려져 있다. 이 책은 중국 최초의 축구이론에 대한 저작이라고 할 수 있다.

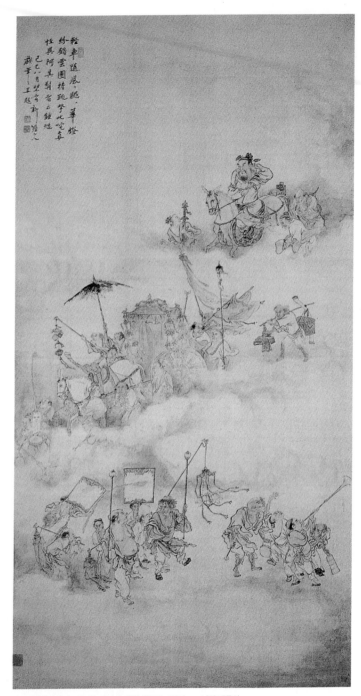

화암, 〈종규가매도〉, 1749, 비단에 채색, 135.5×70.1cm, 난징 박물원.

학생 그래서 사람에게 농간을 부리는 악귀를 증오해 귀신 잡는 전문가가 되었군요.

선생 황제가 그의 추한 모습 때문에 낙방시키자 그는 수치심으로 스스로 목숨을 끊고 말았어. 두평이 그를 위해 상서를 올려 억울함을 호소하였고, 이에 자초지종을 알게 된 황제는 뒤늦게 후회하고 그를 종남산(終南山)의 진사(進士)로 봉했어. 종규는 두평에 대한 고마움을 잊지 못해 자신의 작은 여동생을 두평과 혼인시킨단다.

학생 은혜와 원한에 대한 태도가 아주 분명하군요.

선생 그렇단다. 이것은 정의를 중시하고 생사를 당부하는 하층 문인들의 아름다운 우정에 대한 표현이라고 할 수 있어. 작자가 이 장면을 어떻게 그리고 있는지 한번 보자꾸나.

귀신들의 즐거운 모습이 일대장관이다

학생 한 악대가 앞에서 길을 열고 있어요. 아주 긴 나팔을 불고 있고, 징이며 북을 치고 있어요.

선생 그 뒤를 초롱을 들거나 아무 것도 써 있지 않은 깃발을 들고 한 무리의 귀신들이 바짝 뒤따르고 있어. 배를 내민 귀신이 그 옆의 푸른 얼굴을 한 귀신에게 거만하게 얘기를 거는데 마치 종규 여동생의 미모를 한껏 부풀리고 있는 것 같아. 중간에 가마가 보이는데 종규의 여동생은 얼굴을 숨기고 있고, 한 무리의 어린 귀신들이 그녀를 둘러싸고 있구나. 앞에서 길을 인도하는 귀신, 뒤에서 옹위하는 귀신, 이리저리 살피는 귀신, 해가리개를 받쳐든 귀신, 깃발을 들어올린 귀신 등 아주 많구나. 깃발이 나부끼는 것으로 봐서 아주 **빠르게** 행진하고 있다는 것을 알 수 있겠어. 그 뒤로 납채(納采)●4 예물을 들고 급히

●4 고대 중국의 전통 혼례는 납채(納采), 문명(問名), 납길(納吉), 납징(納徵), 청기(請期), 친영(親迎)의 여섯 단계로 진행되었는데, 납채는 신랑의 아버지가 중매인을 통해 신부집에 예물을 가지고 가서 구혼하는 것을 말한다.

이들을 뒤따르는 귀신도 있구나.

학생 뒤쪽의 말을 타고 있는 사람이 바로 종규군요. 만면에 희색을 띠고 유쾌하게 진두 지휘하고 있어요.

선생 화면을 구름으로 둘러쌈으로써 화가는 고의로 신부 배웅 대열을 세 부분으로 나누고 있단다. 첫번째는 십여 명의 귀신이 등장하지만 두 부분으로 나뉘어 혼잡한 가운데 가지런한 느낌을 주지. 두번째는 귀신이 가장 많은데, 가지런하면서도 번잡한 느낌이 있어. 마지막은 귀신의 수가 가장 적지만 종규의 형상이 부각되어 전체 화면에 안정감을 주고 있구나.

학생 긴 대열이 운무로 가려진 상태여서 왁자한 모습이 흐릿하고 멀리 어렴풋하게 보여요. 끊어질 듯 이어질 듯하며 등불이 희미하게 가물거리는 가운데 흥겨워하고 있어요.

선생 이것이 바로 종규가 동생을 시집보내는 떠들썩하고 흥겨운 장면을 묘사한 것이란다.

학생 귀신들의 즐거운 모습이 일대장관이에요.

선생 이것은 중국인의 낙관적이고 해학적인 일면을 표현했다고 할 수 있단다.

학생 그림을 통해 중국인에 대해 좀더 깊이 이해하게 되었어요.

74

한여름날 점심 후의 휴식

〈여름날의 정취(夏意)〉─소순흠(蘇舜欽)[1]

선생 북송 중엽의 시단에서 소순흠은 매요신과 함께 이름을 날린 시인이었어. 이 두 사람은 당시의 시풍을 개혁해 이후 송시의 발전 방향을 정립하는 데 상당한 역할을 했단다.

학생 오늘 감상할 시가 바로 소순흠의 〈여름날의 정취〉이군요.

그윽한 별원, 시원한 여름 돗자리	別院深深夏席淸
발 사이로 선명한, 만개한 석류꽃.	石榴開遍透廉明
녹음이 깔려 있어도 때는 한낮	樹陰滿地日當午
꿈에서 깨니 어디선가 꾀꼬리 울음소리.	夢覺流鶯時一聲

선생 〈여름날의 정취〉는 한여름날 점심 후의 휴식이라는 생활 속의 작은 풍경을 그리고 있지만 색다른 풍격이 느껴지는 시란다.

학생 무더운 한여름날의 경치와 물상들이 시인의 손끝에서 시원하고 그윽하게 바뀌었어요.

선생 정교하고 생생한 필치로 시원하고 그윽하며 조용한 주위 환경을 묘사하고, 소탈하고도 한적한 정서를 전달하고 있는데, 이것이 바로 이

●1 1008~1049. 북송 때의 시인. 자는 자미(子美). 일찍이 고문의 창작을 제창하고 시문혁신운동에 적극적으로 참여해 매요신과 함께 '소매(蘇梅)'로 이름이 났다. 산문 중에 〈창랑정에서 쓰다(滄浪亭記)〉가 비교적 유명하다.

작품의 표현수법상의 특징이라고 할 수 있어. "그윽한 별원, 시원한 여름 돗자리"는 표면적으로는 정원을 묘사하고 있지만, 사실은 한적하게 쉬고 있는 사람을 다룬 내용이야.

학생 때는 바야흐로 어느 여름의 한낮, 시인은 넓고 깊은 정원에 딸린 별원에서 자그마한 서늘한 돗자리를 깔고 낮잠을 즐기고 있어요. 정원은 무성한 나무들이 서로 어울려 특별히 청량하고 평온해 보여요.

뜰의 그윽하고 조용한 모습을 통해 시인의 담박하고 한적한 정서를 드러내다

선생 "발 사이로 선명한, 만개한 석류꽃"은 창문에 쳐진 발을 통해 활짝 핀 석류꽃만이 보이는 장면이구나.

학생 "녹음이 깔려 있어도 때는 한낮, 꿈에서 깨니 어디선가 꾀꼬리 울음소리." 시인은 강하게 내리쬐는 한낮에 오히려 기분 좋게 깊이 잠이 들었어요. 깨고 보니 정원의 숲속에서 꾀꼬리의 구성진 울음소리가 간간이 들려와요. 마치 여름날 휴식도 한 폭의 장면처럼 아주 시원하고 조용해요.

학생 시인의 손을 통해 정원, 석류꽃, 숲, 꾀꼬리 그리고 오후의 휴식이 모두 몽롱한 미감을 띠고 있어요.

선생 필치가 실제적인 데다 직접적인 묘사를 피한 것이 바로 이 시의 장점이라고 할 수 있어. 작자는 깊숙한 별원의 묘사를 통해 정원의 그윽함을 한층 부각시켰어.

학생 불꽃같이 활짝 핀 석류꽃을 오히려 내려진 발을 통해 보게 함으로써 눈을 자극하는 느낌이 조금도 없어요.

선생 그리고 주위를 둘러싸면서 서로 어울려 있는 나무들이 대지 가득 녹음을 만들고 있지.

학생 꾀꼬리에 대한 묘사도 들려오는 울음소리라고 함으로써 정원의 깊고

무성한 녹음을 표현할 뿐만 아니라, 별원의 고요함도 부각시키고 있어요.

선생 오후의 휴식을 묘사하면서도 직접 거론하기보다 이렇게 세 구의 경치 묘사를 통해 맑고 그윽하며 몽롱한 분위기를 만들어내었어. 사실은 모두 낮잠을 자기 전의 정경이지.

학생 마지막 구는 낮잠에서 깬 후의 정경을 쓰는데 '꿈에서 깨다'라고 직접 표현하고 있어요. 필치가 확실히 여유 있으면서도 능란해요. 게다가 이 모든 것이 깊고 조용한 별원의 주위 모습을 표현함과 동시에 시인의 담백하고 한적한 정서를 드러내고 있어요.

선생 이 시를 통해 송시(宋詩)의 구상과 의경 창조의 특징을 알 수 있단다. 또한 송시는 자구의 선택에서 '세밀하고 기이한 것을 중시'하고 '청아한 것을 중시'했음도 알 수 있어.

74 천산 아래 붉은 점 하나

〈천산적설도(天山積雪圖)〉
천산에 눈이 쌓이다

선생 양주화파의 화암은 중년에 북쪽의 항산(恒山)과 서쪽의 화산(華山)에서 노닐며 눈덮인 산과 겨울 낙타가 이루는 풍경을 두루 둘러보게 되는데, 〈천산적설도〉는 바로 이러한 기묘하고 아름다운 심미적 경험을 형상적으로 표현한 그림이란다.

학생 와, 정말 아름다워요. 눈 쌓인 산봉우리가 화면의 중앙에 높이 솟아 있는데, 위에서 아래까지 온통 희고 일체의 주름이 없어서 마치 빙산처럼 깨끗하게 보여요.

선생 마침 붉은 외투를 걸친 나그네가 산기슭을 걸어 내려가고 있구나. 낙타 한 마리를 끌고 가는데 아마도 먼 곳에서 걸어온 모양이야. 그가 입은 붉은 외투가 얼마나 선명한지 마치 횃불처럼 얼음과 눈으로 뒤덮인 곳에 활달한 생기를 부여하고 있어. 하늘은 어둠침침해지고 또 눈이 내릴 것 같구나.

학생 어두운 하늘 위로 갑자기 기러기 한 마리가 날아가고, 기러기의 낭랑한 울음소리가 정적에 감싸인 천산을 놀라게 해요. 나그네는 걸음을 멈추고 고개를 들어 쳐다보고, 낙타도 머리를 들어 하늘을 보고 있어요.

학생 도도한 기러기가 마치 승리의 사자인 것 같아요.

선생 기러기와 나그네, 겨울 낙타가 비록 하나는 천산의 위에 있고, 나머지는 천산의 아래에 있지만 그 감정과 뜻이 서로 통하고 있구나. 그들이야말로

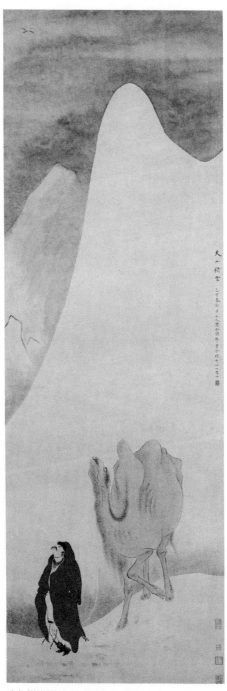

화암, 〈천산적설도〉, 청, 종이에 옅은 채색, 159.1×52.8cm,
베이징 고궁박물원.

천산의 주재자가 아니겠니?

학생_ 아마도 이러한 의미를 전달하기 위해 화가는 눈덮인 산을 아주 간략하게 처리한 반면, 인물과 낙타는 아주 공을 들여 선명하게 윤곽을 그렸나 봐요.

선생_ 채색에서도 시퍼렇게 차가운 하늘과 눈처럼 흰 천산이 추위를 느끼게 하지만, 불꽃처럼 선명한 나그네의 붉은 외투와 낙타의 짙은 황갈색은 따뜻한 분위기를 돋워준단다. 이러한 따뜻한 색감은 추위를 녹이기에 충분하기 때문에 그림을 보는 이들은 다시 생명의 힘과 삶에 대한 깨달음을 얻게 된단다.

학생_ 여기에 이 그림의 위대한 예술적 매력이 있군요.

75

물욕 없는 평안한

삶을 추구하다

〈강 위에서(江上)〉
—왕안석(王安石)[1]

선생 저녁 무렵 강 위에 배를 띄우고 있어본 적이 있니?

학생 있어요! 그때 기분이 참 좋았어요. 그 느낌을 어떻게 표현해야 할지 모르겠지만요.

선생 그러면 왕안석의 〈강 위에서〉라는 시가 어떻게 사물과 감정을 묘사하고 있는지 보도록 하자.

흐린 가을날 강 북쪽은 반쯤 개어 있고	江北秋陰一半開
저녁 구름은 비를 머금고 머리 숙여 돌아온다.	晚雲含雨却低回
푸른 산에 둘러싸여 길이 없는가 했더니	青山繚繞疑無路
문득 천 개의 돛이 어슴푸레 눈으로 들어오네.	忽見千帆隱映來

학생 이 시는 구름이 많이 낀 흐린 가을날의 경치를 묘사하고 있지 않나요?

선생 그렇단다. 왕안석은 만년에 금릉(金陵)의 종산(鐘山)에서 지냈으니, 여기서 말하는 '강'은 바로 장강(長江)을 말하겠구나. 이 작품은 짧은 칠언 절구에 내용을 섬세하고 교묘하게 응축했기 때문에 감상할 가치가 있어. 첫 구 "흐린 가을날 강 북쪽은 반쯤 개어 있고"는 장소와 시절, 그리고 날씨 상황을 아주 간결하게 말하고 있구나. '반쯤 개다'라는 표현에 아주 풍부한 의

183

미가 담겨 있는데, 개었다 흐렸다 하는 하늘이 화면에 명암의 변화를 가져와 경치가 끊임없이 다르게 출몰할 수 있는 기초를 다지고 있거든.

학생_ "저녁 구름은 비를 머금고"가 바로 '반쯤 개다'의 구체적인 표현이군요?

선생_ 그렇지. 부드럽게 퍼지는 아름다운 저녁놀은 때때로 떠다니는 구름에 가리고, 묵직하게 가라앉은 구름들은 물방울을 가득 안고 낮게 떠다니고 있어. 시인은 의인법을 써 하늘이라는 무대 위의 천태만상을 생기 있게 그려내 만나고 헤어지는 기묘한 정경을 신비롭게 묘사했어.

하늘이라는 무대 위의 천태만상을 생기 있게 그려내다

학생_ 이어지는 두 구는 카메라 렌즈를 돌려 화면을 위에서 아래로 전개시키고 있어요.

선생_ 그렇지. 시인은 선실에서 뱃전의 창에 기대앉아 멀리 내다보고 있어. 강은 굽이굽이 흘러가며 넓어졌다 좁아졌다 해. 배가 폭이 좁은 길로 들어서자 양 언덕의 푸른 산들이 앞다투어 출현하는데 숲이 무성하고 잎들이 가득해 순간 길을 잃은 것 같아.

●1 1021~1086. 북송의 시인·문필가. 자는 개보(介甫). 신종(神宗) 때 참지정사(參知政事)에 발탁되어 농전법(農田法)·수리법(水利法)·균수법(均輸法) 등의 신법을 추진해 대관료와 대지주의 특권을 억제하는 정책을 실시하고자 했으나 보수파의 반발로 실패했다. 현실개혁의 정신은 작품창작에도 반영되어 문학의 공리성과 현실참여를 주장하고 첨예한 사회적 문제를 다룬 작품을 많이 남겼다. 만년에 관직을 그만두고 은거하면서 산수의 경치를 읊은 작품을 많이 남겼다. 이 시는 그의 만년 작품이다.

학생_ "길이 없는가 했더니"에서 '했더니'라는 말이 아주 정확하게 쓰인 거군요. 이것은 앞으로 나올 화면을 위해 붓을 숨겨둔 것이 아닌가요?

선생_ 그렇단다. 시인이 여전히 나갈 방향에 대해 걱정하고 있을 때 배는 돌연 넓은 수역으로 돌아 들어가고, 그야말로 별천지가 펼쳐지지. 이로써 비로소 '푸른 산의 무성한' 녹음이 해를 가린 곳으로부터 빠져나가게 되지. 순간 눈이 적응을 못해 눈앞의 경치가 마치 희미하게 비쳐들어

184

오는 것 같고, 그래서 "천 개의 돛이 어슴푸레 들어오"지.

학생 '했더니'와 '어슴푸레'의 조응이 아주 정교해요. 선생님이 말씀하신 이 유 외에도 거리가 비교적 멀어서 그럴 거예요. 배가 많지 않아도 멀리서 바라보면 희미하게 보이잖아요.

선생 네 말도 맞다. 시는 전체적으로 볼 때 흐린 가을날의 경치의 특징을 포착해 도처에서 그것을 아우르며 전개했다는 점에 이 시의 중심이 있어. "저녁 구름은 비를 머금고"나 "천 개의 돛이 어슴푸레 눈으로 들어오네"가 모두 이 속에 통일되고, 그 결과 가을 저녁 강가의 몽롱하고도 함축적인 아름다움을 보여주고 있어. 그리고 맑았다 흐렸다 하는 기후 변화도 이렇게 통일된 가운데 완전하고도 조화로운 아름다움을 이루고 있지. 이 시는 짧지만 내용이나 기교에서 모두 시인의 세심한 노력을 보여주는데, 실제로 만년에 시인이 추구한 물욕 없는 평안한 삶에 대한 정서를 드러낸 것이기도 해.

학생 육유(陸游)의 유명한 시구인 "첩첩 산중 굽이굽이 물에 길이 없는가 했더니, 버들 향기 그윽하고 꽃 활짝 핀 마을이 보이네(山重水複疑無路 柳暗花明又一村)"[2]는 이 시에서 그 흔적을 찾을 수 있을 것 같은데요.

선생 그렇단다. 남송(南宋)의 육유가 지은 이 구는 바로 북송 왕안석의 〈강위에서〉의 중심 내용을 계승하여 새롭게 창조한 것이란다.

●2 〈삼산의 서쪽 마을에 놀러가다
(游山西村)〉에 나오는 한 구절이다.

75

스스로 새로운

길을 개척하다

〈춘수쌍압도(春水雙鴨圖)〉
봄 시내의 두 마리 오리

선생_ 오늘도 화암의 작품 가운데 〈춘수쌍압도〉를 감상해보자.

학생_ 이 그림은 한눈에 보아도 생기로 충만해 있어요. 봄날 바닥이 드러나 보이는 맑고 푸른 물에서 오리 두 마리가 헤엄치며 놀고 있어요.

선생_ 한 마리는 마치 사냥감을 발견한 듯이 맹렬하게 수초 부근으로 잠수해 들어가고 있구나. 눈을 크게 뜨고 주둥이를 벌리고 목표물을 향해 돌진하는데 몸 전체가 거의 거꾸로 매달린 것처럼 뒤집혀 있구나.

학생_ 다른 한 마리도 물의 흐름을 따라 몸을 돌려 헤엄치는데 두 눈을 형형하게 뜨고 같이 나온 짝의 거동을 보면서 상응하는 행동을 취할지 고민하고 있는 것 같아요.

선생_ 희미하게 보이는 수초도 아주 생동감 있게 그려졌구나. 단지 몇 번의 붓질로 출렁이는 물과 푸른 파도를 아주 진실하게 묘사했어.

학생_ 물을 직접적으로 그리지 않았는데도 화면 전체가 마치 그 속에 있는 느낌을 주어요.

선생_ 작자는 수면에 드러난 부분과 물 속을 색을 달리하여 표현했단다. 구도도 아주 색다른 맛이 있는데, 왼쪽 윗부분이 무거워 보이고 나머지는 여백으로 처리했구나.

학생_ 일반적으로 왼쪽 윗부분이 이렇게 무거우면 화면 전체가 균형을 잃지

186

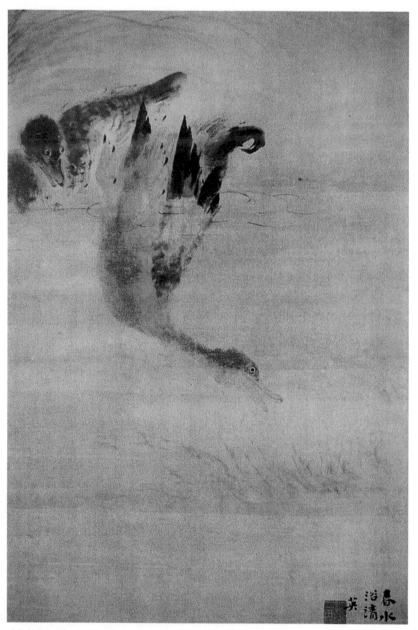

화암, 〈춘수쌍압도〉, 청, 네 폭 병풍 중 하나, 비단에 엷은 채색, 55.4×37.7cm, 난징 박물원.

않나요?

선생 전혀 균형을 잃지 않고 있어. 이것은 오리의 운동감, 즉 오리의 머리가 물 속으로 잠수해 들어가는 것과 관련이 있지. 사람들은 심리적으로 화면 밖의 사냥감이 오리와 호응하고 있다고 느끼게 되고, 이로써 화면은 평형을 이루게 되는 거란다.

학생 아주 교묘하네요.

하물며 오리도 맑은 물에 들어가 몸을 씻을 줄 안다

선생 오른쪽 아래에 있는 낙관을 보자꾸나.

학생 '춘수욕청영(春水浴淸英)'이라고 되어 있어요. '청영'은 무슨 뜻인가요?

선생 《후한서(後漢書)》〈문원전(文苑傳)〉을 보면 채옹(蔡邕)이 하진(何進)에게 변지량(邊之良)을 추천하면서 "청렴하고 고귀한 정신을 두루 갖추다(博選淸英)"라고 했고, 송 인종(仁宗) 때 장뢰(張耒)는 시에서 "이슬이 앉은 맑고 고결한 국화를 따다(擷露菊之淸英)"라고 했어. 즉 '청영'은 바로 청렴하고 고결하다는 뜻이란다.

학생 알고 보니 오리를 통해 사람에 대해 말하고자 한 작품이군요.

선생 그렇단다. 작자는 세속의 추악한 무리들이 금수보다도 못하다고 비판했어. 즉 오리도 하물며 맑은 물에 들어가 몸을 씻을 줄 아는데, 온몸이 더러운 인간은 자신을 깨끗하게 할 줄 모른다는 의미란다.

학생 깊은 의미가 담겨 있군요.

선생 단지 다섯 글자에 지나지 않지만 화룡점정의 의미가 있구나. 이렇듯 작품을 감상할 때에는 한 자도 그냥 지나치면 안 된단다.

학생 만약 이렇게 퇴고하듯이 보지 않았더라면 작자의 깊은 뜻을 알지 못했을 거예요.

해남도의

봄에 대한 예찬

〈기묘년 담이의 입춘(減字木蘭花 · 己
卯儋耳春詞)〉—소식(蘇軾)[1]

선생　너는 해남도에 가본 적이 있니? 혹시 그곳의 봄을 접한 적은 있니? 오
늘은 소식이 해남도의 입춘 풍속과 관련해 쓴 사(詞)인 〈기묘년 담이의 입
춘〉을 읽어보자.

입춘의 소와 쟁기들	春牛春杖
봄바람은 바다 건너에도 연신 불어오네.	無限春風來海上
봄신에게 부탁하여	便丐春工
복사꽃 분홍으로 물들였네.	染得桃紅似肉紅
입춘의 깃발과 전지 날리고	春幡春勝
한 줄기 봄바람으로 술에서 깨어나네.	一陣春風吹酒醒
하늘 끝도 다르지 않구나	不似天涯
버들개지 눈꽃처럼 날린다네.	卷起楊花似雪花

학생　선생님, 제목은 어떻게 해석해야 하나요?

선생　먼저 '춘사(春詞)'는 입춘을 위해서 지어진 문사라는 뜻이고, '기묘(己
卯)'는 송대 철종(哲宗) 원부(元符) 2년인 1099년을 말하고, '담이(儋耳)'는
해남도의 한 곳이야. 제목을 통해 기묘년 담이라는 곳의 입춘 정경을 쓴 사라

는 것을 알 수 있지. 그러면 작품을 구체적으로 살펴보자. 사의 내용은 입춘에 관한 풍속으로부터 시작하고 있구나. 먼저 '춘우(春牛)'는 밭 가는 소이고, '춘장(春杖)'은 농부들이 쟁기를 들고 서 있는 것을 말하고, '춘번(春幡)'은 깃발이고, '춘승(春勝)'은 종이를 잘라 도안이나 문자를 만드는 것을 말해.

학생 아, 본래 해남도에서는 입춘이면 소를 끌고 나오고, 쟁기를 지고, 깃발을 세우고, 종이장식을 붙이며 봄맞이 행사를 했군요. 정말로 시끌벅적했겠어요. 그런데 셋째 구에서 '개(丐)'는 '거지'라는 뜻으로 알고 있는데 여기서는 어떻게 해석해야 하나요?

선생 본래는 '거지'라는 뜻이지만 여기서는 '구걸하다, 부탁하다'의 의미로 풀어야 해. 이 구는 마치 누군가가 봄의 신에게 복사꽃을 분홍색으로 칠해 달라고 부탁한 것 같다고 해석해야겠지.

학생 봄의 신을 인격화한 것이군요. 사실은 해남도의 붉은 복사꽃은 입춘 때 일찌감치 피어난다는 사실을 말하고 있어요.

선생 이어지는 구는 "한 줄기 봄바람으로 술에서 깨어나네"이구나. 즉 봄맞이 행사에서 술자리가 벌어지고 모두들 즐겁게 술을 마시지만 곧 부드러운 봄바람 한 줄기로 술에서 깨어나지.

●1 1036~1101. 북송 때의 시인 · 산문작가 · 예술가 · 정치가. 자는 자첨(子瞻), 호는 동파거사(東坡居士). 북송대 신법과 구법의 경직된 편가르기에 참여하지 않은 까닭에 줄곧 지방 관리로 유배되었다. 유 · 불 · 도 사상을 두루 아우르고 산문 · 시 · 사 · 서 · 화 등 여러 방면에 뛰어난 예술의 거장이다. 문학작품 속에 철학적 내용을 담아 문학의 범위를 확장시키고, 동시에 참신하고 적절한 비유, 풍부하고 기발한 상상, 의표를 찌르는 내용 등으로 문학의 품격을 높였다. 아버지 소순(蘇洵)과 아우 소철(蘇轍)과 함께 '삼소(三蘇)'로 불린다.

학생 해남도는 아주 먼 곳인데 소식은 왜 "하늘 끝도 다르지 않구나"라고 했을까요?

선생 해남도의 따뜻한 기후로 인해 뜻밖에 눈 같은 버들개지가 피어나는데 이것이 육지의 경치와 다르지 않기 때문이란다.

학생 선생님의 설명으로 이 사를 조금 이해할 수 있을 것 같아요. 소식은 해남도 담이의 입춘

풍속을 쓰고 있을 뿐만 아니라, 해남도의 초봄의 특별한 경치를 묘사한 것이군요. 선명한 복사꽃과 눈 같은 버들개지의 붉은 색과 흰색이 어우러져 더욱 아름다워요. 게다가 시인은 즐거운 봄날에 대한 느낌을 쓰고 있어요. 봄 술에 취했다가 봄바람에 깨어난다고 썼어요.

선생 하늘 끝이라는 해남도의 봄도 중원의 봄과 다르지 않구나.

학생 이 작품은 해남도의 아름다운 봄 경치와 생기로 충만한 대자연을 부각시키고 있어요.

선생 그래서 혹자는 사의 역사에서 소식이 해남도의 봄을 노래한 최초의 인물이라고 말하기도 하지.

학생 그런데 궁금한 것이 있는데요. 소식은 어떻게 하다가 중원에서 해남도로 가게 되었나요?

선생 소식은 평생 큰 정치적 시련을 겪었어. 벼슬길은 우여곡절이 많았고, 여러 차례 귀양도 갔단다. 이 사도 소식이 해남도의 담이에 귀양갔을 때 쓴 작품이야.

학생 일반적인 정황에 비추어보면, 아득히 먼 구석진 곳으로 귀양을 가서 낯선 곳의 황량한 풍경을 대하면 자신의 운명을 되돌아보게 되고, 몰락해 떠도는 자신의 인생에 대해 쓸쓸한 느낌이 생기게 마련인데, 소식이 봄 경치를 이렇게 아름답게 쓸 수 있었던 이유는 무엇이었을까요?

선생 바로 그것이 소식의 뛰어난 점이란다. 그는 일체의 사물로부터 초탈하고자 하는 태도를 지니고 있었어. 범중엄(范仲淹)의 말을 빌리자면 "외부 사물에 의해 기뻐지도 않고 자신으로 인해 슬퍼하지도 않는" 태도를 취함으로써 원하지 않은 어떠한 상황에서도 인생과 아름다움에 대한 추구를 멈추지 않았어. 그래서 그의 눈에는 편벽하고 황량한 해남도 즉 '하늘 끝'도 다른 곳이 아니었지. 여기에는 바로 그의 호방하고 초탈한 정신이 잘 드러나 있단다.

학생 소식의 이러한 정신은 배울 만하네요.

푸른 숲 사이로

점점이 붉은 색

〈채릉도(採菱圖)〉 마름을 따다

선생 혹시 마름 따는 장면을 본 적이 있니?

학생 아직까지 본 적이 없어요.

선생 그것은 제법 시적인 정취가 있는 장면이란다. 하늘이 높고 상쾌한 가을 날, 마름이 익기 시작하면 처녀들은 무리를 지어 풍광 좋은 곳으로 몰려나와 마름을 따면서 장난하며 웃고 노래를 부른단다.

학생 아쉽게도 지금의 도시 처녀들은 이런 행운을 누리지 못하고 있어요.

선생 누릴 수도 있지. 오늘 감상할 김농(金農)●¹의 〈채릉도〉를 통해 이러한 정취를 다소 맛볼 수 있거든.

학생 화면이 정말 아름다워요.

선생 화면에서 묘사하고 있는 곳은 저장의 우싱(吳興) 일대의 강가 마을이야. 이곳은 태호(太湖)의 남쪽에 있는데 산수가 아름답고, 초목이 무성하고, 강이나 호수의 지류가 많은 곳이기 때문에 경치가 사람의 마음을 끌기에 충분한 곳이란다. 이 그림은 바로 강남에 있는 강가 마을의 특징을 잘 표현했어.

학생 먼 곳의 푸른 산은 청색 염료로 칠했는데, 그 모습이 마치 푸른 고둥같이 말아올린 부녀자의 쪽머리 같아요.

●1 1687~1763. 청 건륭제 때의 화가 · 문인 · 서예가. 시 · 서 · 화에 모두 능했고, 금석문(金石文) 1000여 권을 수장했으며 감식에도 뛰어났다. 그림마다 장문의 제발(題跋)을 남긴 것으로도 유명하다.

吳興眾山
如青螺山
下樹比牛
亮多採菱
隔王孫老
歌舟聞笑
去傷遲暮
畫出玉湖
湖上路兩
頭織織曲
有情我
思紅袖
斜陽渡
趙承旨
山詩余題
採菱圖
夏無事也
之作也清
詩奉山
書遣山又
畫呂
一笑曲江
喬高流
外史記于
廣陵僧
合

김농, 〈채릉도〉, 청, 화권, 종이에 채색, 26.2×35cm, 상하이 박물관.

선생　상상력이 풍부하구나.

학생　그리고 맑고 깨끗한 모래톱은 홍갈색으로 칠했어요. 아득히 호숫가에 한 무리씩 떼지어 있는 녹색이 바로 무성한 마름들이에요.

선생　마름잎의 배치도 매우 교묘해서 모여 있는 것과 흩어져 있는 것, 드문드문한 것과 빽빽한 것이 서로 어울려 있구나.

학생　무수한 작은 배들이 무리져 있는 마름들 사이에 떠 있어요. 노를 젓는 배, 마름을 따는 배의 형체가 아주 유연해 보여요. 후미가 높이 올라간 배는 아마도 사람이 마름을 힘껏 당기고 있기 때문인가 봐요.

선생　마름 따는 처녀들의 붉은 옷이 담박한 화면에 생기를 불어넣고 있구나.

학생　단지 몇 개의 붉은 점에 불과한데도 보는 이의 마음을 움직이고 있어요. 이를 통해 마름 따는 처녀들의 삶에 대한 애착과 사랑을 엿볼 수도 있어요.

선생 더욱 흥미롭게도 화면의 산등성이를 따라 조맹부의 〈채릉시(採菱詩)〉가 쓰여 있구나.

오흥의 뭇산 푸른 고동 같고	吳興衆山如靑螺
산 아래 나무는 소의 털보다 많다.	山下樹比牛毛多
마름을 따고 또 따고	採菱復採菱
배들 사이로 웃음과 노랫소리 들려오네.	隔舟聞笑歌
왕손 늙어가니 더딘 석양에도 슬퍼하고	王孫老去傷遲暮
옥 같은 호수와 호수 위의 길을 그렸구나.	畫出玉湖湖上路
두 사람 진실로 정이 남아 있으니	兩頭纖纖曲有情
붉은 옷소매를 생각하며 석양에 호수를 건넌다.	我思紅袖斜陽渡

학생 마치 이 그림을 위해 쓰인 시 같아요.

선생 그렇구나.

학생 그런데 참 이상해요. 김농이 쓴 글씨는 마치 어린아이가 쓴 것 같거든요.

선생 김농은 대서법가이고, 그의 글씨에는 진실하고 소박한 아름다움이 있단다. 이 작품의 그림과 글씨가 마치 선남선녀처럼 조화를 이루고 있는 것 같지 않니?

194

77

거문고 소리는

어디에서 오는가

〈거문고를 노래하다(琴詩)〉─소식

선생 지금까지는 구체적인 시를 대상으로 그 내용과 형식의 관점에서 설명하고 감상해왔는데, 오늘은 소동파의 〈거문고를 노래하다〉를 통해 시와 회화의 감상에 관한 일반적인 이론을 간단히 얘기해보자.

학생 거문고에 소리가 있다면　　　　　　　若言琴上有琴聲

　　　상자 안에서는 어찌 울리지 않는가?　　放在匣中何不鳴

　　　거문고 소리가 손가락에서 난다면　　　若言聲在指頭上

　　　어찌 그대의 손가락에서는 들리지 않는가?　何不于君指上聽

선생 소동파는 다재다능한 문학가이자 예술가여서 거문고·바둑·그림뿐만 아니라 시·사·가(歌)·부(賦) 가운데 어느 것 하나 뛰어나지 않은 게 없었지. 한번은 그가 거문고를 타면서 생각을 했어. 이 거문고 소리는 어디서 오는가라고. 만약 거문고 자체에 거문고 소리가 있다면 상자 안에 두었을 때에는 왜 소리가 나지 않는가라고.

학생 그래요. 누군가가 거문고를 타지 않는다면 어떻게 소리가 나겠어요?

선생 그런데 만약 거문고 소리가 사람의 손가락에서 난다고 한다면 왜 너의 손가락에서는 들을 수가 없을까?

학생 거문고가 없는데 손가락만으로 어떻게 거문고 소리가 나겠어요? 질문이 참으로 교묘해지는데요.

195

선생_ 이로써 거문고 소리는 거문고에도 손가락 끝에도 있지 않다는 것을 알 수 있지. 그 중 하나라도 없으면 소리가 나지 않거든.

학생_ 두 가지가 반드시 있어야 하는 거지요.

선생_ 예술의 감상은 반드시 감상자가 필요하고, 동시에 좋은 작품이 있어야 해. 좋은 작품이 없으면 감상할 수가 없고. 같은 이치로 감상자가 일정한 수준에 도달하지 않으면 아무리 좋은 작품이라도 수용되지 않는 법이란다.

학생_ 정말 맞는 말이에요. 그래서 감상 능력을 향상시켜야 비로소 좋은 작품을 감상할 수 있어요.

선생_ 다시 깊이 생각해보면, 이것이 바로 주관과 객관의 통일이라고 할 수 있어. 세상의 모든 일이 대부분 이와 같지 않겠니?

틀에 박힌

상투성을 타파하다

〈기인리하도(寄人籬下圖)〉
남의 집에 얹혀 살다

선생_ "양원(梁園)이 비록 좋아도 오래 살 곳은 못 된다"라는 말을 들어본 적이 있니?

학생_ 들어본 적 있어요. 남의 집이 아무리 살기 좋다 해도 자기 집만 못하다는 뜻이잖아요? 어른들은 항상 "금은으로 만든 집도 자신의 초가집만 못하다"라고 말하지만, 저는 아직 경험해볼 기회가 없어서 잘 모르겠어요.

선생_ 인생에 대한 깨달음은 일정한 나이에 도달해야 겨우 알 수 있는 법이란다. 상전벽해와 같은 세월을 겪고 나면 자신의 집이 가장 편안하고 자유롭다는 것을 알게 될 거다. 그럼, 오늘은 김농의 우의적인 소품인 〈기인리하도〉를 감상해보자.

학생_ 화면이 아주 재미있어요. 양쪽 울타리에 한쪽 문이 열려 있고, 안쪽으로 매화 한 그루가 보이는데 이미 시들어 떨어진 꽃도 있지만 무성한 가지가 생기발랄해 보여요.

선생_ 그림을 보면 꽃이 무성하게 피었지만 보는 사람을 쓸쓸하게 하는 뭔가가 느껴지는 것 같구나.

학생_ 왜 그렇지요?

선생_ 김농은 학문과 재주가 뛰어났지만 일생 동안 뜻을 펴지 못하고 불우했기 때문에 마음속에 말 못할 고통을 안고 있었어. 그는 자신이 마치 자기 그

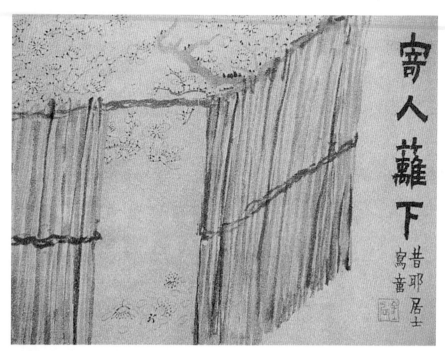

김농, 〈기인리하도〉, 청, 〈잡화책(雜畵冊)〉 4폭 중 두번째 폭.

림자를 보고 한탄하며 홀로 울어대는 천리마 같다고 거듭 탄식했단다. 그는 진정한 백락(伯樂)●1을 만나지 못한 채 양주에서 기거하며 그림을 팔아 생계를 유지했고, 빈곤하고 영락한 신세가 되어 자연히 남의 눈치를 보며 살아야 하는 인생의 쓴맛을 경험했어.

학생 화려하고 경쟁적인 양주의 권세가들 틈에서 자신의 영락한 가문을 보는 심정은 보지 않아도 충분히 상상할 수 있어요.

선생 그림 속의 매화는 그 자신을 상징하고 있단다. 즉 자신도 무성한 가지와 열매를 자랑할 수 있지만 결국 때를 만나지 못해 시들기 시작했다는 탄식인 셈이지.

학생 좋은 꽃도 보아주는 사람이 없으면 참으로 슬픈 일이죠.

●1 춘추시대 진(陳)나라 사람으로 말(馬)을 잘 감별했다고 전해진다.

선생 게다가 생활은 곤궁하고 고향으로 돌아갈

희망은 보이지 않으니 어떻게 '남의 집에 얹혀 사는' 고뇌가 없을 수 있겠니? 이 그림은 구도가 아주 특이하고 대담하단다. 장방형의 울타리 두 개와 문 한 짝은 본래 화면을 상투적으로 만들 소지가 있는데, 매화를 그려넣음으로써 화면에 변화를 주고 생기를 불어넣었어. 문 가운데 위아래로 있는 매화가지와 떨어진 꽃은 긴 방형의 문 테두리가 줄 수 있는 딱딱함을 깨뜨리고, 동시에 이 문을 통해 편안하고 여백이 넓은 효과를 만들어냈단다.

학생_ 특히 '기인리하(寄人籬下)'라는 제자가 크고 진해 오른쪽 장방형의 공백을 깨뜨리고 있어요. 뿐만 아니라 화면 전체에 화룡점정의 역할을 하고 있구요.

선생_ 이것이 바로 틀에 박힌 상투성을 타파하고 새로운 정취를 선보인 것이고, 사지(死地)에 있어도 살아날 그림이란다.

소식과 함께하는

봄나들이

〈신성으로 가는 길(新城道中)〉중 한 수
─소식

학생 선생님, 따뜻한 봄날인 3월이에요. 봄나들이 하기에 좋은 때예요.

선생 그렇구나. 오늘은 송대 소동파 선생을 따라 어딘가로 놀러 가보면 어떻겠니?

학생 좋죠. 그런데 어디로 놀러 가나요?

선생 저장 성의 부양(富陽)에서 신성(新城)으로 가는 길을 따라 그 주변에 펼쳐진 강남의 봄 경치를 감상해보자.

봄바람이 내가 산행 나온 것을 알아	東風知我欲山行
며칠 동안 내리던 비를 불어 멎게 했네.	吹斷檐間積雨聲
산봉우리는 맑은 구름으로 두건을 쓰고	嶺上晴雲披絮帽
나뭇가지엔 막 오른 해가 징처럼 걸려 있네.	樹頭初日掛銅鉦
미소 짓는 길가의 복사꽃, 키를 낮춘 대나무 울타리	野桃含笑竹籬短
손을 끌어당기는 시냇가 버드나무, 맑고 깨끗한 강물.	溪柳自搖沙水清
서쪽 산간에서 기운차게 일하는 사람들에게	西崦人家應最樂
푸성귀를 데치고 죽순을 끓여 내가네.	煮葵燒笋餉春耕

이 작품은 소동파가 항저우(杭州)의 지방관리로 있을 때 순시차 나간 길에서

보고 느낀 바를 시흥에 담아 쓴 시란다.

학생 시는 산과 들의 선명하고 아름다운 봄 경치를 통해 소동파 자신의 가볍고 유쾌한 느낌을 전달하고, 이로써 독자도 감동시키고 있어요.

선생 그렇단다. 바람, 구름, 비, 태양 등 이 모든 자연현상이 마치 인간사를 이해한다는 듯이 자유자재로 움직이고 있구나. 며칠 동안 내리던 비도 그치고, 봄바람은 즐겁게 시인과 동행을 하지. 산간의 작은 오솔길에서 머리를 들어 쳐다보니 흰 구름은 뭉게뭉게 가벼운 흰 비단 두건처럼 산봉우리를 두르고 있고, 막 떠오른 태양은 마치 나뭇가지에 걸어둔 징처럼 보이지.

학생 정말로 만물의 주재자가 일부러 꾸민 듯이 환영회를 하고 있어요.

생활에 대한 낙관과 활달한 태도가 아름다움을 창조하다

선생 하늘만이 아니란다. 대지의 만물도 시인이 계속 봄을 즐길 수 있도록 열렬하게 서로 초청하고 있어. 길가의 선명한 복사꽃은 산과 들에 가득 피어나 웃는 얼굴로 환영하고 있고, 농가의 낮은 대나무 울타리도 손님이 오기를 기다리고 있어. 그리고 시냇가의 늘어진 버드나무도 하늘거리는 몸매로 끌어당기고, 강물은 마치 모래를 체로 거른 것처럼 맑고 투명해. 이 한 폭의 산촌전원 그림에 어찌 도취하지 않을 수 있겠니?

학생 시인은 의인법을 써 천지간에 넘쳐나는 봄기운을 한껏 묘사했군요.

선생 그렇단다. 자연의 봄빛을 아주 아름답게 묘사했지. 하지만 작자의 시선은 완전히 객관적인 경치와 사물에만 머물지 않고 사람들의 활동을 주의 깊게 묘사하고 있어. 바로 간략하고 소박한 필치 덕분에 전체 시가 부르면 곧 달려나올 듯 생생하고, 시적인 정취와 회화적 형상으로 충만해 있어.

학생 일년의 농사 계획이 봄에 달려 있으니 농부들은 서쪽 산간의 평지에서 흥이 나 바쁘게 움직이며 파종하고 밭을 갈고 있어요. 아낙들과 아이들은 대나무 숲에서 죽순을 뽑고, 채마밭에서 채소를 따다가 데치고 끓이고 있어요.

소박한 음식이지만 들에서 열심히 일하는 가족에게 보내기 위해 서둘러 준비하는 모습이에요. 선생님, 이 구를 읽고 있으려니까 일하는 사람들의 어기영차 흥을 돋우는 소리와, 시골 아낙과 아이들의 웃음소리가 들려오는 것 같아요.

선생_ 사실 당시에 소식의 처지는 그다지 편안했다고 볼 수가 없어. 하지만 그가 그려낸 생활은 이처럼 아름다워 모든 것에 생기가 넘쳐 흐르고 정취가 가득해.

학생_ 이것은 그가 생활에 대한 낙관과 활달한 태도가 있었기 때문일 거예요. 이것이 바로 아름다움을 발견하고, 이러한 아름다운 사물을 발견하게 한 근본적인 원인인 것 같아요.

선생_ 그래서 옛사람들이 "시의 세계는 마음에서 창조된다"라고 했단다. 즉 아름다움은 사람 스스로가 창조한다는 것이지. 만약 마음이 편치 않았다면 그렇게 아름다운 경치도 그의 눈앞에서는 빛을 잃고 말았겠지.

학생_ 이제 저도 이해할 것 같아요.

78

그림은 음악의 응축

〈도연명중양음주도(陶淵明重陽飮酒圖)〉
도연명이 중양절에 술을 마시다

선생_ 도연명을 알지?

학생_ 그럼요. 스스로 '오류선생(五柳先生)'이라고 부르고, 독서와 자연을 사랑하며, 벼슬하기를 원하지 않았어요. 게다가 곡식 다섯 말 때문에 허리를 굽히지 않겠다는 기개가 있었구요.

선생_ 그리고 술을 좋아하고 국화를 좋아했단다. "동쪽 울타리에서 국화를 따다가 한가로이 남산을 바라보네"라는 유명한 시구가 기억나지? 오늘은 황신(黃愼)●¹의 명작인 〈도연명중양음주도〉를 감상해보자.

학생_ 9월 9일 중양절은 높은 곳에 오르고, 국화를 감상하고, 술을 마시고, 친구를 만나는 좋은 날이죠. 지금은 경로의 날로 정해져 있어요. 도연명이 이날 술을 마신 것도 분명히 이유가 있었을 거예요.

선생_ 황신은 남조시대 양(梁)의 소통(蕭統)이 쓴《도연명전(陶淵明傳)》에 나온 기록을 근거로 이 그림을 그렸다고 해. 기록에 의하면, 도연명은 9월 9일 산책을 나가 국화꽃 사이에 오래도록 앉아 있다가 국화를 한아름 땄지. 마침 술을 마시고 싶어 좌불안석하던 차에 도연명의 명성을 흠모하던 왕홍(王弘)이라는 사람이 인편에 술을 보내왔어. 도연명은 술을 보자마자 앞뒤 안 가리고 다

●1 1687~1770경. 집이 가난하여 생계를 꾸릴 방도가 없어서 그림을 배웠다고 한다. 초서를 잘 쓰고, 그림은 신선고사를 소재로 한 인물을 잘 그렸는데 필세가 호방하고 기상이 웅장했다.

203

황신, 〈도연명중양음주도〉, 청, 종이에 옅은 채색, 24.8×24.5cm, 톈진 시 역사박물관.

짜고짜 벌컥벌컥 마셔 결국은 취해서 돌아갔다고 해. 그럼 그림을 한번 볼까?

학생　와, 정말 그런데요. 도연명이 큰 대접을 들어올리고 호탕하게 마시고 있어요.

선생　술을 가지고 온 어린 하인은 양손으로 술병을 높이 들어올려 도연명을 위해 언제든지 술을 따를 만반의 준비를 하고 있구나. 머리를 들어 도연명이 술을 들이켜는 모습을 보면서 연신 감탄하고 있는 것 같구나.

학생　어린 하인은 뒷모습만 보이지만 그 굽은 모습에서 긴장되고 감탄 어린

표정을 느낄 수 있어요. 마치 주인의 친구인 이 사람에게 제대로 술을 따르지 못할까 봐 걱정하고 있는 것 같아요.

선생 한 사람은 벌컥벌컥 마셔대고 한 사람은 긴장해서 쳐다보는 구도에서 느슨함과 긴장이 이루는 생동감이 느껴지는구나. 작자는 도연명이 "큰 고래가 백 개의 강물을 빨아들이듯이 술을 마시는" 호쾌함을 유감없이 그려냈어.

학생 도연명의 두건에도 국화가 꽂혀 있어요.

선생 이러한 세부적인 묘사가 당시의 시절을 설명해주고, 동시에 정취를 더해줌으로써 도연명의 천진난만함과 인생에 대한 애정을 엿볼 수가 있구나.

호방하게 마시는 사람과 긴장해서 지켜보는 사람이 화면에 리듬감을 불어넣다

학생 옷소매도 편하고 자유로워 날아 움직이는 느낌이 있어요. 선의 느슨함과 빽빽함, 가는 것과 굵은 것, 번다함과 간략함이 적절하게 배치되어 리듬감이 풍부해요.

선생 네 말이 맞다. 이 리듬감은 먹의 농담과 변화에서도 느낄 수 있단다. 가장 왼쪽에 있는 술독은 발묵으로 그린 반면, 그 옆의 술독은 선으로 윤곽을 그렸어. 그리고 어린 하인의 웃옷과 머리는 넓게 먹을 칠하고, 도연명의 옷은 선으로 윤곽을 그리고, 맨 위에 있는 두건은 먹으로 칠했어. 이렇게 면과 선, 선과 면, 다시 면과 선으로 이어지는 리듬의 변화가 마치 음악처럼 경중이 있어서 변화가 풍부하면서도 조화를 이룬단다.

학생 선생님의 설명을 듣고 보니 회화와 음악을 연결시킬 수 있겠어요.

선생 누군가가 "건축은 응축된 음악"이라고 했는데, 이 그림도 음악의 응축이라고 말할 수 있지 않을까?

봄 강물이 따뜻해지면

오리들이 먼저 안다

〈혜숭의 '춘강만경도' (惠崇 '春江晚景')〉[1]
―소식

선생 오늘은 소식의 제화시(題畫詩)[2] 〈혜숭의 '춘강만경도'〉를 감상해보자.

대숲 뒤로 복사꽃 두세 가지 보이고	竹外桃花三兩枝
봄 강물이 따뜻해지면 오리들이 먼저 안다.	春江水暖鴨先知
언덕에 물쑥들이 가득하고 갈대 싹이 짧은	蔞蒿滿地蘆芽短
이때가 바로 복어가 오를 시절이네.	正是河豚欲上時

●1 혜숭(?~1013)은 북송 때의 승려 화가이다. 그의 〈춘강만경도〉는 오래전에 실전되었으나, 제화시만 따로 전해져 오랫동안 애송되었다.
●2 그림을 보고 난 후 그에 대한 비평이나 일화, 감상을 적은 시를 제화시라고 한다. 화면 위에 직접 제한 시뿐만 아니라 다른 사람의 제화시를 차운(借韻)한 것도 넓은 의미에서 제화시라고 할 수 있다. 송대에 들어오면 회화에 대한 관념의 변화, 활발한 회화창작의 분위기, 시인과 화가의 교류에 힘입어 제화시가 대규모로 창작되고, 소식에게만도 대략 140여 수의 작품이 전한다.

그런데 제화시가 무엇인지 알고 있니?

학생 알아요. 그림 위에 제한 시를 말해요.

선생 그렇단다. 이것은 중국 회화예술의 전통이란다. 시·서·화 세 가지가 유기적으로 결합해 화면을 더욱 매력적으로 만들지.

학생 제화시는 일반적으로 무엇에 대해 쓰나요?

선생 대부분은 그림의 숨은 의미를 제시하며 화룡점정의 역할을 한단다. 그렇다면 이 시를 읽고

난 후 그림이 어떤 내용인지 상상할 수 있겠니?

학생 강 언덕 대숲 뒤로 활짝 핀 복사꽃 두세 가지가 아련히 보이고, 출렁대는 봄 강물 속에 오리들이 헤엄치며 놀고 있고, 강 언덕에 물쑥과 새로 나온 여린 갈대 싹들이 가득해요.

선생 아주 좋아. 시로부터 그림의 특징을 잘 읽어냈구나. 시가 화면의 경물 및 색깔·형태·위치·수량 등을 사실적이고 세밀하게 독자의 눈앞에 펼쳐 마치 그림을 보는 것 같아.

현실 속으로 깊이 들어가야만 사물의 변화를 직접 체험할 수 있다

학생 작자는 계절변화에 따른 새로운 자연 경물의 특징을 아주 적절하게 포착했어요.

선생 네 말이 맞다. 이 시의 뛰어난 점은, 바로 작가가 상상과 연상을 통해 시인의 주관적인 느낌과 생활의 정취를 쏟아냈다는 것이야. 이렇게 함으로써 그림의 의미를 확대·심화시키고, 그림에서 표현하기 어려운 풍부한 내용을 써낸 것이지.

학생 '물이 따뜻하다'와 '오리가 먼저 안다'가 바로 그림에서는 시각적으로 알 수 없는 부분인데 시인이 상상을 한 것이지요.

선생 그렇단다. "이때가 바로 복어가 오를 시절이네"도 그림에 없는 것인데 시인이 유기적으로 상상한 것이야. 이러한 상상과 연상은 그림에 생기를 불어넣고 정취가 넘치도록 한단다. 뿐만 아니라 평화로운 봄의 느낌이나 즐거운 정서를 독자에게 강렬하게 전달해 감정적인 공명을 불러일으키고 있어.

학생 그리고 제가 보기에 이러한 상상과 연상이 모두 자연스럽고 적절해요. 그림 속 경물이 생기발랄해 마치 손 가는 대로 쓴 것 같지만 교묘하고 정밀해요.

선생 그래. 바로 이러한 이유 때문에 소식의 이 제화시는 혜숭의 그림과 함

께 옥과 구슬이 한데 모인 것같이 훌륭한 역할을 해내고 있어. 그뿐만 아니라 자체로도 미학적 가치가 높은 문학작품이 되지.

학생 물상·의경·정취 이 세 가지의 아름다움이 사람들로 하여금 즐겨 암송하고 감상하게끔 하는 것 같아요.

선생 이 시를 읽으면서 시에 담긴 철학적 의미도 이해할 수 있었니?

학생 "봄 강물이 따뜻해지면 오리들이 먼저 안다"에서 특별히 맛이 있다고 생각했어요. 사람들은 왜 봄 강물이 따뜻하다는 것을 느끼지 못할까요?

선생 그것은 오리가 물 속에서 생활하기 때문이겠지. 이것이 바로, 현실 속으로 깊이 들어가야만 사물의 변화를 직접 체험할 수 있고, 군중 속에서 생활해야만 군중의 기쁨과 고통을 알 수 있다는 의미이기도 해.

학생 알 것 같아요. 실천에서 참된 깨달음이 나온다는 철학적 의미가 포함되어 있군요. 참으로 의미가 깊은 작품이네요.

79

탐욕스러운 인간을

풍자한 인물화

〈유전능사귀추마(有錢能使鬼推磨)〉
돈이 있으면 귀신도 부릴 수 있다

선생 너는 만화 보는 것을 좋아하니?

학생 좋아해요. 단지 몇 개의 선으로 문제를 제시하기도 하고, 이치를 설명
하기도 해서 웃는 사이에 얻는 이득이 적지 않거든요. 중국에서 만화는 어느
시대부터 시작되었나요?

선생 엄격히 말해서 대략 100여 년이 채 안 될 정도로 그다지 역사가 길지
않단다. 하지만 풍자적인 그림은 그 역사가 아주 긴데, 예를 들어 청대 황신
이 그린 인물화 대부분이 풍자적인 내용이란다. 그러면 오늘은 황신의 작품
〈유전능사귀추마〉를 감상해보자.

학생 화면 왼쪽에 한 노인이 있어요. 오른손에 지팡이를 들고 왼손에 동전
하나를 들고 냉담한 표정으로 맷돌질하고 있는 악귀를 쳐다보고 있는데요.

선생 붉은 머리, 튀어나온 눈, 벌린 입 하며 귀신이 아주 재미있게 묘사되었
구나. 한 손으로는 맷돌 손잡이를 잡고, 다른 한 손은 노인이 건네주는 동전
을 받으려고 내밀고 있어.

학생 돈이 탐나 침을 석 자나 흘리고, 두 눈을 동전처럼 아주 크게 뜨고 있어
요.

선생 작자는 귀신을 기형적이거나 생김새가 흉악한 모습으로 그리지 않고,
오히려 사람 같은 모습으로 묘사했어. 이것은 바로 작자가 말하고자 하는 것

황신, 〈유전능사귀추마〉, 청.

이 귀신이 아니라 돈에 탐욕스러운 인간임을 말해준단다. 귀신과 노인을 대
비시키기 위해 작자는 선의 운용에서 강렬한 대비를 주었는데, 노인의 옷은
모두 부드럽고 유장한 선을 사용했어.

학생　그에 반해 귀신을 묘사한 선은 단속적이고 급하고 불안정해요. 황신이
이러한 그림을 그리게 된 데에는 뭔가 계기가 있었을 것 같아요.

선생　물론이란다. 당시는 사회적으로 아주 부패
했고, 이러한 사회 모습은 여러 작품들에 반영되
었어. 소설 《유림외사(儒林外史)》[1]에서 사회를
신랄하게 풍자한 오경재(吳敬梓)도 황신과 동시
대 인물이란다.

●1 청대 오경재가 쓴 소설. 주로 원
말에서 명 만력 연간에 이르기까지
봉건 과거제도하에서 문인들이 겪
는 생활과 그들의 이상을 묘사하고,
아울러 관리사회의 부정부패를 고
발했다.

학생 저도 범진(范進)이라는 인물이 과거에 급제하는 장면을 읽은 적이 있는데, 많은 사람들의 허위를 풍자해 매우 인상적이었어요. 그런데 이 그림은 지금의 만화보다 좀더 직설적이고 노골적인 것 같아요.

선생 네 말이 맞다. 하지만 황신처럼 그림을 통해 현실을 풍자하는 것은 당시에는 좀처럼 드문 일이었단다.

학생 당시의 미성숙한 단계가 없었다면 오늘날과 같은 발전도 없었겠죠. 그런 의미에서 이 풍자화는 확실히 역사적인 가치가 있어요.

선생 황신은 시정 서민들의 생활이나 감정에 관심을 가지고 유사한 그림을 많이 그렸는데, 이러한 그림들은 당시의 민간풍속을 이해하는 데 생생한 자료를 제공해준단다. 그러한 그림들을 한번 볼까.

그림을 통해 부패한 사회를 신랄하게 풍자하다

학생 〈어가낙원(漁家樂園)〉은 어촌의 한 부부가 아주 편안하고 즐겁게 생활하고 있는 모습을 담았어요.

선생 〈가루도(家累圖)〉를 보면 남편이 가정에서 받는 부담이 마치 소나 말과 같구나. 수레를 끄는 남편 뒤로 남편을 잡아당기는 아내와 아이들이 보이지?

학생 아내가 채찍을 들어 후려치고 있는데, 설마 사실이 아니겠죠?

선생 가정에서 마치 채찍으로 남편을 몰아붙이듯이 부담을 준다는 의미를 과장과 상징적인 수법으로 그렸어. 이것도 만화처럼 볼 수도 있지만 아직 성숙한 단계는 아니구나.

학생 황신도 양주팔괴의 한 사람이 아닌가요?

선생 맞아. 양주팔괴의 공통점은 바로 일반 백성의 고통에 관심을 가졌다는 것이란다.

학생 이 작품은 진실로 붓으로 그린 《유림외사》라고 할 수 있겠어요.

거시적인 산수시

〈서림의 벽에 제하다(題西林壁)〉
—소식

선생 오늘은 소동파의 철리시(哲理詩) 〈서림의 벽에 제하다〉를 감상해보자.

가로로 보면 산령이요 세로로 보면 봉우리라	橫看成嶺側成峰
멀고 가깝고 높고 낮고 제각각이구나.	遠近高低各不同
여산 진면목을 알지 못함은	不識廬山眞面目
다만 내 몸이 이 산 속에 있기 때문이네.	只緣身在此山中

학생 이 시의 제목이 '서림의 벽에 제하다'인데, 서림은 어디인가요?

선생 서림은 바로 서림사(西林寺)이고, 현재 장시(江西) 성 여산(廬山)에 있
단다. 원풍(元豊) 7년 즉 1084년 소동파가 황주(黃州)에서 여주(汝州)의 관
리로 전근 가는 도중에 여산을 지나게 되었어. 이때 여산에 올라 눈앞에 펼
쳐지는 경치에 크게 감동해 시흥과 구상이 마치 샘솟듯 솟아났단다.

학생 당대에 견줄 만한 사람이 없었던 천재이니 만큼 당연히 아주 많은 시를
썼겠죠.

선생 아니, 그렇지 않단다. 눈앞의 절경을 대하자 이 천재가 어디서부터 시
작해야 할지를 찾지 못했지. 일반 시인들이라면 이런 절경 앞에서 이러저러
하게 써도 반드시 좋은 시가 탄생했을 거야. 하지만 동파 선생은 절경을 그

렇게 하나하나씩 써서는 자신의 내심에서 넘쳐나는 평범하지 않은 생각을 제대로 전달할 수가 없다고 느꼈어. 그래서 그는 조수가 불어나듯이 넘쳐나는 구상을 억제하고 이성적인 사고를 하기 시작했어. 마침내 서림사에서 돌연 분출구를 찾아 붓을 휘둘러 단번에 이 네 구를 벽에 써 남겼지.

학생 "가로로 보면 산령이요 세로로 보면 봉우리라."

선생 동파는 단지 한 봉우리만을 묘사하지 않고 다른 각도에서 여러 봉우리를 썼어. 가로로 보면 아주 많은 봉우리이지만 세로로는 단 한 봉우리만 보이지.

여산을 정확히 보려면 반드시 여산을 벗어나야 한다

학생 "멀고 가깝고 높고 낮고 제각각이구나."

선생 멀리 떨어져서도 보고 가까이 다가가서 보기도 하고.

학생 높은 곳에서 내려다보기도 하고 낮은 곳에서 올려다보기도 하구요.

선생 맞아. 이렇게 크고 웅장하고 장관인 여산을 하나하나, 한 곳 한 곳씩 묘사하는 것은 동파와 같은 대시인이 보기에는 옹색하기 그지없는 것이지.

학생 그래서 그는 여산을 가장 잘 표현할 수 있는 경치를 찾고자 하는군요. 가로로 보고 세로로 보고, 멀리서 보고 가까이 다가가 보고, 높은 곳에서 보고 낮은 곳에서 보면서요.

선생 서 있는 장소 혹은 관찰하는 지점에 따라 여산의 경치는 천태만상이고, 끝없이 펼쳐지는 그 변화를 헤아릴 수가 없어. 도대체 어느 곳이 여산의 가장 아름다운 곳인지 어느 곳이 여산의 진면목인지 알 수 없는 거지.

학생 이렇게 탐색하고 사고하는 과정에서 그는 여산을 살아 움직이는 것으로 묘사하고 있어요. 마치 여산이 사람처럼 일부러 자신의 본래 얼굴을 가린 것 같아요. 그렇다면 소동파 선생은 결국 여산의 진면목을 찾았나요, 아니면 찾지 못했나요?

선생 소동파가 괜히 소동파이겠니? 상하 전후로 살피고 고심한 끝에 마침내 눈앞이 환해지면서 깊은 철학적 이치 하나를 깨닫게 된단다. "여산 진면목을 알지 못함은, 다만 내 몸이 이 산 속에 있기 때문이네"라고. 즉 우리들이 여산을 완전히 보지 못하는 것은 우리가 여산 속에 있기 때문이라고.

학생 여산을 제대로 보려면 반드시 여산을 벗어나야 하는군요.

선생 여산의 아름다움은 하나의 유기적인 전체라고 할 수 있어. 여산의 산 하나, 풀 한 포기, 나무 한 그루는 다른 산과 별로 다를 바가 없기 때문에 여산의 전체적인 면모를 보는 것은 쉽지 않아. 그러므로 여산 밖으로 나가야 비로소 여산을 온전히 볼 수가 있는 법이지. 단지 산만을 말하는 것이 아니라 철학적인 이치도 함께 거론하고 있어.

학생 여기에는 전체와 부분, 거시(巨視)와 미시(微視), 분석과 종합이라는 깊은 개념들이 포함되어 있어요.

선생 제대로 이해했구나. 밖으로 나가보는 것이 바로 거시이고, 전체이고, 종합이야. 그러나 만약 부분에 대한 미시적 분석을 거치지 않으면 진면목을 파악하는 최종적인 목적에 도달할 수가 없단다.

학생 알 것 같아요. 소동파가 말하고자 한 철학적 이치는 바로 부분을 거친 전체, 미시를 통한 거시, 분석 다음의 종합이군요.

선생 세상의 많은 일들이 모두 이와 같단다.

학생 이 시를 읽고 나니 뭔가 많은 걸 깨달은 것 같아요.

꽃도 풀도 모두

감정을 담고 있다

〈천선도(天仙圖)〉 하늘의 신선

학생 화조화는 단지 한가하고 안일한 정취나 심정을 표현할 뿐이고 아무런 의미가 없다고들 하는데 사실인가요?

선생 아니야, 단지 일반적이고 평범한 작품들이나 그렇단다. 사실 마음이라는 것도 일종의 사상과 정감이니 만큼 화조화도 다른 그림과 마찬가지로 현실과 긴밀히 연결되어 있고, 강렬한 애증의 감정을 표현할 수 있단다.

학생 좀더 쉽게 설명해주세요.

선생 양주팔괴 중 한 사람인 이선(李鱓)●1의 〈천선도〉를 가지고 말해보자.

학생 화면의 황백색은 수선화가 아닌가요?

선생 그렇단다.

학생 함께 있는 새빨간 것은 뭐죠? 혹시 앵두가 아닌가요?

선생 아니야. 천축과(天竺果)지. 천축과도 아주 새빨갛지.

학생 이 두 가지를 함께 그린 데에는 무슨 의미가 있나요?

선생 이것은 '세조청공(歲朝淸供)'의 뜻이야.

학생 무슨 뜻인가요?

선생 '청공'은 '청아한 공양물'이라는 뜻이지. 우리가 어렸을 때는 신년이 되면 꽃을, 예를 들

●1 1686~1762. 청대 양주팔괴의 한 사람. 화훼·영모화에 뛰어나고 그림과 글씨에도 능했다. 자유분방하고 격식에 얽매이지 않으며 자연스러운 정취가 넘치는 그림들을 그렸고, 때때로 색을 덧칠하거나 채묵(彩墨)을 구사하는 방법으로 새로움을 추구했다.

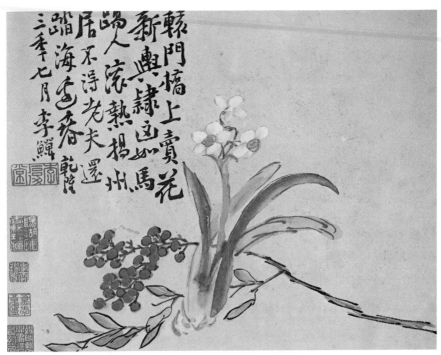

이선, 〈천선도(天仙圖)〉, 청, 화첩, 종이에 채색, 26.7×39.7cm, 일본 개인 소장.

면 개나리, 새양나무, 불수감나무, 수선화, 천축과를 사다가 집에 꽂곤 했어. 이것이 바로 '세조청공'이란다.

학생　아, 알겠어요. 이러한 꽃들로 새해의 평안과 건강, 행복, 행운 등을 기원하는 것이군요.

선생　그렇단다. 이선은 생계를 위해서 이런 주제의 세속적인 그림을 그릴 수밖에 없었어. 그림을 자세히 보자.

학생　생기 넘치는 수선화 한 그루와 갓 따온 여린 천축과 한 그루가 있어요. 수선화의 짙푸른 잎들과 마음대로 찍고 칠한 천축과의 잎이 몇 번의 붓 터치로도 귀엽고 사랑스러운 느낌을 그대로 나타내고 있어요.

선생　도도하면서도 여린 수선화와 아주 농염한 천축과를 보고 있으니 마음마저 상쾌해지는구나. 그런데 이선이 이 그림을 통해 전달하려는 뜻이 단지

평안에 대한 기원만은 아니지 않았을까?

학생_ 잘 모르겠어요.

선생_ 그럼 윗부분의 시를 보자.

관청의 다리 앞에서 막 따온 꽃을 파는데 轅門橋上賣花新
관원들 사납기는 말이 사람을 발로 차는 듯. 輿隸凶如馬踢人
번성한 양주는 사람 살 곳 못 되니 滾熱揚州居不得
늙은이는 저 멀리 바닷가로 가 봄을 날까나. 老夫還踏海邊春

학생_ 누군가를 몹시 욕하고, 화가 많이 난 것 같은데, 시의 전체적인 의미가 무엇인가요?

밟혀 부서진 바구니와 떨어진 꽃들은 힘없는 백성을 상징한다

선생_ 이선은 일찍이 현관을 지낸 적이 있었는데, 당시 관원들이 순시 나갈 때 허세 부리는 것을 몹시 반대했지. 그들은 순시 나갈 때면 앞에서는 알아서 조용히 길을 비키라는 깃발을 내세우고, 하인들이 징을 치거나 심지어 '불방망이'를 이용해 길을 열었단다.

학생_ 정섭(鄭燮)도 그것에 반대했다고 해요. 그는 현관으로 있을 때 늘 평복 차림으로 순시를 나갔다고 하거든요.

선생_ 한번은 이선이 외출을 했는데 마침 이런 장면이 벌어졌고, 이때 꽃 파는 한 여자가 제때 길을 피하지 못해 꽃들이 그만 땅에 엎어졌어. 그는 집으로 돌아오자마자 관원들이 권세를 등에 업고 백성을 업신여기는 태도를 비난하는 그림을 그렸는데, 이것이 바로 그 작품이야.

학생_ 그러고 보니 화면 속의 꽃들은 땅에 떨어져 흩어진 것이군요. 마치 그 옆에 밟혀 부서진 바구니가 있는 듯 눈에 선해요. 그리고 제시의 내용도 아주

217

예리해요. 시는 수선화와 천축과처럼 연약한 일반 백성들이 어떻게 호가호위하는 관원들의 유린을 견뎌낼 수가 있겠냐고 반문하고 있어요.

선생 최근에 상영된 〈붉은 앵두(紅櫻桃)〉[2]라는 영화도 비판 대상이 독일의 파시즘이라는 것만 다를 뿐 전체적인 의미는 같단다.

학생 궁금한 게 있어요. 화면에 부서진 바구니가 보이지 않는데 보는 이들이 어떻게 그 의미를 알 수 있을까요?

선생 그림을 감상할 때는 단순히 기법의 이해만이 아니라, 많은 독서를 통한 간접 경험과 감정의 울림이 더욱 중요해. 화조화에서 사상과 감정을 읽어내는 것도 바로 그러한 기본이 있어야 가능하단다.

학생 양주팔괴의 그림은 그와 같은 맥락에서 이해해야 하는군요.

선생 그렇지. 인문정신의 표현이야말로 양주팔괴의 공통점이라고 할 수 있거든.

●2 1995년 예다잉(葉大鷹)이 감독하고, 중국의 칭녠(靑年) 영화제작소와 홍콩의 자허(嘉禾) 영화사에서 제작한 영화.

81

탈태환골로

새로운 곡을 창조하다

〈'양관도'에 제하다(題陽關圖)〉
—황정견(黃庭堅)[1]

선생 중국의 고대 시가 창작에는 '탈태환골(奪胎換骨)'라는 기법이 있단다.

학생 '탈태환골(脫胎換骨)'이라는 말은 듣지만 이 말은 처음이에요.

선생 문화에서 흔히 새로운 말을 직접 창조할 수 있지만, 정확하고 적절하며 모든 사람들이 공인한다면 기존의 것을 취하는 것도 가능한 일이야. 전자(奪胎)가 후자(脫胎)보다 더 적극적이라고 할 수 있지.

학생 그렇다면 무엇을 '탈태환골(奪胎換骨)'이라고 하나요?

선생 앞 사람들의 기존 시구에서 한두 글자만을 고치거나, 심지어 한 글자도 바꾸지 않은 채 옮겨다 쓰는 거야.

학생 그것은 표절이 아닌가요?

선생 아니야. 표절이 아니라 시구에 새로운 의미를 부여하는 것이야. 가령 모택동의 시 〈인민해방군이 남경을 점령하다(人民解放軍占領南京)〉에서 "하늘도 정이 있다면 역시 늙을 것이고, 세상의 정도는 상전벽해와 같구나(天若有情天亦老 人間正道是滄桑)"라고 했는데, 이것은 바로 이하(李賀)의 〈금동신선 한나라를 떠나다(金銅仙人辭漢歌)〉에서 가져온 것이야. 이하의 원래 시구는 "시든 난꽃 함양으로 가는 객에게 보내니, 하늘

●1 1045~1105. 북송의 화가·서예가. 자는 노직(魯直), 호는 산곡도인(山谷道人). 시사뿐만 아니라 서화에도 능했는데, 특히 서예는 행서와 초서가 뛰어나 소식·미불·채양(蔡襄)과 함께 '송대 사대가'로 불릴 정도였다. 개인의 일상생활을 묘사한 시가 대부분이고, 사회현실을 다룬 작품은 적다.

도 정이 있다면 역시 늙겠지(衰蘭送客咸陽道 天若有情天亦老)"란다. 같은 구를 쓰고 있지만 이하는 깊은 울분을 드러냈고, 모택동은 흥분되고 자랑스런 심정을 표현했어. 오늘 소개할 황정견의 〈'양관도'에 제하다〉도 탈태환골법을 이용한 좋은 시란다.

학생 단장의 노래는 형체도 그림자도 없거늘　　　　斷腸聲裏無形影
　　　소리 없는 그림 역시 마음을 슬프게 하는구나.　　畫出無聲亦斷腸
　　　양관에서 서쪽으로 더 들어가면　　　　　　　　想得陽關更西路
　　　북풍에 고개 숙인 풀 뒤로 소와 양들만이 보이겠지.　北風低草見牛羊

선생 이 시를 읽으니 어떤 시 두 수가 연상되지 않니?

학생 그 중 하나는 왕유의 〈위성곡(渭城曲)〉이에요.

　　　위성에 아침 비 내려 먼지 씻겨 나가고　　　　渭城朝雨浥輕塵
　　　객사의 버드나무 더욱 푸릇푸릇하구나.　　　　客舍青青柳色新
　　　그대에게 다시 술 한잔을 권한다　　　　　　　勸君更盡一杯酒
　　　서쪽으로 양관을 지나면 벗도 없을 테니.　　　西出陽關無故人

그리고 다른 한 수는 〈칙륵가(敕勒歌)〉예요.

　　　칙륵천은 음산 아래 흐르고　　　　　　　　　敕勒川 陰山下
　　　하늘은 천막의 천장처럼 온 들판을 덮었네.　　天似穹廬 籠蓋四野
　　　하늘은 푸르고 초원은 광활한데　　　　　　　天蒼蒼 野茫茫
　　　바람에 풀이 눕자 소떼 양떼 보인다.　　　　風吹草低見牛羊

선생 좋구나. 시를 많이 읽더니 이제 작품들을 꿰고 있구나. 그러면 황정견의 시를 분석해보자. 제목 '양관도에 제하다'에서 양관은 현재 간쑤 성 둔황(敦煌) 현 서남쪽으로, 이전에 서역으로 가려면 반드시 지나가야 하는 곳이

었어. 예전에 조정의 관리가 귀양을 가거나 범죄자가 군인으로 동원되는 형벌을 받으면 종종 간쑤 성이나 신장(新疆) 일대로 보내졌는데, 이때에도 반드시 양관을 지나야 했지. 황정견은 송대의 유명한 대시인이자 대서법가이고, 당대(當代)의 소동파나 이공린 등과는 절친한 친구 사이였어. 어느 날 이공린이 당대 시인 왕유의 이 시, 즉 네가 방금 읽은 〈위성곡〉의 내용을 근거로 〈양관에서 송별하다(陽關送別圖)〉를 그리고, 황정견에게 그림에 제할 시를 부탁하게 되었어.

학생 왕유의 시가 이미 있는 데다 이공린의 그림도 훌륭했을 테니 제화시를 짓기가 아주 어려웠겠어요.

소리 없는 그림에서 이별의 슬픔을 읽어내다

선생 과연 어떻게 썼는지 황정견의 솜씨를 한번 볼까? 제1구는 "단장의 노래는 형체도 그림자도 없거늘"이구나. '단장(斷腸)'은 창자가 끊어질 정도로 아주 슬프다는 뜻인데, 여기서 말하는 '단장의 노래'는 바로 왕유의 〈위성곡〉을 암시하고 있는 셈이지. 혹은 고대에 불렸던 〈양관삼첩(陽關三疊)〉이라는 곡을 의미하기도 해.

학생 '삼첩(三疊)'이라면 세 번 반복해서 부른다는 뜻이지요?

선생 맞아. 그런데 송별의 노래는 '형체'도 '그림자'도 없고, 그릴 수가 없는 것이지.

학생 "소리 없는 그림 역시 마음을 슬프게 하는구나"라는 의미를 이해할 것 같아요. 바로 앞의 구와 긴밀히 연결되어 있어요. 즉 '노래'는 그릴 수 없지만, 지금 이공린이 그린 송별도는 소리 없이 사람의 '마음을 슬프게 한다'는 의미예요.

선생 이것을 두고 "곡은 달라도 솜씨는 같다"라고 한단다. 〈양관에서 송별하다〉의 예술적 매력이 결코 노래에 뒤지지 않는다는 것을 충분히 보여주는 셈

이지. 그런데 왕유의 원작에 있는 "서쪽으로 양관을 지나면 벗도 없을 테니"라는 주제를 반영할 방법이 없었어. 게다가 제화시는 그림의 내용만을 말하는 것이 아니라 그림보다 더 많은 무언가를 전달해야 하거든. 즉 그림 이면의 사연이나 감정을 시로 보여주어야 하기 때문이지. 이어지는 두 구에서 그 해결점을 찾아보자.

학생 "양관에서 서쪽으로 더 들어가면, 북풍에 고개 숙인 풀 뒤로 소와 양들만이 보이겠지."

선생 왕유는 단지 "서쪽으로 양관을 지나면 벗도 없을 테니"라고 했지만, 황정견은 더욱 멀리까지 내다보았어. 그래서 양관의 서쪽으로 가면 친구가 없을 거라고 말하지 않아. 오히려 인적이 드문 황량한 곳에 살을 에는 북풍이 불고, 끝없이 펼쳐진 초원으로 소떼와 양떼만 보일 뿐이라고 하지.

학생 이 두 구로 〈위성곡〉과 〈칙륵가〉를 함께 결합시키고, 그것이 전달하는 풍부한 내용을 독자들이 익숙한 시에 담아 눈앞에 보여주었군요. 진실로 "탈태환골로 새로운 곡조를 창조하다"라고 할 만해요.

81

동양과 서양의
장점이 만나다

〈만수원사연도(萬樹園賜宴圖)〉
만수원의 연회

선생 청조 초기인 강희 54년(1715)에 외국의 다재다능한 전도사 한 사람이 중국에 왔는데, 그는 궁정에 초빙되어 황제의 초상화와 벽화를 그렸을 뿐만 아니라 원명원(圓明園)●¹의 서양식 건물의 설계에도 참여했단다.

학생 그 사람이 누구예요?

선생 낭세녕(郎世寧)●²이란다. 이탈리아의 밀라노 사람으로, 강희·옹정· 건륭 세 황제 치하에서 궁정화사를 지냈지.

학생 서양화는 투시법과 광선의 명암을 중시하기 때문에 중국인의 전통적인 화법과 맞지 않았을 텐데 중국인들은 그의 그림을 어떻게 수용할 수 있었나요?

선생 이 외국인은 아주 총명했단다. 그는 서양 화법만으로 그림을 그리지 않고 중국화 도구를 써서 아주 정밀하고 사실적으로 그렸어. 그의 그림에 입체감과 요철면이 있는 반면 광선에 의한 음영이 없는 점은 그가 중국화의 규율을 따랐다는 것을 보여준단다.

학생 당시에 어떤 사람이 얼굴에 음영을 그려넣

●1 청 강희 48년(1709)에 세워지기 시작해 건륭 35년(1770)에 기본적인 틀이 완성된, 청대 중엽을 대표하는 웅장한 황실 원림이다. 원명원·장춘원(長春園)·만춘원(萬春園) 세 곳이 중앙의 북해(北海)를 싸고 세워졌다. 장춘원 북쪽에 세워진 바로크 양식의 '서양루(西洋樓)'가 1860년 영불(英佛) 연합군의 침입에 불타 잔해만 남아 있다.

●2 Giuseppe Castiglione, 1688~1766. 이탈리아 밀라노 출신으로, 천주교 예수회 전도사이자 화가 및 건축가이다. 주로 초상과 화훼 및 네 발 달린 동물을 소재로 서양의 화법에 중국적 기법을 가미해 그림을 그렸다. 당시의 초병정(焦秉貞)·당대(唐岱) 등이 그의 영향을 많이 받았다.

낭세녕, 〈만수원사연도〉, 청, 비단에 채색, 223.5×419cm, 베이징 고궁박물원.

자 사람들이 어떻게 멀쩡한 얼굴에 거무스름한 부분을 둘 수 있냐며 아주 이
상하게 생각했다고 해요.

선생_ 어떠한 예술이든 그것이 이입되려면 그 민족의 심미적 습관에 부합해
야 하고, 아무리 좋은 것이라 해도 감상할 사람이 없으면 의미가 없단다. 오
늘 감상할 작품은 그의 〈만수원사연도〉다.

학생_ 아주 성대한 장면이 그려져 있어요.

선생_ 이 그림은 역사적인 사건을 기록하고 있어. 청조 초에 중국 서북쪽 변경
인 몽고의 준갈이(準噶爾) 일대는 세력이 분열되어 늘 문제가 많았는데, 건륭
18년(1753)에 그 가운데 두이백특부(杜爾伯特部)라는 한 부락의 수령 세 사
람, 즉 거릉(車凌)·거릉오파습(車凌烏巴什)·거릉맹극신(車凌孟克辛)이 청
조에 귀순함으로써 마침내 장장 80년에 걸친 소요가 끝나게 되었단다.

학생_ 그림은 세 사람에게 상이 내려지는 장면이군요.

선생_ 건륭은 이들에게 관직을 제수하고, 금을 하사하며, 10일 동안 연회를
열었어. 그리고 낭세녕 등 화가들을 불러 이 일을 기록하게 했는데, 그는 이
듬해에 〈만수원사연도〉를 완성했어.

학생_ 건륭이 사람들에게 들려져 연회장으로 들어오고 있는데 문무백관들이 앞뒤에서 옹위하고 있어요. 접견을 기다리는 많은 사람들이 무릎을 꿇고 앉아 있구요.

선생_ 연회장 중앙의 지붕 달린 막사에는 이미 뭔가가 잘 차려져 있고, 사방에 귀순한 세 사람에게 하사할 공예품과 각종 비단이 놓여 있구나.

학생_ 양쪽으로 군대와 라마교 승려들이 따로 앉아 있어요.

선생_ 무장한 시위대가 일정한 사이를 두고 서 있고, 연회장은 전체적으로 열렬하고 성대한 분위기구나. 화면에 모두 400여 명이 등장하는데 아주 자세하게 묘사되었어.

학생_ 인물 하나 하나가 모두 달라요.

선생_ 특히 건륭제와 좌우의 관리들, 두이백특부의 주요 인물들은 생동감이 있고 사실적인 게 초상화의 특징을 갖추고 있는데 대체로 사생을 통해 묘사한 것 같구나.

학생_ 사진이 발명되지 않았던 당시에 이 그림은 외빈들을 접견하는 모습을 담은 합동사진이라고 할 만하네요.

선생_ 연회장 사방에 안전과 성대함을 위해 휘장을 둘렀는데, 그 바깥에 수목이 무성하구나. 왼쪽에 푸른 산이 펼쳐져 있고, 오른쪽에 있는 비첨(飛檐)의 높은 탑은 연회가 행해지는 장소가 바로 '피서산장(避暑山莊)●3의 만수원'이라는 사실을 알려주는구나.

●3 원래 이름은 열하행궁(熱河行宮)이고, 청대 황제가 더위를 피해 정사를 돌보던 곳으로 현재 허베이 성 청더(承德) 시 북쪽에 있다. 청 강희 42년(1703)애 짓기 시작해 건륭 55년(1790)에 완성되었는데, 중국 남북 원림의 특징과 각 지역의 예술적 특징을 융합한 건물이다.

학생_ 이 그림은 중국화단에 적지 않은 영향을 주었겠어요.

선생_ 물론이야. 광선의 명암을 사용하지는 않았지만 원근에 따른 투시원리를 이용했기 때문에 이후 중국 회화에 아주 큰 영향을 끼쳤단다.

82

옛것에서

새로운 것을 창조하다

〈황기복에게 보내다(寄黃幾復)〉
—황정견

학생 오늘은 송대 황정견의 〈황기복에게 보내다〉라는 작품을 감상하는군요.

선생 나는 북해 그대는 남해에 있으니 　　　　　我居北海君南海

기러기마저 편지 배달을 거절하네. 　　　　　鴻雁傳書謝不能

복사꽃 배꽃 날리던 봄날 술잔을 기울였건만 　桃李春風一杯酒

밤비 맞으며 강호를 떠돈 지 십 년 세월. 　　　江湖夜雨十年燈

집안을 지탱하는 것은 네 벽뿐 　　　　　　指家但有四立壁

모름지기 의원은 팔을 세 번 부러뜨려야 하는 법. 治病不蘄三折肱

희끗희끗한 백발에 책을 읽는 모습 떠오르고 　想得讀書頭已白

강 건너 원숭이 장기(瘴氣) 많은 넝쿨에서 운다. 隔溪猿哭瘴溪藤

도입부의 두 구는 시인과 친구가 멀리 떨어져 있고, 서로 만나지 못해 많이
그리워한다는 의미를 전달하고 있어. 황기복은 황정견과 친한 친구 사이로
당시에 광저우(廣州)의 사회(四會)에서 현령을 지내고 있었고, 황정견은 산
둥(山東)에 있었으니 두 사람 모두 해안가에 있었던 셈이지. 그리고 《좌전
(左傳)》〈희공(僖公) 4년〉에 "그대는 북해, 과인은 남해, 아무것도 서로 관계
될 일이 없다(君處北海 寡人處南海 惟風馬牛不相及也)"라는 말이 있어. 이렇
게 해서 제1구 "나는 북해 그대는 남해에 있으니"가 나온 것이란다.

^{학생} 제2구는 앞의 구를 이어 두 사람이 서로 멀리 떨어져 있다는 것을 더욱 부각시키고 있어요. 기러기에게 편지 전달을 부탁해보지만 기러기는 "안 됩니다, 안 됩니다, 너무 멀어서요"라며 거절해요.

^{선생} 이 모두는 기존에 있던 말에 새로운 의미를 담은 것이란다.

역사적 일화는 잘 사용하면 평범한 것을 특이한 것으로 변화시킨다

^{학생} "복사꽃 배꽃 날리던 봄날 술잔을 기울였건만, 밤비 맞으며 강호를 떠돈 지 십 년 세월." 예전에 봄바람이 살랑살랑 불어와 만개한 복사꽃과 배꽃이 날리던 봄날 함께 한 잔씩 주고받으며 즐겁게 술을 마셨어요. 하지만 지금은 강호를 유랑하는 신세가 되어 차가운 비바람을 맞으며 아주 외롭고 처량하게 십 년 세월을 보내고 있어요.

^{선생} 지난 날의 짧은 만남, 우정, 즐거움을 현재의 오랜 이별, 그리움, 실의와 대비시켜 새롭고도 깊은 의경을 창조해 독자의 풍부한 상상을 불러일으키고 있어. 이어지는 구 "집안을 지탱하는 것은 네 벽뿐"은 "집에 남은 것은 오로지 네 벽뿐이네(家居徒四壁立)"라는 역사적 일화를 활용한 것이야. 사마천(司馬遷)의 《사기(史記)》에 보면 사마상여(司馬相如)^{●1}가 뜻을 펴지 못할 때의 정경을 그리고 있는데, 집이 가난해 네 벽말고는 아무것도 없었다고 해.

^{학생} 여기서는 황기복의 집이 가난하다는 것을 말하고 있군요. 그뿐만 아니라 황기복은 오래도록 병을 앓고 있어요. "모름지기 의원은 팔을 세 번 부러뜨려야 하는 법"이 바로 그 의미예요.

●1 기원전 179~117. 서한의 문학가. 자는 장경(長卿). 한대 부(賦) 작품을 대표하는 작가로, 〈상림부(上林賦)〉 〈대인부(大人賦)〉 등을 지었다.

^{선생} 여기에도 《좌전》 〈정공(定公) 30년〉에 나온 전고(典故)가 쓰였단다. 제립강(齊立疆)이라는 사람은 "세 번이나 팔이 부러져 훌륭한 의원만큼 알게 되었다(三折肱 知爲良醫)"라고 해. 즉

²²⁷

여러 차례 골절상을 당해 환자가 의사가 될 정도로 병에 대해 많이 알게 되었다는 의미이지.

학생　"희끗희끗한 백발에 책을 읽는 모습 떠오르고, 강 건너 원숭이 장기 많은 넝쿨에서 운다." 황기복이 독서를 좋아하고 재주가 많은 인재임에도 중용되지 못한다고 말하면서 친구의 처지를 안타까워하는 동시에 비슷한 처지인 자신에 대해서도 슬퍼하고 있어요.

선생　그렇단다. 황기복은 나라를 다스리고 백성을 구제할 능력을 지니고, 학문도 게을리하지 않는 데다, 청렴결백한 관리가 될 인재임에도 그 재주를 펴지 못하고 쓸쓸한 처지에 놓여 있어. 이런 그의 처지를 부각시키고, 동시에 동병상련의 입장에서 세상의 불공정함을 토로한 것이지.

학생　이 시에는 전고가 무척 많아요.

선생　이것은 황정견을 영수로 하는 강서시파(江西詩派)●2의 한 특징이라고 할 수 있어. 그는 "출처가 없는 글자가 한 자도 없어야 할" 것을 주장하고, 점철성금(點鐵成金)●3과 환골탈태를 제창했어. 역사적 일화는 잘 사용하면 평범한 것을 특이한 것으로 변화시킬 수 있지만, 부적절하거나 지나치면 오히려 '상투적인' 느낌을 준단다.

학생　지나치게 무미건조한 '독서광' 같다는 것이군요.

●2 황정견을 대표로 하는 시가의 유파를 말하는데 그가 강서 출신이기 때문에 그렇게 불렸다. 진사도(陳師道)·진여의(陳與義)·여본중(呂本中) 등 25명을 이 유파의 성원으로 보고 있지만 정설은 없다. 이 시파는 창작의 형식적 독창성을 중시해 당시와 남송의 많은 시인들에게 영향을 끼쳤으나, 제재가 협소하고 표현이 부자연스러웠다.
●3 남의 글을 다듬어서 훌륭한 글이 되게 하는 것을 말한다.

가지 하나 잎 하나에

모두 감정이 서려 있다

〈묵죽도(墨竹圖)〉 대나무 그림

선생 요즈음 젊은이들은 '멍청하기도 어렵다'라는 말을 아주 좋아한다고 하더구나.

학생 제 친구 하나는 다른 사람에게 써달라고 부탁해 벽에 좌우명으로 걸어두었어요.

선생 어째서?

학생 저도 잘 모르겠지만 의미가 있다고 느끼나 봐요. 아마도 사람은 조금 멍청한 것이 낫다는 뜻이 아닐까요?

선생 글쎄, 의미가 그렇게 간단하지는 않을 것 같구나. 이 말은 양주팔괴의 한 사람인 정섭(鄭燮)[1]이 한 말인데, 그의 〈묵죽도〉를 감상한 후에 이 말에 대해 다시 생각해보기로 하자. 그림의 대나무가 어떻게 보이니?

학생 아주 멋있어요. 참으로 풍채가 고상해서 늠름한 기세로 다가오는 것 같아요.

선생 너 역시 감수성이 뛰어나구나. 옛사람들은 난·대나무·돌 등을 그리기 좋아하고, 그 속에서 향기와 절조 그리고 기개를 찾아내곤 했단다. 특별히 대나무는 곧게 자라고, 단단하고, 속이

● 1 1693~1765. 청대의 문인화가·서예가. 자는 극유(克柔), 호는 판교(板橋). 가난한 선비 집안에서 태어나 곤궁하게 지냈으나 학문에 전념해 22세에 수재(秀才), 40세에 거인(擧人), 44세에 진사(進土)가 되었다. 61세에 관직에서 은퇴하고 양주에 기거하면서 이선·김농 등과 교유하며 예술창작에 몰두했다. 그는 특히 난과 대나무를 잘 그렸는데, 자유로운 필치와 독특한 서체로 이루어진 제발(題跋)을 교묘히 결합시켜 참신한 작품을 창작했다.

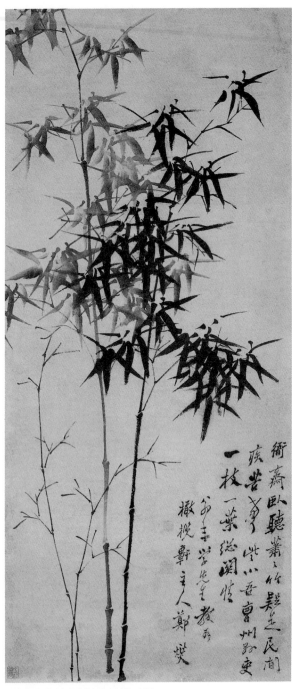

衙齋臥聽蕭蕭竹 疑是民間疾苦聲 些小吾曹州縣吏 一枝一葉總關情

정섭, 〈묵죽도〉, 청, 종이에 수묵, 서비홍 기념관.

비고, 딱딱한 마디를 가져서 사람들에게 도덕적인 정조와 고상한 인격을 연상시켰어. 그래서 정판교도 대나무 그리기를 아주 좋아했다고 해.

학생 그가 그린 대나무는 다른 것과 어떤 차이가 있나요?

선생 이전 사람들이 그린 대나무는 일반적으로 실제 모습을 그대로 묘사했기 때문에 대나무 줄기는 굵고 대나무 잎이 작은데, 잎을 테두리만 그리기도 하고 색을 칠하기도 했어. 그런데 정판교의 손에서 나온 대나무는 아주 완전히 다르단다. 화면 속의 대나무 줄기를 보렴. 아주 가늘게 그려지지 않았니?

학생 그보다 가늘 수 없을 정도로 가늘어요. 게다가 온전히 수묵으로만 그렸구요.

선생 줄기는 비록 가늘지만 아주 곧고 힘있게 보이는구나. 그리고 대나무 잎도 색을 칠하지 않았지만 물이 뚝뚝 떨어질 것처럼 아주 새파랗구나.

학생 그가 일부러 대나무를 사실 그대로 묘사하지 않은 것은 사람들이 인품을 연상할 수 있도록 한 것이 아닌가요?

선생 그렇단다. 고고하게 우뚝 솟은 이 대나무는 아주 자연스럽게 사람들에게 홀로 서 있다는 느낌을 주고 인격미를 연상하게 하지. 그리고 이런 연상을 더욱 강화하기 위해 정판교는 항상 그림에 시를 제했어.

학생 관아의 서재에 누워 듣는 대나무 소리 　　　衙齋臥聽蕭蕭竹
백성들의 고통에 찬 울음소리인 듯하구나. 　　疑是民間疾苦聲
나 비록 일개 하급관리에 지나지 않지만 　　　些小吾曹州縣吏
가지 하나 잎 하나에 모두 감정이 서려 있네. 　一枝一葉總關情

선생 정판교가 7품의 관리로 있을 때 산둥에 재해가 일어나 백성들이 기아선상에서 허덕이고 있었어. 그는 이 때문에 하루종일 바쁘게 돌아다니고, 밤에는 낮 동안의 피로에도 불구하고 여러 가지 생각을 하느라 잠을 이루지 못했어. 마침 차가운 비가 창문을 때리고, 바람이 성긴 대나무를 '쏴쏴' 하고 두드리는 소리에서 수많은 백성들이 굶주림과 추위에 애원하는 소리를 연상하게 된단다.

학생 '듣다'라는 말에 '민생의 고통'에 대한 그의 관심과 애정이 드러나 있어요.

선생 그는 잠자리에서 일어나 종이와 먹을 펼쳐 단번에 그림을 그리면서 자신을 채찍질했어. "네가 비록 일개 하급관리에 지나지 않지만 천하의 백성들을 결코 잊지 말아라"라고. 그림을 완성한 후 백성들의 고통에 귀기울이게 할 목적으로 그것을 상급기관에 올렸단다.

학생 진실로 사회의 부패와 백성의 고통에 분개했군요. 가히 청백리(淸白吏)라고 할 만해요.

선생 그리고 또 상서를 올려 이재민을 구휼하게 해달라고 요청했단다.

학생 구휼이라면 관청의 곡식 창고를 열어 백성들에게 나누어주는 것이지요?

바람 불고 비가 내리쳐도 나는 절대 흔들리지 않겠다

선생 그렇지. 결국 그는 상급기관의 비준도 받지 않고 법 규정도 살피지 않은 상태에서 관원을 동원해 창고의 곡식으로 죽을 끓여 이재민에게 나누어주었어.

학생 상급기관으로부터 추궁을 받지 않았나요?

선생 당연히 여러 사람들의 미움을 받아 얼마 있지 않아 관직에서 물러날 수밖에 없었지. 사람들은 그가 뇌물을 받고 법을 어겼다고들 하고, 지인들은 어떻게 그런 일을 저지를 수 있느냐고 원망했어. 여기에 그는 "멍청하기도 쉽지 않다"라고 대답을 함으로써 자신의 태도를 분명히했단다.

학생 "내가 백성들의 삶에 관심을 기울이지 않고 자신만을 돌보았다면 결코 하지 못했을 일이다"라는 의미이군요.

선생 이것은 바로 부패한 관리세계에 대한 굉장한 풍자라고 할 수 있어. '멍청한' 사람이어야 비로소 관직세계에서 살아남을 수 있지만, 나 같은 사람은 '멍청하기도 어렵다'는 의미란다.

학생_ 그렇다면 이 말을 '사람은 조금 멍청한 것이 좋다'라고 이해하는 것은 잘못된 것이군요.

선생_ 이 말은 적극적으로 이해할 필요가 있어. 정판교처럼 청렴하고 정직하며 개인의 사사로운 일을 돌보지 않는 사람은 조금 멍청해져야 하겠지만, 국가의 중요한 일에는 결코 조금도 멍청해서는 안 되는 것이란다. 이것이 바로 '멍청해지기도 어렵다'라는 말의 참된 의미라고 할 수 있어.

학생_ 한 가지 질문이 있어요. 바람이 대나무에 불어 '쏴쏴' 하는 소리를 들었다고 하는데 바람이 부는 모습이 아니라 비를 맞고 있는 대나무만 그린 이유가 있나요?

선생_ 여기에도 화가의 정신, 즉 "바람이 불고 비가 내리쳐도 나는 절대 흔들리지 않겠다"는 기개가 표현된 것이란다.

학생_ 선생님이 말한 이 의미를 친구들과 함께 얘기해봐야겠어요.

83

잎만 무성하고 꽃은 시든 것을 알 리 없지

〈간밤 비는 덜했지만(如夢令)〉
—이청조(李淸照)^{●1}

학생 올해 대학교 입학시험에 문학 감상과 관련된 문제가 하나 출제되었다고 하던데 사실인가요?

선생 그렇단다. 이청조의 사 〈간밤 비는 덜했지만〉에 대한 이해를 묻는 문제였어.

학생 제가 외우고 있는 작품이에요.

간밤 비는 덜했지만 바람이 사나웠어라	昨夜雨疏風驟
실컷 잤어도 술기운이 가시질 않네.	濃睡不消殘酒
발을 걷는 아이에게 물었더니	試問卷簾人
뜻밖에 해당화는 여전하다고 하네.	却道海棠依舊
알 리가 없지, 알 리가 없지	知否知否
잎만 무성할 뿐 꽃은 시든 것을.	應是綠肥紅瘦

그런데 문제가 어떻게 출제되었나요?

선생 네 개의 문항 중에서 부정확한 하나를 선택하는 것이었어. 첫번째 문항은 '가시지 않다'와 관련된 것이야. 여기에서는 술기운이 사라지지 않는 것이 아니라, 실제로는 슬픔과 번민의 정서를 지울 수 없다는 뜻이라고 했어.

어떠니? 맞는 설명 같니?

학생 제가 보기에는 맞는 것 같아요. 작자는 어젯밤에 고민이 있어 술을 마시고 깊이 잠들었어요. 일반적인 상황이라면 당연히 술기운이 가시겠지만, 작자는 잠결에 희미하게 '비는 덜했지만 사나운 바람' 소리까지 들어요. 따라서 이것은 남은 술기운이 가시지 않는 것이 아니라 '근심이 사라지지 않는다'는 것을 암시하고 있어요.

선생 훌륭한 대답이다. 두번째는 끝 구에서 '녹(綠)'과 '홍(紅)'이 각각 잎과 꽃을 대신하고, '비(肥)'와 '수(瘦)'는 잎이 무성하고 꽃이 떨어지는 것을 각기 형용한 해석이야. 이 문제는 수사에 대한 이해를 묻고 있구나.

학생 '비'는 잎이 무성해지는 것을 아주 형상적으로 묘사한 말 같은데, '수'를 어떻게 시들어 떨어진다고 할 수 있나요? 적절하지 않은 것 같아요.

선생 일리가 있구나. 그렇다면 너는 이 문항이 틀렸다고 보는 것이지?

학생 틀린 것 같아요.

선생 그렇다면 계속 보도록 하자. 세번째 문항은 "이 작품은 일반적인 서술로 시작해 문답형식으로 바뀌고, 이후에 다시 가정과 탄식을 통해 점차 확대되고 깊어진다"고 했는데, 맞는 것 같니?

학생 이 문제는 시의 구조에 대한 이해를 묻는 것이군요.

선생 그렇단다. 시험을 많이 치러본 노장답구나. 하지만 정확하게 말하자면, 구조와 내용 모두에서 작품에 대한 이해를 살펴보는 문제라고 할 수 있어. 어떠니? 맞는 것 같니?

학생 "간밤 비는 덜했지만 바람이 사나웠어라"는 한밤중의 일을 쓰고 있고, "실컷 잤어도 술기운이 가시질 않네"는 새벽의 일을 쓴 것이니 표면적으로 보면 일반적인 상황이에요. 이어서 창의 발을 걷는 하인에게 물어보자 하인이 "뜻밖

●1 1084~1151경. 남송의 여류사인. 다재다능한 데다 학자이자 산문가인 아버지, 금석학자이자 관리인 남편의 영향으로 중국의 으뜸가는 여류문인으로 간주된다. 남편의 병사와 북송의 멸망을 기점으로, 그전은 세상과 사물에 대한 관심과 애정이 충만한 작품을 많이 남겼다면, 이후는 국가의 패망과 고독한 자신의 처지를 담아 분위기가 침울해진다. 〈간밤 비는 덜했지만〉은 피란 가기 전 북방에 있을 때의 작품이다.

에 해당화는 여전하다"고 대답을 해요. 그러한 연후에 다시 "알 리가 없지, 알 리가 없지"라고 가정하고 "잎만 무성할 뿐 꽃은 시든 것을"이라고 탄식하고 있어요. 이 문항은 맞는 답이에요.

선생 그러면 마지막 문항을 보도록 하자. "작자는 감정을 직접 서술하는 방법을 이용해 봄날에 대한 아쉬움과 석별이라는 감상적인 정서를 표현했다." 네 생각은 어떠니?

대학교 입학시험에 나온 시가 감상 문제의 정답을 드디어 찾아내다

학생 뒷부분은 맞아요. 이 작품은 확실히 봄날에 대한 아쉬움과 석별의 감상을 전달하고 있거든요. 그런데 앞의 내용이 틀린 것 같아요. 마음속의 우수를 아주 완곡하게 반영하고 있기 때문에 감정을 직접적으로 서술했다고 볼 수 없어요. 이청조의 다른 시구에 "살아서는 응당 사람 중의 호걸, 죽어서는 또한 귀신의 영웅이네"가 있는데, 이것이야말로 직접적인 서술이라고 할 수 있죠. 아마도 이 문항이 틀린 것 같아요.

선생 맞게 대답했다. 이것이 바로 정답이란다. 두번째 문항은 비록 토론할 거리가 있지만 시구에 대한 이해는 다양할 수 있으니까 맞는 답으로 보아도 무방하지. 더구나 네번째 문항이 완전히 틀렸으니 더 주저할 필요가 없겠지.

학생 문제를 풀어가다 보니 작품에 대한 이해가 더욱 깊어졌어요.

선생 하하하, 시가에 대한 이해는 감정의 수양에 도움을 줄 뿐만 아니라 입학시험의 성적에도 직접적인 영향이 있구나.

학생 그런 의미에서 시를 더 많이 읽어야겠어요.

선생 당연하고말고. 하지만 단지 시험을 위해서라면 따분하고 재미없는 일이겠지.

83

사실적 대나무

마음속 대나무

문동(文同)●¹의 묵죽화에서 정섭의 묵죽화까지

학생 어떤 사람들은 정판교의 대나무 그림이 화법에 맞지 않다고들 하는데 무슨 이유가 있나요?

선생 그렇게 말하는 사람들은 송과 원의 대나무 그림을 상품(上品)으로 치는데, 사실 송과 원의 대나무 그림도 아주 높은 경지에 이르렀다고 할 수 있어. 화가들은 대나무를 그리기 위해 대나무 숲으로 들어가 십여 종류의 대나무를 살폈다고 하니까. 가령 문동은 대나무를 그리기 전에 반드시 가슴속에 대나무에 대한 형상이 있어야 한다고 했고, 소동파도 대나무 그림의 고수였어. 사실 형사(形似)라는 측면에서 보면 송과 원의 대나무는 사진과 거의 다르지 않을 정도로 절정에 달했다고 할 수 있단다.

학생 그렇다면 정판교는 그들과 달랐다는 것이군요.

선생 반드시 그렇다고는 할 수 없어. 하지만 송과 원의 대나무 그림이 실제 대나무의 생태 즉 외형에 치중했다면, 정판교는 새로운 길을 열었다고 할 수 있지. 대나무로 자신의 감정을 직접적으로 표현하고, 마음속의 대나무를 그림으로써 사람들에게 새로운 면모를 느끼게 했거든.

학생 좀더 구체적으로 설명해주세요.

선생 그의 묵죽을 보자꾸나. 화면 가득 진하고

●1 1018~1079. 북송의 화가. 성품이 고결하여 세속에는 일절 관심이 없었다. 시문, 서화에 뛰어났는데 특히 그의 묵죽화는 소쇄한 기풍이 있다 하여 소식이 배웠다고 한다.

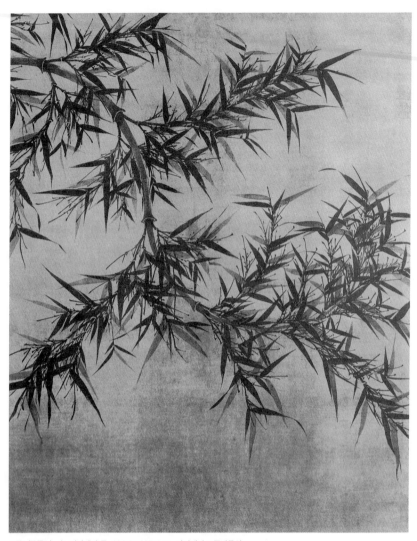

문동, 〈묵죽도〉, 송, 비단에 수묵, 131.6×105.4cm, 타이베이 고궁박물원.

익숙한 단계에 머물러버리면 더 이상 예술이 아니다

연한, 굵고 가는 대나무 줄기가 보이고, 뿌리도 끝도 없고 단지 중간에 잎만
이 있구나. 화면의 제시를 보자.

불과 몇 잎이지만	不過數片葉
종이 가득 절개일세.	滿紙俱是節
만물은 모두 그 중심을 헤아리고	萬物要思根
반쪽만 보아서는 안 될 일.	非徒觀半截
비바람에도 움직이지 않고	風雨不能搖
눈과 서리도 견뎌내네.	雪霜頗能涉
종이 밖에서 찾으니	紙外更相尋
구름 너머 하늘까지 치솟았구나.	干雲上天闕

여기서 말하는 '절개'는 사람들이 가지고 있는 기개를 말하지. "만물은 모두
그 중심을 헤아리고, 반쪽만 보아서는 안 될 일"이라는 말이 참으로 멋있구나.

학생　사람을 볼 때도 단지 절반만 볼 것이 아니라 그의 과거와 미래를 함께
보아야 한다는 것이군요.

선생　그가 대나무를 있는 그대로만 묘사했다고 할 수 없겠지?

학생　아니에요. 사회와 인간, 그리고 인간의 내면에 대한 생각을 담고 있어
요.

선생　다시 다른 그림을 보자. 큰 암석이 우뚝 서 있는데 아주 도도해 보이는
구나.

학생　주변에 대나무 몇 그루가 보이는데 희미한 그림자와 어울리고 농담이
교차하고 있어서 고결하고 맑고 시원하다는 느낌을 주어요.

선생　시를 볼까?

태행산에 암석 하나 우뚝 서 있고	一塊峰巒聳太行
소상에 긴 대나무 두 그루가 전부이네.	兩支修竹盡瀟湘
호남의 강물 삼천리가	湖南澤絳三千里
모두 내 고향 마을로 접어드네.	都入吾家郭外莊

여기서도 대나무만을 묘사하고 있니?

학생　아니에요. 태행산과 소수와 상수의 대나무, 호남의 강물들을 말하고 있어요. 이 모든 산수가 그림 속에 융합되어 있어요. 대나무만 그린 것이 아니라 산수 자연에 대한 애정을 표현하고 있어요.

선생　다른 그림을 한번 보자. 아주 재미있어 보이는구나. 늙은 대나무 하나가 그림 밖으로 비스듬히 나와 있고, 그 아래에 새로 난 여린 대나무가 있구나. 제화시를 보자.

우뚝 선 대나무 하나 바람에 맞서고	一枝高竹獨當風
여린 대나무들 이를 둘러싸고 있네.	山竹因依籠蓋中
인간 세상의 참된 정을 모두 드러냈으니	盡出人間眞具慶
손자들이 할아비를 부축하고 있네.	諸孫羅抱阿家翁

학생　늙은 대나무와 어린 대나무가 마치 할아버지와 손자가 서로 부축하고 있는 것처럼 친근해 보여요.

선생　이것도 대나무만 그린 것이니?

학생　아니오. 인간의 참된 정에 대해 묘사했어요.

선생　다시 또 그림을 보자. 화면은 앞의 그림과 별반 다르지 않지만, 제화시가 다르구나.

| 사십 년 간 대나무 그리며 | 四十年來畫竹枝 |

낮에는 붓을 휘두르고 밤에는 구상했네.　　　　日間揮寫夜間思
번다한 가지와 잎 버리고 수척한 가지만 남기니　冗繁削盡留淸瘦
생경한 단계가 바로 다시 익숙한 단계일세.　　　畫到生時是熟時

학생_ 여기서는 예술의 창작법칙에 대해 쓰고 있어요.

선생_ 그렇단다. 밤에는 구상하고 낮에는 붓을 휘둘러 대나무를 그린 지 이미 40여 년이 된 지금, 그는 번다한 가지와 잎을 모두 없애고 오로지 수척한 대나무 하나만을 남겼어. 마지막 구가 더욱 돋보이는구나. "생경한 단계가 바로 다시 익숙한 단계일세."

학생_ 이것은 무슨 말인가요?

선생_ 이것이 '가슴속에 이전의 대나무는 없다'라는 단계란다. 매번 새로운 의미를 담아 그려야 비로소 한 단계 높은 예술적 경지에 도달하게 되고, 이러한 예술의 추구과정은 생경함에서 익숙함으로, 다시 익숙함에서 생경함으로 이르는 과정이란다. 두번째 단계의 '생경함'은 결코 그림을 그릴 줄 모르는 것이 아니라, 상투적인 것으로 떨어지는 것을 막고 부단히 새로운 것을 추구한다는 의미라고 할 수 있어.

학생_ 이제 알 것 같아요. 정해진 양식을 타파하고, 동일한 규범에 얽매이지 않으며, 항상 새로운 의미를 창조해야 한다는 뜻이에요. 만약 익숙한 단계에서 머물러버린다면 더 이상 예술이라고 할 수 없다는 것이죠.

선생_ 네 말이 맞다.

잘라낼 수 없는

이별의 슬픔

〈붉은 연꽃 향기만 남고(一剪梅)〉
―이청조

선생_ 송대 사 작가들 중에서 이별의 슬픔을 가장 잘 표현한 사람이 누구라고 생각하니?

학생_ 당연히 남당의 이후주 이욱이죠. "자르려 해도 잘라지지 않고, 이별의 수심 깊어지네. 아마도 또 다른 마음속 감정인가 보다(剪不斷 理還亂 是離愁 別是一番滋味在心頭)"●¹라는 표현을 보면 알 수 있어요.

선생_ 사실 엄격하게 말하자면, 이 작품에서 이욱이 표현한 것은 '이별의 슬픔'이 아니라 '망국의 아픔'이라고 해야 정확하단다. 내가 보기에는 이청조야말로 이별의 슬픔을 쓰는 데는 고수라고 할 수 있어.

학생_ 붉은 연꽃 향기만 남고 아름다운 돗자리도 가을이라 찬데
　　紅藕香殘玉簟秋
　　조심스레 비단 치마 벗고 홀로 목련나무 배에 오른다.
　　輕解羅裳 獨上蘭舟
　　구름 너머로 누가 아름다운 편지를 가져올까　　　雲中誰寄錦書來
　　기러기 돌아갈 때 달이 서쪽 누대에 가득 차네.　　雁字回時 月滿西樓
　　꽃은 절로 떨어지고 강물은 혼자 흘러가며　　　花自飄零水自流
　　그리움은 서로에게 슬픔이 된다.　　　　　　　一種相思 兩處閑愁
　　풀 길 없는 이 그리움은　　　　　　　　　　此情無計可消除

눈살이 펴질 때쯤 다시 마음에 차 오르네.　　　　才下眉頭 却上心頭

<div>선생</div> 가을날 연꽃이 시들어 떨어질 때쯤이면 깔고 있던 대자리도 차가워 싫게 되지.

<div>학생</div> 조심스럽게 비단 치마를 벗고 혼자서 작은 배에 올라 천천히 노를 저어요.

<div>선생</div> 달은 이미 둥글지만 사람은 만날 수가 없어. 낮에 기러기가 하늘을 날아가는 것을 보았지만 부탁한 안부편지는 아직 도착하지 않았어.

<div>학생</div> 꽃이 떨어지고 강물은 흐르고, 이 모든 것은 불가항력적인 자연의 일이에요.

풀 길 없는 이 그리움은 눈살이 펴질 때쯤 다시 마음에 차 오르네

<div>선생</div> 두 사람 모두 서로 걱정하고, 그리움으로 슬퍼하고 있어.

<div>학생</div> 하지만 그리운 마음을 풀 길이 없어요.

<div>선생</div> 찌푸린 눈썹이 펴지다가도 마음속에 다시 근심이 생기지.

<div>학생</div> 선생님, 여기서 이청조는 누구와 헤어져 슬퍼하고 있나요?

<div>선생</div> 이 작품은 그녀가 남편 조명성(趙明誠)과 헤어진 후 극도의 그리움과 이로 인한 슬픔을 쓴 것이란다.

<div>학생</div> 표면적으로는 그들이 헤어졌다는 사실을 쓰고 있지 않는데요.

<div>선생</div> "조심스레 비단 치마 벗고 홀로 목련나무 배에 오른다"에서 '홀로 오른다'가 그녀의 처지를 암시해주니, 남편이 곁에 없다는 사실을 알 수 있어. 지난날에는 두 사람이 함께 배를 탔지만 지금은 단지 '홀로 오를' 수밖에 없는 상황이지.

●1 이후주의 〈말없이 홀로 서쪽 누대에 올라(相見歡)〉라는 작품에 나오는 구절.

<div>학생</div> "구름 너머로 누가 아름다운 편지를 가져올까"는 남편의 편지가 도착하기를 바라는 심정을 통해 남편이 멀리 타향에 있다는 사실을 알 수

있어요.

선생_ 바로 그렇단다. 그리고 "서로에게 슬픔이 된다"에서 '서로'는 그들이 각기 다른 곳에 있다는 사실 아니겠니?

학생_ 그렇다면 시인은 이러한 슬픔을 어떻게 묘사하고 있나요?

선생_ 시인은 이별의 슬픔을 아주 단계적으로 그려놓았는데, 전반부는 그리움에 대해 거듭 쓰고 있지. 달이 환하게 밝은 밤이면 그리운 사람과 함께 있기를 바라는 마음 간절해지지. 이어서 목련나무로 만든 배에 홀로 오르니 더욱 고독해지고, 먼 하늘 너머로 남편이 있는 곳을 생각하게 되지. 한마디로 말하자면, 어느 때 어느 곳에서든간에 그리움의 정서가 뼈에 사무친다는 뜻이지.

학생_ "꽃은 절로 떨어지고 강물은 혼자 흘러가며"는 어떤 풍경인가요?

선생_ 풍경을 묘사했다기보다 풍경을 빌려 감정을 표현했다는 말이 정확해. 이 구는 인생·젊음·애정·이별이라는 복잡한 정서, 즉 사물은 그대로이지만 인간의 사라져갈 수밖에 없는 불가항력에 대해 쓰고 있어. 이것은 안수(晏殊)의 "어찌할 수 없구나 꽃이 져서 떨어지는 것을(無可奈何花落去)"이라는 구절과 같은 솜씨라고 할 수 있지.

학생_ 후반부는 어떤 내용인가요?

선생_ 후반부는 "꽃은 절로 떨어지고 강물은 혼자 흘러가며"를 매개로 해서 전반부의 '그리움'을 '슬픔'으로 전환시키고 있단다. 그리움이 극도에 이르면 당연히 슬퍼지게 마련이지.

학생_ 그런데 그녀 혼자서 그리워하고 슬퍼하는 것인데 왜 "그리움은 서로에게 슬픔이 된다"라고 표현했나요?

선생_ 사랑하는 부부는 서로 마음이 통하는 법이거든. 그녀는 자신을 상대방의 입장에 둠으로써 이러한 그리움과 슬픔이 단지 한 사람만의 것이 아니라는 사실을 충분히 아는 것이지. 떨어져 있는 남편 조명성도 당연히 그녀를 생각하고 슬퍼하고 있겠지.

학생_ 마지막 두 구는 후세 사람들이 암송할 정도로 아름다운 표현이에요. "풀 길 없는 이 그리움은, 눈살이 펴질 때쯤 다시 마음에 차 오르네."

선생_ 이것은 이별의 슬픔이 외부에서 내면의 깊은 곳으로 전이되어 풀어낼 길이 없다는 것을 보여주고 있어. 이렇게 작품을 끝맺음으로써 읽고 난 사람들은 마음이 더욱 무거워지지. 게다가 '눈살'과 '마음'이 대응하고, '펴지다'와 '다시 차 오르네'라는 말이 변화를 이루면서 벗어날 길 없는 슬픔을 생동적으로 묘사했어.

학생_ 이별의 슬픔이 이청조의 완곡하고 여운있는 시문을 통해서 진실로 '잘라낼 수 없는' 슬픔으로 탄생했어요.

우뚝 선 기암괴석

더 높은 푸른 소나무

〈창송괴석도(蒼松怪石圖)〉
고색창연한 소나무와 괴석

선생 오늘은 이방응(李方膺)[1]의 〈창송괴석도〉를 감상해보자.

학생 이방응은 매화 그림으로 유명하지만 그의 송석도(松石圖)도 아주 출중하다고 들었어요.

선생 물론이란다. 〈창송괴석도〉를 보는 느낌이 어떠니?

학생 풍상을 실컷 겪고도 생기가 있어요.

선생 정확히 말했다. 우뚝 솟은 기암괴석과 쭉 뻗은 푸른 소나무가 풍부하고도 간결한 구도와 단순하면서도 깊은 색채로 표현되어 있구나.

학생 기암괴석의 용필은 과단성이 있고 끊을 수 없을 정도로 견고해 보여요.

선생 푸른 소나무는 굵고 짧은 무성한 솔잎과, 굵고 단단하고 고집이 세어 보이는 가지가 마치 단단한 철골을 연상하게 하는구나.

학생 그림을 통해 작자의 인품을 충분히 상상할 수 있을 것 같아요.

선생 그렇지? 이방응은 관직에 있을 때에도 권세가들에게 허리를 굽히거나 아첨하고 비위를 맞추지 않고, 강직하고 청렴결백한 인품을 끝까지 지녔다고 해. 이것이 바로 소나무와 기암괴석이 상징하는 인품이 아니겠니?

[1] 1695~1755. 청대의 화가. 사군자 및 소품 그림에 뛰어났고, 특히 규범에 얽매이지 않고 자유분방하게 매화를 그린 것으로 유명하다.

학생 그림에 제한 글자도 아주 생기 있어 보여요.

선생 글자만이 아니라 문장도 좋단다. 한번 읽어보자.

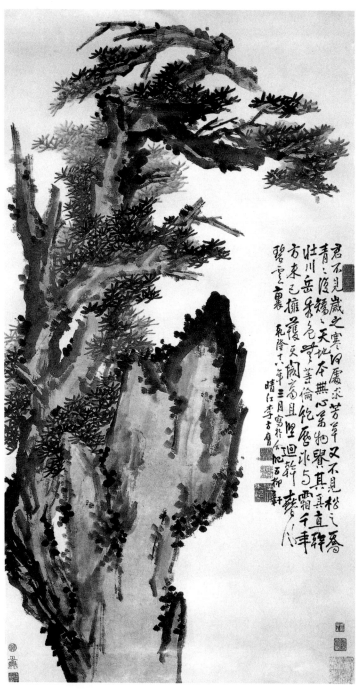

이방응, 〈창송괴석도〉, 청.

학생 그대는 보지 못했는가 君不見

추운 겨울 어디에서 방초를 구하리요? 歲之寒 何處求芳草

또한 보지 못했는가 又不見

소나무의 푸르고 또한 높이 솟은 모습을. 松之喬 靑靑復矯矯

천지는 본래 무심하고 天地本無心

만물은 그 진실함을 귀하게 여기네. 萬物貴其眞

곧은 가지는 뭇 산을 웅장하게 하니 直幹壯川岳

그 장관은 비길 바가 없다. 秀色無等倫

얼음과 서리를 실컷 맞고도 飽歷冰與霜

천년이 지나도 사라지지 않으리. 千年方未已

하늘 너머로 높고 단단하게 솟아 擁護天闕高且堅

봄바람이 불면 푸른 구름 사이로 보인다네. 逈幹春風碧雲裏

선생 이 문장은 청송(靑松)에 대한 작자의 찬사인 것 같구나. 의미는 대체로
이렇구나. 너는 보지 못했느냐? 하늘도 땅도 얼어붙는 겨울에 어디서 향기로
운 풀을 찾을 수 있단 말인가? 이때 곧게 뻗은 높은 소나무만 보인다. 천지의
만물은 본래 아무런 의미 없이 만들어진 것이 없다.

학생 만물의 귀중함은 그것의 진실함에 있는 법이다. 이 소나무 역시 그러하
다. 곧게 뻗은 가지는 산을 더욱 웅장하게 하고, 그 생기는 어느 것과도 비교
할 수가 없다. 천년 동안 얼음과 서리를 맞고도 여전히 불요불굴(不撓不屈)
이다.

선생 하늘 너머로 우뚝 솟아서도 여전히 굳고 단단하며, 봄바람 속에서 더욱
장대하고 견고해 보인다.

학생 확실히 이방응 자신의 인품을 반영한 것이군요.

선생 한치의 어긋남도 없이 그대로야.

꽃을 사람에 비유하고

사람과 꽃을 비교하다

〈꽃행상에게서 봄꽃을 사다(減字木蘭花)〉
―이청조

선생_ 꽃행상에게서 봄이 막 피어나는 꽃을 한 가지 샀네.

賣花擔上 買得一枝春欲放

점점이 맺힌 눈물은 붉은 아침 햇살에 빛나는 새벽 이슬이구나.

漏染輕勻 猶帶彤霞曉露痕

신랑이 내 얼굴이 꽃보다 못하다고 할까 봐

怕郎猜道 奴面不如花面好

머리에 비녀처럼 꽂고 괜스레 신랑에게 비교해보라 하네.

雲鬢斜簪 徒要教郎比幷看

학생_ 이 작품도 이청조의 사인가요? 사의 내용이 아주 즐겁고 유쾌한 장면 같은데, 이전에 읽은 작품들과 풍격이 아주 달라 보여요.

선생_ 아마도 이청조의 만년(晩年) 작품을 많이 읽었나 보구나. 이청조 하면 대개 "찾고 찾고 또 찾아도 차가운 기운 때문에 슬프고 처량하네(尋尋覓覓 冷冷淸淸 凄凄慘慘戚 戚)"●1라는 애절하고 슬픈 느낌을 떠올리게 되지. 하지만 사실 이청조가 일생 동안 쓴 사 작품 은 대략 세 부류로 나눌 수가 있어. 즉 청춘의 환락, 중년의 원망, 만년의 비애 이렇게 세 가지

●1 〈찾고 찾고 또 찾아도(聲聲慢)〉 라는 작품의 첫 구절. 이 시의 끝 구 절인 "오동나무에 내리는 이슬비, 황혼이 되자 점점 방울지네./이 모 든 것을 어찌 '근심'이라는 한마디 로 그려낼 수 있으리요(梧桐更兼細 雨 到黃昏點點滴滴 這次第 怎一個 愁字了得)"가 매우 유명하다.

로 말이야.

학생 이 사는 젊은 시절의 작품이군요?

선생 그녀가 조명성과 막 결혼했을 때의 애정 어린 생활을 묘사한 작품으로 작품 전체에 신부의 질투와 애교 그리고 기쁨이 가득해. 작품을 세세히 감상해보자. "꽃행상에게서 봄이 막 피어나는 꽃을 한 가지 샀네." 예로부터 사람들은 꽃을 좋아했고, 송대 도시에도 항상 꽃을 파는 상인들이 거리를 돌아다녔어. 지금 꽃을 판다는 소리가 문 밖에서 들려오고 있어.

신혼부부의 아기자기한 생활의 즐거움이 넘쳐나는 애정시

학생 신부가 계집종에게 생화 한 가지를 사오게 해요. 그런데 시인은 왜 "막 피어나려는 꽃 한 가지를 샀네"라고 하지 않고 "봄이 막 피어나는 꽃을 한 가지 샀네"라고 했을까요?

선생 좋은 질문이다. 이것은 이청조의 언어구사가 평범하지 않다는 점을 보여주는 좋은 예란다. '꽃'이라고 하면 다만 '꽃'만을 가리키게 되지만, '봄'으로 시작을 하면 그 속에 내포된 의미가 많기 때문에 사람들에게 끝없는 미감과 연상을 가져다주게 되거든.

학생 아, 알겠어요. '봄'이라는 말이 자연스럽게 봄빛, 봄의 햇살, 봄의 기운, 봄날을 연상하게 해 '꽃'이라고 할 때보다 의미가 주는 여운이 더욱 깊어지는군요.

선생 이어서 "점점이 맺힌 눈물은 붉은 아침 햇살에 빛나는 새벽 이슬이구나"라며 꽃의 자태에 대해 썼어. 이슬방울이 맺힌 채 갓 따온 꽃이 마치 울어서 눈물이 점점이 맺혀 있는 것 같다고 묘사했어.

학생 꽃은 울 일이 없을 텐데, 이것은 꽃을 사람에 비유한 것이군요.

선생 그렇단다. 시인이 묘사한 꽃은 바로 아침 이슬이 점점이 맺혀 있는 아주 신선한 것이란다.

학생 이 꽃은 영롱한 아침 이슬이 맺혀 있을 뿐만 아니라, 붉은 아침 햇살도 걸치고 있는 것 같아요. 이런 꽃을 파는 행상이라면 사람들이 모두 반길 거예요.

선생 아무렴. 그러면 일단 여기까지 정리를 해보자. 전반부는 꽃을 사는 과정을 묘사하고 있어. 봄날 아침, 신부가 잠자리에서 일어나자마자 꽃행상에게서 막 딴 아주 예쁜 꽃 한 가지를 샀어. 마음에 사랑이 넘치는 사람만이 꽃을 더욱 사랑하는 법이니, 이것은 바로 신혼의 즐거움과 달콤함을 교묘하게 부각시키는 것이 아니겠니? 바로 꽃을 사람에 비유한 것 같지 않니?

학생 네, 그래요. 아름답고 선명한 꽃은 바로 그들 부부의 행복한 생활의 시작을 상징하고 있어요.

선생 그러면 다시 후반부를 보자. "신랑이 내 얼굴이 꽃보다 못하다고 할까 봐, 머리에 비녀처럼 꽂고 괜스레 신랑에게 비교해보라 하네."

학생 신랑에 대한 신부의 애정이 극도로 잘 표현된 것이군요. 신부는 이미 미모가 출중한데도 자신이 예쁘지 않아서 신랑이 좋아하지 않을까 봐 염려해요.

선생 그러게 말이다. 그녀는 "붉은 아침 햇살에 빛나는 새벽 이슬"이 맺힌 생화보다 미모가 떨어질까 봐 몹시 걱정하고, 그래서 신랑이 그녀가 꽃보다 못하다고 싫어할까 봐 꽃을 시샘해. 이것도 사람을 꽃에 비유한 것이 분명하구나.

학생 "머리에 비녀처럼 꽂고 괜스레 신랑에게 비교해보라 하네"는 신부가 애교를 떠는 모습이군요.

선생 신부는 일부러 꽃을 머리에 꽂고 신랑에게 보여주지. "내가 예뻐요? 꽃이 예뻐요?" 하며.

학생 너무 생생하게 묘사되어 신부가 꽃과 자신을 비교할 때의 교태가 상상이 되네요. 마치 "꽃도 예쁘지. 하지만 당신이 더 예쁘다오"라는 신랑의 찬탄이 들리는 것 같아요.

선생 전체적으로 꽃을 사고, 꽃을 감상하고, 꽃을 꽂고, 꽃에 비유하는 행동을 통해 신혼부부의 즐거운 모습을 생생하게 재현했단다.

학생 시인은 꽃을 사람에 비유하고, 사람과 꽃을 비교함으로써 한 신혼부부의 돈독한 애정을 표현했어요.

선생 이청조의 이 작품은 지금 읽어도 생동감이 있고 아기자기한 생활의 즐거움이 넘쳐나는, 정말로 접하기 어려운 애정시 중의 하나란다.

학생 선생님 말씀이 백 번 옳은 것 같아요.

85

그림 밖의 의미

시 밖의 감정

〈유어도(游魚圖)〉 노니는 물고기

선생_ 오늘은 양주팔괴의 한 사람인 이방응의 〈유어도〉를 감상해보자.

학생_ 화면에 물고기가 다섯 마리 있는데 간결하고 호방한 필묵으로 표정과 태도를 아주 생생하게 그렸어요.

선생_ 물고기마다 형태와 표정이 모두 다르구나. 맨 위에 있는 물고기는 아래로 급히 내려오고 있어.

학생_ 두번째는 비스듬히 중간으로 끼여들고 있어요.

선생_ 세번째는 바로 아래 있는 한 마리 뒤를 바싹 따르고 있구나.

학생_ 가장 앞쪽에 있는 한 마리는 앞으로 향하지 않고 몸을 돌려 방향을 바꾸고 있어요.

선생_ 몸은 이미 돌렸지만 꼬리가 채 돌아 나오지 못하는구나.

학생_ 그런데 뒤에 있는 물고기는 아무 생각 없이 바싹 뒤를 따르고 있어요.

선생_ 그 밑의 한 마리는 더욱 생동감이 있구나. 몸의 절반만 그렸지만 마치 위를 향하여 뛰어오를 것처럼 보이는구나. 구도를 보면 다섯 마리가 S자를 거꾸로 한 모양인데 네 마리는 가운데 집중해 있고 한 마리는 멀리서 호응하고 있어.

학생_ 위쪽의 네 마리도 한 곳에 모여 있지 않아요. 세 마리는 긴밀하게 이어져 있는 반면, 맨 위의 한 마리는 그들과 일정한 거리를 두고 있어요.

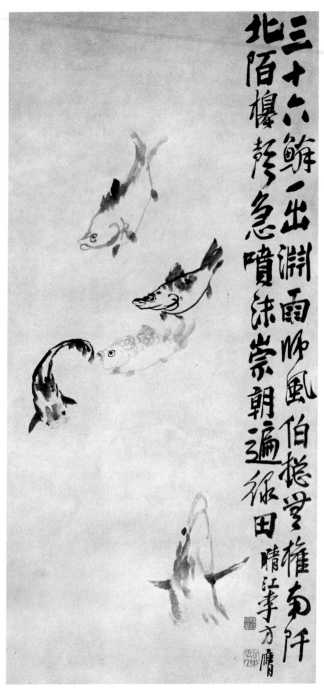

이방응, 〈유어도〉, 청, 종이에 수묵, 123.5×60.3cm, 베이징 고궁박물원.

선생 구도에서 성김과 빽빽함, 변화가 적절하게 이루어져 참으로 볼 만하구나. 그리고 먹을 쓰는 데도 다섯 마리가 각기 다르게 표현되었구나. 맨 위쪽의 한 마리는 지느러미와 눈은 농묵으로, 나머지는 모두 담묵으로 칠해졌어.

학생 두번째는 전체적으로 농묵을 아주 적게, 세번째는 눈만 농묵이고 나머지는 모두 담묵이에요.

선생 네번째는 등, 주둥이, 머리는 눈에 띄지 않을 정도로 아주 연하게 칠하고, 몸과 꼬리는 아주 짙은 먹을 사용했어.

학생 맨 아래 있는 한 마리는 농담이 섞여 있어서 먹에서 다섯 가지 색이 발하는 것 같아요.

스스로 살아남는 백성들의 모습을 호방한 필묵으로 그리다

선생 화면에는 일체의 배경이 없고, 심지어 파도나 잔물결조차 없구나.

학생 하지만 물고기들이 물 속에서 기운차게 나아가는 모습을 느낄 수 있어요. 마치 보는 사람도 물 속에 있는 듯한 느낌이에요.

선생 '기운차게 나아간다'라는 말이 딱 맞는 표현이구나. 물고기들의 표정에도 어떤 특징들이 보이지 않니?

학생 첫번째는 강렬한 운동감이 있고, 두번째는 표정이 엄숙하고 긴장되어 있어서 마치 무슨 일이 일어난 것 같아요.

선생 잘 보았다. 도대체 무슨 일이 일어난 것일까? 제시를 보도록 하자.

물고기가 못에서 나와도	三十六鱗一出淵
우사와 풍백은 전혀 관여하지 않네.	雨師風伯總無權
밭둑에서 물긷는 소리 급하니	南阡北陌橰聲急
침을 뱉어 아침나절에 밭을 푸르게 만드네.	噴沫崇朝遍綠田

255

학생 이 시는 어떻게 이해해야 하나요?

선생 단어 몇 개의 의미를 보충해서 설명해보마. '삼십육린(三十六鱗)'은 원래 잉어를 말하는데, 옛사람들이 용은 비늘이 81개이고 잉어는 비늘이 36개라고 여겼기 때문이란다. 여기서는 물고기를 칭한다고 보면 되지. '우사와 풍백'은 전설 속에 나오는 비와 바람을 관장하는 신이야.

학생 물고기가 못에서 뛰쳐나오는데도 우사와 풍백이 관여할 힘이 없다는 것은 무슨 뜻인가요?

선생 제3구 "밭둑에서 물긷는 소리 급하니"를 통해 가뭄이 크게 들어 곳곳에서 물을 길어올리는 소리가 들린다는 것을 알 수 있어. 이것은 이미 저수지에 의지해 가뭄을 맞고 있기 때문에 우사와 풍백이 자신들의 힘을 전혀 발휘하지 못한다는 의미란다.

학생 그렇다면 마지막 구는 무슨 뜻인가요?

선생 이 부분이 시에서 제일 중심이 되는 구란다. 중국에는 "침으로 서로 적신다"라는 말이 있는데, 이것은 원래 물고기가 '침'으로 상대방을 적셔 서로 돕는다는 의미란다. 여기에서는 그들이 침을 뱉어 아침나절에 메마른 밭이 녹색으로 변하면 가뭄이 해갈된다는 뜻이야.

학생 아주 재미있는 내용이네요.

선생 물고기들이 서로 돕는다는 것은 과연 무엇을 의미하는 걸까?

학생 분명히 어떤 의미가 있을 텐데 잘 모르겠어요.

선생 작자는 이 작품을 통해 당시의 관리들을 비판하고 있단다. 가뭄이 크게 들면 당연히 '수리국(水利局)'의 관리들이 책임을 져야 함에도 불구하고 지금 그들은 두 손을 놓고 백성들이 살든 죽든 상관하지 않아. 그러니 백성들은 '침으로 서로 적셔'가며 살아남는 수밖에 다른 도리가 없단다.

학생 아주 신랄한 비판이군요.

선생 이것이 바로 〈유어도〉의 주제라고 할 수 있지.

학생 그런 깊은 의미가 있었군요.

선생 어떤 서화감상 사전에는 이 그림의 의미가 완전히 반대로 해석되어 있어. 다음과 같이 말이야. "이 시와 그림은 봄비가 내리고 봄바람이 불어올 때의 장면을 묘사했다. 잉어는 불어나는 봄물과 함께 깊은 못 여기저기서 뛰어오른다. 이어서 '밭둑에서 물긷는 소리 급해지고,' 아침나절에 밭이 푸르러진다." 그런데 봄비가 내리고 봄바람이 부는데 왜 '물긷는 소리가 급해지'겠니? 게다가 분명히 "우사와 풍백은 전혀 관여하지 않는다"라고 했는데 어떻게 봄물이 불어날 수 있겠니? 이미 봄물이 불어났으면 물고기들이 서로 침으로 적실 필요가 없지 않겠니?

학생 완전히 다른 해석이군요.

선생 말미에서는 "이 그림은 화가가 관직을 떠나 명예와 실리로부터 멀어진 후에 느끼는 자유롭고 편안한 심정을 반영하고 있다"라고 했단다.

학생 정말로 완전히 다른 해석이군요.

선생 그래서 그림을 보거나 책을 읽을 때에는 그 내용을 전적으로 신뢰하지 말고 반드시 자신의 안목을 통해 작품을 재해석해보는 자세가 필요하단다. 이 서화감상 사전처럼 믿을 만한 책도 다른 해석이 있지 않니? 그리고 내 생각에는 화폭의 맨 위에서 아래까지 공백을 전혀 남기지 않고 크게 쓰여 사람의 이목을 끄는 제시는, 바로 작가의 강렬한 비판정신을 전달하는 데 그 목적이 있지 않나 싶다.

86 여류 시인의 호방한

기세가 하늘을 찌른다

〈여름날 짓다(夏日絕句)〉—이청조

선생 살아서는 응당 사람 중의 호걸 生當作人傑

죽어서는 또한 귀신의 영웅이네. 死亦爲鬼雄

지금에야 그립구나 至今思項羽

강동을 건너지 않으려 했던 항우가. 不肯過江東

이 시는 이청조의 명작 〈여름날 짓다〉란다.

학생 이청조 하면 가볍고 부드럽고 완곡하며 애절한 사의 풍격이 비교적 먼저 떠올라요. 그런데 이 작품은 여성스러움을 일거에 씻어내며 호방하고 강건하고 강개하며 격앙되어 있네요.

선생 네 말이 맞다. 이청조의 전해오는 시들은 짧은 데다 그 수도 적지만, 대부분 당시의 현실을 과거에 빗대는 방법으로 나라를 그르친 어리석은 임금과 간악한 신하들에 대한 강렬한 비판, 국가의 재난에 대한 염려와 비분, 그녀의 강개하고 격앙된 애국적 열정을 표현하고 있어. 동시에 이를 통해 시가 예술에 대한 그녀만의 재주와 호방하고 강건한 시가의 풍격을 모두 체현하고 있지.

학생 이 시는 그 중에서도 가장 유명하고 오랫동안 전해져온 작품이군요.

선생 작품에 어떤 사상과 감정을 표현하고 있니?

학생 표면적인 의미로 보면, 천년 전의 영웅 즉 항우에 대해 감탄하고 있어요. 그런데 항우는 실패한 영웅이 아닌가요? 시인이 그를 노래하는 이유가 무엇인가요?

선생 물론 그의 실패를 찬미하고자 한 것은 아니란다. 다시 한번 자세히 살펴보면 드러나지 않은 깊은 의미를 발견할 수 있을 거야.

학생 "살아서는 응당 사람 중의 호걸, 죽어서는 또한 귀신의 영웅이네. 지금에야 그립구나,……" 아, 그녀가 말하고자 한 것은 바로 '지금에야 그립구나'에 초점이 있어요. 즉 지금은 항우와 같은 영웅이 적다는 말인 것 같아요.

선생 적다고 말할 뿐만 아니라, 동시에 겁쟁이들을 비난하고 인재와 영웅을 그리워하고 있단다.

왜 그녀는 실패한 영웅을 노래하는가

학생 시를 찬찬히 음미해보면, 시국에 대한 침통함과 비분을 읽을 수 있어요. 이민족의 침입에 도망가기 급급하고, 무릎을 꿇고 화친을 요구하며, 중원의 한 귀퉁이에 안주한 어리석은 군주와 신하들에 대한 풍자와 비난이 바로 행간의 의미예요. 이것이 선생님이 말한 '당시의 현실을 과거 역사에 빗대'는 것이군요?

선생 그렇단다. 이 작품은 옛일을 빌려 오늘날을 풍자하고, 비분의 정서를 토로한 회고시(懷古詩)라고 할 수 있지. 사람들이 익히 알고 있는 항우 이야기를 통해 시국에 대한 평론을 하고 있지. 시인은 사람 중의 호걸이고 죽어서는 귀신 중의 영웅이 된 항우의 호탕하고 매서운 기개를 찬미하고, "강동의 친지들 볼 낯이 없다"며 자살할지언정 남쪽으로 건너가지 않으려 했던 항우의 비장한 결말을 기리고 있어. 이것은 바로 목숨만을 건지고자 도망가 구차하게 살아남고자 한 남송의 군주와 신하들에 대한 신랄한 풍자인 셈이지. 단지 스무 자에 유장한 의미를 담았어.

학생 선생님의 설명을 들으니 시의 함축된 의미를 한층 더 잘 이해할 것 같아요. 게다가 시에 표현된 여 시인의 비분한 정서가 아주 강하게 느껴지구요.

선생 시에 표현된 강렬한 비분은 무엇보다 시인 자신의 감정이기도 해. 알다시피 이청조의 신세와 처지가 국가의 운명과 아주 긴밀히 연결되어 있었거든. '정강(靖康)의 변란'●1 때 시인도 집과 가족을 잃고 이곳저곳 전전하며 온갖 고초를 다 겪었지.

학생 그렇다면 더욱더 시국에 대해 원망과 분노가 없지 않을 수가 없겠네요.

선생 시인의 원망과 분노는 바로 당시에 고통받았던 수많은 백성들의 그것이라고 할 수 있어. 강동의 친지들을 보는 것을 수치스러워하기보다 남쪽으로 천도해 구차하게 안주하고, 굴욕을 당하면서도 살아남고자 하며, 백성들의 사활을 전혀 돌보지 않는 조정에 대한 원망과 분노이지. 이런 상황이라면 백성들이 어찌 원망하지 않겠니?

학생 글은 짧지만 의미는 유장하며, 호방한 기세가 하늘을 찌르고 있어요. 이것이 바로 〈여름날 짓다〉가 널리 전해진 이유이군요?

선생 그렇단다.

●1 북송 정강 2년(1127)에 부패한 송조정이 금의 침략을 받아 와해되고, 그 와중에 휘종·흠종 두 임금과 조씨(趙氏) 등 권속들과 신하들이 포로로 잡혀가게 된 사건을 말한다.

필세의 차가운

아름다움

〈송학도(松鶴圖)〉 소나무와 학

선생 오늘 감상할 작품은 청대 허곡(虛谷)●1의 〈송학도〉란다.

학생 허곡이라는 이름이 화상의 법호처럼 들리는데요.

선생 그래, 허곡은 화상이었어. 속가의 이름은 주회인(朱懷仁)으로, 안후이 (安徽)의 서센(歙縣) 출신이고 양저우(揚州)에서 기거했단다. 그러나 화상이 면서도 채식도 예불도 하지 않고, 서화를 팔아 생계를 유지하며 화상인 듯 아닌 듯한 생활을 했어. 바로 그의 시에서 "한가할 때면 삼천 폭을 그려, 인간 세상에서 밥을 구걸한다(閑中寫出三千幅 行乞人間作飯錢)"라고 한 것처럼 지냈단다.

학생 매우 특이한 사람처럼 보이는데 그에 관한 자료는 거의 없는 것 같아요.

선생 그렇단다. 허곡은 전하는 작품이 많지 않고, 그의 평생을 소개하는 자료는 더욱 적단다. 하지만 그의 독창적인 창작은 청조 후기 상해화파(上海畵派)●2의 걸출한 화가로 공인되기에 부족함이 없었어. 허곡의 작품은 관중의 기호에 영합하기보다 예술의 본질에 충실하며, 더욱이 작

●1 1824~1896. 양주팔괴의 한 사람. 어려서는 계화를 배웠으나, 이후에는 꽃과 과일, 가금과 물고기, 산수로 이름을 날렸다. 바탕색을 옅게 칠하고 건필의 편봉(偏鋒)으로 그림으로써 강렬한 색채대비를 이루었다.

●2 해파(海派)라고도 한다. 아편전쟁 이후 상하이가 개항장이 되고 각지의 화가들이 이곳에 모여들어 회화활동의 중심지가 되면서 생겨난 화파이다. 이들은 중국 전통회화를 기초로 해 파격적이고 독창적이고 개성적인 화풍을 구사하고, 서구의 예술을 흡수하고 모방함과 동시에 민간예술에도 관심을 기울였다. 대표적인 화가로는 조지겸(趙之謙)·허곡·임이(任頤)·오창석·황빈홍 등이 있다.

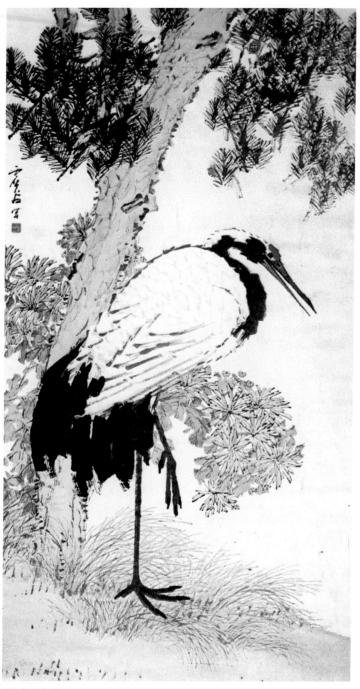

허곡, 〈송학도〉, 청.

품에서 발하는 맑고 차가운 기색은 사람을 압도할 정도란다. 허곡의 화풍을 한마디로 정리한다면 "필세의 차가운 아름다움으로 새로운 경지를 창조하다"라고 할 수 있어.

학생 〈송학도〉에서도 이러한 특징을 발견할 수 있을 것 같아요.

선생 허곡의 그림에서 선은 항상 사람의 주목을 받았는데, 건필(乾筆)로 선을 나타내고 다시 반대 방향으로 붓을 움직여 멈추었다가는 변화를 주고 농담을 교차시켰어. 이러한 선들은 물상의 외양만을 그리는 것이 아니라, 바로 그림에 살아 있는 생명을 부여하고 생명력 있는 리듬감을 전달한단다.

학생 이 그림은 구도가 비교적 평이하지만 삶의 정취가 농후해요.

사시사철 푸른 소나무와 고고하고 깨끗한 학은 그가 바라는 인격

선생 허곡은 실제 생활의 경험이나 대자연 속에서 제재를 즐겨 찾았기 때문에 작품들에 모두 삶의 정취가 농후하게 남아 있단다. 이것은 바로 옛 작품의 임모가 성행하던 청대의 다른 그림들과 판이하게 다른 점이기도 하단다.

학생 이 그림은 색채도 아주 사실적으로 보여요.

선생 허곡이 구사한 색채가 돋보이는 것은 생활 주변의 상이한 사물들이 지닌 고유한 색조에 주관적인 감정을 담아 표현하였기 때문이야. 이를 통해 진실하고 생동적인 물상과 선명하고 강렬한 서정이 통일되는 지점에 이를 수 있었거든. 때로는 강렬하게 대비하는 방법을 운용하기도 했지만, 일반적으로는 담채를 많이 사용했어. 이렇게 하면 독자들이 한결 더 청아하고 고결한 느낌을 받게 된단다.

학생 선과 구도, 색채에서 모두 기존의 화법에 얽매이지 않고 과감하고도 새롭게 창조했군요.

선생 그래서 사람들은 그의 회화기법을 "기존의 화법을 새로운 뜻에 담아내고, 새로운 화법을 기존의 의미 밖에서 만들어내다"라고 평가한단다.

학생_ 당시의 상황에서 보수적인 사상의 질곡을 타파하고, 고정된 형식의 속박에서 벗어나 독창적인 개성을 견지하기가 그리 쉽지는 않았을 것 같은데, 그의 불우한 인생역정과도 관련이 있지 않나요?

선생_ 두말할 필요가 없지. 허곡이 회화활동을 시작한 시기는 바로 중국 사회가 급격히 변하던 때였단다. 청조 후기 통치집단의 부패는 극에 달하고, 이로 인해 백성은 혹독한 재난을 당하고 있었어. 허곡은 추악한 현실과 아름다운 이상이 격렬하게 충돌하는 상황을 속속들이 보았을 뿐만 아니라, 회화를 통해 이에 대한 자신의 생각을 담아내고자 했어. 〈송학도〉는 바로 사시사철 푸른 소나무와 고고하고 깨끗한 학을 통해 그가 이상형으로 그리는 인격을 표현한 것이란다.

학생_ 예술작품은 작가의 사상과 감정을 반영하게 마련이니까요.

87

나라를 위하는 마음이
감동적이고 눈물겹다

〈울분을 쓰다(書憤)〉―육유(陸游)[*1]

선생 오늘은 육유의 〈울분을 쓰다〉를 감상해보자.

학생 제목이 말 그대로 격분한 심정을 쓴다는 것이군요.

선생 그렇단다.

세상사 어려운 줄을 젊어서야 어찌 알았으리요	早歲那知世事艱
중원의 북쪽을 바라보며 분기탱천했지.	中原北望氣如山
눈오는 밤 전함은 과주도를 공격하고	樓船夜雪瓜洲渡
가을바람에 전마는 산관에서 싸웠노라.	鐵馬秋風大散關
변방의 장성이고자 한 소망은 물거품이 되고	塞上長城空自許
거울 속의 시든 머리 벌써 희어졌구나.	鏡中衰鬢已先斑
만세에 남은 제갈량의 〈출사표〉	出師一表眞名世
천년 후 오늘날 그와 비길 사람 누구인가?	千載誰堪伯仲間

학생 시가 정말로 비장한데요.

선생 그렇지. 이 시는 육유가 1186년에 쓴 작품인데, 당시에 그는 이미 예순 둘의 노인으로 육 년 전에 관직에서 물러나 집에서 한가로이 지내고 있었어. 하지만 그의 마음속은 항상 항금(抗金, 금나라에 대한 항쟁)의 대업에 관한

생각으로 가득 차 있었고, 여러 차례 항금의 제일선으로 돌아가는 꿈을 꾸기도 했어. 이날 그는 갑자기 조정으로부터 다시 기용된다는 소식을 듣고 흥분을 이기지 못해 이 시를 지었단다.

학생　제1구에서 제4구까지는 지난 일을 회고하고 있어요. 젊은 시절 그는 옛 땅을 수복하고 흉노를 소탕하기 위해 친히 무장을 하고 중원을 분주히 왕래했어요. '분기탱천'이라는 말에 산하를 삼킬 듯한 그의 비장하고 호쾌한 정서가 나타나 있어요.

다시 기용한다는 소환령에 그가 먼저 떠올린 것은 죽음이었다

선생　"눈오는 밤 전함은 과주도를 공격하고, 가을바람에 전마는 산관에서 싸웠노라"는 젊은 시절의 두 번의 기념비적인 사건을 가리키지. 한번은 그의 나이 서른아홉 살에 항금을 주장하는 우승상 장준(張浚)과 도독(都督) 제로인마(諸路人馬)를 따라 건강(建康, 난징의 옛 이름)과 전장(鎭江) 사이를 부지런히 오갔는데, '과주도'가 바로 건강과 전장 일대란다. 결국 장준의 군대가 부리(符離)에서 대패하는 바람에 남쪽으로 철수할 수밖에 없었고, 시인의 소망도 물거품이 되고 말았어. 지난 일을 회상하며 탄식과 애석함을 드러내는 구절이지.

학생　"가을바람에 전마는 산관에서 싸웠노라"는 또 다른 사건을 말하고 있어요. 마흔여덟 살에 그는 다시 종군하여 밤에 말을 타고 위수(渭水)를 건너 적군을 습격해요. 하지만 아쉽게도 이번에도 금의 수도 황룡부(黃龍府)로 쳐들어가지 못했어요.

선생　지난 일들을 하나하나 떠올릴 때마다 육유의 마음은 감개로 가득차올라. 그래서 그는 "변방의 장성이고자 한 소망은 물거품이 되고, 거울 속의 시든 머리 벌써 희어졌구나"라고 말해.

●1　1125~1210. 남송 때의 문인. 자는 무관(務觀). 29세에 과거에 급제한 이후 줄곧 중원 회복을 주장하여 집권층의 미움을 샀다. 시와 사, 산문에 모두 뛰어나고 현존하는 시가 9300여 수에 이를 정도로 많다. 그 중 중원 회복과 통일의 열망과 통치자들의 안일함을 비판한 애국시가 유명하다.

학생 이전에는 스스로를 '장성과 같은 나라의 대들보'에 빗대곤 했는데, 지금은 '허사가 되고 만' 것에 대한 부끄러움을 말하고 있군요.

선생 그렇단다. 여기에는 역사적 일화가 있어. 남조시대 송(宋)의 문제(文帝)가 대장군 단도제(檀道濟)에게 누명을 씌워 죽이려 했는데, 단도제가 죽기 전에 "전하는 지금 전하의 만리장성을 파괴하고 있소"라고 외쳤다고 해. 육유도 젊었을 때에는 일찍이 자신을 만리장성에 빗대며 조국을 보위하겠다고 뜻을 세웠지. 하지만 지금 거울 속에 보이는 사람은 이미 반백이 되고, 웅장한 뜻은 실현할 길이 없으니 깊은 부끄러움을 느낄 수밖에.

학생 이제 다시 조정에서 그를 기용하고자 하니 나라를 위해 힘을 바칠 수 있는 기회가 찾아왔어요.

선생 나이가 이미 화갑(華甲)에 이르렀지만 노인이라고 결코 체념하지 않고 재차 "만세에 남은 제갈량의 〈출사표〉, 천년 후 오늘날 그와 비길 사람 누구인가?"라고 맹세하고 있지.

학생 〈출사표〉는 제갈량(諸葛亮)●2의 유명한 작품이죠. 여기서 제갈량은 유선(劉禪)에게 "신은 나라를 위해 온 힘을 쏟고, 그 정신은 죽은 다음에야 사라질 것입니다(身鞠躬盡力 死而後已)"라고 말했어요.

선생 소환령을 받은 지금, 육유가 떠올린 것은 바로 충성을 다하고 나라의 위기 앞에서 목숨을 바치고자 한 제갈량을 본받아 자신의 이름을 그와 나란히 하겠다는 결심이란다.

학생 천년이라는 시간을 사이에 두고 있지만 결국 누가 제갈량과 나란히 설 수 있겠냐고 반문하고 있어요.

선생 그렇지. 육유 스스로 말하고 있지는 않지만, 이 물음 뒤에는 바로 '나'라는 말이 숨어 있단다. 그의 정신이 참으로 감동적이고 눈물겹지 않니?

●2 181~234. 촉한(蜀漢)의 정치가. 자는 공명(孔明). 유비(劉備)를 보좌하고 손권(孫權)과 연합해 적벽(赤壁)에서 조조를 격퇴한 적벽대전으로 유명하다. 〈출사표〉는 제갈량이 유선의 나약하고 무능함을 걱정하여 출병 전에 올린 상소문으로 가슴속에서 우러나온 아주 절절한 문장이다.

87

종횡으로 치닫는 붓에

노련함이 돋보인다

〈삼우도(三友圖)〉 세 가지 벗

선생 1911년 즉 신해혁명(辛亥革命)이 일어난 그 해에 상하이의 등잉리(登瀛里)라는 뒷골목에 한 노인이 살고 있었어. 중간 키에 눈썹이 처지고, 입술은 아주 얇고, 수염은 기르지 않았어. 그리고 뺨은 수척했지만 몸이 날렵하고 건장해 그다지 늙어 보이지 않았지만, 실제로는 이미 팔순의 고령이었어.

학생 그 해 한여름 어느 날, 노인은 밖에서 늦게 술을 마시고 곤드레만드레 취해 비틀거리는 걸음으로 집으로 돌아왔어요. 침상에 눕자마자 잠이 들어, 이후로는 영영 깨어나지 못했어요.

선생 그가 바로 청말 상하이 화단의 걸출한 화가였던 포화(蒲華)●¹란다. 포화는 자가 작영(作英)이고, 지금의 저장 성 자싱(嘉興) 사람으로 초년에는 과거 과목인 팔고문(八股文)●²에 희망을 걸고 출사의 길을 가려고 했어. 하지만 그의 자유분방하고 얽매이지 않는 개성은 과거와 전혀 어울리지 않았고, 그가 답안지에 남긴 서체는 항상 남들과 달랐어. 그는 시험장의 정해진 시간 안에 두 편의 문장을 쓸지언정 정자체로 또박또

●1 1832~1911. 청대의 화가. 일생 동안 사묘(寺廟)에 얹혀 살 정도로 가난했고, 만년에는 상하이에서 그림을 팔아 생계를 유지했다. 시·서·화에 모두 뛰어났고, 분방한 필법으로 수묵산수와 대나무를 그렸다.

●2 명청대 과거시험에서 시행된 문체. 수험생은 매편을 파제(破題)·승제(承題)·기강(起講)·입수(入手)·기고(起股)·중고(中股)·후고(後股)·속고(東股)의 여덟 단락으로 구성하고, 각 단락은 두 개씩 대구를 이뤄야 했다. 이렇게 문장의 구성형식과 글자 수에 이르기까지 일정한 격식이 있는 문장을 익혀야 과거에 급제할 수 있었기 때문에 당시 문학적 경향도 이러한 영향을 받지 않을 수 없었다.

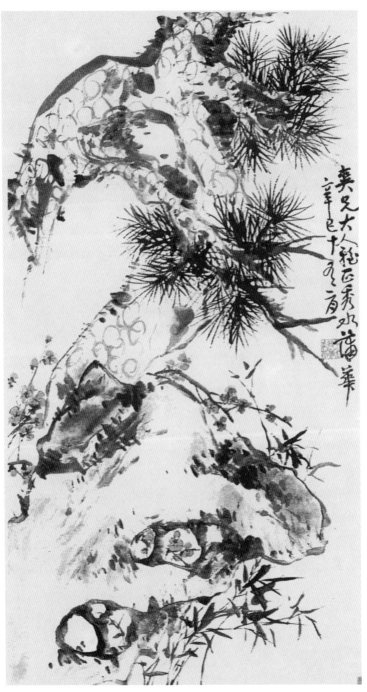

포화, 〈삼우도〉, 청.

박 기록하고 싶지 않았어. 여러 차례 낙방한 포화는 결국 관직으로 나가는 길을 포기하고 예술로 방향을 돌려 매진했단다.

학생 그의 인생을 보면 그림도 특색이 있을 것 같은데요.

선생 물론이란다. 그러면 그의 그림 몇 폭을 자세히 살펴볼까. 우선 〈삼우도〉를 보자.

거리낌없는 개성으로 화풍을 완성했지만 평생 불우했다

학생 소나무 · 대나무 · 매화, 이렇게 세한의 삼우가 그려져 있는데 용필이 간결하고도 노련해요. 소나무는 뒤틀린 가지, 고아하고 힘차고 갈라터진 표면, 강철같이 빳빳한 솔잎 등이 인상적이에요.

선생 매화는 붉고 윤기 있는 점으로 찍혀 있고, 성긴 가지가 비스듬히 놓여 있구나. 대나무잎은 생기가 있고 '쏴쏴' 소리를 내는 것 같아.

학생 게다가 암석은 화면에 안정감을 주고 있어요. 전체적으로 불요불굴함과 강한 분투의 정신을 창조해 깊은 감동을 주네요.

선생 그러면 〈선도도(仙桃圖)〉를 보자.

학생 그림 위쪽에 "요지의 복숭아 익으려면 삼천 년이 걸린다(瑤池桃熟歲三千)"라는 제관(題款)이 있어요.

선생 전반적으로 채색이 짙고 용필이 분방하구나. 커다란 복숭아 세 개가 직선 방향으로 일정한 거리를 두고 있음에도 화면이 결코 답답하다는 느낌을 주지 않는 것이 참으로 이상하지 않니?

학생 복숭아가 생장하는 방향과 무성한 복숭아잎이 조화를 이루었기 때문인 것 같아요. 그리고 아래쪽에 비스듬히 난 나뭇가지나 거대한 암석의 배치도 영향을 미치고 있어요.

선생 이것은 두 줄로 길게 쓴 제자와도 상관이 있단다. 중국화의 구도는 서양화와 달리 그림 속의 글자 하나, 방인 하나도 화면에 균형을 주고 답답함을

깨뜨리는 작용을 하기도 한단다.

학생 그의 작품에는 〈국석도(菊石圖)〉 〈묵죽도(墨竹圖)〉 〈훤초도(萱草圖)〉 〈도화도(桃花圖)〉 〈지란도(芝蘭圖)〉 등이 있다고 들었어요.

선생 포화의 그림들은 마음을 따르고 형사보다 뜻을 중시하는 문인화의 특징을 십분 반영했고, 이러한 특징은 이후 상하이 화단에 막대한 영향을 끼쳤단다.

88 애국주의의 절창

〈아들아 보아라(示兒)〉—육유

선생 죽어버리면 만사가 헛된 것임을 잘 알지만　　　　死去原知萬事空

단지 슬픈 것은, 중원의 통일을 보지 못함이구나.　　但悲不見九州同

우리 군대가 북진하여 중원을 평정하는 날　　　　王師北定中原日

제사 지내거든 잊지 말고 이 아비에게도 고하거라.　家祭無忘告乃翁

학생 이 시는 저도 알아요. 송대의 애국시인 육유가 임종을 앞두고 아들에게 남긴 시예요.

선생 그는 일생 동안 만 수 이상의 시를 썼는데 이 시가 그의 마지막 작품이란다. 그다지 어렵지도 않구나.

학생 첫 구에서 그는 사람이 죽으면 모든 것이 헛된 것이라는 사실을 안다고 말하고 있어요.

선생 그러나 아쉬운 점이 있다면 중원의 통일을 보지 못하는 것이지. 육유는 일생 동안 조국의 통일을 위해 부단히 노력하지만 뜻을 이루지 못해. 그가 그날을 얼마나 기다렸는지는 익히 짐작하고도 남음이 있지.

학생 그러나 스스로 목숨이 얼마 남지 못했다는 사실을 알자 기다릴 수가 없어서 다음과 같이 말하죠. "우리 군대가 북진하여 중원을 평정하는 날, 제사 지내거든 잊지 말고 이 아비에게도 고하거라"라고요.

선생 누구나 병상에서 임종을 맞을라치면 살아온 인생에 대한 만감, 가족에

대한 당부, 자녀들에 대한 사랑, 토로하고 싶은 감개, 남기고자 하는 말 등이 여러 가지로 뒤섞이게 마련이지.

학생 듣기에 한 시대의 영웅이었던 조조조차도 세상을 떠나기 전에는 일반 사람들과 똑같았다고 해요. 분향매리(分香賣履)하고 여러 첩들에게 의복과 신발을 어떻게 처리하라고 당부했다고 하니까요.[1]

일생 동안 만 수 이상의 시를 썼는데 이 시가 그의 마지막 작품이다

선생 그러나 육유는 북쪽 중원의 정벌을 마지막 소망으로 말하고 있어. 즉 "잊지 말고 이 아비에게도 고하거라"가 가족들에 대한 최후의 당부이고, 이를 통해 숨이 끊기는 마지막 순간에도 애국주의를 호소하고 있어.

학생 너무 감동적이에요. 정말로 대단해요. 그런데 그가 죽은 후 중국은 언제 통일이 되나요?

선생 결국 통일을 이루지 못해. 그가 죽고 24년 뒤 남송과 몽고의 군대가 힘을 합쳐 금을 무너뜨리지만, 유감스럽게도 오래지 않아 몽고의 군대가 다시 파죽지세로 남송으로 쳐들어오고, 그의 사후 66년이 되는 해에 남송은 멸망하고 원 왕조가 세워지게 되지. 그래서 당시의 누군가가 "내손(來孫)이 중원의 통일을 목도하니, 제사 지낼 때 그에게 뭐라고 고할 것인가"라고 시를 썼어.

학생 알고 보니 아주 침통한 내용이네요. 그의 손자들이 중원의 통일을 보지만, 이것은 결국 원 왕조에 의한 통일이고, 송인들은 망국의 노예가 되고 말았어요. 참으로 가슴 아픈 일이에요.

선생 하지만 육유의 애국정신은 조국을 위해 생을 바치고자 하는 사람들에게 길이 살아 있단다.

학생 사람들은 결코 그를 잊지 못할 거예요.

[1] 조조가 임종시에 여러 부인들에게 향을 나눠주고, 첩들에게는 한 일이 없으니 신을 지어 팔아서 살라고 유언한 이야기이다. 대업을 이루지 못하고 임종하는 한 인간의 회고의 정을 말할 때 자주 인용된다.

미세한 것까지도

놓치지 않는다

〈경직도(耕織圖)〉 농사와 베짜기

선생 오늘은 청대에 초병정(焦秉貞)[1]이 그리고, 주규(朱圭)[2]가 목각한 작품 〈경직도〉 몇 폭을 감상해보자.

학생 '경직'은 농촌의 중요한 생산활동이 아닌가요?

선생 그럼, 남자는 밭을 갈고 여자는 베를 짜는 일은 예로부터 줄곧 해오던 생산활동이었어. 이 〈경직도〉는 바로 농촌에서 벼를 파종하고 베를 생산하는 전과정을 연속그림으로 묘사한 것이란다.

학생 이 목각 연환도(連環圖)[3]는 모두 46폭인데, 1폭에서 23폭까지가 〈경도 (耕圖)〉이고, 24폭에서 46폭까지가 〈직도(織圖)〉이지요.

선생 첫 장면은 모를 뽑아내는 모습이구나. 강가의 논에 예닐곱 명의 농부가 밀짚모자를 쓰고 모를 뽑아내고 있어.

학생 모판에서 뽑아낸 모를 가지런히 한 묶음씩 모아두면, 뒤에 있는 몇 사람이 그 묶음들을 짊어지고 옮기고 있어요.

선생 허리를 구부려 모를 뽑는 사람, 허리를 펴고 모를 던지는 사람 등 모를 뽑는 현장이 아주 생생하게 묘사되었어. 그리고 멀리 농가도 보이

●1 17세기 말~18세기 중엽 청대의 천문학자 · 화가. 당시 청 조정에 있던 서양 선교사들을 통해 서구의 화법을 배워 인물 · 산수 · 건물의 위치 등에 투시법과 명암법을 적용해 그림을 그렸다.
●2 1644경~1717. 청대의 목각가. 청 강희 35년에 매유봉(梅裕鳳)과 함께 초병정의 〈경직도〉를 목각했다.
●3 여러 폭의 화면에 한 이야기나 사건의 발전과정을 그리는 그림. 20세기 초 상하이에서 시작하였고, 주로 문학작품의 고사나 현실생활에서 제재를 취했다.

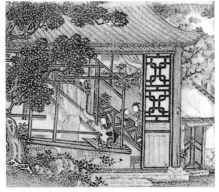
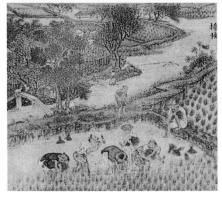

초병정 그림 · 주규 새김, 〈경직도〉, 청, 화권, 종이.

는구나.

학생_ 화면 전체에 수목이 무성하고 녹음이 짙어요.

선생_ 아래는 논에 모를 심는 장면이구나. 짙어지고 온 모들을 논에다 한 줄
씩 가지런하게 심고 있어.

학생_ 모를 심는 과정은 모를 뽑을 때와 달리 뒤로 물러나면서 하는군요. 모
두들 아주 열심히 일에 집중하고 있어요.

선생_ 뒤로 작은 개울이 보이고, 하천 위에는 작은 나무다리가 놓여 있구나.
근처에서 빨래하는 사람들도 보이고.

학생_ 혹시 큰 나무에 등을 대고 그물을 당기는 사람 보이세요? 아주 한가해

보이는데요.

선생 그림을 보고 있으려니 마치 몇백 년 전의 농촌으로 간 느낌이구나.

학생 그런데 당시에도 품앗이 비슷한 게 있었나요? 어떻게 이렇게 많은 사람들이 함께 일을 하고 있나요?

선생 이 문제는 역사학자들이 고증해야 할 부분이지만, 노동과정에서 서로 돕는 행위야 당연히 있지 않았겠니? 또한 예전에는 대가족이었으니 노동력이 많았을 수도 있고, 아니면 머슴이나 날품팔이일 수도 있겠지. 그러면 다른 그림을 볼까?

목각화의 등장으로 그림의 대량 생산과 전파가 가능해지다

학생 하나는 베를 짜는 장면이에요. 정원 한쪽에서 한 부녀자가 큰 베틀을 앞에 두고 바쁘게 베를 짜고 있어요. 그 뒤로 한 여자가 아이들을 돌보고 있구요.

선생 다른 한 폭은 염색 장면이구나.

학생 일을 하는 사람이 여자 같지 않은데요.

선생 이 일은 힘이 많이 드는 육체노동이라 대부분 남자들이 했단다. 몇 사람이 소매를 높이 걷어올리고 팔뚝을 드러낸 채 항아리에서 방금 '불려낸' 직포를 들어올려 그늘에 말리도록 다른 사람에게 건네주는 장면이구나.

학생 집 옆에 아주 높은 건조대가 있는데 아마도 베를 건조하기 위해 만든 것인가 봐요. 화면의 인물들이나 가옥이 아주 정밀하게 새겨졌어요. 그런데 이런 목각화는 어떤 과정을 거쳐 창작되나요?

선생 먼저 종이에 그림을 그린 후, 목판 위에 다시 옮겨 새긴 다음 채색을 하고 찍는단다.

학생 인쇄술이 발달하지 않았던 시대에 그림을 한 장씩 그려내는 것에 비해 훨씬 빨리 작품을 만들 수 있었겠어요.

선생 목각은 그 자체의 예술적 가치 외에도 특히 전파하기에 아주 편리한 방법이었어. 이 목각은 청 강희제의 명령으로 새겨진 것으로, 당시 조정이 논농사와 베짜기를 얼마나 중시했는지를 보여주고, 목판화가 이런 기술을 전파하는 데 중요한 역할을 했다는 사실을 알 수 있단다.

학생 이 목판화는 당시 중국의 자급자족 경제체제를 진실하게 반영한 작품이군요.

기발한 생각과

교묘한 비유

〈절동으로 떠나는 포호연을 배웅하다
(卜算子 · 送鮑浩然之浙東)〉―왕관(王觀) [1]

선생 옛사람들이 여자의 눈썹과 눈에 대해 어떻게 묘사했는지 알고 있니?

학생 "눈썹은 봄 산과 같고" "눈은 가을 호수 같다"라고 했어요.

선생 말은 그렇게 쉽게 하지만 실제로는 만나기 힘든 미인이지. 옛사람들은 여자의 아름답고 생기 어린 눈썹을 '봄 산'에 비유하고, 맑고 깊은 눈을 '가을 호수'라고 표현했는데, 이런 여자라면 예쁘지 않을 수가 없겠지. 그렇다면 반대로 산과 물을 눈썹과 눈에 비유한 시를 읽은 적이 있니?

학생 그럼요.

물은 가로로 누운 눈길	水是眼波橫
산은 치켜오른 눈썹.	山是眉峰聚
나그네 가는 곳 어드메요	欲問行人去那邊
여인의 눈썹과 눈처럼 아름다운 곳이라네.	眉眼盈盈處
방금 돌아가는 봄을 보냈건만	才始送春歸
돌아가는 그대를 다시 배웅하네.	又送君歸去
만약 강남에서 봄을 따라잡으면	若到江南赶上春
부디 봄과 함께 머무르오.	千萬和春住

제목을 통해 친구와 송별하는 내용임을 알 수 있어요.

선생_ 그렇단다. 예로부터 시(詩)든 사(詞)든 친구와의 이별을 주제로 한 작품이 아주 많았어. 그 중에는 정취와 표현방법에 따라 애절하거나 대범·호탕한 작품도 있고, 혹은 직설적으로 토로하거나 함축적인 것도 있단다.

학생_ 그렇다면 왕관이 절동으로 떠나는 포호연을 보내면서 지은 이 작품은 어디에 속하나요?

선생_ 너무 성급히 결론 내리지 말고 천천히 살펴보도록 하자.

강남에서 봄을 따라잡으면 부디 봄과 함께 머무르오

학생_ "물은 가로로 누운 눈길, 산은 치켜오른 눈썹."

선생_ 물은 여자의 촉촉한 눈길에, 이어지며 중첩되는 산은 눈살을 찌푸렸을 때 치켜오른 눈썹에 비유하고 있구나.

학생_ 이렇게 펼쳐진 산과 물이라면 얼마나 아름다울까요?

선생_ 이 부분은 집으로 돌아가는 친구를 배웅하면서 쓴 대목이란다. 산이 끝날 즈음 어느덧 물이 나타나고, 다시 산이 이어지는 풍경을 따라 친구를 배웅하는 시인의 시선도 줄곧 뒤따르고 있어. 끝없이 이어지는 산수를 따라 우정도 무궁하게 펼쳐지지.

학생_ 시인의 친구는 어디로 가려고 하나요?

선생_ 당연히 "여인의 눈썹과 눈처럼 아름다운 곳"이지.

학생_ '눈썹과 눈이 아름답다'라는 말은 원래 아리따운 여자의 모습을 형용하는데, 여기서는 어떻게 장소를 가리키는 말로 쓰이고 있나요?

선생_ 좋은 질문이다. 이 구에는 원래 두 가지 의미가 있단다. 하나는 두 친구가 헤어지기 서운해하는 장면을 묘사한 것이고, 다른 하나는 친구가 가는 절동 지역의 산수가 마치 여자의 아름다운

●1 1180년 전후 활동한 남송의 문인. 송 철종 때에 진사에 급제하여 한림학사(翰林學士)에 올랐다. 작품 때문에 죄를 얻어 유배되자 스스로를 '축객(逐客)'이라고 불렀다.

눈과 눈썹처럼 아름다운 곳이라는 뜻이야.

학생 전반부는 송별하는 여정을 묘사하면서 한편으로는 산수의 모습을, 한편으로는 깊은 우정을 말하고 있군요.

선생 "방금 돌아가는 봄을 보냈건만, 돌아가는 그대를 다시 배웅하네." 이것은 봄이 떠날 때도 붙잡을 수가 없었는데 포호연이라는 친구마저 돌아가리라고는 생각지 못했다는 뜻이야. 여기서 작자는 '송(送)'과 '귀(歸)'자를 두 번씩 사용함으로써 '봄에 대한 아쉬움'과 '친구와의 석별'을 영탄하는데, 읽고 나면 한 줄기 담담한 애수가 자연스럽게 생겨난단다.

학생 "만약 강남에서 봄을 따라잡으면, 부디 봄과 함께 머무르오."

선생 작품의 결말이 아주 명쾌하구나. 만약 네가 절동으로 가서 강남의 아름다운 봄빛을 잡을 수 있다면 아무쪼록 꼭 봄빛과 함께 같이 있으라는 의미이지. 즉 이렇게 좋은 봄날의 경치를 저버리지 말라는 뜻이야.

학생 이것은 친구 포호연에 대한 은근한 애정과 축원이군요.

선생 그렇단다. 이 작품의 특이함은 이처럼 비유를 교묘하게 운용하고, 쌍관(雙關)적인 의미를 잘 구사했다는 점이야. 반전통적인 대담한 비유가 새로우면서도 속되지 않고, 고아하면서도 익살을 부리지 않았거든. 비유는 앞에서 이미 설명을 했으니 쌍관에 대해 알아보도록 하자. 먼저 포호연이 가는 곳이 산수가 아름다운 절동이라는 사실을 직접적으로 말할 수 있지만, 작자는 오히려 "여인의 눈썹과 눈처럼 아름다운 곳"이라고 함으로써 헤어지기 싫어하는 두 사람의 석별의 정을 표현했어. 그뿐만 아니라 포호연의 눈에 고향의 산이며 물이 모두 여자의 아름다운 눈처럼 보인다고 함으로써 고향에 대한 그의 애정을 함께 말했어. 여기서 더 나아가 친구가 돌아가는 이 아름다운 곳에 대한 시인의 부러움도 함께 담아내었어. 이 작품에서 쌍관어가 쓰인 곳이 한 군데 더 있단다.

학생 "만약 강남에서 봄을 따라잡으면, 부디 봄과 함께 머무르오"가 아닌가요?

선생 그렇단다. 왕관은 친구에게 부디 아름다운 봄 경치를 놓치지 말라고 하는데, 이것이 바로 하나의 의미이지. 다른 하나는 포호연에게 '봄'은 가족과의 만남이자 가정생활의 '봄'이니 가족과의 짧은 만남을 소중히 여기라는 뜻이야. 이렇게 함으로써 진한 인정미를 아주 평이하고 쉽게 묘사하고 독자들에게는 더욱더 감동을 주게 된단다.

학생 왕관은 다른 사람들과 다르게 독창적으로 비유와 쌍관을 운용했군요. 그는 새로운 것을 강구하고 함축적인 의미를 담고자 했어요.

선생 그렇단다. 이것이 왕관의 뛰어난 점이라고 할 수 있어. 어떤 작품을 쓰든지간에 항상 새로운 것을 추구하는 정신이 필요해. 그래야만 비로소 독창적인 작품을 만들 수 있고, 독자들의 관심도 불러일으킬 수 있는 법이란다.

89

해파의 걸작은

고아하면서도 통속적이다

〈풍진삼협도(風塵三俠圖)〉
풍진 세상의 세 협객

선생_ 오늘은 해파 화가 임백년(任伯年)[1]의 명작 〈풍진삼협도〉를 감상해보
자.

학생_ '해파'에 대해서는 어떻게 이해해야 하나요?

선생_ 여러 가지 설이 분분해서 정의를 내리기가 어렵단다. 내 생각에, 이것
은 상하이가 개항된 이래 외국 교민이나 각 성에서 이주한 사람들 및 여러 곳
의 사람들이 사귀고 왕래하는 가운데 점차 형성된 상하이만의 독특한 문화현
상이지 싶다. 해파 회화도 해파 문화의 한 부분인 만큼 그 특징을 공유하고
있는데, 이 화파는 중국 남북 회화의 성과를 집대성한 위에 서방 회화의 장점
을 두루 받아들여, 고아하면서도 통속적인 맛이 있다고 할 수 있어. 임백년은
해파 화가를 대표하는 인물이지.

●1 1840~1896. 원명은 임이(任
頤). 인물·화훼·영모·산수를 잘
그린 청말 화단의 거장이다. 특히 초
상화에 뛰어났는데 눈썹과 수염 한
올조차 놓치지 않고 그렸다고 한다.
●2 1822~1857. 청말의 화가. 원명
은 임웅(任熊), 자는 위장, 호는 상포
(湘浦). 인물·산수·화조·조충에
모두 뛰어나고, 특히 신선과 불도를
잘 그렸다. 임훈(任薰)·임백년과 함
께 '삼임(三任)'이라고 불렸다.

학생_ 처음에 임백년이 고향 사오싱에서 상하이
로 왔을 때에는 성황묘(城隍廟)에 노점을 차려
놓고, 주로 당시 유명한 화가 임위장(任渭長)[2]
의 작품이라고 속여 팔았다고 해요. 곧 임위장이
알게 되지만 그는 오히려 화를 내기는커녕 임백
년의 재주를 알아보고 자신의 문하로 받아들였
다고 해요.

선생 그렇단다. 이때부터 임백년의 회화는 일취월장하게 되고, 마지막에는 '청출어람(靑出於藍)'이라고 하듯이 스승의 솜씨를 뛰어넘게 된단다. 그러면 그의 작품을 보자꾸나.

학생 그림의 왼쪽 윗부분에 서비홍(徐悲鴻)[3]의 제관이 있어요. "삼협도는 임백년이 젊었을 때 장후의 화법을 따라 그린 것이다.(三俠伯年早年時作蓋守章侯法也)" '장후(章侯)'가 누구인가요?

선생 '장후'는 명대의 대화가 진홍수(陳洪綬)[4]의 자인데, 임백년은 젊었을 때 진홍수와 임위장의 풍격을 계승했단다. 예를 들면 이 그림에서 인물의 옷주름은 매우 굳고 단단한 느낌을 주는데, 진홍수의 기법을 많이 따랐다고 할 수 있어. 참, '풍진삼협' 고사는 알고 있니?

학생 그럼요. 당대 두광정(杜光庭)[5]이 쓴 전기소설(傳奇小說) 〈규염객전(虯髥客傳)〉에서 제재를 따온 거예요. 당시는 수대 말기라 천하가 혼란스러웠던 시절이었어요. 큰 뜻을 품은 한 지식인 이정(李靖)이 당시의 권세가 양소(楊素)를 만나 천하를 다스릴 수 있는 계략을 피력하지만, 오만하고 도도한 양소는 듣는 둥 마는 둥하며 거들떠보지도 않았어요. 그런데 뜻밖에 양소 옆에서 붉은 먼지털이를 들고 있던 시녀가 오히려 한 눈에 이정이 걸출한 인재임을 알아보고는 그가 있는 곳을 물어봐요. 어둑해질 무렵 시녀는 남장을 하고 이정을 찾아가 그와 정혼하기를 원한다고 말하죠. 이에 두 사람이 즉시 수도를 떠나던 중에 객사에서 말을 탄 협객을 만나게 되는데, 세 사람은 처음 만남에서부터 의기투합하여 친구가 되기로 해요. 이후 그 협객은 이

●3 1895~1953. 현대화가이자 미술교육가. 향촌의 소학교 교사를 하다가 1917년 일본에 유학하고 1923년 프랑스로 건너가 화가 달리를 사사했다. 귀국 후 교육 일선에서 일하면서 왕성한 전시활동을 했고, 중국의 회화와 유럽의 전통회화에 대해 연구함으로써 양자의 조화와 절충에 힘썼다. 현재 베이징에 서비홍 기념관이 있다.
●4 1598~1652. 청대의 화가. 인물과 화조를 잘 그리고, 특히 역사화와 풍속화에 뛰어났다. 이공린과 조맹부의 화법을 아우르고, 채색은 오도자를 따랐다.
●5 850~933. 오대 전촉(前蜀)의 도사이자 문학가. 자는 빈지(賓至).

세민(李世民)이 나라를 세우는 데에 도우라고 하면서 이정 부부에게 전재산을 주고, 자신은 멀리 바다를 건너가서 몇 년 뒤 부여국(扶余國)의 왕이 되었다고 해요.

선생 아주 생동감 있게 설명을 잘 했다. 그렇다면 이 그림에서 누가 규염객이니?

학생 당연히 그림 앞부분에 있는 사람이죠. 짙은 눈썹을 날리며 머리를 들어 하늘을 쳐다보는 모습이 확실히 기개와 도량이 남달라 보이고, 얼굴 가득 난 구레나룻은 활달하고 호방한 인상을 주어요. 그리고 앞으로 뻗어 벌린 다섯 손가락이 운동감을 증가시키고, 대범하면서도 거칠 것 없는 호방한 기개를 드러내고 있어요.

선생 고목 곁에서 말을 씻기고 있던 이정은 갑자기 나타난 이 불청객을 보고 자기도 모르게 하던 동작을 멈추고 있는데, 마치 이 협객이 온 뜻을 가늠해보는 것같이 아주 기민하고 침착하고 냉정해 보이는구나.

학생 이때 창가에서 머리를 손질하고 있던 홍불녀(紅拂女)는 자신도 모르게 머리를 돌려 규염객을 찬찬히 훑어보고 있어요. 수줍어 주저하거나 당황하지도 않고 매우 침착한 게 과연 '여장부'라고 해도 손색이 없어요.

선생 화가가 세 사람이 만난 이후의 정황을 그리지 않고 처음 만나는 장면을

선택한 것은 아마도 이후 이들의 운명에 대해 보는 이들의 관심을 유도하는 것 같구나. 감상자의 연상을 불러일으키는 구성이 아주 교묘하지 않니? 이외에도 구도도 아주 독특한데 네가 설명해보겠니?

학생 고목 한 그루를 중앙에 둠으로써 화면을 분리시키고 있고, 구형(球形)의 무성한 나뭇가지와 잎들은 도안적인 맛이 나요.

선생 이렇게 안배함으로써 화가는 주제와 무관한 많은 내용을 생략하고, 직접적으로 드러나지 않는 예술적 효과를 얻어냈단다. 아울러 감상자의 주의를 세 사람의 관계로 끌어당김으로써 규염객의 중심 위치를 부각시키고, 인물의 심리적 움직임을 힘있게 묘사함으로써 마치 살아 있는 것처럼 생생하게 인물을 표현했어.

학생 채색도 아주 독특해요. 화가는 황색·녹색·홍갈색·자색 등의 다양한 색을 대량으로 사용해 농밀하고 선명하고 열정적으로 묘사했거든요.

선생 맞는 말이다. 색채에는 종종 화가의 감정이 실려 있는데, 작자는 이러

한 열정이 넘치는 색채를 사용함으로써 풍진 세 협객에 대한 자신의 흠모와 찬사를 표현했어. 임백년이 그린 인물화는 대부분 역사고사나 민간전설에서 제재를 취했는데, 듣기로 그는 〈풍진삼협도〉를 세 폭 그렸다고 해. 그가 이처럼 풍진 세 협객을 칭송한 것은, 당시 민족적 위기와 산산이 부서진 국토를 생각해볼 때 바로 조국을 중건하겠다는 그의 애국심의 토로가 아니겠니?

고독한 자신에 대한 연민

〈정월 대보름날(靑玉案·元夕)〉
—신기질(辛棄疾)●1

선생 올해 정월 대보름날의 상하이 풍경이 기억나니?

학생 어떤 '풍경'이오?

선생 왜, 크고 붉은 초롱들이 높이높이 걸렸잖아. 예원(豫園)●2과 화이하이
(淮海)로 등 유명한 상점들도 초롱을 달았지.

학생 맞아요. 상하이만이 아니라 쓰촨 성과 허난 성의 여러 곳에도 초롱을
다는 것이 유행이었어요.

선생 사실, 이것은 '유행'이 아니라 전형적인 중국인의 전통이야. 정월 대보
름날 등불을 구경하는 것을 옛사람들은 '상원등절(上元燈節)'이라고 불렀단
다. 초롱은 사실 그런 등 가운데 한가지일 뿐이
었어.

학생 맞아요. 중국인의 전통이에요. 이전에 정
월 대보름날의 등 구경을 소재로 쓴 시와 사 작
품을 제법 읽었어요.

선생 송대는 이에 관한 시와 사 작품이 특히 많
은데, 오늘 감상할 신기질의 사 〈정월 대보름날〉
도 그 가운데 하나란다.

학생 동풍이 불어오는 대보름날 東風夜放

●1 1140~1207. 남송의 문인. 금의
점령지에서 태어나 도탄에 빠진 백
성들의 삶을 보고 자랐기 때문에 국
토를 회복하고자 하는 뜻이 강했다.
뛰어난 사 작품이 600여 수 전해지
는데, 애국사상이나 통일된 산천의
장엄하고 호탕한 감정을 표현한 것
이 중심을 이룬다.
●2 예원은 중국의 저명한 원림 가
운데 하나로 현재 상하이의 동남쪽
교외에 있다. 명 가정(嘉靖) 38년
(1559)에 처음으로 조성되어 만력
(萬曆) 5년(1577)에 완성되었다.

나무마다 수천 송이 꽃이 바람에 지고	花千樹更吹落
별빛은 빗방울처럼 떨어지고	星如雨
화려한 꽃수레는 길에 가득 향기를 뿌리네.	寶馬雕車香滿路
퉁소 소리 울리고	鳳簫聲動
온 천지에 환한 달빛	玉壺光轉
밤새 춤을 추는 어룡들.	一夜魚龍舞
설류화에 황금실로 장식한 여인네들	蛾兒雪柳黃金縷
미소 띤 얼굴로 은은한 향기를 뿌리네.	笑語盈盈暗香去
군중 속을 그대 찾아 수천 번	衆裏尋他千百度
문득 고개를 돌리니	驀然回首
그는 바로 거기	那人却在
등불이 사위어가는 곳에 있네.	燈火闌珊處

선생 2구에서 "나무마다 수천 송이 꽃"은 수많은 등불이 마치 수천 그루에 피어난 꽃들 같다고 묘사한 것이야. 혹은 무수한 나무에 초롱이 매달려 있다고 해석하기도 해. "별빛은 빗방울처럼 떨어지고"에서 '별빛'은 '초롱'을 말하는데, 혹은 하늘 가득한 불꽃이 마치 빗방울 같다고 보기도 한단다.

학생 모두 도처에 걸린 등불을 형용하는 말이군요.

선생 그렇게 보면 무리가 없단다. "화려한 꽃수레는 길에 가득 향기를 뿌리네"는 등불 구경 나온 여인들이 여기저기서 화려하게 장식한 마차를 타고 지나가는 모습을 말하는데, 마차가 지나간 길에는 은은하게 향기가 감도는 것 같아.

학생 "퉁소 소리 울리고"는 음악 연주가 시작되었다는 뜻이에요. 전하는 말에 의하면, 옛날에 소사(蕭史)와 농옥(弄玉)이라는 부부가 퉁소를 아주 잘 분데다 일찍이 봉대(鳳臺)에 산 적이 있었기 때문에 퉁소를 '봉소(鳳簫)'라고 부른다고 해요. 그리고 '달빛'이나 '어룡'은 모두 각양각색의 등을 말해요.

선생 "밤새 춤을 추는 어룡"은 아마도 현재의 어등이나 용등과 비슷할 거야.

이런 등들을 사람들이 좌우로, 위아래로 흔들어대고 있어. 작품의 전반부는 정월 대보름날 성황을 이룬 초롱 구경과 사람들이 밤새 즐기는 모습을 묘사했어.

학생 그야말로 "불 같은 나무에 달린 은꽃이 불야성을 이룬" 모습이군요.

선생 후반부는 전반부의 경물에 대한 묘사가 사람으로 이동하고 있어. 등불 구경을 나온 여인들은 머리에 각양각색의 장식을 하고 있어. 주밀(周密)●³의 소개에 의하면, 정월 대보름날 "부녀자들은 비취구슬, 화려한 나비, 옥으로 만든 매화, 설류화" 등의 장식물을 머리에 꽂았다고 하는구나. 이렇게 성장한 여인들이 머리를 예쁘게 단장하고 웃고 떠들며 지나가니 여인의 향기가 희미하게 퍼지지.

학생 "군중 속을 그대 찾아 수천 번, 문득 고개를 돌리니, 그는 바로 거기, 등불이 사위어가는 곳에 있네." 이것은 아주 유명한 구절이에요.

선생 여러 사람들 속에서 사랑하는 사람을 찾는데 도무지 찾을 수가 없어. 그러다가 문득 고개를 돌려보니 그(그녀)가 바로 등불이 사위어가는 곳에 있는 거야. 앞의 경치 묘사가 배경이라고 한다면, 사람에 대한 묘사가 있는 이 부분이 작품의 요지라고 할 수 있어.

학생 신기질 하면 소동파와 마찬가지로 호방한 풍격의 작품을 쓴 것으로 알고 있었는데, 이 사는 정감이 아주 세밀하게 묘사되었어요.

●3 1232~1298 혹은 1308. 송대 문학가. 시와 사에 뛰어나고 서화를 좋아했다. 송대 말기 사단(詞壇)의 중심 인물이었다.
●4 1873~1929. 1900년대 초기에 활동한 학자·정치가. 청 왕조의 입헌군주제 개혁을 제창하고 중국 본토의 입헌운동을 지도했다. 저서에 《청대학술개론》등이 있다.

선생 그렇단다. 양계초(梁啓超)●⁴는 이 사를 "고독한 자신을 연민하고, 상심한 사람은 또 다른 회포가 있게 마련이다"라고 칭찬을 아끼지 않았어. 이렇게 세밀한 묘사나, 경치와 인물을 교묘하게 연결시키는 표현은 완약파(婉約派)●⁵ 사인들조차 따라갈 수가 없을 것 같구나. 이 작품을

여운이 깊은 애정시라고 불러도 무방할 것 같구나.

^{학생} 선생님, 왕국유(王國維)^{●6}의 《인간사화(人間詞話)》에서 이 작품을 거론하면서 훌륭한 사는 반드시 세 단계 경지가 있는데, 이 사의 마지막 몇 구가 바로 최고의 경지라고 했어요.

^{선생} 그런 일이 있었단다. 하지만 그것은 이 작품을 빌려 비유한 것일 뿐이고 작품 자체와는 관련이 없어. 그리고 오늘날 말하는 정월 대보름날의 등불 구경과도 무관해. 물론 왕국유의 그 주장으로 인해 이 작품이 사람들에게 더욱 친숙해졌다는 점은 거론할 가치가 있단다.

●5 송대의 사는 처음에 주로 여성적인 감상과 염정이 넘치는 완약한 서정을 중심 내용으로 하다가 소식에 이르러 호방한 정서를 나타내게 되었다. 그래서 흔히 소식과 그의 계열에 속하는 작가들을 호방파라고 부르고, 이전의 작가들을 완약파(혹은 화간파花間派)라 하여 대비시킨다.
●6 1877~1937. 청말 · 민국 초의 학자. 중국 최초의 개화 문학비평가로 청대의 문예이론은 물론 서양철학과 미학이론 및 방법 등을 수용해 중국의 경학 · 희곡 · 소설 · 사 등에 탁월한 연구업적을 남겼다. 《인간사화》는 그의 대표적인 저서이다.

예술가의 일생

〈호화(虎畫)〉 호랑이 그림

선생 중국 회화사에는 통재(通才)와 전재(專才) 두 종류의 천재가 있단다. 통재가 천상이든 인간세상이든 삼라만상을 모두 그려내었다면, 전재는 화조화·산수화·인물화 하는 식으로 단지 한 종류만을 전문적으로 그렸다고 할 수 있어. 오늘 소개할 사람은 전재에 속하는 호랑이 그림의 대가란다.

학생 장선자(張善孖)●1라는 사람이지요?

선생 그렇단다. 한대 화상전이나 둔황 벽화에 이미 호랑이의 형상이 보이는 걸로 미루어 호랑이 그림의 전통은 아주 오래되었다고 할 수 있어. 하지만 호랑이의 형태에 대한 이해는 늘 표준이 없었단다.

학생 참 이상하네요. 아마도 호랑이와 접할 기회가 많지 않아서인가 봐요. 옛사람들이 호랑이 가죽은 그릴 수 있지만 그 속의 뼈대를 그리기 어렵다고 말했잖아요.

●1 1882~1940. 원명은 장택(張澤)이고, 화가 장대천(張大千)의 형이다. 금수·화훼·산수를 소재로 한 그림을 많이 그렸다.

●2 1910~1993. 중국 현대화가. 화첩·비첩·인장을 대규모로 소장하였고, 주답·화암·김농·오창석의 작품을 임모했다.

선생 장선자는 다르단다. 그는 호랑이의 위엄을 그리기 위해 연이어 두 번씩이나 호랑이를 길렀어. 장년이 된 이후에는 늘 호랑이와 함께 지냈는데, 밤엔 침대 밑에서 재우며 매일 호랑이를 사생하면서 그 습성을 탐구했어. 화가 당운증(唐雲曾)●2이 말한 당시의 일화에 따르면, 어느 날

장선자, 〈호화〉, 근대, 종이에 채색, 138×67cm, 중국 개인 소장.

호랑이가 병이 나서 소주성(蘇州城) 근교에 있는 영암사(靈巖寺)의 도사에게 치료를 받으러 보낼 생각이었다고 해. 망사원(网師園)에서 마차에 올라타 호랑이가 앞에 앉고 장선자가 뒤에 앉자 마부는 질겁을 해 '뼈가 덜덜 떨릴' 정도였다고 해. 그리고 영암사에 도착해서도 승려와 그곳의 모든 사람들이 모골이 송연할 정도로 놀라서 감히 움직이지 못했다는 이야기가 전해진단다.

학생 그렇게 오랜 시간을 호랑이와 같이 지냈다면, 그의 호랑이 그림은 당연히 입신의 경지에 도달했겠어요.

선생 혹자는 그가 그린 호랑이는 "털 하나도 놓치지 않았다"고 말한단다. 그러면 그림들을 한번 볼까?

호랑이를 그리기 위해 호랑이를 기르며 함께 살다

학생 무릎을 꿇거나, 편안히 누워 있거나, 주위를 올려다보거나, 하늘에 대고 길게 울어대거나, 막 산을 오르거나, 언덕을 내려가거나, 초원에 있거나, 큰 강을 건너거나 하는 등 정말로 다양한 모습과 기색의 호랑이가 있어요.

선생 그의 호랑이는 눈과 코, 발톱과 앞발, 귀밑 털과 수염, 긴 꼬리가 특히 생동감이 있단다. 호랑이의 뼈의 형태는 마치 힘을 갖춘 것 같은 아름다움이 있구나.

학생 그림의 배경도 자못 특색이 있어요. 호랑이가 실제로 생활하는 곳의 분위기를 사실적으로 보여주고 있거든요. 폭포와 흐르는 물, 덤불과 들풀, 대나무와 암석, 드높은 산봉우리, 요동치는 강물 등이 백수의 제왕다운 위엄을 느끼게 해요.

선생 그것만이 아니라 장선자는 시에도 뛰어나 그의 그림에는 대부분 제시(題詩)가 있단다. 시구의 길이에 관계없이 모두 화룡점정의 역할을 하는데, 그가 창조해낸 호랑이를 인격화하고, 이를 통해 내면의 감정을 표현한단다.

학생 "높은 언덕을 내려가다 문득 잘못을 깨달으니, 영웅의 깨달음은 선종의

가르침과 통하네. 이 몸 산림과 함께 늙어가리니, 중원으로 가 살진 사슴을 쫓는 일 없으리.(一下高岡忽覺非 英雄悟沏透禪機 此身拼共山林老 不向中原逐鹿肥)" 이 시는 세속의 소용돌이 속으로 진입하고 싶지 않다는 의미 같아요.

선생 "정치가 올바르고 가혹하지 않으면, 사방에서 노랫소리 들린다네. 맹수도 역시 이것을 알아, 아이를 내려놓고 강을 건너네.(循良政不苟 四境起謳歌 猛獸亦知感 卸兒也渡河)" 이것은 가혹한 정치에 대한 반대를 표명하면서 오히려 호랑이에게 사람을 사랑하는 어진 마음이 있다고 말하고 있구나.

학생 "어찌하랴! 그는 가을 강 앞에서 떠나기 전 한번 돌아보건만, 수줍어 머리를 들려 하지 않으니(怎奈他臨去秋波那一轉 羞答答不肯把頭抬)"는 《서상기(西廂記)》[3]에 나오는 구절이에요. "이제껏 사나운 용과 싸운 호랑이인데, 그 누가 못가에 살며 울지 않으리? 봉후를 구하러 원정한 반초가 됨은 물론, 다시 궁궐로 들어가 공명을 세워야 하리.(從來戰鬪與龍爭 草澤誰甘困不鳴 漫道封侯班走遠 還須入穴建功名)" 이것은 오히려 적막하게 혼자 오래 살기보다 세상 속으로 나아가 업적을 세우고 싶다고 말하고 있어요. 그 스스로도 아주 모순적이에요.

선생 항일전쟁 시기에 그는 이러한 모순에 처해 있었단다. 그는 거듭 중원으로 달려가 그림과 글로 사람들을 격려했어. 뜨거운 피가 붓에 뿌려졌고, 정기는 종이 위에서 들끓었어. 그래서 장치중(張治中) 선생은 그를 위해 다음과 같은 대련을 썼어. "타국에서 명성을 얻고, 화가로서 정기의 계보에 이름을 남겼네. 나라를 위해 정성을 다하고, 예술가로서 이 시대 대가의 경지에 올랐네.(載譽他邦 畫苑千秋正氣譜 宣勞爲國 藝人一代大風堂)" 그는 한편으로는 세속을 벗어나 맑고 조용한 삶을 살기도 했어.

학생 그의 생애가 어떻든간에 호랑이 그림은 세상에 둘도 없는 진귀한 보배예요.

●3 원대 왕실보(王實甫, 1234경 ~?)가 지은 원곡의 편명. 장군서(張君瑞)와 최앵앵(崔鶯鶯) 사이의 연애담을 내용으로 하고 있다.

91

지남철과도 같은

충신의 기개

〈영정양을 지나다(過零丁洋)〉
―문천상(文天祥)[1]

선생　오늘은 문천상의 시 〈영정양을 지나다〉를 감상해보자.

학생　고단한 인생역정 경전 시험에서 시작되고　辛苦遭逢起一經

4년 간의 전쟁으로 영락한 세월.　干戈寥落四周星

무너진 고국 산하는 흩날리는 버들개지　山河破碎出飄絮

이 몸은 비바람 앞의 부평초 신세.　身世浮沈雨打萍

황공탄에서 놀란 일 겪고　惶恐灘頭說惶恐

영정양에서 쓸쓸함을 탄식하네.　零丁洋裏嘆零丁

인간 세상 예로부터 죽지 않는 자 누구였나　人生自古誰無死

일편단심은 청사를 비추리라.　留取丹心照汗青

선생　문천상은 자가 송서(宋瑞)이고, 별호는 문산(文山)이며, 지금의 장시(江西) 성 지안(吉安) 사람이야. 스무 살에 장원급제한 이후 관직이 우승상과 추밀사(樞密使)에까지 올랐어.

학생　남송 말기에 몽고의 대군이 임안(臨安)까지 쳐들어왔을 때 용감하게 담판을 하러 갔다가 이유 없이 구금되었어요. 이후에 위험을 무릅쓰고 남쪽으로 도망나와 의병을 조직해 잃어버린

●1 1236~1282. 남송 말의 재상. 의병을 조직해 원군의 공격에 맞섰고, 1276년 수도 임안이 포위되자 왕명으로 적진에 들어가 담판을 벌이다 억류되었으나 탈출하여 싸웠다. 1278년 다시 원군의 포로가 되어 투항 권유를 받았지만 끝내 굴복하지 않았다. 전투생활이나 애국정신, 굽힐 줄 모르는 민족적 기개와 절개를 표현한 시를 썼다.

땅을 회복하고자 애썼지만 결국 패하고 다시 포로로 잡히고 말았어요.

선생 그는 구금과 도망, 다시 포로가 되는 과정에서 많은 시를 써서 그 과정과 당시의 심정에 대해 기록했는데, 시들은 이후에 《지남록(指南錄)》이라는 한 권의 시집으로 묶였단다.

학생 '지남'이라는 말은 어떠한 상황에서도 자신의 마음이 항상 남쪽을 가리킨다는 의미이군요.

선생 그렇단다. 그는 또 다른 시에서 "신의 마음은 지남철과도 같아, 남쪽이 아니면 쉬지 않습니다(臣心一片磁針石 不指南方誓不休)"라고 했어.

학생 그렇다면 이 시는 어떤 상황에서 쓰여진 것인가요?

선생 1279년 문천상이 원나라 군대에 포로로 잡혀 압송되는 과정에서 영정양을 지날 때 쓴 시란다. 원나라 군대의 사령관이 그에게 남송의 해안에서 원에 저항하고 있는 장군 장세걸(張世傑)에게 투항을 권유하는 편지를 쓰라고 했어. 하지만 문천상은 이를 단호히 거부하고 이 시를 써서 원나라 군대에게 주었다고 해. 그러면 시를 찬찬히 보도록 하자.

인간 세상 예로부터 죽지 않는 자 누구였던가? 일편단심만이 청사에 길이 남으리라

학생 생사의 갈림길에서 살아온 일생을 돌아보는 시인은 감개가 무량해요. 가장 먼저 아주 큰 사건 두 가지가 떠올라요. 이 두 사건은 그에게 가장 영화로운 동시에 그의 일생에 가장 많은 영향을 미친 일이지요.

선생 그 중의 하나는 바로 과거에 장원급제한 것을 말해. '경전 시험에서 시작되고'에서의 '경전'은 바로 '명경과(明經科)'를 말해. 당시의 과거시험에 '명경과'라는 과목이 있었는데, 이것은 '육경(六經)'에 대한 이해 여부를 시험하는 것이었어. 그런데 문천상의 회상 속에는 즐거움보다 감개가 더 많구나. 아마도 이후의 신산하고 고달픈 운명이 바로 '이 시험'에서 시작되었기

때문일 거야.

학생 그 시험이 바로 인생의 전환점이었군요. 만약 장원급제하지 않았거나 그래서 높은 관직에 오르지 않았더라면 이후의 갖가지 고초들도 생기지 않았을 테니까요. 이어서 말한 "4년 간의 전쟁으로 영락한 세월"이 또 다른 사건이군요.

선생 그렇단다. 4년 전 원나라 군대가 쳐들어왔을 때 문천상은 송왕조에 대한 보답으로 가산을 모두 털어 군비에 충당하고 조정에 '충성을 다하자'고 호소해.

학생 그야말로 일월(日月)과도 같은 충성심이군요.

선생 여기에는 당시 조정의 신하들에 대한 질책도 담겨 있어. '전쟁으로 영락하다'는 바로 4년 전의 호소에 진정으로 응한 사람이 많지 않았음을 말하지. 어떤 이는 심지어 구차하게 목숨을 위해 무릎을 꿇고 투항했으니까.

학생 손바닥 하나로는 소리가 나기 어렵다는 말 그대로이군요. 그것의 필연적인 결과가 바로 "무너진 고국 산하는 흩날리는 버들개지, 이 몸은 비바람 앞의 부평초 신세"이군요.

선생 황실을 공고히 지키고자 했지만 눈앞의 조국 산하는 이미 산산이 부서졌어. 단종(端宗)은 난리를 피해 도망가다가 충격에 병들어 죽고, 여덟 살 먹은 위왕(衛王) 조병(趙昺)이 육수부(陸秀夫) 등의 옹립을 받고 있었지만 추격하는 군대가 도착하는 순간 사상누각처럼 언제든 전멸할 가능성이 있었지.

학생 대송 제국의 강산이 마치 바람 속의 버들개지처럼 이리저리 떠다니고 있었군요. 그래서 작자는 자신이 망국의 외로운 신하라는 사실을 뼛속 깊이 느끼고 있어요. 마치 뿌리 없는 부평초처럼 물 위에서 떠돌고 있다고요.

선생 참으로 비참하구나. 게다가 '비바람 앞'이라는 말이 그 처량함을 더욱 가중시키고 있어. 과연 시인의 예상대로 이 시를 쓰고 난 20일 후, 상흥(祥興) 2년(1279) 2월에 육수부는 여덟 살 어린 황제를 저버리고 바다에 몸을

던져 순국하고. 이로써 남송은 멸망하게 되었어.

학생 그래서 바로 5·6구가 이어지는군요. "황공탄에서 놀란 일 겪고, 영정양에서 쓸쓸함을 탄식하네"에서 황공탄과 영정양은 지명이고, 모두 문천상이 이리저리 떠돌 때 지났던 곳이에요. 아주 교묘하게 시의 내용과 들어맞고 있어요.

선생 풍부한 인생역정과 뛰어난 예술 재능이 없었다면 이렇게 훌륭한 구가 탄생할 수 없었을 거야.

학생 이상의 여섯 구에서 작자는 조국의 원한과 곤경, 그리고 위기를 최고로 고양시켜 슬픔과 원한의 감정이 절정에 이르게 돼요.

선생 그래서 도리어 슬픔과 원한이 사라지고. 드높은 기세와 높고 우렁찬 격조로 아름다운 시를 노래해 천고에 남을 명구를 완성하지. "인간 세상 예로부터 죽지 않는 자 누구였나, 일편단심은 청사를 비추리라"라고.

학생 이 두 구는 사람들이 익히 알고 있어요. 여기에는 "감화를 받은 후대의 많은 뜻 있는 자들이여, 정의를 위해 용감하게 투신하자"라는 의미가 담겨 있어요.

선생 인간 세상에 예로부터 죽지 않은 자가 없었지만 충성스런 마음은 청사에 영원히 남는 법이지.

어진 마음을 지닌

아이들에게 주는 그림

〈등아도(燈蛾圖)〉 등불과 나방

선생 사람이 노년에 이르면 가장 얘기하고 싶어하는 게 무엇인지 아니?

학생 자신의 일생이 아닐까요?

선생 그 중에서도 어느 시기를 가장 즐겨 얘기할까?

학생 소년시절이오. 저희 부모님이나 외조부모님도 당신들의 어린 시절 이
야기를 들려주시곤 하는데, 재미있을 뿐만 아니라 마치 한 편의 아름다운 동
화 같을 때가 많아요.

선생 아마도 그럴 거야. 50~60년 전의 일이니 상전벽해처럼 얼마나 많은 변
화가 있었겠니? 그런데 그들은 왜 이렇게 유달리 유년시절을 말하기 좋아할
까?

학생 유년은 일생에서 가장 흥미 있고 순박한 시기이자, 동시에 가장 아름다
운 시기이기 때문일 거예요.

선생 맞는 말이다. 인생의 유년시절은 행복 여부를 떠나 아련한 추억이 되게
마련이어서, 설령 고통스러웠다 해도 되씹어보면 달게 느껴진단다. 게다가
노년이 되어 이 세상과 이별할 시간이 얼마 남지 않게 되면 추억은 더욱 감개
무량하게 다가오는 법이란다.

학생 노인이 동심을 가장 많이 지니고 있다고도 하는데 그런 이유 때문일까
요?

제백석, 〈등아도〉, 1950년 전후, 종이에 채색.

선생 그렇다고도 할 수 있을 거야. 많은 사람들이 노년에 이르면 오히려 더욱 천진해지거든. 오늘 감상할 제백석(齊白石)●1의 〈등아도〉도 바로 그의 이러한 심리 상태를 진실하게 반영한 작품이야. 이 그림은 1950년 전후에 창작된 것으로, 당시에 이미 90세의 노인이 된 제백석은 항상 자신의 소년시절을 떠올리며 농촌 풍경화를 많이 그렸단다.

인생의 유년 시절은 행복 여부를 떠나 아련한 추억이 된다

학생 제백석은 후난(湖南)의 샹탄(湘潭) 사람이고, 집이 가난해 어려서부터 밭에서 일하기 시작해 열두 살에는 목공을 배워 창이나 목기의 장식을 잘 조각했다고 들었어요. 이후 혼자서 《개자원화보(芥子園畫譜)》●2를 배워 스물일곱 살에야 비로소 서화 학습에 입문하고, 여기서 나아가 시와 전각을 배우고, 마흔이 넘어서는 전국 여러 곳을 돌아다니면서 점차로 이름이 알려졌다고 해요.

선생 그는 일생 동안 소박하게 지냈고, 항상 농촌에서 지낸 시간을 잊지 못해 야채와 무, 고추, 풀잎의 사마귀, 갈대, 나팔꽃, 벼이삭과 메뚜기를 즐겨 그렸어. 그의 그림에는 시종 질박하고 천진한 농부의 감정과 문인화의 형식이 함께 융합되어 있고, 열정과 해학 그리고 흥미가 있어서 식자층이나 대중 모두가 좋아한단다. 그러면 〈등아도〉를 한번 보자꾸나.

●1 1863~1957. 본명은 황(璜), 자는 백석(白石), 진사증(陳師曾)과 서비홍의 영향으로 서위·팔대산인·오창석 등을 배워 일가를 이룸으로써 현대 중국 최고의 화가가 되었다. 주로 일상생활의 평범한 소재들을 참신한 착상과 발랄한 구도, 명쾌한 필묵과 선명한 색채로 표현하였다.
●2 청대 왕안절(王安節)이 지은 책으로, 주로 남종파의 역대 산수화 중에서 명가의 화법을 모아 엮은 것이다.

학생 힘차고 강하며 나는 듯한 초서필법으로 등받침이나 손잡이 달린 등기둥을 그렸어요. 등받침은 먹의 여운이 남아 있고, 등잔에 불이 밝혀져 있는데 몇 개의 풀 심지에 막 불이 붙어 한 줄기 불꽃이 희미하게 흔들리고 있어요.

선생 등받침과 등잔, 불꽃이 경중과 농담의 대비를 강렬하게 함으로써 화면 전체에 빛의 효과가 넘치고 있구나.

학생_ 불나방 한 마리가 아무 생각 없이 불꽃 속으로 뛰어들었다가 가벼운 소리를 내며 불에 타서 떨어지고 있어요.

선생_ 이 모두가 90세 노인의 마음에 얼마나 깊은 인상을 남겼겠니? 이것이 바로 유년시절의 모습 아니겠니? 이 등불 아래서 할머니는 안경을 걸치고 바느질을 하고, 어린 손자는 다음날 선생님의 질문에 대답하기 위해 책을 외우고 있어. 사람들은 졸기도 하고 노인들이 들려주는 이야기에 귀기울이기도 하면서, 우연히 쥐가 찍찍대는 소리를 듣기도 하지.

학생_ 호롱불이 노인의 추억을 불러일으켰군요. 당시에는 아이였던 자신이 지금은 그때의 할머니보다 더 늙은 노인이 되었으니 그 심정이야 이루 다 말하기 어려웠을 거예요.

선생_ 그래서 제백석은 이 호롱불과 불나방으로 자신의 만감을 표현했단다. 그러면 제자를 볼까? "어진 마음을 지닌 아이들에게 이 그림을 준다(兒輩有仁心與以此幀)"라고 쓰여 있구나.

학생_ 이것은 무슨 뜻인가요? 왜 '어진 마음'이 있어야 그림을 준다고 하나요?

선생_ 당나라 사람의 시에 "붉은 불꽃을 헤치고 불나방을 구하네"라는 구절이 있는데, 불나방이 불로 뛰어드는 것을 보면 반드시 어진 마음으로 구해야 한다는 뜻이란다. 그는 아이들이 인애(仁愛)의 마음을 지니기를 희망했는데, 이 인애의 마음에는 당연히 옛 땅과 고향을 잊지 않는 것이 포함되어 있어.

학생_ 이제 알겠어요. 그는 자손들이 자신의 고향과 조국을 진정 사랑하기를 바란 것이군요. 이렇게 조그만 그림 속에 그렇게 깊은 뜻이 담겨 있으리라고는 생각 못했어요. 실로 "간단한 말에 심오한 뜻을 담다"라고 할 만하네요.

선생_ '인애'는 예술의 영원한 주제이고, 그것은 순수한 인정에 깊이 뿌리박고 있단다. 백석노인의 그림이 사람의 마음을 감동시키는 근본적인 이유는 바로 여기에 있지 않겠니?

학생_ 사랑이 없었다면 이런 작품이 탄생할 수 없었을 거예요.

92

백년 동안의 심사가

담담함으로 귀결하다

〈빗소리를 듣다(虞美人·聽雨)〉
—장첩(蔣捷)[1]

선생_ 동일한 사건이나 상황도 사람마다 다르게 느끼는 법이란다.

학생_ 예를 들어 설명을 해주세요.

선생_ 1995년 선화두이(申花隊)[2]가 먼저 2주 동안 1위에 올랐을 때 판즈이(范志毅)는 기뻐서 운 반면, 쉬건바오(徐根寶)는 기자가 방문했을 때 오히려 아주 차분했어.

학생_ 왜 그런가요?

선생_ 이런 것을 두고 창해를 경험한 이는 물이 되기 어렵다고 하지. 쉬건바오는 여러 큰 사건을 경험했기 때문에 이력이나 심리, 수양과 입장에서 모두 판즈이와 달랐기 때문이야. 사실, 같은 사람도 시기에 따라 동일한 사물에 대한 생각이 다를 수가 있단다. 오늘은 사 한 수를 통해 '빗소리를 듣는' 동일한 일을 두고 작자가 나이에 따라 어떻게 다른 느낌을 가지는지 한번 살펴보도록 하자. 송대 장첩이라는 사람이 쓴 작품이야.

소년이 기루에서 빗소리를 들을 때	少年聽雨歌樓上
붉은 촛불이 비단 휘장을 어둡게 비추었지.	紅燭昏羅帳
청년이 객주에서 빗소리를 들을 때	壯年聽雨客舟中
비구름 드리운 끝없는 강물 바라보며	江闊雲低

서풍에 우는 기러기소리 들었네.　　　　　　　斷雁叫西風

지금 절간에서 빗소리 듣는 이　　　　　　　　而今聽雨僧廬下

이미 머리가 희끗희끗하네.　　　　　　　　　　鬢已星星也

슬픔과 기쁨, 헤어짐과 만남도 모두 공허해지고　悲歡離合總無憑

섬돌 앞에서는　　　　　　　　　　　　　　　　一任階前

날이 밝을 때까지 빗방울 떨어지네.　　　　　　點滴到天明

학생 표면적으로 보면 전반부는 비교적 이해하기 쉬운 것 같아요. 전반부가 이미 흘러가버린 세월에 대한 감회를 쓰고, 후반부는 눈앞의 경치를 보고 탄식하고 있는 것이 아닌가요?

선생 작품의 중심 내용을 기본적으로 이해한 것 같구나. 겨우 56자로 된 짧은 작품이지만 담고 있는 내용은 아주 깊단다. 시간적인 추이에 따라 소년, 장년, 노년이라는 다른 시기와 상황, 그리고 상이한 생활과 심정에 대해 쓰고 있어.

학생 마치 영화의 몽타주 기법과 비슷해요. 한 장면에서 다음 장면으로 재빨리 전환하는데 작자는 단지 객관적인 묘사로 화면을 하나로 연결할 뿐 다른 설명을 일절 하지 않아요. 하지만 이 세 폭의 그림은 암시성과 상징성이 풍부한데, 이것은 아마도 작자의 신세와 관련이 있을 것 같아요.

선생 그렇단다. 장첩은 송말 원초의 사람이야. 사서의 기록에 의하면, 그는 송 도종(度宗) 함순(咸淳) 10년(1274)에 진사(進士)에 급제했지만 곧 송이 멸망하는 바람에 일생 동안 이곳저곳을 떠돌아다녔고, 만년에는 아주 처량한 신세였다고 해. 남송이 이미 풍전등화의 상황이었지만 그는 소년시절에 뜻을 품었어. 과거에 급제한 후 붉은 촛불이 일렁이고 비단 휘장이 깔린 기루에서 사랑하던 사람과 오손

●1 남송 말의 문인. 송이 망한 후 태호(太湖)의 죽산(竹山)에 은거했기 때문에 죽산선생(竹山先生)이라고 불렸다. 원 성종 때 많은 이들이 그를 추천했으나 끝내 입조하지 않았다. 현실의 어려움에 직면해 옛날을 회고하는 내용의 사 작품이 많다.
●2 1993년 12월 10일 상하이에서 만들어진 중국 최초의 축구구단. 쉬건바오를 감독으로 판즈이가 주장이 되어 1995년 10연승을 거두었다.

303

도손 지내며 청춘의 즐거운 한때도 보냈지. 그러나 장년이 된 그 때 국가의
패망을 맞았으니 엎어진 둥지에 성한 알 없다고 하듯이 그도 유랑할 수밖에
없었어.

학생　소년에서 장년이 되면서 처한 장소도 달라져요. '기루'에서 '객주'로
요.

선생　'객주'가 풍랑에 따라 요동치듯 그의 삶도 흔들렸지. 객주에서 바라보
는 하늘과 강물은 끝없이 드넓고, 바람이 세차고 구름은 낮게 깔려 있어. 그
하늘 위에 무리로부터 떨어진 기러기 한 마리는 바로 작가 자신의 투영이 아
니겠니? 처량한 유랑의 삶을 느끼게 하는구나.

학생　망국의 원한과 가슴에 차오르는 우수를 "서풍에 우는 기러기소리 들었
네"라고 표현했어요. 이 장면의 풍경은 앞에서 나온 문천상의 "무너진 고국
산하는 흩날리는 버들개지, 이 몸은 비바람 앞의 부평초 신세"와 아주 비슷
해요.

선생　사의 가장 교묘한 지점은 바로 마지막 장면이야. 백발의 노인이 절간에
서 빗소리에 귀기울이고 있는 모습이야. 극히 단조로운 장면으로 인물의 아
주 고독한 심정을 부각시키고, 어찌할 수 없는 상황을 표현했어.

학생　"마음이 죽는 것보다 더 슬픈 것은 없다"라는 말로 이 장면을 묘사할
수 있을 것 같아요. 그는 이미 어찌할 수 없는 처지에 이르렀거든요.

선생　그렇단다. 사람의 일생이란 한 순간이지. 그 짧은 시간동안 주인공은
슬픔과 즐거움, 만남과 헤어짐을 모두 맛보았어. 그리고 고국강산은 주인이
바뀌어 이민족이 통치하게 되는 거대한 역사적 격랑도 겪었어. 노년이 된 지
금 소년시절의 기쁨도 묻어버리고 장년의 우수도 버리고, 남은 것이라곤 오
로지 공허함뿐이야. 그래서 작자가 빗소리를 듣는 지점으로 선택한 '절간'은

불교적 색채가 짙단다. '기루'에서 '객주'로, 다시 '절간'으로의 장소 변화에 따라 상이한 처지를 표현함과 동시에 시인의 일생을 통해 역사적 변화를 담아내고 있기 때문에 그 의미가 아주 깊은 작품이라고 할 수 있어.

학생 가령 중국화가 "한 척의 화폭에 천리를 담는다"면, 중국의 시와 사는 겨우 몇십 자로 상이한 상황에 따른 다양한 감정도 아주 정확하게 표현할 수 있군요. 달리 보면, 마음에 따라 처지도 달라진다고 했으니 동일한 사물에 대해서도 사람마다 다르게 느끼는 법이죠. 빗소리를 듣는 행위도 이렇다면 다른 것은 말할 것도 없죠.

선생 이제 왜 같은 사물에 대해 노인과 청년의 생각이 그렇게 다른지 알 수 있겠지?

학생 네, 알 것 같아요.

사회와 민중에 대한

대화가의 관심

〈부도옹(不倒翁)〉 오뚝이

선생_ 무릇 예술의 대가라면 모두 사회와 민중의 고통에 대해 관심을 기울여야 하고, 사회를 등진 채 상아탑 속에 안주하는 순수 예술가는 대가가 되기 힘든 법이란다.

학생_ 이유가 무엇인가요?

선생_ 예술은 감정을 전달하기 때문이야. 사회에 일체의 관심이 없고 민중의 고통을 얼음같이 차가운 마음으로 대한다면 어떻게 격정이 있을 수가 있겠니? 격정이 없다면 사람을 감동시킬 수 없고, 사람을 감동시킬 수 없으면 진정한 대가라고 할 수 없단다.

학생_ 그렇기도 하지만, 예술의 대가라는 것은 대중들이 인정하는 것이지 예술가의 자화자찬이 아니라고 생각해요. 뿐만 아니라 역사적 검증도 거쳐야 하구요. 민중에게 관심을 기울이지 않는 예술가라면 민중들도 그를 인정하지 않을 것은 아주 당연한 이치이구요.

선생_ 네 말이 맞다. 오늘은 제백석의 〈부도옹〉을 감상하면서 이 대가가 어떻게 민중에게 관심을 기울였는지 살펴보도록 하자.

학생_ 그림이 아주 재미있어요. 배경은 일체 생략된 채 진흙으로 빚은 오뚝이만 하나 있어요.

선생_ 보기에는 마음 내키는 대로 붓질한 것 같지만 사실은 아주 공들인 것이

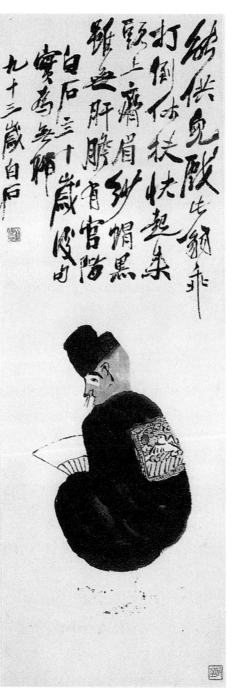

제백석, 〈부도옹〉, 1953, 종이에 채색, 116×41.5cm, 베이징 중국미술관.

란다. 오뚝이의 몸은 단 몇 번의 붓질로 단번에 완성한 듯하구나.

학생 등과 구부린 허벅지가 두 개의 타원을 이루고 있는데 교묘하게도 단정히 앉은 관리 나리의 형상이 되었어요.

선생 농묵에 물을 섞어 자연스럽게 보이도록 함으로써 진하지만 답답하지 않은 데다 마치 광선의 느낌이 있는 것 같아 먹의 맛이 사는구나.

학생 등의 도안이 그가 7품의 지마관(芝麻官)임을 말해주고 있어요.

선생 아닌 것 같은데. 학 비슷한 게 있는 걸로 봐서 아마도 1품관이지 싶다. 도안에서 붉은 점으로 표시된 태양, 흰 새, 푸른색의 구름, 황금색 바탕을 간과하면 안 된단다. 만약 이러한 색채가 들어가지 않았다면 화면 전체에 활기가 없었을 거야. 다시 오뚝이가 쓰고 있는 오사모(烏紗帽)를 보자. 이것은 여기서 아주 중요한 소품인데, 모자가 앞으로 쏠려 있어 해학적인 효과를 낼 뿐만 아니라 그가 소인임을 말해준단다.

학생 그런데 머리가 어째서 파란색인가요? 옛날에 관리들이 갓을 쓸 때 안에 속모자가 있었다고 하던데 혹시 그것인가요?

선생 아마도 그랬을 거야. 하지만 이것은 오뚝이의 소인 형상을 부각시키기 위한 것이므로 실제 색깔에 특별히 구애받지 않아도 될 것 같다. 이것도 제백석이 상용하던 과장적 수법이란다.

그를 얕보지 마라, 그는 기회를 호시탐탐 노리는 인물이다

학생 가장 특이한 점은 세모 눈, 처진 눈썹, 쥐의 코, 수염 두 가락으로 묘사된 오뚝이의 얼굴이에요.

선생 이러한 안배도 부르면 뛰어나올 것처럼 소인의 형상을 생생하게 만들고 있구나. 그런데 더욱 기발한 것은 그가 손에 흰 종이부채를 들고 마치 자신이 청렴결백한 것처럼 허세를 부리는 모습이야.

학생 제백석은 이 그림을 통해 무엇을 말하고자 한 것인가요?

선생 이것은 그림의 제시를 보아야 한단다.

아이들이 갖고 노는 오뚝이 영리해	能供兒戲此翁乖
넘어져도 부축 없이 재빨리 일어나네.	打倒休扶快起來
머리에는 눈썹과 나란한 오사모	頭上齊眉紗帽黑
간도 쓸개도 없지만 관직에 올랐네.	雖無肝膽有官階

번역된 의미를 네가 한번 다시 설명해보겠니?

학생 제1구와 2구에서는 아이들이 흔히 갖고 노는 오뚝이는 영리해서 넘어져도 혼자서 다시 일어난다고 말하고 있어요.

선생 맞게 설명했다.

학생 이어서 제3구와 4구는, 하지만 오뚝이를 얕보지 마라, 그는 기회를 호시탐탐 노리는 사람이다. 그래서 간도 쓸개도 버리고 오사모를 눈썹과 나란히 쓰고 있는 참으로 가증스러운 사람이다 했어요.

선생 그렇단다. 제백석은 이 오뚝이를 통해 관직에 오르기만 하면 시비(是非)에 대한 판단이 없어지고, 백성의 생사를 돌보지 않는 어리석고 탐욕스러운 벼슬아치들을 질타했어. 그리고 동시에 어느 시기이든 백성들부터 환영받는 관리 중에서도 종종 이런 사람들이 있었다는 것을 말했단다.

학생 이 그림은 제백석이 아흔세 살에 그린 것이라고 들었는데 정확히 언제인가요?

선생 바로 1953년이야. 세월이 흐른 지금에도 여전히 무언의 깨달음을 주는 작품이란다.

학생 이렇게 민중의 삶에 관심을 기울이고 부패한 관리들을 비판했으니 제백석이 대가가 된 것도 당연해요.

93

비극적인 분위기로

가득 찬 풍경

〈가을 그리움(天淨沙 · 秋思)〉
—마치원(馬致遠)[1]

학생 원대를 대표하는 문학장르는 원곡(元曲)[2]인데, 그 중에서 소령(小令)은 어떤 것인가요?

선생 소령은 곧 소곡(小曲) 혹은 단조(短調)를 말해. 마치원의 소령 〈가을 그리움〉을 가지고 한번 얘기해보자.

학생 마른 덩굴, 앙상한 나무, 석양의 까마귀 枯藤 老樹 昏鴉

작은 다리, 시냇물, 인가 小橋 流水 人家

옛길, 서풍, 비쩍 마른 말 古道 西風 瘦馬

석양은 서쪽으로 지고 夕陽西下

애끊는 이 하늘 끝에 있어라. 斷腸人在天涯

선생 작품을 읽고 난 느낌이 어떠니?

학생 아주 특이해요. 많은 대상들을 묘사하고 있는 것 같은데 구체적인 내용은 잘 모르겠어요.

선생 먼저 이 소령이 어떤 풍경을 묘사하고 있는지 살펴보자꾸나.

학생 '덩굴, 나무, 까마귀'를 쓰고, '다리, 시냇물, 인가'를 쓰고, 다시 '길, 바람, 말'을 쓰고, 마지막에 '태양, 사람, 하늘가'를 쓰고 있어요.

●1 원대의 문인. 산곡과 잡극에 모두 뛰어나 관한경(關漢卿) · 백박(白樸) · 정광조(鄭光祖)와 함께 원곡 사대가(四大家)로 칭해진다. 왕소군(王昭君)의 고사를 내용으로 쓴 〈한나라 궁궐의 가을(漢宮秋)〉은 국가흥망에 대한 감개를 치밀한 묘사와 우아한 언어로 구사한 명작이다.
●2 원곡에는 잡극(雜劇)과 산곡(散曲)이 있다. 잡극은 송대의 익살과 해학을 위주로 한 표현양식이 원대에 희곡 형식으로 발전한 것이다. 산곡은 대사가 없는 것으로 내용이 서정적인데, 소령과 산투(山套) 두 종류가 있다.

선생_ 이 풍경들이 어떻게 관련되어 있는 것 같니?

학생_ 마치 각각 따로 서로 상관하지 않는 것처럼 보여요.

선생_ 덩굴은 마른 덩굴이고, 나무는 앙상한 나무이고, 까마귀는 저녁 무렵의 까마귀야. 이렇게 연결하면 세 가지 이미지에서 어떤 풍경이 연상되지 않니?

학생_ 쇠잔한 느낌이에요.

선생_ 그렇단다. 마른 덩굴과 앙상한 나무, 윤기 없는 까마귀 몇 마리는 처량한 느낌을 주기에 충분하지. 그러면 첫 구의 풍경은 '처량하다'라는 말로 관통할 수 있겠구나. 이어서 작은 다리, 졸졸 흐르는 시냇물을 배경으로 인가가 있어. 어떤 느낌이니?

학생_ 고적해요. 마치 세상과 떨어진 외딴 곳의 풍경 같아요.

선생_ 그렇구나. 이 풍경은 '고적하다'라는 말로 설명할 수 있겠구나. 제3구 "옛길, 서풍, 비쩍 마른 말"에서는 무엇이 연상되니?

학생_ 세상 끝을 떠도는 방랑자의 형상이오.

선생_ 맞아. 서풍이 솔솔 부는 가운데 지칠 대로 지친 늙은 말이 황량한 옛길을 비틀거리며 걸어가고 있어. 눈앞에서 석양은 서쪽으로 기우는데 어디로 가야 할지 종잡을 수 없다면, 그 슬픈 심정이야 충분히 짐작할 수가 있겠지.

스물여덟 자, 열두 개의 대상으로 '비참 · 고적 · 방랑 · 비애 · 그리움'이라는 한 폭의 비극적인 화면을 창조하다

학생_ 작자는 결국 "애끊는 이 하늘 끝에 있어라"라고 비탄해요. 그는 아득히 멀리 있는 가족을 '그리워하고', 자신의 처량한 운명을 슬퍼하고 있어요. 그것은 마치 저 멀리 하늘 끝에 닿아 있는 '옛길'처럼 끝이 없어 보여요.

선생_ 작자는 단지 스물여덟 자, 열두 개의 대상으로 '비참 · 고적 · 방랑 · 비애 · 그리움'이라는 한 폭의 비극적인 장면을 창조해 독자들을 처량하고 쓸쓸한 비극적 분위기로 이끌고 있구나.

학생 비극적인 분위기가 끊임없이 차오를 뿐만 아니라, 사람을 깊이 빠져들게 해 부지불식간에 가슴이 멍멍해지고 슬퍼져요.

선생 옛날이나 지금이나 많은 사람들이 벼슬살이에서 인생의 부침을 경험하고, 인생 역정에서 살아남고자 몸부림을 쳤어. 소곡을 부르며 지난 일을 돌아볼 때의 그 심정은 당연히 강렬한 공감을 일으키고말고.

학생 너무 슬프고 쓸쓸한 느낌이 드는 작품이에요.

선생 작자 마치원은 원대 사회에서 평생 불우했어. 때를 만나지 못해 가슴에 품은 뜻을 펼치지 못했기 때문인지 그가 창조한 대상들은 모두 이렇게 비극적인 색채가 농후했단다.

학생 순탄치 않은 인생을 살고 있는 사람들이 이 작품을 읽으면 더욱 가슴 깊이 공감할 것 같아요.

선생 비극적인 분위기로 가득한 그림 한 폭이 주는 감동의 힘이 아주 크구나.

탐관오리는

도적만도 못하다

〈재상귀전(宰相歸田)〉
재상이 고향으로 돌아오다

선생 그림이 아주 재미있지 않니?

학생 한 노인이 술독에 기대어 있고, 바닥에는 술을 퍼내는 도구가 뒹굴고, 술독은 넘어져 있어요. 이미 술이 바닥난 것 같은데 인물의 모습이 이백 같아요.

선생 이백이 아니란다. 그림의 제시를 먼저 보자꾸나.

학생 재상을 지내고 고향으로 돌아왔건만 宰相歸田

주머니에 돈 한푼 없네. 囊底無錢

차라리 도적이 될지언정 寧肯爲盜

청렴결백함을 더럽히지 않으리. 不肯傷廉

제1·2구는 이해하기 쉬워요. 그는 본래 재상이었는데 관직을 그만두고 고향으로 돌아왔어요. 그런데 집이 가난해 주머니 사정이 말이 아니에요.

선생 술 마실 돈도 없을 정도로 가난하지. 그런데 그는 왜 돌아왔을까?

학생 아마도 청렴한 관리이다 보니 관리사회의 부정부패를 견디지 못해 돌아왔을 거예요.

선생 맞아. 주머니에 돈이 없다는 것으로 그가 비교적 청렴하다는 사실을 추측할 수 있어. 그렇지 않다면 재상까지 지냈는데 어떻게 돈이 없을 수 있겠

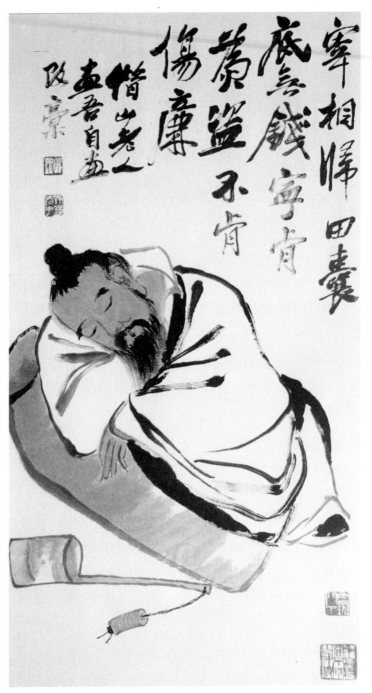

제백석, 〈재상귀전〉, 1945, 95×50.2cm.

니? 청대에는 "일년 동안 부의 장관을 지내면, 십만 년 동안 은이 눈꽃처럼 쌓이네"라는 속담이 있었을 정도니까.

학생 그렇다면 뒤의 두 구 "차라리 도적이 될지언정, 청렴결백함을 더럽히지 않으리"는 무슨 뜻인가요?

선생 예로부터 중국에는 "도둑에게도 도리가 있다"라는 말이 있는데, 강도라고 할지라도 일정한 원칙이 있다는 의미란다. 가령 그들은 겉으로나마 가난한 사람들에게서는 빼앗지 않고, 부자를 털어 가난한 사람을 도와준다고 말하거든. 그리고 물건을 훔칠지언정 사람을 다치게 하지 않는다고 말하지. 비록 사람을 다치게 하는 이가 있다 해도 소수에 지나지 않기 때문에 탐관오리들과 비교해보면 그 해가 훨씬 적다고 할 수 있지. 그래서 관직에서 물러나 고향으로 돌아온 이 재상은 차라리 도적이 될지언정 염치없는 탐관오리가 되고 싶지 않다고 한 것이란다.

차라리 도적이 될지언정 청렴결백함을 더럽히지 않으리

학생 참으로 옳은 말이에요.

선생 작자는 바로 탐관오리가 남의 물건을 훔치는 도적보다 더 가증스럽고 흉악하다고 비판하고 있구나.

학생 사물의 심층을 꿰뚫는 예리한 안목이에요.

선생 이 그림은 1945년에 그려졌는데, 당시는 막 2차대전에서 승리하고 일본군이 항복한 때로, 국민당이 도시로 몰려든 이전의 고관들을 받아들이는 바람에 정치적으로나 경제적으로 아주 부패한 시기였지. 이 그림은 바로 이러한 상황을 풍자한 작품이야.

학생 부패한 사회현상에 대한 통렬한 비판은 지금도 현실적인 의의가 충분히 있는 것 같아요.

선생 우리가 기억해야 할 큰 교훈인 셈이지. 그외 용필에서도 이 그림은 아

주 특색이 있단다. 옷 주름선의 기복과 변화는 작자의 평안하지 않은 마음, 즉 이러한 사회현실에 대한 심정을 충분히 반영하고 있어. 그러면 그림에 있는 몇 개의 방인을 보자꾸나.

학생 '노반문하(魯班門下)' '연고신건불의작신선(年高身健不宜作神仙)'이라고 되어 있어요.

선생 '노반문하'라는 말은 자신도 목수를 지낸 적이 있지만, 단지 노반[1]의 문하생일 뿐이고 예술가라고 할 수 없다는 말이야. 일종의 겸양이라고 할 수 있지. '연고신건불의작신선'은 "나이가 많아도 건장하니 신선이 되기에 적합하지 않다"라고 해석할 수 있는데, 그림의 내용을 더욱 심화시키는 말이구나. 즉 백성들이 당신을 필요로 하면 반드시 가야 한다, 청렴결백해서 어디에도 구속되지 않는다면 이것은 살아 있는 신선보다 훨씬 낫다, 그러나 탐관오리가 되어 예전처럼 전횡을 휘두르면 아무에게도 도움을 줄 수 없으니 결코 신선조차 될 수 없다는 의미란다.

학생 비판과 동시에 격려를 하고 있군요.

선생 칭찬 속에 비판을, 비판 속에 칭찬을 담은 것도 제백석 작품의 뛰어난 점이란다.

[1] 성은 공수(公輸), 이름은 반(班). 춘추시대 노나라 사람으로 고대 중국의 걸출한 목수이다.

94

유유자적하며

자유롭게 산 사람들

〈돌아와 은거하다(撥不斷 · 歸隱)〉
―마치원

선생 오늘도 마치원의 소령 〈돌아와 은거하다〉를 감상해보자.

국화가 필 무렵 마침 돌아왔네.

菊花開 正歸來

호계의 고승, 학림의 친구, 용산의 손님과 벗하네.

伴虎溪僧 鶴林友 龍山客

두공부, 도연명, 이태백처럼

似杜工部 陶淵明 李太白

동정산의 감귤, 동양의 술, 서호의 게가 한 자리에 있네.

有洞庭柑 東陽酒 西湖蟹

아, 초나라 삼려대부는 세상을 탓하지 말게나.

哎 楚三閭休怪

학생 "국화가 필 무렵 마침 돌아왔네"는 쉽게 이해가 되는 구절이에요. 그리고 두공부는 시성(詩聖) 두보이고, 도연명이 쌀 다섯 말 때문에 허리를 굽히는 일을 하지 않겠다고 한 것이나, 이백이 "눈썹을 내리깔고 허리를 굽혀 권세가에게 아부하지" 않겠다고 한 것은 비교적 익히 알고 있는 내용이에요.

317

그런데 나머지는 잘 모르겠어요.

선생 호계는 장시 성 여산(廬山)의 동림사(東林寺) 앞에 있고, 진대(晉代) 고승인 혜원(慧遠)이 동림사에 살았어. 전하는 말에 의하면, 그는 손님을 배웅할 때도 호계를 지나치지 않았는데, 호계를 지나면 호랑이가 으르렁거렸기 때문이라고 해. 한번은 그가 도연명, 도사 육수정(陸修靜)과 담소를 나누며 걸어가다가 자신도 모르게 호계를 지나게 되었고, 이때 호랑이가 크게 으르렁대는 바람에 세 사람이 한바탕 웃고 헤어졌다고 해. 학림사는 장쑤 성 전장(鎭江)의 황학산(黃鶴山) 아래에 있고, 학림의 친구는 바로 승려를 가리키지. 용산의 손님은 진대 맹가(孟嘉)의 이야기와 관련이 있어. 진대의 대관이었던 환온(桓溫)이 9월 9일 용산에 손님을 초대해 주연을 열었는데, 도중에 바람이 불어 맹가의 모자가 떨어졌음에도 맹가가 태연자약하게 아무렇지 않은 척했다고 해.

암흑과 같은 현실은 선택을 강요한다. 세속에 야합할 것인지 아니면 관직에서 물러날 것인지를

학생 이제 알겠어요. 이 사람들은 모두 유유자적하며 삶을 즐긴 사람들이군요.

선생 그렇단다. 이어서 거론하고 있는 도연명·이백·두보도 모두 소탈하고 구속받지 않는 삶을 살았던 사람들이지. 이런 사람들과 정신적으로 교류하며, 게다가 태호 동정산(洞庭山)의 감귤과 저장 성 진화(金華)의 동양(東陽)에서 나는 술에 항저우(杭州) 서호의 게를 안주로 삼았어. 게를 손에 들고 국화를 감상하며, 귤을 까며 술을 마신다면 어찌 소요하고 자적하지 않을 수 있겠니? 그래서 그는 삼려대부 굴원을 비웃지.

학생 굴원은 애국시인이 아닌가요?

선생 그렇지. 마치원은 어린 나이에 관직에 올라 "아침에는 손님으로 대접

318

받다가 저녁에는 죄인이 되는" 관리사회의 암흑과 부조리를 직접 목도하고, 결국 관직에서 물러나 항저우의 한 마을에서 은거했어. 굴원을 언급한 이 구는 바로 고질적으로 부패한 초나라에 굴원이 충성을 바치고 순국할 가치가 없었다는 의미란다.

학생 마치원은 비교적 생각이 깬 사람인 것 같군요.

선생 중국의 역사에서 지식인들은 대부분 "벼슬에 나아가면 천하를 널리 구하고, 벼슬에서 물러나면 홀로 몸을 수양한다(達則兼濟天下 窮則獨善其身)"라는 삶의 태도를 취했어. 일반 문인들이 생각하는 '벼슬에 나아가는 것'은 바로 국가와 백성을 위해 무언가를 하는 것이었어. 하지만 종종 부조리한 사회현실이나 부패한 관직세계는 그것을 용납하지 않았어. 단지 두 가지 선택 즉, 세속과 야합하거나 아니면 관직에서 물러나는 길만이 주어졌지. 마치원은 두번째 길을 선택했고, 그 결과 시비의 소용돌이에서 멀리 벗어나 소요하며 유유자적하며 살 수 있었지. 이것이 바로 이 작품에 담긴 깊은 의미란다.

94

쥐띠 해에 쥐를 말하다

〈노서교서도(老鼠嚙書圖)〉
쥐가 책을 갉아먹다

선생 음력으로 따져 올해가 병자년(丙子年)이니 올해 태어난 아이들은 쥐띠가 되겠구나.

학생 음력 해는 도대체 어떻게 계산하나요?

선생 중국의 옛 역법은 천간(天干)과 지지(地支)로 해를 계산했는데, 천간은 '갑(甲)·을(乙)·병(丙)·정(丁)·무(戊)·기(己)·경(庚)·신(辛)·임(壬)·계(癸)'의 10개이고, 지지는 '자(子)·축(丑)·인(寅)·묘(卯)·진(辰)·사(巳)·오(午)·미(未)·신(申)·유(酉)·술(戌)·해(亥)'의 12개란다. 이 천간과 지지의 두 글자를 하나씩 조합해 순서대로 배합하면 되는데, 가령 제1년은 갑자년, 제2년은 을축년 하는 식으로 말이야. 이렇게 유추해가다 보면 제11년은 갑술년, 제12년은 을해년, 제13년이 바로 병자년이 되지. 이렇게 60년을 한 주기로 다시 갑자년이 돌아오게 되므로 60년을 한 갑자라고 부르는 것이란다.

학생 육십일 세가 되는 사람을 화갑(華甲)이라고 칭하는 것도 바로 이런 의미에서였군요.

선생 그렇단다.

학생 그렇다면 병자년에 태어난 아이들은 왜 쥐띠에 속하나요?

선생 여기에는 여러 학설이 있지만, 대체로 지지의 12자와 12개의 띠를 연결

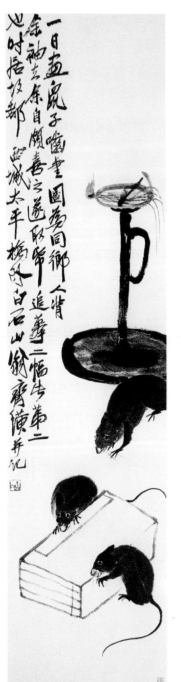

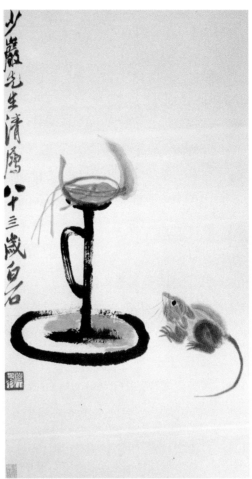

제백석, 〈노서등잔도(老鼠油燈圖)〉, 1944, 종이에 수묵 채색, 86×36cm, 중국 개인 소장.

제백석, 〈노서교서도〉, 1930년대 중반, 종이에 수묵, 143.7×35cm, 베이징 중국미술관.

시키기 때문이란다.

학생　알겠어요. '자·축·인·묘·진·사·오·미·신·유·술·해'와 '쥐·소·호랑이·토끼·용·뱀·말·양·원숭이·닭·개·돼지'를 하나씩 대응시켜 12년마다 한번씩 중복하는군요.

선생　그렇단다. 올해는 병자년이니 당연히 쥐해가 되는 것이지. 오늘은 제백석의 〈노서교서도〉를 감상해보자.

학생　통통한 쥐 세 마리가 고서를 갉아먹고 있어요. 두 마리는 이미 책 위로 올라가 입에 물기 시작했고, 한 마리는 뒤따라오고 있어요.

선생　정신을 집중하고 있는 모습으로 봐서 마치 큰 사건이라도 일어난 것 같구나. 검고 건장하고 포동포동한 쥐와, 전아하고 소박한 선이 곧게 그어진 고서가 선명한 대조를 이루고 있구나.

기름등잔과 성가신 쥐들이 상기시키는 추억들

학생　그 뒤로 기름등잔이 하나 있어요. 그런데 등의 모양이 매우 이상해요.

선생　지금은 이런 등이 골동품에 속하지만, 내가 어렸을 때만 해도 흔했단다. 아래에 큰 받침이 있고, 기둥에는 손잡이가 달려 있고, 위로 작은 등잔이 있구나. 등잔에는 향유가 조금 있고, 향유에 심지 몇 개가 담겨 있는데 불이 약하게 타고 있구나.

학생　불빛이 너무 약하지 않나요?

선생　약할 수밖에 없지. 옛날 농촌에서는 서양 등이 들어오기 전까지 거의 모두 이런 기름등잔을 사용했단다.

학생　이 그림은 도대체 무엇을 말하고 있나요?

선생　한번 생각해보렴.

학생　농촌의 늦은 밤, 등잔불이 켜져 있고, 쥐들이 책을 갉아먹고 있다……, 잘 모르겠어요.

선생 사실은 아주 간단한데, 바로 제백석이 어렸을 때의 농촌생활을 회상하는 내용이란다. 하지만 이 그림은 아주 많은 이야기를 연상하게 하지. 한 선비가 밤늦게까지 공부를 하다가 결국 더 버티지 못하고 깜박 잠이 들고 말았어. 이때 쥐들이 찍찍거리며 나타나 먹을 것을 훔쳐 배불리 먹은 다음 이제 책을 보고 딱딱하든 물렁하든 가리지 않고 갉아먹고 있어. 마침내 깨어난 주인이 쥐들을 쫓고 쥐가 물어뜯은 자국을 보며 후회막급이었단다. 그림의 간소하고 초라한 기름등잔과 귀엽고도 성가신 쥐들이 얼마나 많은 추억을 떠올리게 하겠니?

학생 본래 이 그림의 탄생 배경에도 사연이 있다죠?

선생 그렇단다. 제자를 보자. "하루는 쥐가 책을 갉아먹는 그림을 그렸는데 동향 사람이 나 몰래 소매에 숨겨 가져갔다. 나는 이 그림이 너무 좋아서 다시 종이를 가져다 두 폭을 따라 그렸는데, 이것이 두번째이다.(一日畫鼠子嚙書圖 爲同鄕人背余袖去 余自頗喜之 遂取紙追摹二幅 此第二也)" 즉 그가 처음에 그린 〈노서교서도〉는 동향 사람이 몰래 소매에 숨겨 가져가는 바람에 다시 두 폭을 이어 그렸다고 하는구나. 이 그림을 좋아한 사람 중에 동향 사람이 있다는 것도 알 수 있겠다.

학생 진정 그림을 제대로 이해하는 사람이라고 할 만해요.

선생 제백석은 쥐와 관련해 많은 그림을 그렸는데, 이러한 작품들에는 모두 그의 고향에 대한 그리움이 깊이 깔려 있단다.

역사의 흥망을

노래하다

〈동관에서 회고하다(山坡羊・潼關懷古)〉
—장양호(張養浩)●1

선생 어느 나라, 어느 지역을 막론하고 동란이나 전쟁이 발생하면 누구보다 고통을 당하는 것은 바로 그곳의 백성들이지. 이것은 중국의 역사에서도 마찬가지란다. 오늘은 이러한 생각의 줄기를 따라 원대 장양호의 산곡(散曲) 한 수를 감상하며, 옛사람들은 이 문제를 어떻게 생각했는지 보도록 하자.

학생 산봉우리 모여들고, 성난 파도 밀려드는 듯 峰巒如聚 波濤如怒

산길 강길이 모두 험준한 동관일세. 山河表裏潼關路

장안을 바라보니 생각이 만 갈래라. 望西都 意踟躕

슬프구나, 진·한의 옛 도읍지들 바라보니 傷心秦漢經行處

만 칸의 궁궐은 이미 진토가 되었네. 宮闕萬間都做了土

흥해도 백성은 고달프고 망해도 고달프구나. 興百姓苦 亡百姓苦

선생 장양호는 원대에 감찰어사(監察御史)와 예부상서(禮部尚書)를 지낸 사람인데, 직간을 하는 바람에 항상 당시 조정 대신들의 미움을 받았다고 한다. 사서의 기록에 의하면, 1321년 정월 대보름날 내정에 초롱을 달고 오색 천으로 장식하는 것에 반대하는 상서를 올렸다가 권세가들의 눈밖에 나는 바람에 오래지 않아 관직에서 물러나 은거했다고 하는구나. 이 소령은 그가 만년에 다시

●1 1270~1329. 원대의 문인. 시정을 논하는 과격하고 강직한 글로 인해 파직당했다가 복직한 뒤 가뭄을 구제하다가 과로로 죽었다. 전원생활을 노래함과 동시에 부패한 정치에 대한 불만을 반영한 산곡 작품을 남겼다.

조정의 부름을 받아 산시(陝西) 지역으로 이재민을 구휼하러 가서 쓴 작품으로, 모두 아홉 수인데 우리가 보는 작품은 그 중 한 수란다.

학생 이 사람도 양식이 있는 사람이었군요.

선생 훌륭한 사람이고말고. 이재민을 구휼하던 도중에 분주히 공사를 처리하다가 그곳에서 사망했다고 해. 그러면 이 소령을 조금씩 해석해볼까. '동관'은 고대의 관문 이름이고, 현재 산시 성 퉁관(潼關) 현에 있어. 이 관문은 산 중턱에 웅대하게 자리잡고 섬(陝)·진(晉)·예(豫)의 세 성(省)을 지키는 요충지로, 평소에도 험준한 관문이라고 일컬어졌고, 역대로 군사 전문가라면 반드시 빼앗아야 하는 땅이었어. '서도(西都)'는 장안을 말하는데, 동한이 수도를 낙양에 세우고 동도(東都)라고 불렀기 때문에 장안이 서도가 되었어.

나라가 흥해도 나라가 망해도 백성은 고달프다

학생 "생각이 만 갈래라"는 무슨 뜻인가요?

선생 '지주(踟躕)'라는 글자의 본래 뜻은 망설이고 주저하며 나아가지 못한다는 의미이지만, 여기서는 작자가 앞서의 장소들을 지나가면서 지난 역사와 현실을 생각하며 감개무량해한다는 뜻이야. 혹자는 말이 나아가지 못한다거나, 잠시 발을 멈추고 배회한다고 해석하기도 해. 그리고 작자는 동관의 험준한 형세와 통치계급의 죄악을 긴밀히 연결시키고 있어. 진왕조가 세워졌을 때 얼마나 많은 백성들이 노역에 동원되었니? 그들만을 위한 호화로운 궁전을 짓기 위해 백성들을 강제로 동원하고, 또한 종종 전쟁을 일으켜 백성을 총알받이로 이용했을 뿐만 아니라 궁전을 하루아침에 무너뜨리기도 했지.

학생 애써 쌓아올린 만 칸의 궁전이 모두 잿더미로 변한 모습에 '상심'이 이만저만 아니었겠어요.

선생 물론 그렇지. 하지만 작자는 상심보다 비분의 감정을 더 많이 표현하고 있어. 역대의 왕조들은 흥망에 상관없이 모두 백성들에게 재난을 안겨주었기 때문이야. 전란이 일어났을 때 적진으로 뛰어드는 것도 백성이고, 전쟁이 끝난 후에 궁전을 재건하기 위해 힘을 쏟는 것도 백성이지. 그래서 "흥해도 백성은 고달프고 망해도 고달프구나"라고 한탄하지. 어느 시대든 가장 고통스러운 사람은 아무런 지위가 없는 백성들이었어.

학생 정말 훌륭한 작품이에요. 겨우 마흔녁 자에 고금을 함께 거론하고, 백성들의 고단한 삶에 대한 동정을 아낌없이 드러내며, 봉건통치자들에 대한 비난을 담고 있거든요.

선생 이런 작품은 원곡 중에서도 많지 않단다. 짧은 편폭에 풍부한 내용을 담고, 게다가 웅장한 기세는 소동파의 "큰 강물 동쪽으로 흘러가다(大江東去)" [2]에도 전혀 뒤지지 않아. 오히려 어떤 부분에서는 소동파의 작품보다 더욱 의미가 깊다고 할 수 있어. 소동파가 역사와 현실을 되돌아본 이유가 대부분 자신의 감개를 표현하기 위해서였다면, 장양호는 백성을 위한 고려가 더 많았으니까.

학생 이 작품은 언어구사도 아주 정련된 것 같아요.

선생 한번 말해보렴.

학생 예를 들어 '모여들다'와 '성내다'라는 표현에서 산세와 파도의 웅장한 기세, 험준한 동관의 지세가 마치 눈앞에 나타나는 것 같아요.

선생 이 작품을 통해 원곡 가운데 좋은 작품들은 당시(唐詩)나 송사(宋詞)에 전혀 손색이 없다는 것을 알 수 있어. 원곡은 대체로 통속적이지만 때로는 사회의 여러 가지 면모를 더 넓고 깊게 반영하기 때문에 훨씬 생명력이 풍부하단다.

● 2 소식의 〈적벽을 회고하다(念奴嬌·赤壁懷古)〉에 나오는 구절이다. "큰 강이 동쪽으로 흘러, 파도는 천고의 풍류 인물을 다 쓸어버리네./옛 보루의 서쪽이, 삼국의 주유가 싸우던 적벽이라 하네./들쭉날쭉한 바위는 하늘을 찌를 듯하고, 성난 파도는 언덕에 부딪혀 천겹 눈을 말아올린다./강산은 그림과 같은데, 한때 얼마나 많은 호걸들이 있었나?"

95

온 세상이 놀란

───────

손가락 그림

───────

〈선춘화이도매지(先春花已到梅枝)〉
봄은 매화가지에 먼저 온다

●1 1844~1927. 현대 화가. 유력가 집안 출신이나 17세에 태평천국의 난으로 고아 같은 신세가 되었다. 유곡원(兪曲園)·양막(揚藐)·오대징(吳大徵)·임백년 등과 교류하면서 경학 및 시문·서화·전각을 배워 시·서·화·전각이 혼연일체가 된 독자적인 예술세계를 창조했다.

●2 1864~1955. 현대 화가. 처음에는 진춘범(陳春帆)에게 그림을 배웠으나, 후에 이유방(李流芳)·정수(程邃)·곤잔(髡殘) 등을 사숙했다. 평생 명산대천을 돌아다니며 실사하며 무려 만여 점의 작품을 창작했다. 시서와 전각에도 뛰어날 뿐만 아니라 회화사와 이론 연구에도 큰 업적을 남겨 등실(鄧實)과 함께 《미술총서(美術叢書)》를 편집했다.

●3 1897~1971. 현대 화가. 원명은 천수(天授)이고, 자는 대이(大頤). 시·서·화·전각에 두루 능하고 회화사와 이론에 밝아 여러 예술학교에서 후학을 양성했다.

●4 1896~1962. 현대 화가·미술교육가. 일본 도쿄미술학교 디자인학과를 졸업한 후 주로 상업디자인에 종사하다가 1935년 이후 중국화에 힘을 쏟기 시작했다. 회화 창작에서는 송·원대 화법을 임모했다.

선생 1982년 프랑스 파리에서 중국 20세기의 오대 화가 오창석(吳昌碩)●1, 황빈홍(黃賓虹)●2, 반천수(潘天壽)●3, 부포석(傅抱石)과 진지불(陳之佛)●4의 작품이 전시되어 서방 예술계를 깜짝 놀라게 했어. 이로써 중국화의 전통이 유구하고, 그 성취가 비범하며, 세계화단에 도전하기에 손색없는 위대한 예술이라는 사실을 알리게 되었단다. 그 중에서 반천수의 그림은 응축되고 웅장한 화면과 힘있고 성대한 기세로 특히 관중들의 주목을 한눈에 받았어. 오늘 감상할 반천수의 〈선춘화이도매지〉는 사군자를 그린 그림이란다.

학생 일반적으로 사군자라고 하면 매화·대나무·난초·국화인데, 여기에 그려진 것은 동백꽃 같아 보여요.

선생 그렇단다. 작자는 구상을 새롭게 해 동백꽃으로 국화를 대신했는데, 동백꽃이 국화보다 서리와 눈에 더 잘 견디고 짙고 강렬하기 때문이

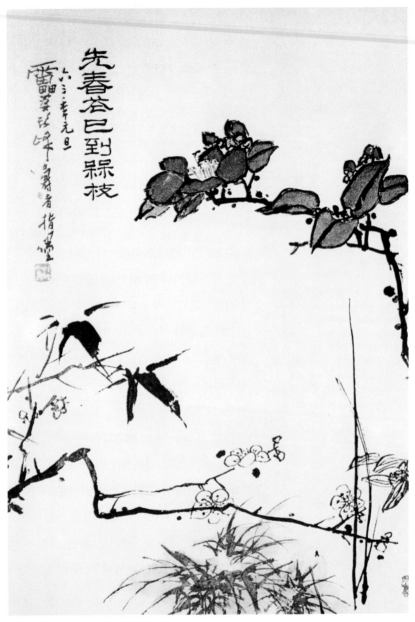

반천수, 〈선춘화이도매지〉, 1963, 종이에 수묵 채색.

야. 이것은 바로 앞사람을 답습하지 않으려는 반천수의 독창적인 정신을 잘 보여주는 대목이지. 구도도 아주 독특해 보이지 않니?

학생_ 일반적으로 중국화는 중앙이나 측면 구도를 취하는데, 이 그림은 거의 화면의 테두리를 따라 네 변을 모두 사용하고 있어요.

선생_ 네 말이 맞다. 아주 독특한 구도이지. 짧고 긴 매화와 취죽(翠竹)은 좌측에서 가로로 마음대로 나오고 있고, 매화가지는 화면의 바닥과 거의 수평을 이루며 다시 오른쪽 가장자리로 뻗어나가고 있구나.

손가락과 독창적인 정신으로 중국화의 새로운 경지를 개척하다

학생_ 매화의 가지 끝에 '삐친 석삼 변(彡)' 모양의 난초 잎이 바닥에서 들쑥날쑥 뻗어나오고, 그 가운데 가장 중요한 한 획은 화면의 테두리와 거의 수직을 이루고 있어요.

선생_ 일반적으로 난초 잎이라고 하면 그 가볍고 산뜻한 특징만을 생각하지 이처럼 굳세고 곧은 잎은 본 적이 없구나.

학생_ 불같이 붉은 동백꽃이 화면 오른쪽에서 비스듬히 끼여들어와 화면의 오른쪽 윗부분을 차지하고 있어요.

선생_ 그리고 제관이 위에서 수직으로 관통하며 동백꽃과 취죽의 중간을 막고 있어. 이렇게 함으로써 매화, 대나무, 난, 동백꽃, 제관이 완벽한 방형의 틀을 만들어내고 있구나.

학생_ 화면의 안배가 아주 특이해요.

선생_ 진부함을 피하기 위해 화면 아래쪽에 방초 몇 떨기를 더했는데, 언뜻 보면 테두리가 없는 듯한 느낌이 드는구나.

학생_ 채색도 아주 독특해요. 불 같은 동백꽃, 강철 같은 대나무, 옅은 황색의 매화, 여린 녹색의 방초들이 서로 어울려 풍부하고 다채로워요. 그런데 제목은 무슨 뜻인가요?

선생_ 봄을 맞이하기 위해 먼저 온 꽃이 매화가지에 이미 피었다는 의미란다.

선생_ 봄을 맞이하기 위해 먼저 온 꽃이 매화가지에 이미 피었다는 의미란다. 그 옆의 낙관 '뇌파두봉천수자(雷婆頭峰天壽者)'는 반천수의 별명이고, 마지막 두 자는 '지묵(指墨)'이야. '지묵'은 붓으로 그린 것이 아니라 손으로 그렸다는 뜻이지.

학생_ 와, 정말로 대단해요.

도탄에 빠진 백성들에 대한

지식인의 탄식

〈회고(賣花聲·懷古)〉―장가구(張可久)[1]

선생 고금을 막론하고 국가의 전쟁이나 민족의 위기 상황에서 가장 고통스러운 것은 누가 뭐래도 백성들과 일반 병사들이지. 지난번에 함께 읽었던 장양호의 〈동관에서 회고하다〉를 기억하지?

학생 물론이죠. "흥해도 백성은 고달프고 망해도 고달프구나"라고 했지요.

선생 그럼 오늘은 또 다른 산곡 작가 장가구의 작품 〈회고〉를 감상해보자.

학생 이것도 회고의 작품이군요.

선생 미인은 오강 언덕에서 자결하고　　　美人自刎烏江岸

전쟁의 불길은 적벽산을 불태우고　　　戰火曾燒赤壁山

장군은 늙어서야 옥문관을 지나려 하네.　將軍空老玉門關

슬프구나, 진·한 모두　　　　　　　　傷心秦漢

도탄에 빠진 것은 백성들이니　　　　　生靈塗炭

독서인은 길게 탄식할 뿐이네.　　　　讀書人一聲長嘆

학생 선생님이 해석을 좀 해주세요.

선생 그러자꾸나. 사실 이 곡은 그나마 비교적 이해하기 쉬운 편이야. "미인은 오강 언덕에서 자결하고", 이것은 항우가 유방과의 싸움에서 진 후 그의 애첩인 우희(虞姬)가 우장(烏江) 근처 가이사(垓下)에서 자결한 것을 말해.

학생 "전쟁의 불길은 적벽산을 불태우고"는 삼국시대 때 주유(周瑜)가 적벽

에 불을 붙여 조조의 군대를 대패시킨 이야기를 말하는 것이 아닌가요?

선생 그렇단다. 이어지는 '장군'에 대한 구는 이해하기가 약간 어려운데, 이것은 동한의 명장인 반초(班超)와 관련된 이야기야. 반초는 흉노 세력이 서역에서 확장하는 것을 막고, 서역의 각 민족들과 한나라의 관계를 회복하기 위해 서역도호(西域都護) 겸 '정정후(定遠侯)'로 봉해져 그곳에서 꼬박 31년을 지냈어. 만년에 고향에 대한 그리움으로 황제에게 돌아가고 싶다고 상소를 올리며 "신은 감히 주천까지는 바라지 않지만, 원컨대 살아서 옥문관을 지나가고 싶습니다(臣不敢望到酒泉 但願生入玉門關)"라고 했어. 이것이 바로 "장군은 늙어서야 옥문관을 지나려 하네"의 의미란다.

학생 마지막 세 구는 저도 이해할 수 있어요. "슬프구나, 진·한 모두, 도탄에 빠진 것은 백성들이니, 독서인은 길게 탄식할 뿐이네." 즉 진나라이든 한나라이든 백성들의 삶은 항상 고통스러웠고, 이에 대해 지식인은 길게 탄식할 뿐이라구요.

선생 제대로 이해했구나.

학생 이 작품의 중심 주제는 전쟁이 백성들에게 가져다준 재난과 고통에 대한 탄식이 아닌가요?

선생 단지 그것만은 아니란다. 좀더 구체적으로 말하면, 전쟁은 몇 사람만을 영웅으로 만들 뿐이고, 백성들의 삶은 여전히 고통스럽다는 것이야. 사실, 사람들은 적벽을 불태운 사건도 '위풍당당하고 영웅스러운' 주유만을 알고, 옥문관을 지킨 것도 반초만을 기억할 뿐이지.

●1 1270경~?. 원대의 문인. 관계에서 뜻을 이루지 못하고 산수를 유랑하며 지냈고, 산곡만을 창작했는데 특히 소령에 뛰어났다. 화려한 사조나 정련된 대구, 엄격한 격률을 추구하기 위해 선인의 시사 가운데 명구를 인용한 것이 많아 산곡 본래의 통속적이고 질박한 특색을 잃었다는 평을 받는다. 〈회고〉처럼 백성들의 고통을 소재로 한 것은 드물다.

학생 그러한 전쟁 때문에 도탄에 빠진 백성들과 핏자국으로 얼룩진 가족들의 삶을 누가 생각이

나 했겠어요? 이전에 읽은 당대 시인 조송(曹松)[2]의 시가 생각이 나네요. 의미가 거의 비슷한 것 같아요.

조국 강산에 전쟁이 일어나면　　　　　　澤國江山入戰國
백성들 어찌 즐거이 나무와 풀을 벨 수 있으리요?　生民何計樂樵蘇
그대여 제후로 봉해지는 일일랑은 말하지 말게　憑君莫話封侯事
한 장군의 공적에 만 백성의 뼈가 묻혀 있다네.　一將功成萬骨枯

선생_ 아주 정확히 말했다. 손의 붓을 도구로 전쟁을 비판하고 평화를 노래하는 것은 역대 문인들의 전통이었어. 장가구는 〈소산악부(小山樂府)〉라는 작품도 썼는데, 주로 산수자연에 대한 감상과 개인의 감정 토로를 내용으로 하고 있고, 이 작품처럼 세상에 대한 비판과 경종을 담고 있지는 않아. 그는 이 작품을 통해 중국 문인의 훌륭한 전통을 계승했을 뿐만 아니라 원대 사회의 면모도 반영했어.

학생_ 또한 한 불우한 문인의 전쟁에 대한 두려움과 평화에 대한 소망을 반영했구요.

선생_ 그렇단다. 중국의 속담에 "차라리 태평한 시대의 개가 될지언정 난리 속의 인간이 되지 않으리"라는 말이 있는데, 네가 조금 전에 읽은 "백성들 어찌 즐거이 나무와 풀을 벨 수 있으리요"와 의미가 통하지. 예로부터 나무와 풀을 베어 생계를 유지하는 것은 아주 신산한 삶이지만 전쟁의 포화로 죽어가는 삶보다는 그래도 낫지 않겠니?

학생_ 그건 그래요. 어떠한 동란과 전쟁이든간에 고통스러운 것은 늘 백성들이죠.

●2 인용된 작품은 〈기해년(己亥歲)〉 두 수 가운데 첫째 수로, 희종(僖宗) 때 고병(高駢)이 황소(黃巢)의 봉기를 진압한 일을 통해 장수 한 사람이 일신의 영달을 위해 수천만 백성의 목숨을 희생시키는 것에 대해 통렬히 비판하는 내용이다.

96

색채가 화려하면서도

조화를 이루다

〈절동소경(浙東小景)〉 절동의 경치

선생___ 오늘 감상할 작품은 오호범(吳湖帆)●¹의 〈절동소경〉이란다.

학생___ 오호범은 현대의 서화가이자 감상가이고, 쑤저우(蘇州) 출신이라 그의 그림에는 남종화의 우미한 풍격이 많이 있어요.

선생___ 땅이 그 땅의 사람을 낳는다고 하는데, 쑤저우는 옛날 오나라 지역으로 쑤저우의 말이 부드럽다는 말도 있듯이, 수려한 풍광에 뛰어난 인물이 많이 배출된 곳이었어. 원·명·청 이래로 많은 화가들이 배출된 곳이기 때문에 오호범은 이들의 여러 장점을 두루 섭렵하고, 선배들의 특징을 계승해 스스로 일가의 면목을 세웠단다. 그러면 작품을 보도록 하자.

학생___ 그림에는 강남 자연의 일부분이 그려져 있어요. 두 개의 폭포가 중간에 삽입되어 있는데 상단은 기세가 용솟음치고, 하단은 비교적 평탄하지만 물살이 급해서 마치 물소리가 들리는 것 같아요.

선생___ 이 폭포의 화법을 '노백법(露白法)'이라고 해. 폭포 자체를 직접적으로 그리지 않고 주변의 암석과 풀, 폭포의 작은 돌만 그리고, 몇 번의 붓터치로 넓은 공백을 남기면 자연스럽게 폭포의 기세가 드러나게 된단다.

학생___ 폭포를 그리지 않고 폭포를 나타내다니 정말로 뛰어난 발상인데요.

●1 1894~1967. 현대의 서화가·감상가. 산수화를 잘 그렸는데, 청초의 사왕과 동기창, 조맹부와 왕몽 등 여러 대가의 화법의 장점을 모아 새로운 경지에 이르렀다. 만년에는 초서를 좋아해 기세가 빼어난 글을 많이 썼다.

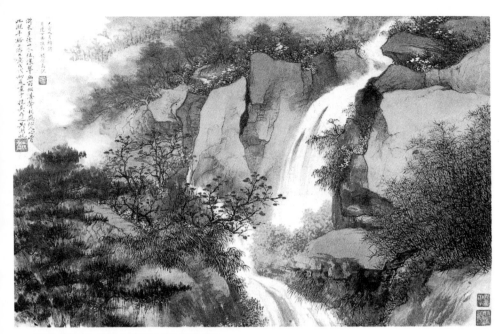

오호범, 〈절동소경〉, 1958, 종이에 청록 채색, 43.2×65.5cm.

선생 이것을 두고 '무그림의 그림(不畫之畫)'이라고 한단다. 이렇게 하면 직접적으로 폭포를 그리는 것보다 효과가 훨씬 좋고, 더욱 청아하고 빼어나며, 물기가 자욱해 보이지.

학생 폭포 양쪽의 암석은 주로 석록색(石綠色)을 사용하고, 다시 그 위에 석청(石靑)을 조금 가미하고, 이 중간에 다시 수묵으로 부각시켰어요. 그 결과 명암과 음양 대비가 확실해졌어요.

선생 폭포 양쪽에 가로로 누워 있는 암석은 황토색을 아주 조금 칠해 색깔이 더욱 밝고 윤기가 있어 보이는구나.

학생 오른쪽에 새로 난 대나무 덤불은 푸르고 무성하고, 가는 붓으로 맑고 힘있게 그려 마치 당나라 때 사람들이 쓰던 소해(小楷) 같아요.

선생 짙은 녹색을 사용해 윤기를 주고 한 줄기씩 이어주고 있구나. 그래서 대나무 덤불이 무성해 보여도 그 사이로 공기가 통하는 느낌이 있어. 연륜이

335

쌓인 솜씨가 아니면 도달하기 힘든 경지이지.

학생_ 왼쪽으로는 소나무 숲이 울창하고, 들풀이 여기저기 솟아나 있어요. 또한 여러 종류의 나무가 섞여 있는데 그 중의 몇 가지는 물에 비쳐 보이네요.

선생_ 들풀이 듬성듬성 있다고 생각할지 모르지만, 이 풀이 있어야 화면이 비로소 풍부하고 활기가 넘치고 정취가 충만하단다.

소나무와 폭포소리 서로 어울려 사람의 기골 속으로 스며드네

학생_ 한 무리의 붉은 잎들이 화면의 중앙에서 사람들의 시선을 끌어당기고 있어요.

선생_ 녹색 숲에 붉은 점 몇 개를 더한다고 했는데, 이 붉은 점들이 화면 전체에 활기를 불러일으키고 있구나. 이 붉은 점이 없다고 상상해보렴. 그랬다면 비록 그윽하고 조용하고 담박할지는 몰라도 활기가 부족했을 거야.

학생_ 암석 뒤로 잡목이 무성하고 구름과 연기가 자욱한데, 멀어질수록 더욱 희미해지고 있어요.

선생_ 그래서 비록 한 부분의 경치를 그리고 있지만 오히려 광활하고 깊어 보인단다. 그림 위의 제자를 보자. "절강은 자연경관이 뛰어나, 종종 짙은 숲속에 그윽한 곳이 있네. 소나무와 폭포소리 서로 어울려 사람의 기골 속으로 스며드네.(浙江多佳山水 往往濃翠出窈 松瀑聲相應 沁人心骨)"이 그림은 바로 이러한 경지를 표현한 것이 아니겠니?

97 누가 현명하고 어리석은지

돈 냄새로 가려보자

〈수전노를 보라(哨遍 · 看錢奴)〉
—전림(錢霖)[*1]

선생_ 최근에 전국을 떠들썩하게 한 '우시(無錫) 신싱(新興) 주식회사의 사기사건'[*2]에 대한 보도를 접한 적이 있니?

학생_ 물론이지요. 덩빈(鄧斌)이라는 늙은 여인의 추악한 몰골에 구역질이 날 정도였어요. 세상에 어떻게 그렇게 어리석고 나쁜 사람이 있을 수 있나요?

선생_ 이런 것을 두고 소위 "사람의 욕심은 뱀이 코끼리를 삼키는 것으로도 만족하지 못한다"라고 하지. 실제로 우리 같은 보통사람들은 이해하기조차 힘든 일이야. 그러나 이런 사건은 '처음 있는 일'도 아니고, 그렇다고 '마지막 사건'이라고 말할 수도 없어. 오늘은 이와 관련해 원대 말 전림이라는 사람의 산곡 작품을 감상해보자.

학생_ 좋아요.

선생_ 현명하고 어리석은 사람에 대해 연구를 해보자 試把賢愚窮究

수전노는 예로부터 돈의 악취가 난다고 했지. 看錢奴自古呼銅臭

목숨 바쳐 안간힘을 다해 탐욕스레 돈에 매달리고 徇己苦貪求

한번 들어온 돈은 절대로 빠져나가지 못하게 하고 待不教泉貨周流

부끄러움도 마다 않고 기름 솥에 손을 뻗고 忍包羞油鐺揷手

피바다에도 몸을 맡기니 血海舒拳

어찌 남보다 뒤지리요? 肯落他人後

낮이나 밤이나 돈 벌 생각에	曉夜尋思機穀
남 등칠 궁리만 하고	緣情鉤距
교묘한 수단으로 긁어모으네.	巧取旁搜
파리 머리에서도 구차하게 빼앗고	蠅頭場上苦驅馳
먼지투성이 말발굽 밑에서도 돈을 좇으며	馬足塵中廝追逐
쌓아도 쌓아도 만족할 줄을 모르네.	積攢下無厭就
생사도 돌보지 않는	舍死忘生
기이하고 추한 몰골이구나.	出乖弄醜

학생 작품이 제법 길어서 이해가 안 되는 곳이 몇 군데 있어요. 선생님이 설명을 좀 해주세요.

선생 그래, 우리 "현명하고 우둔한 사람에 대해 연구를 해보자."

학생 "수전노는 예로부터 돈의 악취가 난다고 했지." 예로부터 돈에 미친 사람을 두고 온몸에서 돈 냄새가 난다고 했어요.

선생 여기까지는 프롤로그야. 수전노는 "목숨 바쳐 안간힘을 다해 탐욕스레 돈에 매달리고, 한번 들어온 돈은 절대로 빠져나가지 못하게" 해.

학생 버는 족족 수중에 두는군요.

선생 돈을 위해서라면 "부끄러움도 마다 않고 기름 솥에 손을 뻗고, 피바다에도 몸을 맡기니, 어찌 남보다 뒤지"겠니?

학생 "낮이나 밤이나 돈 벌 생각에, 남 등칠 궁리만 하고, 교묘한 수단으로 긁어모"아요.

선생 그렇단다. 함정과 올가미를 만들고, 상황에 따라 수법을 바꾸어가며, 남의 재물이나 권리를 빼앗을 궁리만 하지.

학생 그래서 '파리 머리'에서도 뭔가를 잘라 와요.

선생 뿐만 아니라 모기 다리에서도 살을 베어 온단다.

●1 원대의 승려. 법명은 포소(抱素). 원제는 〈현명한 이와 어리석을 이에 대한 연구(啃遍・試把賢愚窮究)〉.
●2 1995년 11월 신싱 주식회사가 사기로 32억 위안의 자본금을 모은 사건을 말한다.

338

학생_ 내달리는 말발굽 밑에서도 재물을 강탈해요.

선생_ 그래서 차바퀴 밑으로 들어가는 모험도 서슴지 않는구나.

학생_ 돈을 위해서라면 정말로 염치를 돌아보거나 위험을 두려워하지 않아요. 뇌물을 받고 법을 서슴없이 어기는 수전노의 형상이 너무나 생생해요.

돈을 위해서라면 그 어떤 것도 돌아보거나 두려워하지 않는다

선생_ 전립의 이 작품은 일종의 모음곡으로 끝부분만도 12개의 단락으로 구성되어 있고, 우리가 방금 읽은 부분은 그 중의 한 단락이야. 그렇지만 이 한 단락에도 사회 현실에 대한 작자의 비판이 충분히 담겨 있어.

학생_ 원대 사람들의 작품을 보면, 세상의 이치를 아주 분명하게 간파하고 있는 것 같아요.

선생_ 확실히 그렇단다. 역사적으로 원대는 관리들이 부패하고 사회질서가 어지러웠던 시기로 유명해. 원대 말기로 올수록 탐관오리의 횡포와, 그로 인한 백성과 지식인들의 고통이 더욱 가중된단다. 그래서 문인들은 종종 이렇게 '세상을 탄식하는' 작품이나 은거를 찬양하는 작품을 많이 썼지.

학생_ 어느 사회든 병이 고황에 이를 정도로 심해지면 극단적으로 부패 현상이 나타나고, 그 위기를 틈타 한몫 챙기려는 사람들이 많아지게 마련이죠. 그러나 재물을 탐하는 자치고 결과가 좋은 사람은 드물어요. 꾀가 지나치면 오히려 어리석은 것만 못하죠.

선생_ 그런데도 이런 무리들은 시대마다 끊이지 않았어. 이 작품에서도 한말의 동탁(董卓), 진대(晉代)의 왕융(王戎), 당대(唐代)의 원재(元載), 그리고 원대의 소위 '반주(半州)'라고 불렸던 대지주들이 거론되고 있단다.

학생_ '반주'가 무엇인가요?

선생_ 이들이 주나 현 땅의 절반을 차지했기 때문에 '반주'라고 했단다. 이 작품에도 재물을 탐한 이들 중에 끝이 좋은 사람이 없었다는 예가 나와 있

어. 명청대에도 비슷한 이가 있는데 바로 엄숭(嚴嵩)이야. 나중에 그의 재산을 몰수했을 때 가지고 있던 재산과 문화재만도 그 수를 헤아리기 어려웠다고 해. 후추만 하더라도 거의 팔백 석이나 있었다고 하니까.

학생　정말로 지칠 줄 모르는 탐욕이었군요.

선생　더욱 재미있는 것은, 청대의 화신(和珅)이라는 탐관오리는 재산이 8억 2000만 은자(銀子)였다고 해. 그리고 가산을 몰수했을 때 나온 인삼이 600여 근, 옥 여의주가 130개, 옥 손잡이가 달린 담배합이 48개, 단계벼루가 706개였다고 해.

학생　백성의 고혈을 긁어모으는 데 아예 이성마저 마비되었군요. 역사에 치욕의 기둥이 있다면 이런 사람들을 못박아 탐욕스러운 자들에게 경종을 울려야 할 것 같아요.

선생　전림의 작품도 바로 이런 목적을 위해 쓰였어. 그는 작품의 끝에서, 평생 남의 재산을 긁어모으는 데 혈안이 된 사람들은 사형에 처해야 한다고 했어. 그리고 죽은 뒤 그 뼈를 네거리에 쌓아 낮에는 태양에 구워지고 밤에는 바람에 말라 천천히 죽어가도록 해야 한다고.

학생　솔직하고 생생한 묘사예요.

선생　그런데도 역사는 여전히 같은 잘못을 저지르는 사람이 있으니, 덩빈이 바로 그런 사람이 아니겠니?

학생　청대 사람 조익(趙翼)[3]의 시에 이런 구절이 있어요. "강산에 대대로 어리석은 이 출현해, 수백 년 동안 그 악취를 풍겼네.(江山代有愚人出 各人遺臭數百年)"

선생　너도 전림이 다 되었구나.

●3 1727~1814. 청대 사학가이자 문학가. 《구북시초(甌北詩鈔)》《구북시화(甌北詩話)》《이십이사차기(二十二史劄記)》 등의 저서가 있다.

97

강렬한 대비의

예술적 변증법

〈운중군화대사명(雲中君和大司命)〉
운중군과 대사명

선생 1995년 봄에 베이징의 한하이(翰海) 예술품 경매회사는 상하이에서 경매할 서화를 미리 전시했어. 전시회에서 특히 사람들의 주목을 끈 그림은 경매가격이 400만 위안까지 값이 올랐고, 당시 경매에서 최고가를 기록했지.

학생 그렇게나 비싸게요? 도대체 어떤 그림이었길래요?

선생 바로 부포석(傅抱石)●1 선생의 〈운중군화대사명〉이야.

학생 운중군과 대사명이라면 굴원(屈原)의 〈구가(九歌)〉에 나오지 않나요?

선생 그렇단다.

학생 '구가'는 도대체 무엇을 가리키나요?

선생 춘추전국시대 초나라는 매번 절기가 되면 신령에게 제사를 지내 국가의 안녕을 기원했어. 이때 무녀와 박수가 신령으로 분장해 춤추고 노래하고, 노래하고 춤추곤 했는데 그 축사가 아주 의미가 있었다고 해. 전하는 말에 의하면 굴원이 이 가사들을 정리해 〈구가〉를 완성했다고 해.

학생 '구가'라면 아홉 개의 노래인가요?

선생 아니란다. '구'는 특정한 숫자가 아니고 구성진 노래라는 의미야. '구'에 본래 엉키다, 뒤엉키다, 구성지다는 의미가 있고, 또 〈구가〉에는

●1 1904~1965. 현대 화가. 일본에 유학하여 동양미술사를 전공하고 국립중앙대학 예술학과 교수를 역임했다. 많은 사생을 기초로 수(水)·묵(墨)·채(彩)가 혼연일체를 이룬 산수화와 인물화를 그리고 많은 사생화 책을 출판했다. 중국미술사와 화론에 대한 연구에도 일가를 이루었다.

341

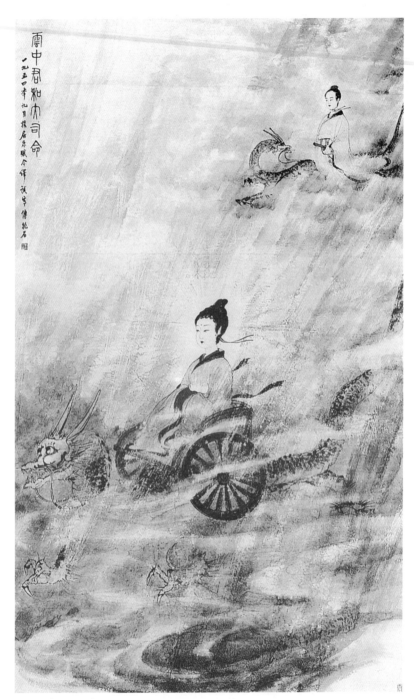

부포석, 〈운중군화대사명〉.

열한 수가 실려 있기 때문이야. 대사명과 운중군은 그 중 두 수란다.

학생_ 그렇다면 대사명과 운중군은 무슨 신인가요?

선생_ 대사명은 인간의 수명을 관장하는 남신이고, 운중군은 구름과 비, 천둥과 번개를 주관하는 여신으로 이름이 풍륭(豊隆)이야. '대사명'의 가사를 보면, 대사명이 운중군에게 구애하면서 자신이 인간의 수명을 장악하고 있다고 자랑하는 대목이 있단다.

학생_ 신들도 사랑을 하다니 재미있는데요.

선생_ 물론이지. 신도 인간으로, 사람들이 스스로 신격화한 것이거든. 이제 그림을 한번 볼까? 그림 중심에 있는 여자가 누구인지 알겠니?

학생_ 당연히 운중군처럼 보이는데요.

선생_ 맞아. 그녀는 조용하고 아름답고, 자연스럽고 산뜻하며, 광채가 사방으로 발해 낭만적인 색채가 가득해 보이는구나.

거친 비바람 속 신들의 사랑 이야기를 낭만적인 색채로 그려내다

학생_ 주위에 운무가 자욱하고, 폭우가 퍼붓고 있는데도 그녀는 태연히 단정하게 앉아 있어요.

선생_ 운무의 물기가 아주 거칠지만 생생하게 그려졌구나.

학생_ 상상 속의 동물인 용이 수레를 몰고 있어요. 운무와 풍우 속에서도 한 치의 두려움 없이 앞으로 나아가는 모습이 아주 생동감 있게 그려졌어요.

선생_ 큰 붓으로 휘갈겨 그렸는데도 세밀하게 묘사해야 할 곳은 더없이 정교해. 가는 눈썹, 붉은 앵두 같은 작은 입술, 미간의 매화점(梅花點), 휘날리는 명주 띠가 날아가는 용의 대범한 기세와 흥미로운 대조를 이루고 있어. 뒤쪽에 있는 대사명은 얼굴에 미소를 띠고 있구나.

학생_ 전방을 주시하면서 교룡(蛟龍)에게 빨리 서둘러 따라갈 것을 재촉하고 있어요. 그의 조급해하는 기색에 태우고 가는 교룡조차도 의아해하며 머리를

부포석, 〈운중군〉《《구가도책九歌圖冊》 중에서), 1954, 36.2×47.5cm, 베이징 중국미술관.

돌려 쳐다보고 있어요.

선생 전체적으로 여자의 정적인 모습이 교묘하게도 마차의 동적인 움직임을 부각시키고 있고, 인물의 정밀한 묘사는 풍운의 거친 모습을 돋보이게 하고, 단순한 먹빛이 의복이나 인물의 광채를 두드러지게 했어. 이것이 바로 예술적 변증법이라는 것으로, 작자는 굴원의 문학작품의 줄거리와 고아한 맛을 아주 정확하게 표현했단다.

학생 과연 거장의 솜씨예요. 경매 가격이 400만 위안까지 오른 것도 당연해요. 그런데 부포석은 언제 사람인가요?

선생 그는 1904년 출생해 1965년에 세상을 떠났단다.

지식인이라면 모름지기

정기가 있어야 한다

〈기해년 잡시(己亥雜詩)〉
—공자진(龔自珍)[1]

학생 선생님은 "지식인은 우국(憂國)·우민(憂民)의 마음이 있어야 한다"는 문제에 대해 어떻게 생각하세요?

선생 대체로 찬성하는 편이다. "비천한 지위에 있어도 우국의 마음은 잊을 수 없다"라는 말처럼, 시대를 막론하고 지식인이라면 나라와 백성을 걱정하는 마음을 지녀야 한다고 생각한다. 물론 표현방법이야 다양할 수 있겠지만, 무엇보다도 세상을 업신여기며 불온한 태도를 취하는 것은 칭찬하고 싶지 않구나.

학생 제 생각에는 사회적 전환기에 특히 지식인의 참여가 필요한 것 같아요.

선생 그렇단다. 그러면 오늘은 공자진의 시 한 수를 감상해보자. 공자진이야말로 '우국·우민의 마음'을 지닌 지식인이었어.

학생 하분 문하의 방현령과 두여회를 의심하니　　河汾房杜有人疑

천추에 남을 재상이 어찌 처사에게 배웠냐고.　名位千秋處士卑

평생 동안 공격당한 일 없으니　　　　　　　　一事平生無齮齕

풍조를 여는 이는 스승으로 여기지 않는다네.　但開風氣不爲師

선생 '하분'은 원래 산시 성에 있는 황하(黃河)와 분하(汾河)를 말하지만, 여기에서는 수대 말기의 왕통(王通)을 가리킨단다. 그는 이곳에 은

●1 1792~1841. 청대의 작가·시인. 자는 슬인(瑟人). 시문집에 《정암문집(定庵文集)》이 있다.

거하여 학생들을 가르치면서 일생을 보냈고, 이후에 사람들이 왕통의 학생을 '하분의 문하'라고 불렀어. '방두(房杜)'는 방현령(房玄齡)과 두여회(杜如晦)를 가리키는데, 두 사람은 모두 당 태종 때의 재상이었고, 동시에 하분의 문하생이었어.

학생 "하분 문하의 방현령과 두여회를 의심하니"는 어떤 의미인가요?

선생 후세의 사람들이 왕통이 방현령과 두여회의 스승인지를 의심한다는 것이야.

학생 왜요?

선생 왕통처럼 아무런 업적도 없는 처사(處士)가 방현령과 두여회처럼 뛰어난 재상의 스승이라는 것은 앞뒤가 맞지 않는다는 것이지.

학생 제2구 "천추에 남을 재상이 어찌 처사에게 배웠냐고"가 바로 앞 구에 대한 대답이군요.

선생 그렇단다. 재상의 이름은 천추에 길이 남지만 처사의 지위는 아주 미미하기 때문에 의심하는 사람이 있는 것이지. 무엇을 의심하겠니? 바로 그들의 논의와 관점, 심지어 그가 이미 공헌한 바마저 의심하는 것이지. 이 두 구를 연결해보면 왕통이라는 사람도 공격을 받는데, 나같이 지위가 낮은 사람이라면 어떻게 사람들의 공격을 받지 않겠냐는 의미가 내포되어 있어. 이것이 바로 다음 두 구와 이어진단다.

학생 "평생 동안 공격당한 일 없으니"는 무슨 뜻인가요?

선생 '기흘(齮齕)'이라는 말은 원래 '물어뜯다'라는 뜻이지만, 여기에서는 공격하고 비방하다는 의미로 확대 해석할 수 있어. 마지막 구와 의미를 연결해보면, 태어난 이래 단 한 가지 일만은 그 어느 누구도 나를 비방할 수 없다는 의미란다. 그것은 바로 시정에 대해 논의하는 새로운 풍조를 연 사람을 스승으로 좋아하지 않기 때문이라는 것이지.

학생 그는 왜 이런 말을 하나요?

선생 이것은 국가의 정책이나 민생에는 관심이 없고, 오로지 스스로 파벌을

만들어 청렴하다고 표방하며 서로 비방하는 당시 지식인들에 대한 비판이라고 할 수 있어.

지식인은 모름지기 우국·우민의 마음이 있어야 한다

학생 도대체 당시의 시대적 상황이 어떠했길래요?

선생 공자진은 내우외환의 와중에서 일생을 보냈다고 할 수 있어. 그가 이 시를 쓰고 몇 년 뒤 바로 아편전쟁이 일어났어. 그는 비록 직위가 낮았지만 늘 "시정에 분개하며 논평했고", 임칙서(林則徐)[2]와 절친한 사이였어. 그래서 그의 문장에는 항상 '대우(大憂)' '대환(大患)' '대한(大恨)'이라는 말이 출현했어.

학생 요즈음 하는 말로 하면, 그는 강렬한 '우국·우민의 마음'과 애국적 정서를 표현하고, '싸우려 하지 않는' 통치자에 대한 분노를 토로했군요.

선생 한 가지 지적해야 할 점은, 이런 상황에서 당시의 많은 지식인들은 오히려 비열한 태도를 취했다는 것이야. 어떤 사람은 성명(性命)에 대한 공허한 담론을 일삼는 이학(理學)에 빠지고, 어떤 이는 현실을 도피하는 고고학의 울타리 안으로 숨고, 어떤 이는 문장의 의리(義理)만을 이야기하기 좋아했어. 하지만 그는 '경세치용(經世致用)'을 제창해 자신의 '천지동남서북지학(天地東南西北之學)'을 연구했어.

학생 당연히 다른 사람들로부터 공격을 받았겠군요.

선생 물론이지. "평생 동안 공격당한 일 없다"고 했지만 실제로는 공격을 받았지. 그러나 한유가 "이백과 두보의 문장이 있고, 촛불은 만장이나 되네. 개미가 나무를 흔드는 일이라고 비웃어도 상관없네(李杜文章在 光焰萬丈長 蚍蜉撼大樹

●2 1785~1850. 청대의 정치가·학자. 1838년에 흠차대신(欽差大臣)으로서 광동 성에 가 아편 매매를 조사하고 금지하였다. 아편전쟁이 일어났을 때 영국 군대를 공격했으나 이후 투항파의 무고로 유배되었다. '의남시사(宜南詩社)'라는 사단에 참여해 한가로운 서정의 시를 지었는데, 유배 이후로는 주로 마음 속 울분을 토로하는 시를 썼다.

可笑不自量)"라고 한 것처럼, 누가 뭐라고 하든지간에 상관하지 않았어. 그 결과 실제 공자진의 시문은 역사에 오래도록 남았어.

학생 아, 이제 알겠어요. 지식인들마다 자신의 목적을 이루는 방법이야 다를 수 있지만, 공자진처럼 '민족의 중심'이 되고자 하는 정신은 없어서는 안 된다는 것이군요.

선생 그렇단다. 내가 기억하기로 5·4 시기에 어떤 사람이 호적(胡適)[3]을 가리켜 "풍조를 여는 이는 스승으로 여기지 않는다"라며 새로운 사조의 선구자로 칭했는데, 이런 사람은 역사에 결코 적지 않으니 노신도 바로 그 중의 한 사람이야. 결론적으로 말하자면, 어느 시대의 지식인을 막론하고 그들은 사회에 공헌을 해야 하고, 반드시 책임감을 지녀야 한다는 것이야. 그리고 책임감은 바로 애국심에서 비롯한단다. 고대의 굴원·두보·육유로부터 근대의 강유위(康有爲)·양계초·노신·문일다(聞一多)에 이르기까지 그들은 모두 우국·우민의 마음을 지녔던 사람들이란다.

학생 문천상은 시에서 "정기 있는 이가 몸둘 곳 없어, 껍데기 같은 형체 속에 섞여 있구나(無地有正氣, 雜然賦流形)" "땅은 정기로 서고, 하늘은 정기로 존엄을 얻는다(地維賴以立 天柱賴以尊)"라고 했어요.

선생 잘 인용했다. 지식인이라면 모름지기 이런 '정기'가 있어야 하는 법이란다.

●3 1891~1962. 중국 국민정부의 외교관·학자·사상가. 1917년 미국 컬럼비아 대학에서 철학박사 학위를 받았다. 그 해 잡지《신청년(新青年)》에 〈문학개량추의(文學改良芻議)〉를 기고해 백화문학(白話文學)을 제창했다. 그러나 이후 5·4 운동의 급진화를 반대하며 개량적 입장을 취해 신중국 성립 이후 그의 사상이 부르주아 관념론이라는 대규모 비판운동이 일었다. 저서로는《중국철학사대강》《호적문존(胡適文存)》《백화문학사》등이 있다.

98

귀중한 것은 대담함이요

필요한 것은 영혼이다

〈산촌비폭(山村飛瀑)〉 산촌의 폭포

선생 너는 현대의 유명한 화가들 중에 몇 명이나 이름을 댈 수 있니?

학생 아주 많지요. 제백석, 장대천(張大千)[1], 서비홍, 황빈홍, 반천수 등이 있어요. 아, 이가염(李可染)[2]도 있구요.

선생 이가염에 대해서 설명할 수 있겠니?

학생 이가염은 1907년 쉬저우에서 태어나 1989년 베이징에서 세상을 떠났어요. 일찍이 중국미술가협회 부주석, 중국화연구원 원장 등을 역임했구요. 그가 남긴 유명한 말 중에 "귀중한 것은 대담함이요, 필요한 것은 영혼이다"라는 말이 있어요.

선생 아주 제대로 알고 있구나. '귀중한 것은 대담함'이라는 말은 바로 보수적인 것에 반대하고 과감하게 새롭게 창조하라는 의미란다.

학생 '필요한 것은 영혼'이라는 말은 감정과 객관 사물의 융합, 즉 시적인 영혼이 있어야 한다는 뜻이에요.

선생 그러면 이가염의 걸작 〈산촌비폭〉을 감상해보자. 이 그림을 처음 보았을 때 가장 먼저 눈에 띄는 것이 무엇이었니?

●1 1899~1983. 본명은 장대권(張大權), 대천은 법호. 어려서 어머니에게서 그림을 배우기 시작했다. 청년시절 형을 따라 일본으로 건너가 염색공예를 배우고, 귀국 후에 이서청(李瑞淸)과 증희(曾熙)로부터 시문과 서화를 배웠다. 초기에는 석도·팔대산인·곤잔 등의 화법을 따랐으나 이후에는 진홍수·당인·심주 등의 세밀하고 화려하고 윤기 있는 화풍을 즐겨 그렸다.

●2 1907~1989. 현대 중국의 대표적인 산수화가의 한 사람. 상하이 미전(上海美專) 등 여러 학교의 교수를 역임했다. 황빈홍과 제백석의 영향을 받아 묵면(墨面)을 주조로 대담하고 신선한 산수를 잘 그렸다.

이가염, 〈산촌비폭〉, 1974, 종이에 수묵 채색, 69.3×46.8cm.

학생 뭐니뭐니해도 폭포예요.

선생 왜?

학생 화면에서 가장 선명한 데다 기세가 비범하거든요. 마치 "날아서 곧장 삼천 척, 아마도 구천에서 은하수가 떨어지는가 보다"●3라는 시구처럼 기세가 사람을 두렵게 할 정도예요.

날아서 곧장 삼천 척, 아마도 구천에서 은하수가 떨어지는가 보다

선생 화가는 중요한 대상을 화면의 정중앙이 아니라 왼쪽에 그림으로써 구도가 진부해지는 것을 피하고 화면의 공간을 확대했단다. 폭포를 따라가면 그 다음에는 시선이 자연스럽게 어디로 옮아가니?

학생 중앙에 있는 돌다리와 시내예요.

선생 누군가가 다리 위에서 쉬고, 시냇물이 돌 사이로 흐르는 경치가 참으로 아름답고 그윽하구나. 돌다리와 시내를 지나면 시선은 오른쪽 위 산중턱에 있는 농가로 이동하게 된단다.

학생 또다시 새로운 풍경으로 진입하게 되는데, 그윽한 오솔길과 무성한 숲속에 인가가 있어요. 그 모습이 매우 수려한 데다 너무 평온해 보여요.

선생 화가는 마치 여행 안내자처럼 우리의 '눈'이 이동하는 곳마다 다른 경치를 보여주고, 그 무성한 숲속에 빠져 돌아가고픈 마음을 잊게 하는구나. 이루 말할 수 없을 정도로 아름답지 않니?

학생 이 그림을 감상할 때 시선의 움직임이 어떻게 이렇게 놀라울 정도로 일치할 수 있나요?

선생 가장 중요한 문제를 물었다. 중국화는 구상과 구도를 아주 중시했고, 그래서 일찍이 남조 시대 제(齊)의 사혁(謝赫)●4은 '육법(六法)'에 '경영위치(經營位置)'를 포함시켰단다. 이가염

●3 이백의 〈여산의 폭포를 보다(望廬山瀑布)〉라는 시에 나오는 구절. 이 구절이 들어가는 단락만 인용해 보면 다음과 같다. "해가 향로봉을 비추니 자줏빛 안개가 피어오르고, 멀리 보이는 폭포는 장천에 걸려 있다./날아서 곧장 삼천 척, 아마도 구천에서 은하수가 떨어지는가 보다."

의 이 그림은 구도가 아주 대담하고 창조적이라고 할 수 있는데 그림을 보면서 얘기해보자. 그림 전체는 거의 검은 색이야. 그런데 폭포, 돌다리, 시냇물, 농가가 왼쪽에서 오른쪽으로, 위에서 아래로, 다시 오른쪽 위로 이동하면서 한 줄기 공백 형태의 곡선지대를 형성하고 있어. 이렇듯 흑백 대비가 강렬하기 때문에 감상자의 눈을 여기에 집중하지 않을 수 없도록 한단다.

학생 하지만 이 그림이 너무 지나치게 검고 빈틈이 없다고도 하지 않나요?

선생 절대로 그렇지 않아. 오히려 이 점이 바로 이가염의 회화 풍격이야. 그는 오랫동안의 실천과 탐색을 거쳐 전통을 계승하되 답습하지 않았고, 그 결과 5,60년대에 '덩어리 필묵법'을 창조해냈어. 화가는 우선 관찰한 산석이나 수목 등 일체의 것을 화면에 정확하게 그린 후, 다시 담묵으로 천천히 바탕색을 정리하는데 이때 어떤 윤곽선은 점차 사라지게 되지. 이어서 먹물이 채 마르기 전에 다시 먹으로 한층씩 한층씩 칠해나간단다. 이렇게 그려진 산수는 먹이 두텁지만 탁하지 않고, 담묵도 지나치게 옅지 않아. 그리고 고아하고도 힘있고 윤기가 있으며, 무성해 보이고, 자욱하고 어슴푸레한 물기가 가득해 보인단다.

●4 정확한 생졸년과 출신지 및 경력은 미상이다. 특히 인물화를 잘 그렸는데, 직접 보고 그리지 않더라도 터럭만큼의 차이도 없었다고 한다. 화가보다 화론가로 더 알려져 있는데 육법을 제시한 《고화품록(古畵品錄)》은 중국 고대화론 중에서도 가장 많이 알려져 있다. 사혁이 육법으로 제시한 것은 기운생동(氣韻生動), 골법용필(骨法用筆), 응물상형(應物象形), 수류부채(隨類賦彩), 경영위치(經營位置), 전이모사(傳移模寫)인데, 단지 여섯 가지 법칙만을 제시하고 각각의 관계에 대해서는 설명하지 않았기 때문에 후대에 해석이 분분했다. 본문에 언급된 '경영위치'는 일반적으로 화면의 구도와 배치를 뜻한다.

학생 거기에 공백 형태의 곡선지대를 더함으로써 화면이 더욱 원활하고 빼어나 보여요.

선생 바로 그거야. 만약 그 속에 있으면, 진실로 "문득 청량한 마음이 일어나며, 속세의 때묻은 마음 저절로 사라진다"라는 경지를 느끼게 된단다. 그래서 '귀중한 것은 대담함이요',

학생 '필요한 것은 영혼'이죠.

99

낙엽만이 우수수
빈 마을에 날린다

〈기해년 잡시〉— 공자진

선생 오늘은 '신랄하게' 비판하는 시 한 수를 감상해보자.

백면서생들 나루터를 묻고	白面儒冠已問津
일생 동안 다섯 제후의 빈객이 되기만을 원하네.	生涯只羨五侯賓
낙엽만이 우수수 빈 마을에 날리는데	蕭蕭黃葉空村畔
문을 닫아걸고 책을 펴든 이가 있을까?	可有攤書閉戶人

학생 이 시도 청대 공자진의 〈기해년 잡시〉 중의 한 수가 아닌가요?

선생 그렇단다. 〈기해년 잡시〉는 공자진이 1839년에 쓴 시란다. 당시 작자는 48세였고, 그 해 4월에 관직에서 물러나 강남으로 내려가 있었어. 9월에 다시 강북으로 올라가 가족들을 만나고 오는 도중에 보고 들은 바를 근거로 칠언절구 연작시 315수를 썼어.

학생 그 해가 음력으로 기해년이어서 '기해년 잡시'라고 칭한 것이군요.

선생 그러면 시를 보자. "백면서생들 나루터를 묻고, 일생 동안 다섯 제후의 빈객이 되기만을 원하네." 여기서 백면서생은 바로 독서인, 지식인을 말해.

학생 '나루터를 묻는다'는 '길을 묻는다'는 뜻이구요.

선생 그렇지. 백면서생이 어떤 '나루'를 묻겠니? 곧 관리가 되는 길이겠지.

353

'다섯 제후의 빈객'은 무엇을 말하나요?

선생 당시(唐詩)에 "해가 지면 한대 관리들 촛불을 옮기고, 희미한 연기가 다섯 제후의 집으로 흩어졌네(日暮漢官傳蠟燭 輕烟散入五侯家)"라는 구절이 있어.

학생 '다섯 제후'는 바로 관리나 권문세족을 말하는군요.

양심과 본성을 잃어버린 지식인을 향한 경종의 목소리

선생 이 두 구는 백면서생들이 도처에서 권세가에 빌붙어 관직에 오르는 길을 찾고, 일생 동안 다섯 제후의 빈객이 되는 것만을 흠모한다는 의미란다. 이렇듯 지식인이 한결같이 권문세가와 친교를 맺으려고 애쓴다면 결국 그 본성을 잊게 되고, 심지어 양심마저도 잃게 되지. 지식인들이 세도가에 아부하거나 그들에게 빌붙는 것을 공자진은 통탄해마지 않고 있단다.

학생 이어지는 두 구는 저도 이해할 수 있을 것 같아요. 그런 사회적 분위기 속에서 낙엽이 우수수 떨어지는 소리만이 향촌에 들리고, 학문에 각고의 노력을 기울이거나 명성을 탐하지 않는 지식인을 찾기 어렵다는 말이에요.

선생 비슷하게 짚어냈구나. 하지만 그렇게 이해하는 것만으로는 충분하지 않고, 공자진이 처한 시대와 함께 생각해야 한단다. 작자가 이 시를 쓸 당시는 바로 아편전쟁 전야로, 국가적 위기와 멸망의 징조가 드러나고 있을 때였어. 나라가 무너지려 하는데도 이를 구할 인재는 보이지 않았어. 그래서 "낙엽만이 우수수 빈 마을에 날리는데"가 실제로 의미하는 것은, 국가와 민족이 쇠망해가는데도 진실로 학문에 힘쓰는 사람은 보이지 않고, 너도나도 관리가 되려고 팔고문만 익히던 당시의 상황이야. 이러한 현실 앞에서 공자진은 자신의 무능력함에 대한 한탄을 내뱉은 것이지.

학생 이제 알겠어요. 이 시는 지식인만이 아니라 사회현실 전반에 대해 풍자를 한 것이군요. 그래서 '신랄한' 시라는 평가를 받구요.

99

엉성한 듯하지만

담담하고 천진하다

⟨안변촌락도(岸邊村落圖)⟩ 강변 마을

선생_ 오늘은 천쯔좡(陳子庄)의 ⟨안변촌락도⟩를 감상해보자.

학생_ 그림이 아주 특이해요.

선생_ 그럴 거야. 천쯔좡은 아주 개성이 강한 화가였는데, 이것은 그의 인생 역정이나 예술적 정취와 관련이 있단다. 그는 남원(南原)이라고도 불렸는데, 쓰촨 성 룽창(榮昌) 사람이야. 1940년대에 위대한 화가 제백석과 황빈홍으로부터 가르침을 받았고, 석도와 팔대산인의 그림을 전심전력으로 연구했어.

학생_ 그는 아주 기구한 인생을 살았는데 오랫동안 쓰촨의 한 농촌에서 상점 점원 일을 했다고 해요.

선생_ 바로 그러한 이력 때문에 명성과 이익을 탐하지 않고, 소박하고 담담하고 차분한 풍격을 형성하게 되었단다. 1976년 그가 세상을 떴을 때 남겨진 작품은 대부분 소품들이었고, 그나마도 거의가 조그마한 종이 위에 그려진 것이었어. 그는 종이를 살 돈마저 없었다고 하는구나.

학생_ 중국 화단의 불행이기도 하군요.

●1 1913~1976. 향토생활을 소재로 한 그림을 주로 그렸고, 문인화의 분위기와 민간의 정취가 풍부했다. 만년에는 더욱 소박하고 자연스러운 분위기를 중시했다.

선생_ 그림의 내용들도 명산대천이 아니라 바로 눈앞에 보이는 시골의 아기자기한 풍경들이었어.

학생_ 여기에는 그가 추구한 진실함과 소박함,

천쯔좡, 〈안변촌락도〉, 현대, 화권, 종이에 채색.

즉 "평이하고 담담한 것이 바로 진실이다"라는 정신이 반영되어 있어요.

선생_ 그러면 이제 그림을 자세히 분석해볼까?

학생_ 강가 모래톱에 돌들이 어지러이 놓여 있고, 나무가 드문드문 서 있어요. 나무 주위로 기와집이 몇 채 있고, 그 앞으로 걸어가고 있는 사람이 희미하게 보여요.

선생_ 집 뒤로 작은 나무들의 가는 가지가 마치 타오르는 불꽃처럼 무리져 있구나.

학생_ 송이송이 타오르는 꽃불처럼 보여요.

선생_ 전체 화면에서 암석이나 집의 윤곽이 아주 간결하고 엉성한 듯 보여도 소박하고 자연스러운 맛이 있어.

학생_ 평이하고 담담하지만 꾸미지 않은 맛이 있어서 전원의 소박한 정취가

그림 전체에 흘러넘치고 있어요.

선생 색채는 아주 담담하구나. 옅은 검은 색, 옅은 홍갈색, 옅은 회황색을 쓰고, 화면 전체의 색조는 옅은 회녹색을 띠고 있어. 이 모든 것이 가을의 분위기를 드러내고 있어.

학생 마치 시골 마을의 정취에 대한 작가의 가슴 깊은 사랑을 표현하고 있는 것 같아요. 마음대로 찍고 칠한 가벼운 터치에서도 그 속에 흐르고 있는 작가의 열정을 느낄 수 있어요.

선생 중국 고대의 전원시파가 도연명을 영수로 한다면, 이 그림은 전원화라고 불러도 무방할 것 같구나.

하늘을 찌를

원대한 기상

〈옥중에서 벽에 쓰다(獄中題壁)〉
─담사동(譚嗣同)[1]

선생 오늘은 무술변법(戊戌變法)[2] 과정에서 죽음을 맞은 육군자(六君子) 가운데 한 사람이었던 담사동의 〈옥중에서 벽에 쓰다〉를 소개해보자.

학생 담사동이라면 근대 중국 개혁의 선구자이고, 중국 지식인 중 최초로 각성한 한 사람이 아닌가요?

선생 그렇단다. 그와 강유위와 양계초 등은 변법유신(變法維新)을 주장했어. 하지만 변법은 보수파의 우두머리인 자희태후(慈禧太后)의 반대에 부딪힌 데다 원세개(袁世凱)의 배반으로 결국 실패하고 말았어.

학생 친구들이 보낸 편지를 통해 담사동은 이미 원세개가 배반을 했고, 군인들이 그를 잡으러 오고 있다는 사실을 알고 아주 분개해요. 곧이어 사람을 시켜 서둘러 강유위와 양계초가 도망가도록 해서 개혁의 역량을 보존하고자 했고, 자신은 앉아서 체포대가 오기를 기다렸어요.

선생 담사동은 역대의 변법과 개혁은 항상 피를 흘렸고, 자신들의 개혁은 아직 피를 흘린 적이 없으니 이제 자신으로부터 시작된다고 말했어.

학생 그는 붙잡혀 옥에 갇힌 후에도 자신보다는

●1 1865∼1898. 중국의 근대 정치가 · 사상가. 강유위 · 양계초 등의 변법자강 주장에 공감해 무술변법에 참가했다. 저서에 《인학(仁學)》이 있다.
●2 1898년에 일어난 정치개혁운동. 청 덕종(德宗)이 신진인사 강유위 · 담사동 등을 등용해 변법자강책을 선포하려 하다가 자희태후 등 보수파의 반발로 덕종은 북해(北海)에 유폐되고, 담사동은 처형되고, 강유위는 일본으로 망명하게 됨으로써 이 개혁운동은 103일 만에 좌절되었다.

강유위와 양계초를 걱정했어요. 하지만 소식은 끊어져 걱정이 이만저만 아니었어요. 그래서 감옥의 벽에 다음과 같은 시를 남겨요.

인가가 보여 투숙하면 장검처럼 보호받고　　　　望門投止思張儉
죽음을 잠시 참으면 두근처럼 되리라.　　　　　忍死須臾待杜根
나의 몸에 칼이 지나가도 하늘을 향해 웃으리　　我自橫刀向天笑
떠나고 남은 자 모두 생사를 같이한 곤륜산이로세.　去留肝膽兩昆侖

선생_ 제1구 "인가가 보여 투숙하면 장검처럼 보호받고"에는 역사적 일화가 있단다. 동한 말 장검(張儉)은 환관 후람(侯覽)을 탄핵하다가 도리어 작당하여 사리사욕을 꾀하는 사람으로 모함을 받은 뒤 감시의 눈길을 피해 도망을 가게 되었어. 도중에 우연히 인가를 발견해 투숙하려고 하는데, 그곳 사람들이 장검이라는 것을 알고도 위험을 무릅쓰고 받아들여준다는 이야기이지. 이 구가 의미하는 것은, 강유위와 양계초가 도주하는 처지이지만 반드시 보호를 받을 것이며, 그래서 안전하게 떠날 수 있다면 미래에 반드시 희망이 있을 것이라고 상상하는 내용이야.

누군가는 죽고 누군가는 살아남았지만 그들은 생사를 함께했다

학생_ 제2구 "죽음을 잠시 참으면 두근처럼 되리라"에도 역사적 일화가 있어요. 동한 때 두근(杜根)은 등태후(鄧太后)에게 정권을 안제(安帝)에게 넘길 것을 요구하는 상소를 올렸어요. 이것이 태후의 역정을 불렀고, 태후는 두근을 포대에 넣어 던져 죽이라는 명령을 내렸어요. 그런데 형을 집행하는 사람이 그를 동정해 죽이지 않았어요. 두근은 깨어난 후에도 삼일 동안 일부러 죽은 척하며 태후의 눈을 피해 목숨을 구했죠. 이후에 태후는 피살되고 두근은 다시 복직이 되었어요. 이 구는 자희태후를 겨냥하고 쓴 것이 분명해요.

자신을 두근에 비유하며 이후에 다시 유신을 위해 힘을 쏟을 수 있기를 희망하고 있어요.

선생 이어지는 두 구는 어조가 바뀌고 있구나. "나의 몸에 칼이 지나가도 하늘을 향해 웃으리, 떠나고 남은 자 모두 생사를 같이한 곤륜산이로세." 도살용 칼을 대하고도 하늘을 향해 웃을 것이며, 유신의 거대한 사업이 언젠가는 반드시 승리할 것이라고 굳게 믿는다고 말하고 있어.

학생 중국이 언젠가는 중흥하리라고 믿는 것이죠.

선생 강유위와 양계초가 도망간 것은 바로 미래를 도모하기 위한 것이었지.

학생 그래서 그는 "나, 임욱(林旭), 유광제(劉光第) 등 여섯 사람의 희생은 바로 유신의 성공을 위한 것이다"라고 말했어요.

선생 누군가는 죽고 누군가는 살아남았지만, 그들은 생사를 함께했고, 어떠한 사리사욕도 두려움도 없는 사람들이었어. 그들이야말로 모두 하늘 높이 우뚝 솟은 곤륜산 같은 사람들이었단다.

100

아름답고도

장대한 기상

〈강산설제도(江山雪霽圖)〉
눈 그친 강산

선생 세계미술사를 살펴보면 뛰어난 화가들이 생전에는 주목을 받지 못하다가 죽은 뒤에야 비로소 인정받는 경우가 많단다.

학생 반 고흐도 살아서는 아무도 그의 그림에 관심을 기울이지 않아 일생 동안 곤궁하게 지냈어요. 하지만 지금 그의 그림은 이미 그 가격이 처음보다 천만 배를 상회해요.

선생 중국에도 반 고흐 같은 예술가가 있었는데, 오늘 소개할 화가 황추위안(黃秋園)[1]이 바로 그렇단다.

학생 80년대 중엽에 작품이 알려지자마자 세상을 떠들썩하게 한 산수화의 대가 황추위안을 말씀하시나요?

선생 그렇단다. 그는 생전에 무명의 은행 말단 직원이었고, 관이나 민간에서 주도하는 어떠한 조직에도 참가하지 않았어. 하지만 지금 그의 작품은 이미 많은 사람들에게 알려졌고, 또한 중국미술사의 한 페이지를 장식하고 있단다. 그러면 그의 〈강산설제도〉를 감상해보자.

학생 그림은 대설이 내린 산의 경치를 묘사하고 있어요. 작가는 주로 산세의 골간만 그려 산의 뼈만 그린 듯한 느낌을 내고 여기에 담묵을 칠해 겹겹이 있는 산봉우리와 옥같이 깨끗하고 얼음

●1 1914~1979. 현대 화가. 초기에는 표구점에서 일을 배우다가 1936년 이후에는 그림을 팔아 생계를 유지했다. 항일전쟁이 일어난 뒤에는 은행에 취직해 35년 간 일하면서 계속 그림을 그렸다.

황추위안, 〈강산설제도〉, 1978, 종이에 옅은 채색, 148×104cm, 황추위안 기념관.

처럼 맑은 설경을 표현했어요.

선생_ 이것은 그만의 독특한 점이야. 그는 결코 공간의 종축선을 특별히 강조하지 않고, 오히려 번다해 보이는 필치로 층마다 윤곽을 그려 전체 화면을 거의 가득 채웠어. 또한 그는 종종 옅은 선으로 윤곽을 그리고 짙은 먹으로 점을 찍거나, 짙은 선으로 윤곽을 그리고 옅은 먹으로 점을 찍었어. 유일하게 이 그림만이 거의 점을 사용하지 않고 전적으로 윤곽과 준법으로 표현해내 도처에 골격이 있어 보인단다.

학생_ 공력이 쌓이지 않고서는 감히 그려낼 수 없을 것 같아요.

중국에도 반 고흐 같은 예술가가 있었다

선생_ "간결하게 그릴 사람은 그렇게 하시오. 나는 번다하게 그릴 것이오"가 바로 황추위안 산수화의 만년의 주요 특징이란다. 간략한 필치가 어렵다고 하지만 번다한 필치는 더욱 어려운 법이거든. 그러나 그는 오히려 어려움을 알고도 이 작업을 계속해나갔고, 중국화의 대가 이가염도 번다한 필치가 황추위안의 회화과정에서 가장 두드러진 특징이라고 평가했어.

학생_ 중국화의 대가들이 그의 그림을 보고 연신 '대단하다' '정말로 대단하다'라고 칭찬한 것도 당연한 일이군요. 아울러 그에게 다음과 같은 감동어린 평가를 내렸지요. "황추위안의 산수화에는 석계(石谿)의 원만하고 온후한 필묵, 석도의 청신한 의경, 왕몽의 꽉 들어찬 구도가 함께 있고, 잘 지은 문장처럼 아름답고, 스스로 일가를 이루었다. 넓고 아득하며, 구름과 연기가 종이에 가득하고, 바라보면 원대한 기상이 마치 눈앞으로 달려올 듯하다. 이석(석계와 석도)과 산초(왕몽)가 지금 살아 있다면 역시 반드시 탄복할 것이다."

선생_ 류하이쑤(劉海粟)[2]라는 이는 당시에 이 그림을 보고 매우 감탄해서 장시 성 위원회에 다

●2 중국 현대 화가. 상하이 미술전문학교 교장을 역임하였다. 중국화는 오창석의 영향을 받고, 서양화는 후기인상파와 야수파를 모방한 그림을 그렸다.

음과 같은 편지를 보냈어. "진정한 대가를 세상에 알려 지금 힘겹게 분투하고 있는 젊은이들을 격려해야 합니다.……나는 이미 늙었지만 아직 후학을 추천하는 임무는 남아 있습니다. 결코 아흔두 살의 노인보다 안목이 뒤떨어져서는 안 될 것입니다"라고.

^{학생} 하지만 지금 사람들이 그의 작품을 아무리 칭찬한다 해도 황추위안은 듣지 못하지요. 왜 사회는 이런 대가들을 조금 더 일찍 발견하지 못할까요?

364

"우연은 미리 준비되어 있는 마음의 편을 든다" — 루이 파스퇴르

이 책이 마침내 세상 속으로 걸어나오게 되리라고는 2001년 1월 중국 베이징 대학 앞의 한 서점에서 이 책을 처음 보았을 때에는 미처 생각지 못했다. 두꺼운 코트와 마스크를 무색하게 할 정도로 추운 베이징의 겨울, 얼어붙은 노면을 자전거로 엉금엉금 기어서 도착한 길이었다. 이 책의 원제 '시정화의'는 평소 제화시(題畵詩)를 연구주제로 시와 그림의 접합점이나 상호전환성에 관심을 가지고 있던 역자의 눈길을 사로잡기에 충분했고, 중국 역대로 명성이 자자했던 시 100수와 그림 100편을 선생과 학생이 대화를 주고받으며 설명하는 형식은 새로웠다.

중국 시에 대한 소개는 우리에게도 많이 알려져 있지만, 중국의 그림은 전공자들에 의한 연구서를 제외하면 일반 독자들이 쉽게 접근할 수 있는 책이 드문 현실을 고려해볼 때, 이 책만이 가진 기획의 참신성이나 내용의 대중성은 칭찬을 아끼지 않아도 될 것이다. 저 멀리 주나라의 《시경》부터 청말 정치적 전환기의 소용돌이에서 비명을 달리한 담사동의 울분에 찬 목소리까지, 중국 최초의 백화에서부터 그 이름만 들어온 부포석과 진자장의 그림에 이르기까지 이 모두를 한 자리에서 듣고 본다는 것은 그 자체로도 즐겁고 행복한 일이기 때문이다. 이제 여러 독자들이 이 책과의 만남을 통해 중국 시와 그림을 알고 이해하고 즐길 수 있다면 역자로서도 기쁘기 그지없을 것이다.

책에서 선택한 100편의 시와 그림 중 일부가 중국이라는 사회의 성격과 편집자의 세계관이 투영되어 현재의 우리에게 다소 부자연스럽고 이해하기 어렵게 보이는 부분도 있지만, 그것이 책 전체의 장점을 해치지는 않는다고 본다. 기원전 11세기부터 현재에 이르는 3000여 년이 넘는 시간 속에 창작된 그 많은 시와 그림 가운데 100편을 선택한다는 행위 자체에 이미 이해와 해석의 다양성이 잠복해 있을 수밖에 없기 때문이다. 또한 이 책이 상하이 교육방송국이 청소년과 일반인을 대상으로 중국 시와 그림을 알릴 목적으로 제작된 방송원고라는 점은, 내용의 대중성과 선택의 엄정성을 보장하고, 학술논문이나 연구서들의 현학적 취향을 애초에 불식시킨다고 말할 수 있다.

역자가 번역하는 과정에서 이러한 원서의 내용을 정확히 전달하고, 장점을 충분히 살렸는지는 이후 독자들이 평가해주길 바란다. 그 가운데 시에 대한 번역은 현재 일반적으로 통용되는 번역과 약간 다른 경우도 있는데, 이것은 시 전체의 의미를 손상하지 않는 선에서 화자들이 대화 속에서 언급하는 내용에 비추어 번역을 했기 때문이다. 그리고 그림에 대한 소개나 각주는 전공하는 분들에 비하면 그 앎의 시간이 짧다 하겠지만, 아는 것이 즐기는 것만 못하다는 말을 빌려 면피하고자 한다. 하지만 "비평가들이나 동료들이 내 말을 잘못 이해했다는 것은 나를 이해시킬 만큼 내가 분명치 못했다는 뜻이기 때문에 그들의 잘못이 아니라 바로 나 자신의 잘못"이라는 마티스의 말을 새삼 떠올리지 않더라도, 잘못된 번역이나 이해는 순전히 역자의 오류와 불찰에서 기인했음을 밝혀둔다.

책이 완성되기까지 역자의 공이 절반이라면, 나머지 절반은 학고재의 몫이라고 말하고 싶다. 특히 흑백에 화질까지 나쁜 원서의 도판 대신 더 좋은 자료를 싣기 위해 동분서주 찾아다닌 열의에 깊이 감사드린다. 그러한 열의와 정성으로 학고재의 명성이 존재하는 것이라는 사실을 알게 되었다.

끝으로 이 자리를 빌려 막내라고 늘 애잔해하고 마음 졸이시는 일흔이 넘은 어머님께 이제는 걱정하시지 말라는 말을 드리고, 학인(學人)이라는 정체

성을 곁에서 일깨워주며 평생의 지기(知己)가 된 함지훈에게 고마움을 전한다. 그리고 그 추웠던 베이징의 겨울, 무더위로 수면부족에 시달려야 했던 타이중의 봄과 여름, 그리고 말 선 일본의 가을을 잘 날 수 있도록 용기와 힘을 북돋아준 이 책에게 정말로 고맙다고 말하고 싶다.

<div align="right">

도쿄 하치오지에서

서은숙
</div>